KAMEN RIDER SABER

OFFICIAL PERFECT BOOK

假面騎士聖刃—官方訪談資料集
SABER WONDER GUIDE BOOK

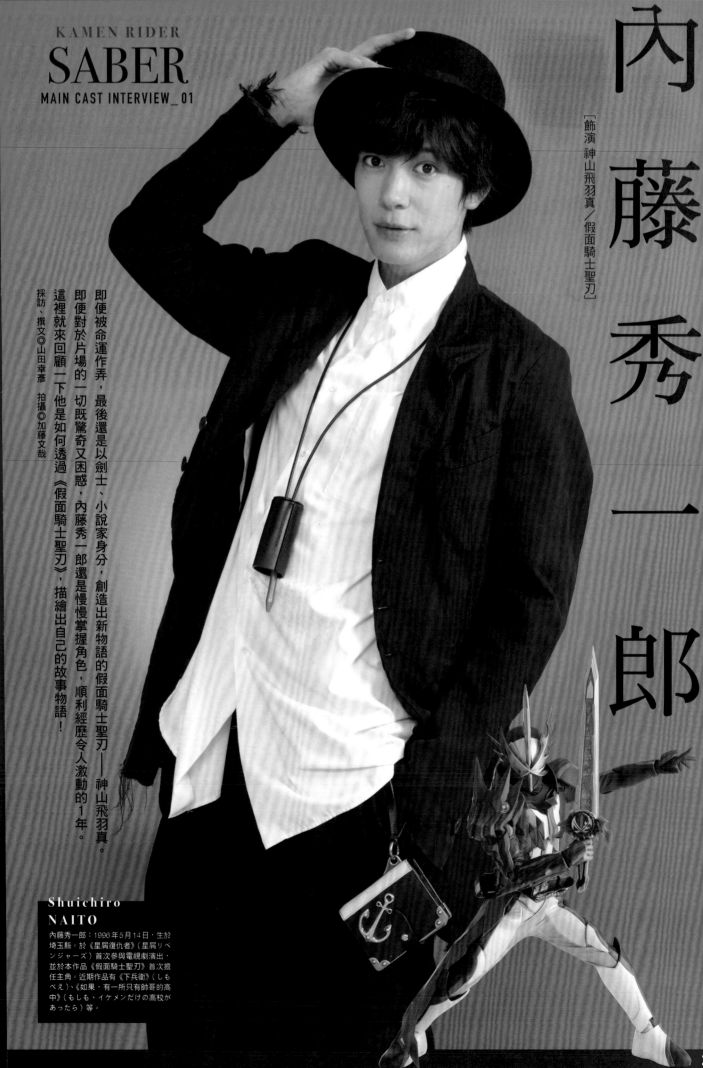

[飾演 神山飛羽真／假面騎士聖刃]

內藤秀一郎

採訪、撰文◎山田幸彥　拍攝◎加藤文哉

即便被命運作弄，最後還是以劍士、小說家身分，創造出新物語的假面騎士聖刃——神山飛羽真。即便對於片場的一切既驚奇又困惑，內藤秀一郎還是慢慢掌握角色，順利經歷令人激動的1年。這裡就來回顧一下他是如何透過《假面騎士聖刃》，描繪出自己的故事物語！

Shuichiro
NAITO

內藤秀一郎：1996年5月14日，生於埼玉縣。於《星屑復仇者》(星屑リベンジャーズ) 首次參與電視劇演出，並於本作品《假面騎士聖刃》首次擔任主角。近期作品有《下兵衛》(しもべえ)、《如果，有一所只有帥哥的高中》(もしも、イケメンだけの高校があったら) 等。

在什麼都不知道的情況下開始的故事

—在訪談剛開始，請先跟我們聊聊開拍時的情況吧？

內藤：我拍攝的第一幕，是第1集裡我拿出《無可歸的小孩》這本書，邊對客串的小朋友亮太說：「我一定會找出你的爸爸跟媽媽。」我對假面騎士的片場很陌生，所以拍攝期間經常請教柴崎（貴行）導演許多事情。這也是我第一次接觸詮釋上很困難對吧。要加上合成後製的拍攝，所以動作往往變得很自然呢。我每拍完一幕都會確認畫面，看看有沒有演好。我記得柴崎導演都會很有耐心地溝通，讓我焦慮的情緒能平穩下來。

—第1、2集中，有沒有覺得很印象深刻的片段呢？

內藤：應該就是剛開始飾演芽依的（川津）明日香被吊起來，忍不住心想：「女主角也太辛苦了吧！」還有，拉住她的時候小拇指一直施力，痛到我都以為要骨折了。另外應該就是我在怪人第一次登場時的反應。現在回首當時看見未知物的驚恐表情，總覺得很不好意思，我現在應該可以演得更好吧！

—賢人記得，但飛羽真只有依稀記憶這部分在詮釋上很困難對吧。

內藤：第一次見到賢人，他說了「好久不見」呢！當時就真的是非常依稀的印象。要演出忘記的感覺當然很難，不過，飛羽真認為自己其實很不記得對方的部分。而且，我在下個劇組拍攝時還被石田（秀範）導演罵（笑）。

—第7、8集也很不簡單呢。

內藤：進入石田劇組之前，就已經聽很多工作人員說：「石田導演……真的超可怕的。」所以我從第一天進入劇組就超級緊張。不過老實說，剛開始我根本就不可能聽到他說「可以了」或「這不行」，所以表示我必須去思考究竟哪裡不行。所以我認為他是一位能促使演員大幅成長的導演。

—隨著第一季最後階段的到來。發展也進入緊要關頭，您對於第12集記憶猶新。晚上在公園抱著賢人邊道歉那一幕有什麼感想呢？

內藤：那一幕是我中場休息5、6個小時後拍攝的片段，我還記得情緒醞釀時間過長，反而很難恢復記憶。所以在揣摩青梅竹馬三人組的關係時很有難度。

—換到下個劇組拍攝時，您對於第4集突然想起露娜邊道歉那一幕有什麼感想呢？

內藤：的確，我當時只知道露娜、賢人和我三人似乎感情很好，所以自己也覺得很奇特，因為並不是很清楚為什麼非救露娜不可。但是心中又認生了什麼事對吧？不過當初拍攝時，其實還沒掌握到究竟發他啦（笑）！

從賢人退場那一幕初次感受到：「原來這就是演戲啊！」

—您對於賢人退場那一幕的感想是？

內藤：因為我自己沒有過身邊親人過世的經驗，所以不清楚該用怎麼樣的情緒去詮釋。我想說不要做任何準備，到了片場後再營造出符合氛圍的情緒。沒想到演出時心中突然湧出難過的感覺，讓我第一次感受到：「原來這就是演戲啊！」當時都會想哭。「正因為能理解痛苦，才想要去守護他人啊」這句台詞是我在這齣戲裡頭，說過最溫柔的一句話。因為這是第二次的石田劇組拍攝，也會想讓大家看看我有成長的那面，所以特別花費心思在這一幕。還有，就是臉蛋一堆傷的那跟平常一樣會更容易帶出情緒。每個人演戲的方式都不同，挺有趣的，大家一起投入演出後，團結力也上升了呢。

—服裝變來變去的那個橋段，也讓人印象深刻呢！

內藤：真的是會嚇人一跳（笑）。諸田劇組之後接著石田劇組、石田劇組裡的尤里也很有趣。

內藤：沒錯，尤里剛開始還很不習慣現代世界，所以對於各種事物的反應都很有趣。諸田（敏）導演本身也很喜歡喜劇，看到市川（知宏）能這樣搞笑胡鬧，還滿羨慕的。

—還有，尤里從第17集來到奇幻書屋神山內後，也帶來了很大的變化呢。

內藤：龍之騎士是劇中首次出現的強化形態，所以我想稍微改一下變身動作，但是石田導演認為維持原本的就好。我是認為如果強化變身能與原本變身有差異，孩子們也會知道「這次要變身成○○喔！」還有每次變身都在緊要關頭，我會想漂亮地呈現，所以才會把劍拿到前面，讓變身動作更有力。

—然後第13集迎來了龍之騎士的登場。

青木：龍之騎士迎來了龍之騎士的登場。以我想稍微改一下變身動作，但是石田導演認為維持原本的就好。對方可能真的因此死掉的情緒表現，平常個性很穩重的中澤（祥次郎）導演在拍攝時也變得特別嚴肅。

青木：「當時真的傾出全力呢！」在不斷摸索的過程中認真地迎向挑戰。深入揣測該如何呈現出那股難過的情緒。要演出不能讓身旁的芽依不能流露出自己的難過的情緒，其實很不簡單呢。如果演得太開心，會讓人覺得冷血；太沉浸在情緒的話，又會給人「你這樣怎麼當個英雄、拯救世界」的感覺，所以這之間的拿捏詮釋真的很辛苦。那段期間，只要拍攝完就能跟大夥兒說上話，都會覺得很幸福……（笑）。

辛苦。還有就是青木身高187㎝，其實還滿重的！（笑）我抱著他的時候，還要喬好角度，讓攝影機能拍到兩人的好臉，拍攝時真的很累呢！不過，那一幕的確讓我印象很深刻。

—Calibur之後，劍士們在第16集就開始出現嫌隙，這段感想又是如何呢？

內藤：我自己被孤立出來，當時真的好難過啊！我會覺得不能跟（笑）。

熱血演始源戰龍暴走的中盤戰

—團結不過才一下子的時間，第15集打倒一幕也很棒。

—您是指第20集，被斯特琉斯攻擊而受傷的那一幕吧？

內藤：劇本原本是設定在變身之後，但動作指導（渡邊）淳哥提議不妨流露出飛羽真的表情。我在讀劇本時，原本就打算用自己的表情來演，所以聽到時我的很高興。也更加確認到，所有工作人員都非常重視該如何呈現這幕，有什麼感想嗎？

—您的說話方式也有改對吧？

內藤：演出源戰鬥龍時我把聲音壓低，喉嚨快受傷。配音時很痛苦，就像飛羽真一樣，當時也很辛苦呢。

—關於第21集，飛羽真向大秦寺提出決鬥請求這幕，有什麼感想嗎？

內藤：燃燒的劍砍向Slash那一幕拍出來真的好漂亮，我看了影片時很開心呢。

—實際拍攝上會很燙嗎？

內藤：很燙啊！光是拿著就很燙，揮劍時還會飛出火花。不過，如果表現得很燙，看起來就會很辛苦。

—第23集變身成始源戰龍，暴走成夥是否有推出（笑）。大秦寺變身成夥就拍得很順利，也稍微突破原本已經習慣的環節，拍出來真的好。所以我有忍住（笑）大秦寺變身成夥就很辛苦。

內藤：應該說跳脫原本的人設（笑）。岡（宏明）也慢慢融入自己的性格，而且跟原本的角色毫無違和，實在很厲害。

—第23集變身成始源戰龍，暴走成夥是否有推出不一樣的角色開始崩壞……所以我一直認為假面騎士一鷹的看點呢？

內藤：我飾演飛羽真半年，暴走成夥的時候，心想著差不多該呈現出不一樣的安排，所以特別開心。我一直認為假面騎士一定會有變邪惡的時候，以前還會跟大家討論，自己也會希望哪種黑化形態呢。

內藤：歷代假面騎士的暴走形態的確會讓人留下深刻印象呢。所以我才和導演討論改變掌握劍方法。淺井先生也很想講究，很認真在研究，他一起投入其中。

—看到賢人，飛羽真是整個大動搖呢。

內藤：飛羽真是讓賢人回來的關鍵。語氣太弱，會顯得沒有說服力；語氣太強，又會過度刺激賢人，所以情緒掌握很困難。加上劇本鋪陳不夠完整，當導演對我說：「你一定能演出充滿說服力的飛羽真」、「差不多該看你落淚了！」我使盡全力，一次完成最害怕的哭戲，聽到導演說ＯＫ時真的好開心呢。

氣氛緊繃的上堀內劇組

—第25、26集的時候，Sabela攻擊北方基地，我抱著一定要留下好成果的心情。結果在Sabela前變身成始源戰龍那一幕就重拍了快20次，被導演說：「今天沒法再拍，先收工」。隔天我掌握該反省的情節，拍起來很順利，也完全突破原本已經習慣的飛羽真，再次看到賢人而流露出動搖的情緒，又是如何呢？

內藤：再次於上崛內劇組拍攝，我抱著一定要飛羽真則再次看到賢人而流露出動搖的情緒，真的好開心呢。

MAIN CAST INTERVIEW_01　**Shuichiro NAITO**

—後來，第27集雷傑爾退場，兩人本是敵我關係，但飛羽真最後說了：「你原本也是人類吧？」都徹底把想要救芽依的心情展現出來，演得非常真的就是飛羽真會有的溫柔性格。

內藤：雷傑爾原本就是人類，而且飛羽真一直都抱持著要救回所有人的念頭，但事與願違，於是我心中大概是從這時候開始建立起飛羽真應有的形象，逐漸呈現出發自內心的演技。

—第30、31集飛羽真芽依變成貓梅基多後，還跟變身前的倫太郎有打鬥場面呢？

內藤：那是我跟倫太郎關係最緊繃的時候。芽依變成貓梅基多，飛羽真當然著急，但看倫太郎更慌亂，他就知道若自己也慌張是沒用的，於是努力裝做冷靜，卻被倫太郎質疑：「你為什麼不救芽依？」飛羽真聽到後差點芽依變成貓……

—這也是您第一次在未變身的狀態下，打這麼久的戰鬥戲對吧？

內藤：是的，所以在開拍前2天就開始練習打鬥。打鬥用的劍滿重的，所以很難自在操控呢。再加上當天我們兩人都很焦急，動作一直不到位，有時還會敲到對方的手。對戲期間腎上腺素爆發自然不覺得痛，但是結束後，我們才發現彼此身上都多了一堆瘀青（笑）。

—感覺您跟倫太郎打完這場戲之後，就變成了真正夥伴呢。

內藤：是啊。後來跟貓梅基多一起戰鬥的那兩幕，是我覺得跟倫太郎一起戰鬥的片段中最帥的橋段。我們的情緒都表現得非常激昂，彼此也很投入其中。

—第38集時，最終形態的十聖刃登場，所有劍士夜晚聚集在屋頂共同戰鬥的那一幕如何？

內藤：接下刀王劍＋聖刃，等於背負所有人想的十聖刃登場那一幕感覺如何？

—即使感到很開心，還是要面對決戰對吧？

內藤：對的。但能知道從早到晚相處的夥伴在想什麼，就覺得很感動（笑）。

內藤：賢人在這時候開始回想過往，我很開心能在這時又重回想像世界。他在劇中太忙，根本沒時間投入故事的世界，所以能特別設定這樣的片段真的很棒。

—第40集中，賢人終於正式回歸同一陣線這幕如何呢？

內藤：「創造未來、創造世界的……是我們！」只有變身成十聖刃時，賢人才真的好開心呢。

和倫太郎解除分身，用原貌對戰時，我還滿羨慕的！這也表示情況危急到飛羽真根本沒機會變回原本模樣，呈現出特別有難度（笑）。當時拍那個片段感覺很棒，但第41集從達賽爾口中得知二千年前真相的那個片段卻很有難度。

——是怎麼的片段呢？

內藤：飛羽真跟露娜一起就能拯救世界，不然世界將毀滅，過程中大家各自對飛羽真表達內心想法。我想到不久後這齣戲就要殺青，心情非常澎湃，甚至哭了（笑）。拍這場戲時，我可是一直忍著情緒。

——劇情邁入緊要關頭，還有《機界戰隊全界者》拍攝電影公開紀念合體SP的時候，有什麼感想嗎？

內藤：因為一直是必須拯救世界的狀態，所以能在如此開朗的氛圍中拍攝真的很棒。我跟飾演佐克斯的增子（敦貴）滿多對手戲，他雖然比較青澀，但會說：「請多指導我！」願意聽取他人意見。我也從指導者變成指導角色，心想看來離畢業不遠了，就覺得滿有感的。

內藤：前天一整天我拍了企劃用影片，突然被告知隔天要拍最終決戰的時候，忍不住心想：「今天這麼晚了，明天竟然還要拍那場戲！」（笑）。我開始感到不安，甚至不著，努力讓自己情緒專注，最後順利地拍完那場戲。「內藤你表現得很棒！」第一次被石田導演誇獎，那也是我在片場時我一直保持專注，不敢讓情緒有太大起伏，所以拍完時真的很開心。一開始還擔心，不知完成怎樣，但能拍出這麼棒的一幕真的很開心。

——接著，在最後拍攝劇組中，與斯特琉斯的決戰戲感想如何？

內藤：那幕很厲害，現場規模拍電影，光看那一幕得一定是我們贏吧（笑）！之後劍士們分別與四賢神對戰，大家表現都很棒！

——接著在第45集中，十劍士同時變身，終於要邁入最終決戰！

內藤：那幕相當有氣勢，現場規模拍電影，人得一定是我們贏吧（笑）！之後劍士們分別與四賢神對戰，大家表現都很棒！

——不過，決戰後飛羽真就消失了。

內藤：有些觀眾應該已經稍微察覺到，我自己也想拯救所有人事物。

以三人首次擺出一樣的動作。

——您有想過要怎麼演8年後的飛羽真嗎？

內藤：導演跟我說過「設定上過了8年，外表也沒有變老」。可能有些觀眾去戲院看完V·CINEXT《深罪的三重奏》，若還沒去看的話，希望能把目光集中在8年後我所飾演的飛羽真身上。其實我在8年後的時候，一直惹上崛內導演生氣，看來這次演技有稍微雪恥了吧（笑）？

——這次都沒生氣嗎（笑）？

內藤：對啊，不過拍攝V·CINEXT《深罪的三重奏》時，完全沒生氣也很恐怖（笑）。有一幕是我對木村（了）飾演的間宮說：「我真的可以當陸的父親嗎？」我還記得當時有被導演誇獎呢。不過，那是因為木村很會演故，我有一部份的表現也是被他帶出來的。最後，一上崛內導演跟我說：「你如果能跟更多好演員一起演戲，演技一定會更精進，接下來也要加油喔！」聽到時非常開心呢。

斯特琉斯等人目送我離開那場戲感想如何？

內藤：我那時哭了（笑）。心想者「我跟這些人一一對打了1年」，就突然湧現出各種情緒。每個人一一對我說話時，就想起自己跟對方發生過的事，很感傷故事來到了結尾。飾演巴哈特的谷口（賢志）先生對我說：「你該待的地方，不是這裡吧」時的表情真的很鬧（笑）。但是如果我哭的話，看起來會很像我對於回到世界這件事感到愧疚，所以有努力把情忍下來。

——故事結束後的「特別篇」內容還滿鬧的呢！

內藤：真的很鬧（笑）。之前完全沒有跟《REVICE》的成員合作過，所以跟平常的氛圍也不一樣，感覺很愉快。當然也會覺得「真的要殺青了」，感到很寂寞。不過，我也告訴自己，要開心享受地演到最後。

飛羽真其實是想要拯救斯特琉斯才會與他對戰，自然會展現出溫柔情緒。

內藤：沒錯。而且，總是用溫柔情緒對待陸的飛羽真很讓人印象深刻。

內藤：沒錯。而且，總是用溫柔情緒對待陸的飛羽真很讓人印象深刻。

——面對斯特琉斯還能說出：「我會寫故事，因為我喜歡書。」真的就是飛羽真會說的。

內藤：那場戲其實拍一次就OK。期待觀眾能從中看出飛羽真既是小說家，也是假面騎士，更是大家的英雄。飛羽真其實是想要拯救斯特琉斯才會與他對戰，自然會展現出溫柔情緒。

本篇之後繼續交織的故事

——44集後又回到原本關鍵發展，決戰前飛羽真、賢人跟露娜在樹下對話那段有哭戲對吧？

內藤：小時候明明跟露娜、賢人約好再見面，卻沒赴約，一直為這件事向他們道歉。試拍的時候，我內心也稍微向他們道歉。飛羽真其實是想要拯救斯特琉斯才會與他對戰，自然會展現出溫柔情緒。

——最後由三人決定結局的場景也很棒。

內藤：由三人、而且我提議是初期形態樣貌的設定的話。因為初期形態樣貌的設定真的很棒呢。

——也請跟我們聊聊，描述本篇8年後的V·CINEXT《假面騎士聖刃 深罪的三重奏》吧！

內藤：如果只看一遍劇本會有很多不懂的地方，需要思考內容。開拍首日就是最後一幕，過程中一直跟上崛內導演磨合。

——片中隨處可見關鍵卻難以在電視劇中詮釋的少年「陸」這號人物。例如：與飛羽真一起生活的少年「陸」要素呢！

——最後請說說對這次角色及作品的感想？

內藤：對我來說，《聖刃》就像是我的老師。我之前沒什麼拍攝經驗，這是我第一次體驗真正的演戲，能從中學到如何面對角色，以及在片場應有的態度。我也是飛羽真上學到很多，他不會否定對方的意見，會先自我思考，充分瞭解對方的想法後，再向對方表達出自己的看法。在現場演員的心情、在個性上非常溫柔，我也想向他學習。定不會忘記在《假面騎士聖刃》片場的心情，這是一個起點，我會期許自己未來不能讓假面騎士蒙羞！

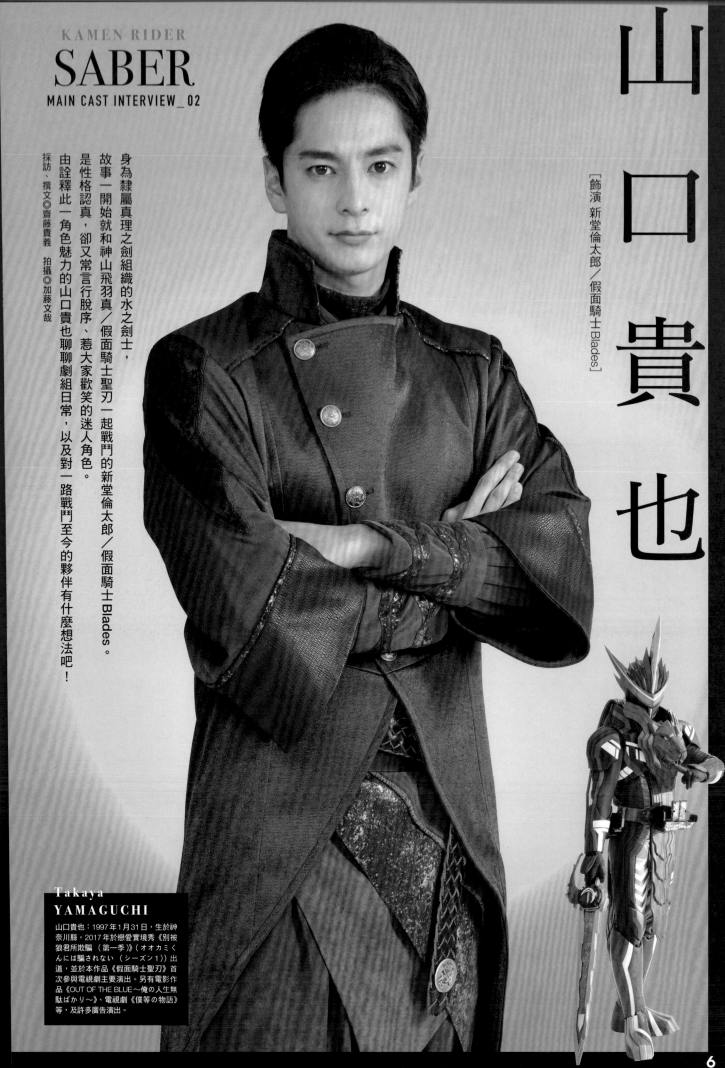

山口貴也

[飾演 新堂倫太郎／假面騎士Blades]

身為隸屬真理之劍組織的水之劍士，故事一開始就和神山飛羽真／假面騎士聖刃一起戰鬥的新堂倫太郎／假面騎士Blades。是性格認真，卻又常言行脫序、惹大家歡笑的迷人角色。由詮釋此一角色魅力的山口貴也君聊聊劇組日常，以及對一路戰鬥至今的夥伴有什麼想法吧！

採訪、撰文◎齋藤貴義　拍攝◎加藤文哉

**Takaya
YAMAGUCHI**

山口貴也：1997年1月31日，生於神奈川縣。2017年於戀愛實境秀《別被狼君所欺騙（第一季）》（オオカミくんには騙されない（シーズン1））出道，並於本作品《假面騎士聖刃》首次參與電視劇主要演出。另有電影作品《OUT OF THE BLUE～俺の人生無駄ばかり～》、電視劇《僕等の物語》等，及許多廣告演出。

最終舞台劇結束後

—最終舞台劇結束後，《假面騎士聖刃》真的劃上句點了呢。

山口：其實在實體試鏡時，我飾演的角色跟倫太郎很像，雖然名字不一樣，他也是與主角一起戰鬥，但說話方式較衝的夥伴，現在想想，說不定那就是倫太郎的初期設定。是在我接下新堂倫太郎一角之後，才改成會說敬語，讓我覺得，劇似乎有依照我的個性做角色調整。

—聽完倫太郎這個角色的設定之後，有什麼想法呢？

山口：亮點……的確。我飾演倫太郎後，也開始變得「到處都是破綻」呢。

—性格雖然很木訥嚴肅，卻又帶點些亮點，像是很迷人之類的。

（笑）。

—休息室裡的氣氛如何？

山口：不管是移動中還是在休息室，大家都會一起聊天，所以很開心。我們很快就變成好朋友，反而即便過了1年，大夥兒的感情也沒什麼變，是覺得竟然已經過了1年啊！

—時至今日，您還記得剛開始參與《聖刃》演出的情況嗎？

山口：這個嘛……對我來說，當初參與《聖刃》試鏡時，會有「如果這個不行，那就真的……」的想法。剛開始是先影片審查，我連續2天沒睡，自己拍攝、剪輯自我宣傳的影片。就連截止收件前，我還在傳影片給經紀人看，傳了大概20支影片，問他哪支比較好。結果，經紀人之後跟我說：「每支影片看起來都一樣。」聽得我好喪氣（笑）；但他也讓他知道「我真的很努力」。

山口：當初賢人也一起試穿。感覺劇中我一直穿著劍士服。賢人的話是緊身褲搭起長大衣，看起來就很帥氣，加上他的身高有187cm，整體顯得非常俐落帥氣；我的話則是上衣很緊，下半身顯胖。老實說，剛開始我很喜歡，整體看起來很像校服。我在試穿時有說：「如果能像燕尾服一樣，衣尾仿照燕子翅膀，看起來很飄然的話應該不錯。」結果真的有稍微參考我的意見修改。但是，還是不喜歡賢人站在我旁邊（笑）。

—建構角色的過程中，導演有對您提出什麼要求嗎？

山口：剛開始讀本的時候，認真嚴肅，有領導特質……導演有提到：「要像美國隊長的感覺。」扮演者引導所有人的存在，然後差別在於「帶點喪氣」；為了試鏡我可是拚了命。錄取後，聽到要演「騎士2號」時，才鬆一口氣覺得太好了，所以剛開始拍攝時，我的情緒真的很緊繃。

我飾演倫太郎後，也開始變得「到處都是破綻」。

緊張的第一鏡是從普通的智人開始

—那句台詞是在旁觀摩。飛羽真首次變身是我的第一鏡。第一句台詞是看到飛羽真準備拔劍瞬間，說了「沒用的，普通的智人是無法拔出聖劍的」（笑）。

山口：就像是在說「飛羽真，請朝這裡打一拳！」之類的。

—感覺真的可以這麼演呢！（笑）

山口：不過，我剛開始不是很習慣敬語，還練習了幾次。倫太郎本身或許不是很擅長……但會試著努力，是個認真的資優生。

—劇本原本是「沒用的。」但到了現場，導演跟我說：「普通的。凡人……」而且，拍攝時還下起雨來。最後花了2天才拍這段「普通的智人」。多虧拍了那麼多次，感覺有變得愈來愈好（笑）。後來，大概是第4天的時候開始拍攝。

山口：劇組的作法是把幾個大路箱綁在一起，接著還要在上2根柱狀物，看起來就像神轎，貼上顏色去背合成用的綠紙，最後由4個大人舉起來。

—請問您對內藤秀一郎、川津明日香、青木瞭這幾位初期夥伴的印象？

山口：我之前有上一個節目，內藤其實也是該節目的演出人員，不過因為季別不同，所以並沒有在同個現場演出，只是稍微有打過照面。所以對他會有「原來是你啊！」的感覺，從一開始就很好聊。內藤總是很能跟各種人聊天，一直都讓我有團長的感覺，實際上也比外表看起來更強勢。川津雖然小我3歲，但很開心她完全沒使用敬語（笑）。而且，我跟內藤同年，瞭大我們一歲，大家年紀相仿，所以彼此都沒在用敬語。是川津先表示：「既然大家都站在同個起點，不說敬語也沒關係吧！」我就想說：「好吧！就這樣！」（笑）。我們四人變得像是同班同學。

—還記得開拍第一天的情況嗎？

山口：我第一次到片場時其實沒有戲份，所以只到場。

—這種在特攝節目才能有的體驗，對您來說也是第一次吧？

山口：沒錯。我剛開始也不知道變身動作，用stop change（※演員擺出變身動作後，會換成擺出相同姿勢的替身演員接續拍攝）這種拍攝手法，所以看到現場很驚訝，原來是這樣拍的啊！拍攝聖刃時，除了現場拍一次外，基本上都還會多拍一次作為CG合用，所以要做2次一樣的變身動作。台詞也必須再說一次，其實還滿累的。如果是靠合成後製的拍攝片段、工作人員會告知：「這時飛羽真也會在另一個場地拍攝片段的動作，有時會很難詮釋。但如果不在拍攝現場看飛羽真的動作，飛羽真也會在你的眼前演戲。」實際上，所以就算沒有我的戲份，基本上我還是會盡量到場。

擁有水勢劍流水的水之劍士

詞融會貫通，所以還滿少出現忘詞的情況。其實難就難在要跟其他人對戲。

——對於假面騎士Blades的設計有什麼感覺？

山口：我第一次看見的是假面騎士十三人並排所呈現的畫面。左邊是聖刀、中間是Blades、右邊是Espada。當時就覺得Blades最帥，我是因為自己知道自己會變身成Blades，所以並不是因為事後才覺得Blades帥，而是在我心中最喜歡的真的變身對象是Blades。不過，獅子的狂野形象，搭配上如流水般的水之劍士感覺還滿奇特的，會滿難捉摸有怎樣的表現呢。

——個性嚴肅認真的同時，又要表現出未經世面有點搞笑的特質呢。

山口：我搞笑的時候也是很認真呢。雖然我不知道他們是否覺得「有趣」，還是覺得「我很搞笑」……總之，既然現場周圍的大家能接受，應該就沒什麼問題，於是我就照著這個模式繼續演下去。

——倫太郎其實並不粗獷，而是相當忠於組織，個性認真的角色呢。

山口：謝謝誇獎！我跟倫太郎說不定有些相似之處。從這個角度來看，我還滿幸運的呢（笑）。

——看了第7集的修行片段後，第一次讓人覺得倫太郎很帥。在處理如此關鍵的片段時，您是怎麼詮釋的呢？

山口：前面第6集的最後，倫太郎敗給了茲歐斯。當時是上堀內佳壽也導演對我的演技提出許多批評……也促使我重新審視自己的演法怎樣才有辦法充分呈現出情感？我甚至感覺到自己蛻變了。多虧這樣，我開始參與人人都說「超可怕」的巨匠導演，石田秀範導演的第7集的拍攝。也沒忘記上堀內導演跟我說的「山口，表現不錯」。後來更讓我自由發揮，讓我覺得得自己真的在對的時機，對的先後順序遇到上堀內導演、石田導演這兩位導演。

——雖然嚴肅，卻不冷酷。感覺得出您有呈現出自己那份「好人」的特質。

山口：倫太郎是個淺顯易懂的角色。因此，每當我在說話的時候，刻意做出將食指靠往上指的動作。

——對！倫太郎常出現這個動作。

山口：是的。我做這個動作之後，永德先生也開始模仿起來。這也意味著永德先生的存在對自己很重要。比起只有我一個人精心揣摩，這樣反而能用時間揣摩，怎麼走路看起來會比較有利之處。

——以劍士身分來說，您是飛羽真的前輩，還要跟他說明研究竟發生什麼事。背台詞的時候，會背得很辛苦嗎？

山口：如果我是獨自一直說自己背的。雖然裡頭我會夾雜很多困難的台詞，其實還滿好背的。但我會去思考台詞的邏輯，理解「原來是這樣」，將台詞融會貫通……

——所以在解放修練場的拍攝，才會如此得心應手嗎？

山口：那是個回憶的場景，飾演我師父長嶺謙信

MAIN CAST INTERVIEW_02　**Takaya YAMAGUCHI**

跟芽依間非預期的微妙關係

的三上真史先生，還有飾演我孩童時代的大野遙斗小朋友對戲，我也有先去勘景。當時正好看到「師父，我會努力的」這一幕，連我都快哭出來了……因為那種「再怎麼努力也追不上」的心情，跟我在第6集之於現場感受到的情緒相重疊了。我開始當演員之後的歷程跟大家不太一樣，所以我在演這段的時候，不禁想起這一路走來的心境。

——貓梅基多那集對吧？

山口：是的。前面第14集，芽依看見了倫太郎變身成王者雄獅大戰記的形態，使兩人距離變得更近……接著才會延續到「把頭抬起來，倫太郎」這句台詞在第31集的時候再次出現。我是沒預期到這句台詞在第31集的時候再次出現。

——說到這個，Blades就是在同一集將芽依公主抱的呢。

山口：其實，我在被叫到現場之前，根本不知道有拍這一幕。沒想到被永德先生叫去後，劈頭就問：「山口，你有抱過女人嗎？」（笑）……怎樣都會一頭霧水吧？

——該不會是在現場才被告知吧（笑）？

山口：真的是到現場才被告知「現在要開始拍」，然後還拍了被抱的畫面……老實說，我真的有嚇到，但也讓我有更不一樣的體驗。我在演的時候，有特別強調出倫太郎不知道該如何與女性肢體接觸的感覺。

——還不到戀愛程度的氛圍對吧。

山口：我當時也沒想過會發展成戀情，不過，就在很多纖細情緒的累積下，跟芽依間建構起微妙的關係……我甚至覺得，巨匠導演該不會是從那時就開始鋪陳了吧？

——第15集大家倒成一片時，芽依只對倫太郎說話呢，這也讓兩人邁入下個階段。

山口：大家可能也都很納悶，為什麼只對倫太郎說。當時我完全沒有預料到，就覺得有種再次回歸的感覺。不過話雖如此，這在演的時候並不帶任何戀愛情緒，而是單純地回應芽依的話。從這一幕上，可以感受到，倫太郎跟飛羽真、芽依終於成為一家人了。

——說到跟芽依的對戲，第25集芽依在屋頂對倫太郎說：「其實，你已經得出答案了吧？」讓人印象滿深刻的。

山口：我對那一幕印象也很深。當時芽依在屋頂的那一場戲，過了個年，發現大家有變得比較圓潤（笑），跟芽依對戲更是睽違2個月。就在苦惱該怎麼詮釋才好的時候，上堀內導演跟我說：「你直接演出現在的心境就好。」川津也幫了我許多。芽依這角色還滿像大姊姊的，也很像媽媽。剛認識她的時候，我反而比較像是老師，引領她的角色……不禁覺得，女性真的很強大呢。

——（笑）。這些鋪陳變化該不會也都是導演安排的呢？

山口：上堀內導演的劇組會讓我們階段性思考，並試著演出來，如果內容要求「還要往高一階邁進」，導演還會實際演給我們看，我覺得這讓我更能掌握到倫太郎要表達的想法。

因為性格認真嚴肅，才這麼容易煩惱

—可以說說當時怎麼詮釋倫太郎感到迷惘的那段期間嗎？

山口：以劇中設定來說，倫太郎前後大概經歷了2個禮拜，但對應到拍攝期間長達2個月。也就是想要有所行動，卻又不能有所作為的交界。我心中認為的倫太郎會擅自行動、跑去見飛羽真，所以演的時候會加入這股情緒。還有，那段期間剛好遇上我的戲，應該能看出倫太郎內心糾葛。還有，那段期間剛好遇上著團長內藤每天持續拍片，演技愈來愈成熟，反觀我卻一直休息。最讓我害怕的是看著團長內藤持續拍片，演技愈來愈成熟，反觀我卻一直休息，出場戲份也比較少。

—是在第29集出現明顯轉折。

山口：那集是跟Durendal打鬥……再加上一路累積至今的情緒，心想著不想輸任何人，我還記得那場戲真的是情緒大爆發。倫太郎對著飛羽真說：「我至今為止，到底是為了什麼？」那是我現在說了也還會有點想哭的橋段。對於組織崩壞感到懊悔、悲傷，拍攝時我也特別注意這些環節。那時候賢人也沒什麼戲份，所以我會跟瞭聯絡，聊聊「今天沒現場戲啊」之類的話。

對於組織崩壞感到懊悔、悲傷，拍攝時我也特別注意這些環節。第29～31集，無論是對於組織、重要的事物，倫太郎都理出了自己的結論，接著在第32集鬃毛冰獸戰記登場時，終於成為了劍士。演的時候，我非常專注在「無論如何一定要守護好眼前的人」這個念頭。回首所有成員，也是將成果真實呈現的一幕。第29～31集，無論是對於組織、重要的事物，以及跟飛羽真的關係，倫太郎都理出了自己的結論。

—這是我跟永德先生拍片這半年所打造出的倫太郎，也是將成果真實呈現的一幕。第32集鬃毛冰獸戰記登場時，終於成為了劍士。

—倫太郎還滿多非變身狀態的打鬥畫面對吧？

山口：啊！我反而希望有更多這種拍攝，想要更多揮劍的動作戲。由坂本浩一導演執導的鴨梅基多郎兩集（第9、10集）中，每個人都有一對一在屋頂上對戰的情緒；接續進入石田劇組。坂本導演讓我處於這樣的情緒，接續進入石田劇組……就在情緒非常激昂的時候，杉原（杉原輝昭導演）更推了我一把，說：「就全部發揮出來吧！」那也是我情感豐沛的時期，演得非常過癮。在那之前我自己也想了很多，所以也累積了很多情緒，演完之後很自然地哭了出來。那時候我投入了情緒，演完之後也增加了不少自信。

背負身上1年之物

—您與飾演Blades的永德先生之間有過怎樣的對談呢？

山口：每次見面時，都是從「對今天的動作戲有……」

的確會讓人滿想看的呢！倫太郎的情感則……

—倫太郎的情感如此澎湃，所以那時候會覺得自己是不是「被試探」……不過，演了之後發現，哭到如此激動地倫太郎也沒什麼不好的。因為，這是我跟永德先生拍片這半年所打造出的倫太郎，也是將成果真實呈現的一幕。

劇中的師父是長嶺謙信，片場的師父是永德先生。

什麼感想？」談起，無論是握劍的方式、擺姿勢的方式，永德先生教了我很多。針對角色的部分，他也會問我：「這樣做是否符合倫太郎的形象？」當他覺得我有些迷惘時，他也會立刻來到身邊對我說：「沒問題的！」剛開始更是教了我大大小小許多事物。永德先生是開始《假面騎士REVICE》拍攝的時候，永德先生跟我說：「沒問題的！你認為的倫太郎就是倫太郎應有的形象。」我甚至認為這世上能演倫太郎的，絕對只有我跟永德先生了。從過去到現在的煩惱還有體驗到……與其說是演員駕訓班，我覺得反而更像是學校之類的環境。

—永德先生已經是師父般的存在了呢。

山口：是的。劇中的師父是長嶺謙信，片場的師父是永德先生。

—感情不順會是憂鬱的表情（笑）。

山口：《REVICE》不只需要演技、還要唱歌，還有片尾的舞台。《聖刃》的舞台見面會，不過，現在已經沒辦法再聚集所有演員了……所以還滿寂寞難過的。因為大家真的很像一家人。不過，我還是會繼續抱持自己是假面騎士Blades的心情，希望能留在大家心中。

—接下來應該也在思考8年後的倫太郎。

山口：我剛開始也在思考8年後的倫太郎。三重奏》是演8年後的倫太郎。但問了很多人的意見，大家都說：「就算到了30歲，也不會有太大的改變。」我心想：「既然如此，其實並不會需要做什麼改變。」電視劇的最後一集中，我原本以為倫太郎跟芽依會順利穩定地發展，但實際上又變得有點微妙，連我都覺得：「你們這對螢幕情侶到底是怎麼了？」當時石田導演甚至說：「你不是真理之主（Master Logos）是愛慾之主（Master Eros），Blades。」

—在V-CINEXT《假面騎士聖刃 深罪的三重奏》拍攝後，永德先生都還開心即便進入《REVICE》拍攝，永德先生跟我說：可以說由我們2人從頭到尾塑造出倫太郎這個角色。

—未來說不定也會以特別人物的身分在假面騎士的新系列復出呢。

山口：當然很希望有這樣的機會。但假面騎士Blades是由我跟永德先生一起打造出來的，如果能復出，當然也會強烈希望能繼續搭配永德先生！因為，這是我們2人一起打造的假面騎士Blades。

—所以才不准揮劍！（笑），因為「你眼裡只看得見芽依」，那應該是巨匠世界裡，芽依和倫太郎的最後結局吧！

—您也有參與V-CINEXT《假面騎士聖刃深罪的三重奏》主題曲的錄製對不對？

山口：不只有唱歌，還拍攝了宣傳影片呢。倫太郎過去不太有這麼正經的表情，所以這次我可是很努力裝帥呢，做出平常賢人會做出的表情，有些觀眾看到可能會覺得，這表情看起來就是「跟芽依感情不順」。

—感情不順會是憂鬱的表情（笑）。

—《假面騎士聖刃》殺青了，請問現在的心境如何？

山口：《REVICE》不只需要演技、還要唱歌，還有片尾的舞台。Youtube企劃中，我還擔任主持人。唱歌、演戲、類似搞笑劇的演出，全部都有。與其說是演員駕訓班，我覺得劇組反而更像是學校之類的環境。

川津明日香

[飾演 須藤芽依]

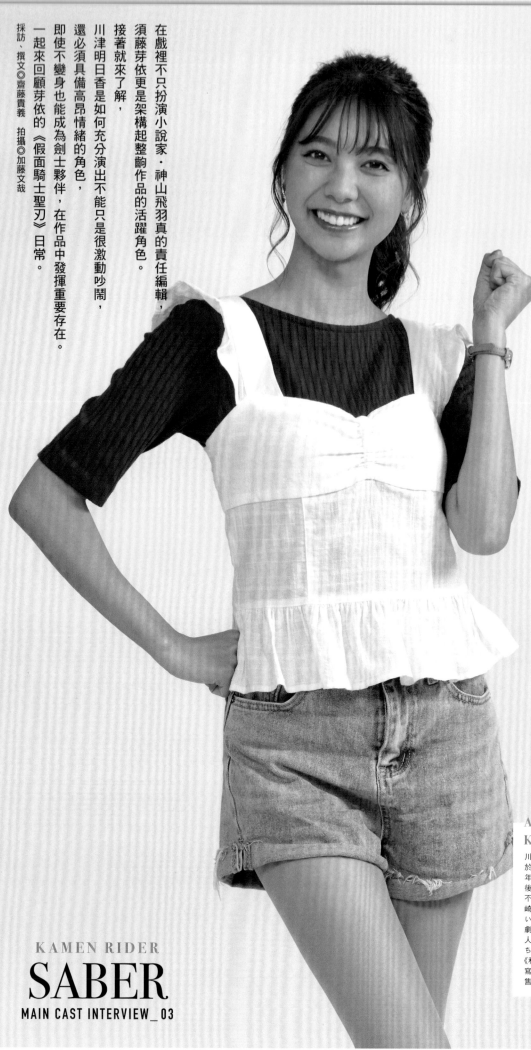

在戲裡不只扮演小說家・神山飛羽真的責任編輯，須藤芽依更是架構起整齣作品的活躍角色。

接著就來了解，川津明日香是如何充分演出不能只是很激動吵鬧，還必須具備高昂情緒的角色，即使不變身也能成為劍士夥伴，在作品中發揮重要存在。

一起來回顧芽依的《假面騎士聖刃》日常。

採訪・撰文◎齋藤貴義 拍攝◎加藤文哉

Asuka
KAWAZU

川津明日香：2000年2月12日，生於東京都。國二時被星探挖掘，2014年入選「MISS SEVENTEEN 2014」後進入演藝圈。2016年以電影《我才不會對黑崎君說的話言聽計從》（黑崎くんの言いなりになんてならない）正式出道，同年第一次參與連續劇《砂之塔》（砂の塔〜知りすぎた隣人）的演出。主要作品有電影《今はちょっと、ついてないだけ》、電視劇《私たちに、明日はある。》等，首本寫真集「明日から」（集英社）現正銷售中。

KAMEN RIDER
SABER
MAIN CAST INTERVIEW_03

假面騎士是目標之一

——拍完電視系列，最終舞台劇也結束了，有什麼感想呢？

川津：最終舞台劇是大家一起移動，感覺就像遠足一樣。不過，因為只有我一個女生，在會場時劇組還幫我準備個人專用休息室。但那感覺真的很寂寞，所以我除了更衣時會回去外，其他時間都在男生的休息室。當時真的很熱鬧。每次公演前，我還喝了2罐能量飲料，做好「如果這樣行不通，那就算了」的打算。

——是因為覺得這才符合芽依這個角色嗎？

川津：也不是說我平常情緒很低落啦（笑）。實體試鏡的時候有劇本，是兩個女生的對戲，其中一人就是芽依的人設。我在演這個角色時的情緒很高昂，但其實感覺得出是「刻意營造出來的」，所以我努力試著「直接表現出跟朋友聊天時的情緒」。

——順利入選時的心情如何？

川津：試鏡結束，過了幾天之後，經紀人叫我去公司，說是要聊「今後的安排」……我那時心想：「應該是落選了，所以要談接下來該朝哪個方向發展吧。」我當時認為，能利用這個機會更進一步安排的話，似乎也不是壞事。到了公司之後，才發現內藤（秀一郎）也被叫來，跟我們說：「寫下今後想做什麼」，結果，那是公司故意整我們，突然一陣拉炮聲，接著公司人員對我們說：「恭喜！」這意味著今後都要以「秒」為單位行動，首先是行程安排的部分。「○月○日要讀劇本」、「○月○日要跟劇組見面」、「○月○日要試裝」，總之，試鏡正值疫情期間，書面審查後還有2次影片寄回。劇組會出幾個演戲課題，我必須錄下後寄回。這跟實體試鏡不一樣，對我來說真的很感。

——在確定接演《假面騎士聖刃》前，您對這齣劇有什麼看法？

川津：我頂多就是小時候看過《假面騎士電王》，之後就只看《光之美少女》了（笑）。接著大概是高中的時候吧……我聽說很多有名的男星女星都是從假面騎士出來的，周圍也開始有朋友參與假面騎士或超級戰隊的演出。我就開始有個目標，那就是要參與假面騎士或超級戰隊的演出，然後積極參加試鏡。《假面騎士聖刃》的試鏡，對我來說真的很感——

激，因為能夠一直重拍，提交「自己覺得可行的影片」。我當時還花了一整天拍攝不同版本的影片，寄給經紀人。我事前就已經知道這是個「情緒非常高昂的角色」，雖然跟我平常的性格不同，但想著能夠「突破自我」，就決定接下這個挑戰。最終試鏡前，我還喝了2罐能量飲料，倒不如整個發洩出來！」於是，順著想法說出了心裡話，做好「如果這樣行不通，那就算了」的打算。

——是因為覺得這才符合芽依這個角色嗎？

川津：也不是說我平常情緒很低落啦（笑）。實體試鏡的時候有劇本，是兩個女生的對戲，其中一人就是芽依的人設。我在演這個角色時的情緒很高昂，但其實感覺得出是「刻意營造出來的」，所以我努力試著「直接表現出跟朋友聊天時的情緒」。

——順利入選時的心情如何？

川津：試鏡結束，過了幾天之後，經紀人叫我去公司，說是要聊「今後的安排」……我那時心想：「應該是落選了，所以要談接下來該朝哪個方向發展吧。」我當時認為，能利用這個機會更進一步安排的話，似乎也不是壞事。到了公司之後，才發現內藤（秀一郎）也被叫來，跟我們說：「寫下今後想做什麼」，結果，那是公司故意整我們，突然一陣拉炮聲，接著公司人員對我們說：「恭喜！」這意味著今後都要以「秒」為單位行動，首先是行程安排的部分。「○月○日要讀劇本」、「○月○日要跟劇組見面」、「○月○日要試裝」，總之，試鏡正值疫情期間，書面審查後還有2次影片寄回。劇組會出幾個演戲課題，我必須錄下後寄回。這跟實體試鏡不一樣，對我來說真的很感多！當時我還看了很多資料……發現原來要做的事情那麼多，發現不實際

做，根本就不知道該怎麼辦（笑）。總之，剛開始真的很不安呢。

被要求情緒必須夠高昂

——這時您對須藤芽依一角的印象是？

川津：首先，我比較好奇芽依是怎麼看待「編輯這份工作」，她心中「工作」佔了多少份量？是非常認真的類型嗎？接著，我拿到了第1、2集的劇本，即使讀了劇本，我還是很納悶芽依究竟是個怎樣的女孩。第一次跟大家一起讀劇本時，柴崎（貴行）導演雖然會很具體跟我說，這一幕的情緒大概要多高，但是只要我有一點困惑的念頭，進度就會變得很慢……我還很好奇飛羽真最初的見面場景會是怎樣……腦袋裡有很多想像畫面，但實在掌握不到，所以會在片場請教高橋（一浩）先生、還有土井（健生）先生、湊（陽祐）先生，他們會跟我說「對，就是這種感覺」或「不對，不是那樣」，讓我慢慢抓出方向。即便已經開拍，我還是會先去掌握後續劇情，了解接下來的發展。從這裡就可以看出我有多麼不安了。

——也可能是因為角色設定還沒到那麼細……

川津：真的！我也覺得是因為沒有經細部設定，既然如此，那就照我想的來演（笑）。於是，我不單是用聲音詮釋，有些還搭配了臉部表情，或是無聲的驚訝反應，做了很多嘗試。接著說「我交給妳一個任務」的時候，當蘇菲亞對芽依說「我交給妳一個任務」的時候，芽依也到處轉圈。

——第7、8集對吧？還有，當蘇菲亞對芽依這個角色。

川津：沒錯！雖然劍士們都很嚴肅地站著，只有芽依動來動去。我原本演得嚴肅，但是導演說以當劍士悲傷時再一起悲傷就好。其他時刻也可以自由發揮沒關係。」就在這時，我自己心中也決定了芽依的方向性。

——所以就算是石田導演引導您走出方向的吧？

川津：石田導演滿會派我上場，導演卻會突然叫道：「川津在嗎！？」我心想：「咦？已經輪到我了嗎？」跑去後才發現，導演是要我「做一下這個」或是「做點有趣的事」。而且感覺愈來愈頻繁。石田導演或許是在用這樣的方式，激發出芽依的形象特質吧！

與石田導演相遇後，讓我更確立自己的角色定位。

——具體來說，跟大家讀劇本時，您感受到怎樣的方向性呢？

川津：第一次讀劇本時，柴崎導演對飛羽真、倫太郎跟我三人說了很多，像是「飛羽真跟芽依是這樣的關係，所以表現可以坦率一點」、「看見倫太郎時要表現出他很可疑的感覺」、「情緒要再高一點」。一切都在摸索嘗試中進行。

——情緒高低果然還是關鍵？

川津：沒錯。不過，我擔心如果情緒太高昂，是否會讓人有種「這女生很吵」的感覺。於是，我質吧！

還思考了是不是要加點「搞笑藝人」特質？還是「歐巴桑」特質？可能會比女性特質來得更需要。第5、6集時，我問土井先生：「芽依在接下來1年都要維持這樣的情緒嗎？是否能再生動一點？」土井先生：「沒關係，維持這樣就好。」

負責搞笑緩和氣氛的「芽依」

——戲中還滿多令人印象深刻的搞笑橋段，像是第23集被尤里拖走那幕就滿有趣的，這部分是怎麼拍攝的呢？

川津：當時柴崎導演有說「希望能拍出怎樣怎樣的感覺」，提示我要帶點漫畫風格（笑）。實際上應該沒辦法這樣吧（笑）？他說：「等一下！」最後只好在鞋底黏上很滑類似保麗龍的材料，要尤里拉著我一隻手臂，我還對他說：「你就直接把我拖走！反正只有幾秒鐘！」我們兩個當時應該都超痛的（笑）。不過，能做出導演想要的感覺很棒，應該有呈現出漫畫風格的搞笑橋段。我自己是完全沒有在看漫畫的，為了這類搞笑橋段，我還參考了漫畫會有的動作呢……像是雙臂彎起之類的。

——您是指第39集演桃太郎夥伴的猴子那一幕嗎（笑）？

川津：沒錯、沒錯！為了讓芽依看起來更有趣，我開始看漫畫、插畫之類的，想要從中學會怎麼呈現出喜劇感。

——除了姿勢之外，像是第43集芽依摸凌牙的頭、握住他的手，搞到玲花暴怒的橋段，看起來也很好笑。

川津：芽依並不是心機重的女生。她覺得凌牙也是夥伴，所以才會很直率地對他做出那些動作。不過這也更凸顯出玲花的表情，讓芽依跟人的關係變得更加有趣。我還記得三人在拍攝這一幕時非常投入。

——芽依的服裝造型變化還滿多的呢。

川津：每次都不一樣。一般來說，假面騎士的女主角會比較像《ZERO-ONE》裡的伊絲，有套會穿1整年類似制服的服裝，但因為芽依是名編輯，比較在意著打扮。她乍看之下很浮躁，卻也有滿女性化的一面，當然就要好好展現出來。舉例來說，如果是展現穩重感的橋段，我就會想：「要不要試著把裙襬放長？」其實不只服裝，就連髮型跟指甲有都不一樣，所以換裝工程還滿浩大的。有時候因為拍攝時程安排的關係，可能拍了第3集後接著拍第4集，然後又回到第3集的拍攝。每次都要換裝、化妝師還有我可都是全力以赴呢。當然，也有因為「真的太冷了，是不是來加件束腹」的時候（笑）。

——您的印象中，芽依的最佳造型是什麼？

川津：可能是因為每次都有各種造型的緣故，直髮放下沒有綁起的造型反而深受好評呢。我也會跟化妝師討論這次的髮型如何，導演說什麼、某某燈光師說這次造型很棒等等，甚至還會統計記錄呢（笑）。對了，坂本（浩一）導演在搭配試裝之前，就要求：「芽依的髮型要直髮！」

——（笑）。原來直髮這麼受歡迎呢。

川津：看社群媒體的留言也會發現直髮果然比較有人氣。不過，直髮造型會給人思緒清晰，文靜的感覺，所以比較常出現在嚴肅橋段。

——這跟您私底下的造型會差很多嗎？

川津：完全不同耶。不過，也因為差異很大，才能夠切換到角色裡頭，會暗自心想著：「只要穿上這衣服，就必須演下去！」

——安潔拉芽衣加入主要女演員陣容之後，感覺怎麼樣？

川津：其實，滿早的時候就有聽聞會追加女性角色，而且是「成熟強勢性格的設定」……後來知道決定由安潔拉演出後，因為我不認識安潔拉，會特別看了她的推特呢。結果發現「咦!?怎麼感覺不太一樣！」（笑）。只看外表的話，就很模特兒啊……

MAIN CAST INTERVIEW_03　Asuka KAWAZU

——（笑）。

川津：第一次在片場碰面的時候，我還想說：「她是中途加入的，應該很緊張吧？」於是主動跟她搭話。她雖然笑得很燦爛，但還是有點隔閡，讓人覺得：「咦？該不會很怕生吧？」（笑）像是男演員們就很快打成一片。不過，隨著集數增加，登場次數也增加，隔閡感逐漸消失，她也開始流露出輕鬆打鬧的一面，才開始覺得「安潔拉果然跟我們一樣」（笑）。可能是剛開始經紀人也在，才會比較拘謹。當我們知道安潔拉私底下的性格，再看看戲中玲花的認真演技後，會發現反差超大的（笑）。

與倫太郎的微妙關係

——雖然芽依一直在飛羽真旁邊，但與倫太郎的微妙關係也是一大關鍵呢。

川津：我事後聽了才知道，原本芽依對倫太郎是「非常好的朋友，再加上一點媽媽對待兒子」的感覺，反觀倫太郎似乎想要發展成……之類的關係。原本是想說要把飛羽真和芽依湊成一對。但諸位製作人表示「不希望牽扯到戀愛關係」才作罷。不過，在石田導演的集數裡，結果芽依不只對Blades送愛心，還被Blades公主抱，再加上一點媽媽對待兒子」的感覺，反觀倫太郎似乎想要發展成……之類的關係。

——芽依帥氣的橋段是不是都會有倫太郎？像是第15集裡「把頭抬起來，倫太郎」那一幕，我相信觀眾看到時，對芽依的好感度也有上升。

川津：沒錯、沒錯！讓觀眾感受到芽依不是只會吵吵鬧鬧而已。不過，明明所有人都在想，為什麼只對倫太郎喊話呢？我原本有在想，是不是該對到倫太郎身邊，對他溫柔喊話。可是想到「愛之深、責之切」的心理，加上倫太郎對著芽依自己也非常嚴格，所以才會用「你辦得到不是嗎!?」的口吻，完全放開來喊話。第25集在屋頂上，倫太郎背對著芽依那一幕，照理說，以芽依的個性會繞到倫太郎前面說話，但刻意從後面跟倫太郎對話反而讓字句變得更有力。

——接著，還有30、31集，變成貓梅基多的橋段，您有什麼感想嗎？

川津：會演變成那樣，我真的也是始料未及……剛開始製作人跟我說：「要變成貓！」我還心想：「終於要讓芽依可愛登場了嗎？」像是《魔進戰隊煌輝者》裡「我變成貓了！」的橋段（笑）。結果內容竟然是「徘徊生死，讓飛羽真跟倫太郎有所行動」，聽到後，我忍不住「咦!?」了一聲，超級震驚。

——結果跟想像的完全不同，那集的內容很沉重對吧？

川津：不過，這也算是聚焦在芽依身上的集數裡，結果網路炸鍋，演員間也整個沸騰起來……雖然芽依一直對Blades送愛心，所以我每次翻開劇本就很緊張，讀過之後也發現確實非常有難度。而且，石田導演當時還說：「要給我認真嚴肅一點！」前面石田導演的集數還滿輕鬆、搞笑橋段也滿多的……唯獨演那場戲時，完全沒多說什麼。像是被茲歐斯打倒的橋段，我到了現場就立刻被告知要準備，然後趁感覺還沒消失前準備正式來一次。與其投入自己的情緒，我要做的反而是什麼都別……

想，完全集中在台詞上，最後就是從現場去感受氛圍了！

—這正好呼應到前面「把頭抬起來，須藤芽依」的台詞呢。

川津：沒錯，剛開始用倫太郎都是用「芽依」，所以那段刻意喊出全名。從中也可以感受到兩人的羈絆，還有彼此間的情感。

—您們一起演戲的時間不是很長嗎？

川津：因為我想要維持飛羽真就是聖刃、倫太郎，我希望飛羽真和倫太郎……無論是淺井先生、Blades還是永德先生，他們都必須百分之百地模仿飛羽真和倫太郎的動作，連這台詞的方式也都要模仿。但拍戲期間還是刻意保持剛剛好的距離（笑）。

—與其他的劍士相處上呢？

川津：跟大家就是「一群男生」的感覺，感情很好，我相處起來也很輕鬆。和生哥（生島勇輝）聊天的機會滿多的。可能是因為年紀差比較多，他都會主動聊天，詢問「那位導演感覺怎樣？」、「這一幕演得如何？」等等。生哥心境上很年輕，就跟少年一樣，也很好配合，非常好聊天。市川（知宏）先生也很好聊天，因為從中段開始我跟他的戲份比跟倫太郎的還多。市川先生算是有話直說的人。我跟這兩位劍士還滿常聊天的。

—岡宏明和富樫慧士兩位呢？

川津：第一次跟岡見面的時候，我以為他年紀大很多。外表看起來滿冷酷的，「感覺超級有隔閡」。不過實際聊過後，發現他就是「少年」（笑）。而且，他的心情會直接寫在臉上，相處起來很有趣。大家雖然會戲弄他，但他也不會說起臉來（笑）。他還會說：「芽依，這髮型好好看耶」、「今天的妝好像不太一樣？」感覺就像女生一樣，都會有對話，所以我也會很自然地用跟女生聊天的語氣和他說話。至於富樫在現場的話，我們兩個幾乎沒有對手戲，但是有發現他會在現場做筆記，就算當天沒有戲份也會來觀摩。以同世代演員來說真是非常有熱忱，我覺得滿感動的。稍微熟一點後，他還會突然問我：「妳是怎麼演情緒這麼高昂的角色？」這類很難回答的問題。

也因為芽依跟自己的差異很大，才能夠切換到角色裡頭。

—說到歌曲，您在V-CINEXT也唱了主題曲。片中還飾演了8年後的芽依，請問有什麼感想嗎？

川津：……知念里奈小姐還特別在我的IG留言：「妳唱得很棒，很適合當歌手喔！」能被身為歌手的知念小姐這麼說，我覺得很不好意思。

—的確是不即不離的最佳位置。您本身最喜歡作品的哪個部分呢？

川津：我最喜歡第13集賢人被消滅，大家哭著「賢人！」那一幕。雖然不是我的戲，但我當時真的有幾秒鐘的時間我第一次正在拍戲，意識突然消失。等到石田導演喊卡，才「啊！」地回過神。那是我沒有遇過的感受，希望自己也能投入那麼多的情緒。這時，我似乎了解到演戲的樂趣，也因為這一幕稍微改變了我對演戲的想法。

川津：現場大家都在苦惱說，飛羽真究竟要先握誰的手？選項雖然有芽依，不過大家覺得，應該還是要先跟賢人握手才對。那一幕是大家全部衝過去，但我覺得芽依必須先帶頭衝，所以也有特別演出來。

—幸好最後飛羽真有回來，結局才不會太過悲傷。

川津：……但演起來真的會很想哭。試演了好幾次我都不小心掉下眼淚。不過，沒關係，因為這樣能讓芽依的心境更加強大。

詮釋一直都出現在螢幕中的芽依

—您除了要跟主要演員對戲之外，跟變身後的聖刃、Blades戲份也滿多的，入鏡的時間應該很長吧？

川津：真的很長！大家一起出外景時，主角們只要「變身」後就可以休息，接下來就是交給替身演員拍攝。但我還要加入躲在樹蔭偷看、給點什麼提示、做出反應類的橋段，基本上都必須留在現場。

—您跟替身演員們的感情如何？

川津：飾演飛羽真替身的是淺井（宏輔）先生，倫太郎的話是永德先生，但其實我們之間不太有……

—電視劇裡飾演8年後的芽依，請問有什麼感想嗎？

川津：電視劇裡飾演芽依的年紀是23歲，不過個性設定上比較接近10多歲？8年後就表示已經30多歲，無論是妝容、外觀和整體氛圍溫度都有放入我的想法，所以詮釋上更加輕鬆。當初被告知芽依已經出人頭地了呢。

—電視劇最後一集說出很棒的致詞呢。

川津：可能是那一幕讓芽依的確成長的。致詞部分是很好的轉折，那個年紀的確覺得比起結婚，工作更優先，我認為這樣的安排很棒。

—回首過去1年，現在的心境如何？

川津：老實說，剛開始拍時每天都過得很辛苦，每天都過著「明天很早就要起來，早點睡」的日子。我是到過完年後才開始習慣，還能說「到折返點囉」「只剩一半」的機會也開始變多。再加上這個角色要充滿精神，所以我過去1年一直維持在很高亢的生活狀態中。其實，殺青2個月後我才回到自己原本的生活，才發現「啊，這才是原本的我啊」，也是我這段期間的心境。

—這麼說來，在演最後一集致詞橋段的感想是什麼呢？

川津：真的很難耶。我被告知「不能流露出芽依脆弱的一面，不能哭」……但演起來真的會很想哭……

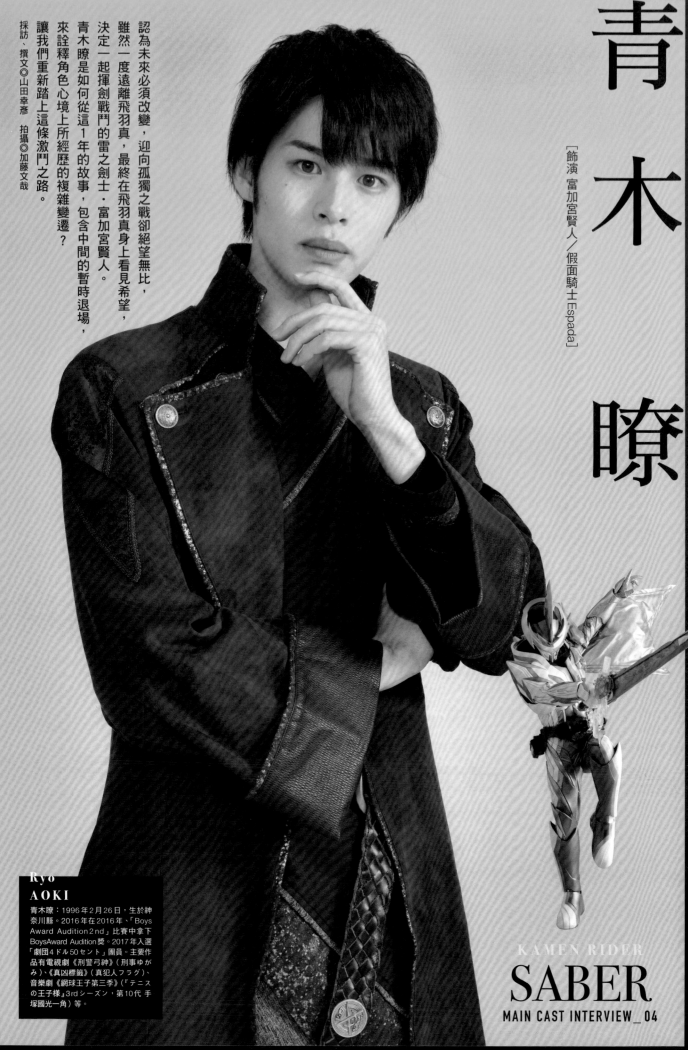

青木 瞭

[飾演 富加宮賢人／假面騎士Espada]

認為未來必須改變，迎向孤獨之戰卻絕望無比，雖然一度遠離飛羽真，最終在飛羽真身上看見希望，決定一起揮劍戰鬥的雷之劍士・富加宮賢人。青木瞭是如何從這1年的故事，包含中間的暫時退場，來詮釋角色心境上所經歷的複雜變遷？讓我們重新踏上這條激鬥之路。

採訪、撰文◎山田幸彥 拍攝◎加藤文哉

Ryo AOKI
青木瞭：1996年2月26日，生於神奈川縣。2016年在2016年、「Boys Award Audition 2nd」比賽中拿下BoysAward Audition獎。2017年入選「劇団4ドル50セント」團員。主要作品有電視劇《刑警弓神》（刑事ゆがみ）、《真凶標籤》（真犯人フラグ）、音樂劇《網球王子第三季》（『テニスの王子様』3rdシーズン，第10代塚國光一角）等。

KAMEN RIDER
SABER
MAIN CAST INTERVIEW _ 04

重新審視賢人的退場戲

—想請您先跟我們聊聊剛開始拍時的情況。

青木：我第一次開拍的印象很深刻。我第一次開拍是第2集最後的登場橋段。「嗨，飛羽真。好久不見了」是我第一句台詞，當時真的很緊張。我上一份工作是一個2.5次元創作，要飾演的賢人沒有這種可以參考的角色，我就會想說必須自己把賢人的設定塑造起來，所以放了很多情緒進去。心想「希望賢人會受歡迎……」等等，總之想了很多。

—揣摩掌握果然很重要呢。

青木：沒錯。雖然台詞很短，但我覺得必須重視每一個登場橋段。

青木：我想接下來應該不會有假面騎士是坐在飛毯上登場（笑）。

—坐在飛毯上登場的賢人對應到失去記憶的飛羽真，您對於兩人的關係看法如何？

青木：這之間真的很複雜。我其實自己也沒有特別去問工作人員。我覺得，反正接下來一定會知道，所以演的過程中很期待真相大白那一刻。

—您是在第5集的時候第一次變身成Espada的，對吧？

青木：我非常高興是由上堀內（上堀內佳壽也）導演執導第5集Espada首次變身的橋段。

—剛開始比較像是玩笑話，劇組人員跟我們這些演員說：「中間可能會讓某個人消失，作為後來，像是第25、26集，我變成Calibur再次回到劇中，Espada出現新形態的V-CINEXT（上堀內再次回到轉折喔～）」因為這次的騎士成員很多，我也認為

青木：那一幕演起來真的很開心。不過，那集之後要等到第40集三人才會再次合體。中間相隔超久的（笑）。因為賢人早在第13集就消失了。

—三人一起變身對吧。

—賢人有時就是太過認真，認真到想太多。

青木：真的是這樣。但是他的認真跟倫太郎的認真又不太一樣（笑）。

青木：賢人是那種會輕易相信所有資訊，害大家陷入危險，或是自己突然跑走之類的個性，所以我在詮釋的時候，刻意聚焦在「就是你殺了我爸」的這個結果，演出賢人失控的感覺。希望演出賢人很魯莽，一點都不帥氣且幼稚的一面。

—我印象劇中滿多賢人情緒失控的橋段，像是第10集，賢人對上條大地很激動地問：「是你殺了我爸嗎！」

我覺得，是因為我重新審視了賢人，才有辦好好演出退場戲。

《假面騎士聖刃 深罪的三重奏》，只要是我出現新變化的橋段，都有上堀內導演參與其中，就會覺得跟導演很有緣分。再加上第一次變身真的很重要。我開始在收到第9集劇本的時候，被告知「賢人接下來會死掉」，害我的反應是：「真的假的？」（笑）。

—退場期間，您也有看電視播的《聖刃》吧？

青木：有的。退場期間我每個禮拜都以一名觀眾的身分看電視劇，所以常出現「原來這裡是這樣的表情啊！」、「賢人也差不多該回來了吧？」之類的念頭，每次看都很驚訝（笑）。我有拿到劇本，但刻意不去看劇情發展，因為我打算重新登場後，再重頭讀一遍，第一次也不清楚劇本後續，所以打算好好享受當下。正常演戲期間，會覺得自己不僅是演出人員，也跟觀眾站在同一陣線，是很難得的經驗。

—原來是這樣。接收到資訊後，在第12、13集進行退場拍攝時，應該更加全心投入了吧？

青木：沒錯。因為滿早就知道有這樣的安排，所以能重新整理賢人這個角色，還把一些當時的想法寫在筆記本裡，像是賢人常做這種表情之類的。做了筆記再去看劇本時，發現我的腦海中竟然出現許多新的方向，像是這一幕就該做這樣的表情好了！我覺得，是因為我重新審視了賢人，才有辦好好演出退場戲。

—是否能跟我們聊聊賢人在第13集退場時拍攝現場的情況呢？

青木：第12集聖刃會先看見賢人在樹下死去，接著賢人在第13集退場，當時有特別對照賢人的心境。還有飛羽真＝內藤秀一郎的想法，所以我們聊了很多之後才開始拍攝。第12集的中澤（祥次郎）導演其實平常感覺很溫柔，都會說「好的～這樣OK喔～」但是，如果演的不一樣時，他也會很嚴肅地說：「等等，我要的不是這種感覺」會明確告知要的東西，所以對我來說反而很好配合。接著，第13集的石田（秀範）導演也給了很多正向壓力。我自己認為很有幫助。不過，因為第12集跟第13集的內容有延續性，卻是風格完全不同的兩位分別負責，所以我有特別小心，別讓自己的表現過與不及。如果風格正確當然就按照導演的指示來演出，但我們也會希望呈現出自己所演的角色，所以有時會向導演提出建議，取得導演的認可，最後總算順利拍完了退場戲。

總是心懷煩惱的模樣跟自己有點像

—第25集重新正式登場，面對久違的拍片現場，感覺如何？

青木：上堀內導演對於登場那一幕相當講究，無論是走路方式、燈光照射的陰影呈現、髮型、服裝……全都非常要求。我也特別跟導演討論自己想要呈現出怎樣的賢人。我大概用了20多種不同的口吻說賢人重新登場時的台詞，但全被打槍（笑）。導演要求更嚴格的細節雖然很多，但我自己也知道如果全部達成一定能拍出很棒的橋段，而且我自己也做到這些細節就能產出如此棒的片段。

青木：當時的確還沒回到過去的賢人（笑）。那一幕的情緒其實很複雜，那時會教我們變身前的動作，也會增加變身後的新技郎，並非為了保護夥伴，而是為了不要改變未能，不僅能讓畫面更賞心悅目，他也是一位能藉來，所以與其說複雜，比較像是賢人又自己暴走由打鬥動作呈現出角色優劣勢的導演。的感覺（笑）。

—對於賢人的新性格有什麼看法？

青木：我有跟導演們聊過。賢人究竟想怎麼改變未來？賢人不斷嘗試改變未來，但是無論怎麼改變，都會失去最重要的人，或是看見糟糕的結果。就在這反覆嘗試的過程中，他發現飛羽真就是希望，所以認為只要救了飛羽真，未來就能得救。而我想呈現出因為看了許多未來，變得憔悴不已的賢人。

—第33集，多虧了飛羽真，賢人發現世界似乎開始改變了，也終於慢慢找回原本的自己。

青木：賢人自己明明嘗試了很多，但光靠飛羽真舉手頭足，就讓世界回歸正軌。能在一旁見證這一切真的很令人感動呢。雖然賢人過程中變得很孤僻，但幸好有開朗、願意不斷挑戰的飛羽真，才得以打動賢人。

—飛羽真在回憶之處的對話那幕感想如何？

青木：那一幕杉哥（杉原輝昭導演）幫了我很多。杉哥很願意傾聽我們的想法，當他感受到我們想怎麼做時，都會說「你就放手去演吧」。如果演錯時，也會願意跟我們說「這樣不對」，觀察力非常敏銳。讓我非常佩服。我也還滿常跟杉哥聊私底下的事。

—您是如何演出自己一人糾結的感覺？

青木：我本身就是會把事情攬在心裡，想要自己解決的類型。所以覺得跟賢人還滿像的。雖然不會像賢人那麼誇張，但就演戲來說，這角色我還滿好發揮的。不過，我還是覺得賢人的個性太

—28集的劇情是您打敗一直崇拜您的蓮，有什麼感想嗎？

青木：劇中我把對我非常仰慕的蓮打到落花流水。不過，因為蓮對我的崇拜，所以賢人認為這一切都是為了未來，因而走上邪惡之路（笑）。結果……那

—第26集在地下停車場跟尤里的打鬥戲也很令人印象深刻。

青木：當時發生了一件我到現在都還會拿出來說的事。其實打鬥戲安排在那個劇組的開拍首日，所以我超級緊張的。不過，市川（知宏）遲到了的畫面。印象深刻到我現在還會拿出來說，對不起！」那時我

—飛羽真竟然還遲到，對不起！那時我很擔心……

青木：那一幕杉哥……

—第30、31集您比較多橋段都是站在遠處默默守護。

青木：多半是站在一旁看發生了什麼事，然後心想：「未來不會改變的」接著轉身離去（笑）。貓梅基多那集中，芽依變成了貓梅基多，我在演的時候會特別去想：「為什麼賢人不這麼認為。

—第34集，有一幕是看見相同與未來的尤里對您集又回歸飛羽真陣線。

青木：花了好長的時間（笑）。跟父親對談後，賢人終於解開自己心中的結，回歸飛羽真陣線一起迎戰Solomon。在接下去的第39集，飛羽真竟然扮演起桃太郎（笑）。大家對著賢人的個性，於是任誰都沒說……「很多事情你們可都不知道呢！」（笑）

—那段期間，您跟市川對戲的場面還滿多的，對吧？

青木：沒錯。我也跟市川聊了很多。他不僅很健談，也會傾聽我們所有人的意見，所以拍攝工作總能進行得很順利。讓我也體認到，無論是尤里，還是市川，這部戲能有他在真的是太好了。回想起跟巴哈特的過往，這時的尤里就很像賢人亂來時會出手相救人，這時的尤里就很像賢人亂來時會出手相救的飛羽真，彼此間的關係很有趣呢。

—接受原本丟掉的徽章那幕也讓人很感動。

青木：那個徽章是由（高木）友善先生製作的，他是位充滿職人氣息的工作人員，本人非常溫柔呢。他外表看起來比較凶悍，所以剛開始大家都不太敢跟他說話。不過，我實際看到友善先生跟其他工作人員說話時的笑臉，心想著他本人說不定很有趣……於是主動找他攀談，聊了那枚胸章特別有感情呢（充滿感慨）。其實，「我可是花了很多時間掌握你們每個人的所有特徵呢！你說開心接受吧！」（笑）。所以啊，我對那枚胸章特別有感情呢（充滿感慨）。其實，正因為賢人這個角色，而是按照自己的想法來演笑起來超可愛，說話又有京都腔，就覺得這人太

—37集講述賢人打算藉闇黑劍月闇之力，犧牲自己打倒Solomon，卻被飛羽真制止。這段戲有什麼感想嗎？

青木：那一段也是很辛苦。感覺就是「喂！你又要暴走了嗎？」（笑）。我和柏木（宏紀）導演的合作雖然只有這集跟外傳（《真理之劍傳奇》），但拍攝外傳時的相處時間很長。以演員來說，我跟導演應該是說最多話的人吧！還有一個跟拍片完全沒關係的事……那就是柏木導演是京都人，所以有京都腔。我自己很喜歡關西腔，所以聽到時都會感到怦然心動。導演很帥，著於賢人這個角色，而是告訴自己，接著就不要太執笑（笑）。不過，我告訴自己，接著就不要太執著於賢人這個角色，而是按照自己的想法來演友善先生也做了石田導演的胸章喔。

—賢人久違地與飛羽真等人合體，飾演起來感覺如何呢？

青木：我在戲裡面完全都沒笑，當時還忘了怎麼著於賢人這個角色，而是告訴自己，接著就不要太執著於賢人這個角色，而是按照自己的想法來演，所以會很自然。正因為已經演賢人很長一段時間，所以會很自然。如果要賢人突然笑一段時間

—剛開始賢人很仰慕的蓮，後來卻變得好善良呢？反而書重改變性格，走上邪惡之路（笑）。那一

回歸後，對於彼此的成長非常有感

——第40集出現了聖刃、Blades、Espada久違的同時變身橋段，您應該也有些感觸吧？

青木：跟飛羽真與倫太郎真的很久沒以夥伴身分對戲戰鬥，感覺兩人都變成熟了，他們也說我想起這一幕前，我們大概只見過2、3次面，心想「變得不一樣了」，彼此都很感動有這樣的感受。我從這幕真的可以體會到，無論是劇中角色還是演員本身的成長。

——最後集數還一起拍攝了跟《機界戰隊全開者》跨界合作《電影版紀念合體SP》。

青木：我剛進演藝圈的時候，就已經認識飾演佐克斯的增子敦貴。他的個性非常純真天然，每次演戲都會讓人覺得驚艷，可能是因為每次都會讓演戲時真的很久沒以夥伴身分好相處，立刻就融入我們，所以很快就掌握到飛羽真、賢人、露娜三人又再一起的感覺。我相信，無論是我們自己，還是觀眾，一定都很高興能在約定之樹下看見長大後的三人。

——接著，第45集終於邁入最終決戰。

青木：很高興能夠跟三人一起迎戰斯特琉斯。三打一有些卑鄙（笑），這也意味著對手強大到必須三人聯手才有辦法贏……古屋（呂敏）也很苦惱怎麼演才能演出變強的感覺，所以我還記得那段花了很長的時間拍攝。

——您是怎麼詮釋飛羽真消失的劇情發展呢？

青木：飛羽真不在那段時間真的很寂寞。明明是為了世界而戰，結果還是不行……心中有很多情緒。不過，賢人跟大家已經盡了自己最大之力。所以我在詮釋時，有演出接受結果的感覺。不過，抬頭看天空，對飛羽真說話那幕演到很想哭呀……雖然劇本已經知道飛羽真會再回來，但在演那一幕時，想著最重要的朋友消失該怎麼辦，也是我自己最喜歡的一幕。

——另外，針對描述最終回之後故事發展的增刊號（特別篇），您的感想是？

青木：（笑）。找很想跟大家打打開開，可惜故事發展不允許（笑）。不過想想，如果沒有像賢人這樣的角色，大家的生活真的會變得亂七八糟直到最後，所以說到也很開心能好好站在自己的崗位直到最後。

——還小演了一齣戲，當時真是苦戰許久啊。並不是說是只有我跟飛羽真變身的橋段，當時必須拍攝進入奇蹟駕馭書的分鏡，所以石田導演跟我們說：「你們都進去書裡面，別偷看」回答「好！」的時候氣勢很棒。結果用空檔練習時感覺好時想要試著呈現出8年後會有的感覺。演戲的時候，也有特別表現出更成熟穩重，能與戀人一起相處的氛圍。

——可能是因為快要正式開拍時，導演就對我們說：

青木：快要正式開拍時，導演就對我們說：「你們應該沒問題吧」（笑）。導演看到我們露出不安的表情後，竟然繼續施壓：「你們是怎樣？做不到嗎？」我們回答：「沒有，我們做得到！」終於一次OK。如果石田導演沒有那麼說，我們的情緒就不會如此緊張，應該也做不出人生最棒的變身動作，所以只能說，他應該也做不出人生最棒的變身動作。

——新形態阿拉比亞納之夜登場是大看點呢。

青木：新形態很開心聽到終於出現新形態？不過，讀過劇本之後，發現劇情不單只是用本能戰鬥，裡頭還要投入很多情緒糾葛，就像打鬥再怎麼激烈，事後配音也必須呈現出其他情緒元素，所以錄起來相當辛苦。仔細思索後嘗試了幾次，結果沒有很滿意，然後又再重錄。這部作品中，包含了很多情緒，然後又像是形態轉換等大規模的氛圍很開朗，所以能用比較放鬆的心情來演。導演也很願意讓我發揮，幸好現場氛圍很開朗，所以能用比較放鬆的心情來演！

在V-CINEXT中，8年後賢人又必須面對不幸的人生（笑）。

青木：因為賢人在電視劇最後一集有提到「想把飛羽真寫下的故事傳遞給世界上的人們」，於是當上了翻譯家。就在翻譯飛羽真和其他作家書籍的同時，結識了現在的戀人。過程中做了很多嘗試，像是頭髮中分、戴上眼鏡、改變服裝等等的同時，也有特別表現出更成熟穩重，能與戀人一起相處的氛圍。

8年後的新形態令人興奮又緊費苦心

——這次的V-CINEXT《假面騎士聖刃深罪的三重奏》就是在描述8年後飛羽真、賢人一輝等人已經長大成人、能去安撫其他年輕孩子，真的好讓人感慨啊。

青木：就結論來說，《假面騎士聖刃》這1年的感想。

——最後，請簡短說說回顧拍攝《假面騎士聖刃》這1年的感想。

青木：就結論來說，《假面騎士聖刃》對我而言是很珍貴的寶物。沒有賢人就沒有今天的我，藉由1整年飾演同角色，在詮釋和思考上也變得更加深入透徹，是很難能可貴的經驗。和賢人一起度過的1年，對我來說意義重大，我相信賢人也會一直在我的心中。另外，就算時至今日，《假面騎士聖刃》對我來說仍是很珍貴的寶物。沒有賢人就沒有今天的我，再跟大家見面，看看每個人的感情也很好，希望疫情平穩後，能大家相遇就跟這部作品一樣，對我來說都是非常珍貴的寶物。

——8年後的新形態令人興奮，劇情還滿沉重的，像是賢人被未婚妻背叛，8年後，賢人又必須面對不幸的人生（笑）。裡頭還有分別提到飛羽真和倫太郎的發展，感覺像是一部電影享受三個故事的故事。

——對於飾演8年後的賢人，有什麼特別執著的環節嗎？

生島勇輝

[飾演 尾上亮／假面騎士Buster]

尾上亮飾演假面騎士系列首位有孩子的成員，充分發揮大人存在威的假面騎士Buster。演員生島勇輝是如何詮釋劇中這位既是劍士、也是父親的強韌穩健男人？身為一名演員，他對這部作品以及角色的看法，身為年長者，他又是如何站在前輩的角度看主演陣容的成員？讓我們跟著生島一起回顧無可替代的《假面騎士聖刃》日常。

採訪、撰文◎嵐來賓義　白井◎龜山寫真（MONSTERS）

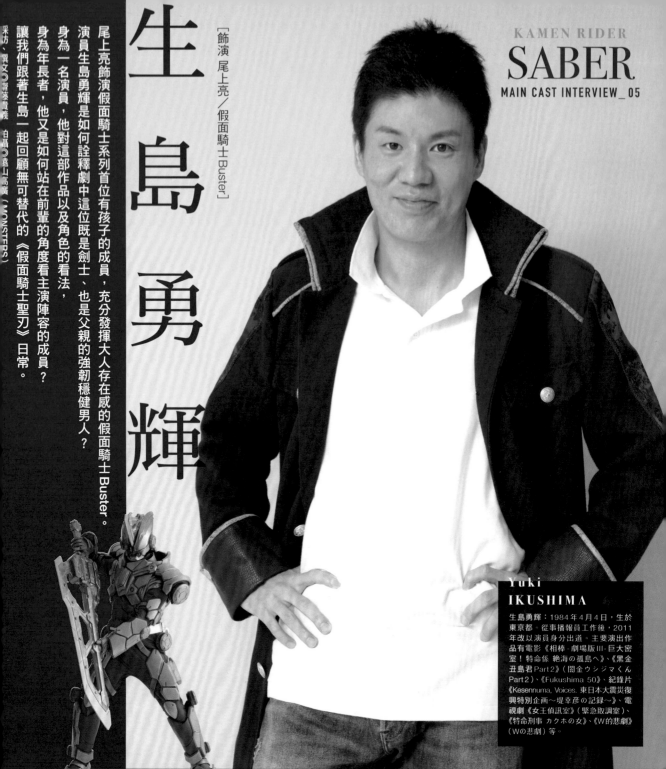

Yuki
IKUSHIMA

生島勇輝：1984年4月4日，生於東京都。從事播報員工作後，2011年改以演員身分出道。主要演出作品有電影《相棒‐劇場版III‐巨大密室！特命係 絶海の孤島へ》、《黑金丑島君Part2》(闇金ウシジマくんPart2)、《Fukushima 50》、紀錄片《Kesennuma, Voices. 東日本大震災復興特別企画～堤幸彦の記録～》、電視劇《女王偵訊室》(緊急取調室)、《特命刑事 カクホの女》、《W的悲劇》(Wの悲劇)等。

大人劍士——尾上亮

——開拍之前，假面騎士對生島先生來說是怎樣的存在？

生島：我小時候有看《假面騎士BLACK RX》，還去買玩具來玩，不過小學開始接觸足球之後，我的偶像就換成了足球選手，對假面騎士也變得比較陌生了。後來立志當演員時，會開始以工作的角度來看這些作品。不過，平成之後的假面騎士開始走像是小田切讓先生的帥哥路線……而且我從26歲才開始走上演員之路，怎麼想都覺得假面騎士必須是20歲前半的演員來演，所以打從心底認為自己跟假面騎士應該沒什麼緣分(笑)。

——結果沒想到，您後來真的接到了假面騎士的角色呢！

生島：我真的沒預料到30多歲還能演假面騎士，所以剛聽到消息時，沒有想過會是假面騎士，只覺得應該是壞人或客串角色而已，所以一聽到「會變身」的時候真的嚇到我了。想像自己做出姿勢、變身成假面騎士的畫面……就覺得，我行嗎(笑)？

——對於自己變成了孩子們的英雄，您有什麼看法嗎？

生島：當然……會覺得要好好詮釋一下(笑)。就像我小時候崇拜RX一樣，說不定也會有孩子崇拜我……所以我在心裡發誓，無論是交通規則還是其他小環節，都要做到品行端正。

——尾上先生最初登場時散發出「大人」的感覺。實際年齡的確比其他演員還要大是嗎？

生島：看到演員名單時，我其實……

（瞭）都還小我一輪，接著內藤（秀一郎）、山口（貴也）小一輪後又再小一歲，基本上都算是差一輪。富樫（慧士）更是只有10幾歲，所以我也很煩惱該怎麼相處。第一次跟大家見面是讀第3集的劇本，發現大家長得又帥又高。我平常不會覺得自己矮，但跟大家相比我明顯最矮小。年紀最大卻最嬌小，真讓我深刻體驗到，這世代差異也太大了吧。不過，大家都非常率真真誠，相信我也用自己的方法，縮短彼此間的距離。我在10～20歲時有唱過RAP，所以初次見面時，我刻意用「What's up, man?」的語調跟大家打招呼，沒想到大家的反應是「啥？生哥，這樣也太突然了吧！」（苦笑）。不過，所有人都很隨和，內藤也很自然地縮短跟我的距離，多虧了他，我才能「不用在意年齡，以同為演員的身分跟大家混熟」。

——在嚴肅的《聖刃》故事裡，每當尾上先生與大秦寺先生出現的時候，似乎就能稍微緩和整體氣氛呢！
生島：大家都很年輕，無論是參與角色或者是身為一名演員，所有人想要努力表現的意念都很強烈，所以我們兩人會以冷靜的態度，讓整體走向更為一致。只要是在現場，即便沒有演戲的時候，我也都會扮演這樣的角色，希望營造一個能讓年輕人放鬆工作的環境。期待分享自身經驗的同時，也能讓大家好好發揮，演出自己想呈現的角色。

剣豪「Buster」來了！

——同時期加入的新成員之中，是不是還有岡宏明呢？
生島：岡其實是跟大家參加同個試鏡進來的，所以只有我覺得他是新加入的成員。不過，劇中我們一起飾演了年長兩人組的角色。他年紀不大，卻參與過很多模特兒工作，跟其他成員的歷程不太一樣，還有很豐富的海外經驗......我自己在10多歲時也曾留學海外，所以剛開始就覺得頻率很合得來。

——從角色定位來說，尾上先生跟大秦寺先生的確是站在大人角度，負責拉拔大家的角色呢。你們在TELASA的外傳電視劇《假面騎士Slash＆Buster》也有共同演出。
生島：當時我們可是演得很過癮呢！劇中設定是他在整理刀劍的時候我去找他，不過裡面還夾帶著電視劇本篇的回想片段，我們都有種在對的時間點，感性切磋彼此演技的感覺，我覺得多虧了那個片段，才能放心地跟他對戲。岡自己也會提出一些演戲的想法，然後我會接受他的想法，整個演起來還滿順利了。

——揹著「土豪劍激土」的模樣，的確很讓人印象深刻。
生島：假面騎士Buster變身後的外型較為粗獷，與其他假面騎士相比更為獨特，會讓人覺得是定位比較不一樣的假面騎士。還有，尾上從頭到尾都揹著劍呢。

——剛開始對於假面騎士Buster這個角色有什麼印象？
生島：那把劍其實非常重呢。第一次試裝時我有拿。心裡還很驚訝地想：「哇？真的要拿這把劍嗎？」可想而知那把劍有多重了。而且還要拿著劍變身。為了能拿著特攝裡的劍，讓自己身體更強壯一些呢。不過從試裝到開拍的時間很短，我就拜託了在當健身教練的朋友，希望讓身體更壯，所以我在二〇二〇年底前一直狂吃，並且瘋狂重訓，就是要塑造出自己的體格更加壯碩。結果聽說山口（貴也）也喜歡重訓，我們就開始聊起來了......沒想到內藤在旁邊聽到之後，也說：「我也要去健身房！」就這樣，跟大家不斷延伸出新話題。

——要揹著這麼大把的劍，的確是有不同於演技上的辛苦呢。
生島：Buster跟Slash一直都揹著劍呢。雖然一直拿著劍很難行動，不過卻也讓演戲變得更有趣，我自己是還滿樂在其中的。另外，我還思考了該如何與負責飾演兒子小天的番組天高小朋友互動。因為我本身沒有小孩，所以會很在意我們看起來像不像父子，大家是否感受得到我們之間的父子情誼？

MAIN CAST INTERVIEW_05　Yuki IKUSHIMA

——有跟導演討論過如何詮釋角色嗎？
生島：剛開始有在首次登場那集跟執導的中澤（祥次郎）導演討論過我自己的想法，後來發現每一集的導演都會有一些自己的想法，所以我會針對導演的想法做微調。

——是否有讓您印象最深刻的導演？
生島：是石田（秀範）導演。因為大家都會說「導演很恐怖」、「巨匠要來了！」（笑）。跟導演第一次相遇，是我被美杜莎梅基多石化的那幾集（第7、8集）。到了劇組現場，真的會從早就感受到氣氛完全不一樣。工作人員不知為何都很緊繃，即便開始拍攝也是，平常明明都很和樂，當時只要導演一下指示，所有人就會立刻動起來，搞到我們在拍片的演員也很緊張（笑）。第13、14集賢人戲劇性消失的橋段也是由石田導演負責，導演為了讓大家拍出好成果，不只話說很嚴格，偶爾還會很溫柔。這也讓我體會到，導演是會努力營造出現場氣氛，讓演員們更好發揮的人。導演的資歷很久，所以能感受到他對這些作品的愛。

——對於揮劍動作有不同於演技上的想法嗎？
生島：我只有一次參與殺陣橋段的舞台劇經驗，所以演戲時會很緊張。我記得的打鬥橋段，是獸戰記登場的第32集。那一集是由杉原（輝昭）導演負責，有一幕是尾上被茲歐斯打倒、拖行最後拋飛的橋段，那也是我第一次用彈跳床跳起撲倒的動作戲。一直很難有機會用不變身的狀態下打鬥，心想著終於有機會挑戰了！所以演起來非常期待。

——你跟扮演Buster的替身演員岡元次郎先生有聊到什麼嗎？
生島：只要在現場遇到，我們都會聊很多。會聊次郎先生喜歡的高爾夫球，還有我們兩人都喜歡喝酒，還會說：「如果不是因為疫情，收工後真的會想跟大家喝兩杯呢！」（笑）沒能一起喝酒，真的是過去1年讓我覺得很可惜的事。另外，他還有教我怎麼維護刀。我還想一件事，那就是電影《假面騎士聖刃＋機界戰隊全界者超級英雄戰記》的時候，有一幕是過去所有的騎士集結排成一列一起往前衝，剛開始會先試跑一次。既然是試跑，就必須再回到起點位置，那時，只有次郎先生是倒退走，我當時就跟他說：「感覺你很從容不迫呢（笑）。」結果製作人說：「其實次郎先生倒退走，是為了記住正式開拍時會看見的景色。」

——哇！
生島：一流演員做的事果然不一樣！讓我非常佩服。還有，Buster的動作其實夾帶著次郎先生

聲色中。回看者出屑上的角色個性，所以我也會觀察次郎先生的演出，來融入尾上這個

過去1年建立起的父子關係

——關於送給參加「TV君」募集活動讀者的「TV君 超戰鬥DVD 假面騎士聖刃 集結！英雄！爆誕戰龍TV君」的DVD內容，真的非常有趣呢！

生島：是啊。有些橋段很凶，有些則是很「裝可愛的歐吉桑」。導演說：「想怎麼亂搞就怎麼演！」所以我做了很多嘗試。還有類似《帶子狼》（子連れ狼）的角色扮演呢。尾上要演的話，當然就是《帶子狼》拜一刀這個角色，我在還請教了有小孩的工作人員，才慢慢掌握到怎麼抱會比較輕鬆。

——第44集迎向最終決戰前，所有劍士中，只有尾上出現和家人相處的畫面。

生島：決戰前一晚，和妻子兩人看著臥房裡的小空那一幕對吧？扮演妻子晴香的中島亞梨沙小姐雖然是首次登場，但我也因此強烈感受到這原來就是「家人」。尾上為了守護孩子的未來，抱著犧牲自己的心情前往戰鬥，我在現實生活中雖然還不知道父親該是一個怎樣的立場，但是在演的時候，有去想像父親應該是會把小孩、妻子看得比自己更重要。

成熟，很印象深刻呢。

生島：不知道能不能形容成「充滿昭和感」？尾上是個很溫柔卻木訥的男人，我自己本身也有這種特質，所以會很自然地流露出來。

——那一集裡與小空的對話，也讓人很印象深刻。

生島：那孩子真的很直率，既不會太像小孩子，也不會說禮貌過頭的偶（笑）。在現場是大家的偶像。有一天，進入片場時，我還「歐！歐！」地學大人打招呼呢（笑）。既搞笑又可愛。平常也一直抱著我說：「父親大人！父親大人！」害我父愛大噴發。

高生日時，我還送了一箱他最喜歡的Jagarico薯條，後來也會偶爾玩玩遊戲，一起吃飯。天互動，隨著拍戲期間的相處，對他的情感也真的愈來愈深呢。

最後，想著小空倒下那幕更是集結了過去一整年的情緒。

的方法說不定也會不一樣呢。不過，能在拍片期間知道漫畫也很開心。

——從整齣電視劇來看，有沒有自己特別喜歡的橋段？

生島：首先是第13集賢人被消滅那段。劇本提示寫著「大哭」呢。拍的時候，我原本還擔心：「大家哭得出來嗎？」幸好石田導演有營造出那樣的氛圍，大家真的一起哭出來了，讓我印象非常深刻。透過那一幕，我也有種劇組跟戲合而為一的感覺。這也是為什麼我會喜歡那一幕。當時，飾演劍斬的富樫第一次在劇中大哭，真的是哭到停不下來。看著飾演個性化角色的孩子哭成那樣，連我都覺得很感動。在這之前，他給我的印象就是「來自山形的美少年」而已，那一幕之後，似乎開始有點「男人」的感覺了……能看見他的成長過程，也是非常寶貴的經驗呢。

——真的是尾上前輩看著著年輕劍士的成長呢。

生島：是啊。不過，最後的決戰還是讓人印象最深刻，像是我對著著大秦寺說「希望有機會來世再相見」這類感覺的台詞。最後，想著小空倒下那幕更是集結了過去一整年的情緒。如果是由石田導演掌鏡這類很嚴肅的橋段，導演都會在現場營造出很好的氣氛，我也很喜歡片場的氛圍，使得我對那場戲印象深刻。

——您對於為《假面騎士聖刃》的一整年做總結的最終舞台劇有什麼感想？

生島：這是第一次能跟觀眾直接互動的機會，也是我實際感受到，原來真的有這麼多人支持戈們，為戈們軍勛螢光奉和翁子……戈一直義

拍是這樣呢！如果能找與英道有漫畫，我演戲為，自己身為演員根本�樣本沒有的場。

生島：對，所以我很開心能有此體驗。我在12月初的時候就開始演另一齣舞台劇，當時還有尾上的粉絲特別從外縣市來看生增添色彩。讓我感受到假面騎士真的是能讓演員之路變更廣的作品。

——對生島先生來說，參與《聖刃》電視劇前後這1年半的時間存在著怎樣的意義呢？

生島：首先，是面對同個角色一整年這件事。也因此能充分詮釋出這個角色，所以感到很開心。另外，就是在疫情期間無法演出舞台劇，還有朋友這一整年完全沒有接到工作。雖然不是每天都要拍片，但至少每週都能有工作也讓我覺得非常感激。就我過去的經驗來說，很少有機會一整年都必須拿著劇本。再加上我扮演現在真的是一名演員呢！所以這段期間我意識也因此更加強烈。真的是經驗非常寶貴的1年半。非常感謝大家的支持！

站在攝影機前面一整年，專業意識也因此更強的是孩子們的英雄，我還被說面容表情變站在攝影機前面一整年，專業意識也因此更強。

家的支持！

富樫 慧士

[飾演 緋道蓮／假面騎士劍斬]

一昧追求自己變得更強大，對賢人仰慕到走火入魔，與敵人迪札斯特的對戰促使其成長的獨特劍士 緋道蓮／假面騎士劍斬。新人富樫慧士是如何飾演這個無論是立場還是情緒張力都非常有難度的角色？接著一起回顧富樫迎向探索，並得到真實反饋的《假面騎士聖刃》拍片現場。

採訪、撰文◎齋藤貴義　拍攝◎真下裕（Studio WINDS）

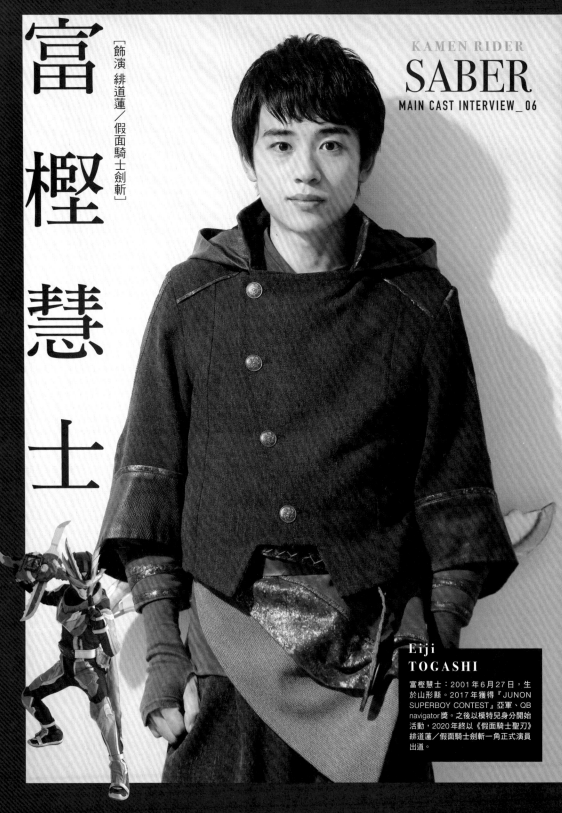

Eiji TOGASHI

富樫慧士：2001年6月27日，生於山形縣。2017年獲得『JUNON SUPERBOY CONTEST』亞軍、QB navigator獎。之後以模特兒身分開始活動，2020年終以《假面騎士聖刃》緋道蓮／假面騎士劍斬一角正式演員出道。

有《假面騎士Fourze》，所以對英雄角色很憧憬。

——參加試鏡時有什麼感想呢？

富樫：我對試鏡有很多回憶……其中印象最深刻的是演假面騎士SLASH的岡（宏明）先生。我跟他一起參加最終試鏡，所有人都非常緊張不安。我跟他一起看到一個很有自我特質的人，那就是岡先生。無論被問什麼問題他都能沉著回答，當試鏡結束，大家集合準備離開會場時，我還看到他邊走邊帥氣地把頭髮往上扒……那一幕我絕對忘不了。

——確定演出時的心境如何？

富樫：很高興，不過8、9成都是不安的情緒，期待的心情大概只佔1成吧。畢竟這是我第一次接觸所謂的演技。我爸媽雖然都跟我說「恭喜」，可是「擔心」之情也很明顯，還問「沒問題吧？可別演到讓人覺得很怪喔！」（笑）。不過，周圍的人都很開心地跟我說「很厲害耶」，讓我覺得「一定要加油」。

——對於緋道蓮一角，您有什麼印象嗎？

富樫：劇組說「緋道蓮是一個有點幼稚、走在時尚潮流上，象徵著現代年輕人的青年」。還說「基本上就是像『福娃醬』這樣的角色」。就連台詞設定也是，緋道蓮會對初次見面的人說平輩般的話語，劇組希望我能以這樣的表現張力來詮釋這個角色，但他們也有提到，緋道蓮是個比誰都還要執著、希望變強。我是在初次登場時塑造起這個角色。當時是由上堀內（佳壽也）導演執導，演也會聽我的想法，最後呈現出來就是劇中的感覺。現在重新看過的話，會覺得很OK耶（笑）。既然都已經那麼有張力了，照理說要能呈現出更進階的演技才對，所以會覺得滿後悔的。

片場的全部都是前所未有的體驗

——小時候是否有接觸假面騎士？

富樫：我小時候很常看假面騎士！對當時播放的《假面騎士電王》印象很深，一直看到後來的《假面騎士OOO》還

真理之劍的夥伴們

——這麼厲害的演員們，有什麼印象特別深刻的部分呢？

富樫：因為對我來說全部都是初體驗，所以我根本聽不懂拍片用語，再加上我不知道拍攝計畫內的部分。不過，正因為拍片現場的所有人都很認真，所以有氣氛也比較火爆，我看到生年紀比我們都來得大，每當大家要一起去吃飯，青木瞭先生就會要我去跟青木先生說：「叫青木先生請客啦！」之類的，自己卻不去說（笑）。因為是沒什麼隔閡，所以算是成員中最好溝通的，我也很常跟他請教演戲上的事。如果問他：「這裡該怎麼做才好？」他絕對會給120％的答案呢！

——對於山口貴也先生，有什麼印象呢？

富樫：他是位很獨特的人。舉例來說，山口先生就會要我去跟青木先生說，時都會撞到牆壁，要不就是劍的塗裝剝落，真的很困擾。

——手汗是世界第一多（笑）！

富樫：當時是夏天最熱的時候，真的不誇張。不只一手，其他地方也都超會出汗，甚至還脫妝。第一天的台詞雖然沒有很多，但我只記得當天很緊張，然後有流手汗。

——聽說您還有去請教已經先開拍的其他夥伴們。是嗎？

富樫：對，是我自己主動詢問大家，大家也都願意教我。生島（勇輝）先生本身演藝經歷大，所以我跟他請教了很多。無論是讀劇本，還有如何塑造角色等等。生島先生還在自己的每句台詞貼上便條紙寫筆記、音調高低或語氣，真的很謝謝生島先生。

——這麼說來，生島先生就像引您入門的老師呢。那麼，對於主角內藤（秀一郎）先生的印象是什麼呢？

富樫：覺得他很帥。即便演藝經歷不長，演技卻

——那麼，青木瞭先生呢？

富樫：剛開始他請益演戲的事，所以也有跟他請益演戲的事。後來他自己的戲份才能在最後呈現出很棒的張力，真的很謝謝他。他就像業務一樣很能聊天，目前他可是穩坐我心中「想要成為這個人排行榜」的第一名呢！

——對於川津明日香小姐呢？

富樫：說真的，我們在劇中其實沒有對戲過。不過，有聊過彼此的角色。因為蓮和芽依都屬於亢奮性格（笑），像是「演起來會不會很辛苦？」、「很累對吧」。還滿高興身邊存在一位有著相同煩惱的人。

MAIN CAST INTERVIEW _ 06

Eiji TOGASHI

成為緋道蓮這件事

——過程中，應該體驗了很多特攝片才會遇到的辛勞吧？

富樫：與其說辛勞，我自己是還滿樂在其中的啦！因為跟一般的電視劇不一樣，在戲裡能夠變身。還有就是變身切換成替身演員的時候，才知道：「哇！原來是這樣拍攝的。」另外也體驗了未變身的打鬥戲，從中學到很多。我沒有其他拍片經驗，所以會有「原來電視劇拍攝是這樣啊～」的感想。不過，問了其他人才知道假面騎士會這樣拍喔！很感謝能有如此棒的體驗。還有，服裝的部分也跟平常不太一樣，應該也是只有假面騎士才有的特色吧。

——對於蓮的服裝有什麼感想？

富樫：那套衣服其實有點重，所以會比平常更難活動。不過之後我就漸漸習慣了。再加上後半沒什麼

——讓您印象最深刻的導演是？

富樫：每個導演都很有個性，我都很有印象。如果非得舉出一個人的話，應該就是石田（秀範）導演吧！初次見面時，我就覺得他很一樣，甚至覺得應該比演員還害怕的光芒。導演非常嚴格，所以我都被罵得很慘。

——說到石田導演負責的集數。第13集賢人消失那幕的蓮讓人非常印象深刻呢。

富樫：大哭那一幕對吧，那時我真的很煩惱讀了劇本後，看見提示欄寫著「大哭」！當時我真的很煩惱該怎麼辦。原本有想說要演出自己，而不是參考其他電視劇⋯⋯但又覺得應該是要演出自己，而不是參考其他電視劇⋯⋯於是有了試出的結果。

——對於飾演蘇菲亞的知念里奈小姐？

富樫：知念小姐是第一個讓我有「這真的是演藝圈耶！」感覺的人。我會想說「可以找她開聊嗎？」「是不是只能聊演技的話題？」所以當最終舞台劇期間，我在休息室找大家一起拍照的時候，實在不敢找知念小姐拍。結果，她卻在大家面前虧我：「你為什麼不跟我拍照？」（笑）。留下很好的回憶。

——對於變身姿勢有什麼看法？

富樫：其實我對變身橋段沒留下什麼好回憶。剛開始一直演不好，還被批評「你的變身姿勢才說OK」，我還記得花了好多次導演才說OK，我還記得花了好多時間拍攝。不過，也因為這樣才慢慢找出對的感覺。

——劍士之中，只有蓮把劍插在腰後呢？

富樫：其實我花了很久的時間才習慣。因為插在我自己看不見的位置，而且劍會從身體兩邊露出來。再加上形狀有點像手裡劍，所以平常走路時都會撞到牆壁，要不就是劍的塗裝剝落，真的很困擾。

——對於聖刃團隊的成員之間，還有很常私底下見面嗎？

富樫：現在也很常見面呢，雖然不是全員到齊，但墨與些會一起去吃飯的成員，包含劇中後半段一起加入的安潔拉芽衣小姐和庄野崎謙先生，所以跟演員們的回憶都很棒。

—那一幕真的很棒呢。不過，要把自己的情緒拉到那麼高應該很不容易吧？

富樫：大家非常團結一致地營造出氣氛，所以我很好發揮。平常都會跟我說話的工作人員也很替我著想，一起維持那個氛圍，演員夥伴們則是在旁默默守護，才能讓我拍出成果，所以這都要多虧幫忙營造出氣氛的大家。

—中間有一段是蓮離開組織，還有很多跟迪札斯特一起的橋段。

富樫：那個期間幾乎都是我單獨行動，跟其他演員們一個月頂多見一次，甚至完全沒見面，但也因為這樣，我一起飾演迪札斯特替身演員的榮男樹先生感情變得很好。多虧跟男樹先生聊了很多，最後才有辦法拍出那麼棒的橋段。

—跟看不見臉部表情的替身演員對戲感覺很有難度？

富樫：雖然看不見表情，但對我來說，演出其實一點都不困難。在電影《假面騎士聖刃＋機界戰隊☆開者 超級英雄戰記》中必須跟全界者的成員對戲，但是全界者的不是很多替身演員嗎？不過，當時大家都在問：「目光該看向哪裡？」不過，因為我一直都有跟迪札斯特對戲，所以演起來並不覺得困難。會覺得自己能有這樣的經驗是賺到了呢（笑）。

身為劍士的成長及身為演員的成長

—第43集對蓮來說是重要的一集。

富樫：那集有未變身的打鬥場面。在那之前，只要是打鬥戲我都是按照指示「這樣做、那樣做」，不過，那集我也開始提出建議，所以是有自己意見的打鬥場面，演起來很開心。

—有特別去想蓮是怎麼從賢人魔咒解放到與迪札斯特做個了斷的心境變化過程嗎？

富樫：雖然我沒有特別去想這個，但每次在背劇本裡的台詞時，就能逐漸大致猜出接下來的心境變化。在詮釋面對賢人身邊畢業的劇情時，反而是兩人邁向對等的立場。第45集有一段是賢人跟蓮兩人一起對戰四賢人，當時他反而對著一直很崇拜的賢人說：「你可別扯我後腿了！」讓我感覺到，蓮跟賢人終於是對等的了！所以演出來的感覺非常棒。

—跟飾演假面騎士劍斬的替身演員藤田慧先生聊過嗎？

富樫：跟他聊了非常非常多。無論是劍術、拳擊，還是打鬥學習上都教了我很多。我有很多打鬥動作都是模仿藤田先生飾演的劍斬。

富樫：收工後。藤田先生感覺有點怕生，但是卻跟我很合得來，算是很安靜的人，但是打鬥學習上都教了我很多。

—近似於友情的關係是還滿有趣的呢，吃泡麵那段也讓人很有印象。

富樫：吃泡麵那集是上堀內導演執導的，也讓我學會怎麼邊吃東西邊演戲，我因此體會到稍微閉起嘴巴說台詞的難度，還有該什麼時間點把麵吸進嘴裡。

—「我打得很開心，謝謝你。」那句台詞真的很棒呢。

富樫：畢竟，劍斬打贏迪札斯特時，很精神地說出：「我打得很開心喔～謝謝你。」這兩句台詞算是對比。劍斬打贏迪札斯特時，先是很精神地說出「我打得很開心，謝謝你。」再說出「我打得很開心喔～謝謝你！」讓人感受到蓮究竟成長了多少。我自己也覺得那邊詮釋得很好。

我在劇本讀到蓮要用迪札斯特的技能打倒對方時，雞皮疙瘩都站了起來。

—後來又再次吃泡麵那幕也很不錯。

富樫：導演真的拍得很有質感，那裡的呈現我覺得很棒……結果，蓮真的吃（笑）。

—雖然很奇怪，不過在下富樫應該也有比蓮真還熱中吃泡麵的傾向（笑）。

富樫：第45集跟Slash一起打倒賢神斯巴那橋段，我在劇本讀到要用迪札斯特的技能打倒賢人的幻影。看播放的影片時，還會製上迪札斯特的幻影，整個效果比想像中強了100倍。帶著敵方怪人的意念出鬥，應該算是滿少見的安排吧……但老實說，蓮覺得迪札斯特從沒把迪札斯特當成「敵人」。因為蓮原本是個對於「守護世界」「幫助他人」沒什麼感覺的人，但是最終於能夠讓蓮到最後覺得迪札斯特是個「很強的傢伙」，也因此露出了笑容。那也是我最喜歡的一幕。

—以博多拉麵來說，聽說這種吃法蠻受歡迎。

富樫：我跟蓮一樣，完全不知道吃這種吃法……劇組跟我說：「就像是牛丼加紅薑的感覺。」我才想知道原來是這樣，但是一開始真的不懂為什麼要這麼吃（笑）。

—您真的跟蓮一樣耶（笑）。事後配音的部分如何呢？

富樫：中間開始的變身打鬥橋段變多，事後配音的工作也跟著增加。最剛開始，我當然也是完全不知道怎麼做。畢竟不是我自己下場打鬥，所以要說出打鬥氛圍的語調真的很難。劇組雖然跟我說：「這樣說很好，很有精神喔！」但我自己卻覺得不夠好，所以後半段開始就做了很多嘗試，想知道怎樣的語調才聽得出緊張感。跟迪札斯特做了斷時，是我第一次和飾演迪札斯特的內山昂輝先生一起事後配音，專業聲優就在眼前當然是更加緊張。不過，實際配音後，發現自己被內山先生精湛的演技帶領著，讓我有很好的表現。不禁覺得，演技好到能帶領他人的演員實在好厲害！

直直往前衝的1年

—您自己喜歡緋道蓮的哪個部分？

富樫：應該是一直維持自己的信念活下去這部分。他雖然嚷嚷著我才不管組織呢！對賢人的仰慕卻不曾改變，與迪札斯特對戰時也是全力衝刺，這部分其實滿像我自己的。比較不一樣的應該就是程度差異了。蓮不懂閱讀空氣。我自己說

—最後再請對粉絲們說句話吧！

富樫：非常開心，也很謝謝各位願意支持我演出的角色，這等於是對我的支持。看Twitter的時候，都會有網友留言對我蓮，以及對我的鼓勵訊息。我必須說，真的是多虧大家，才會有今天的我。希望今後也能讓大家看見我的成長。

—回首過去1年有什麼感想？

富樫：是改變我很多的1年，有感受到自己的成長。剛開始會想說：「萬一做了什麼無禮的事，我的演藝人生就完蛋了！」所以一直處於緊繃狀態。但實際上大家都很溫柔好相處，多虧了大家，我才能演到最後。我一直認為，這是靠所有人的支持才能做到的。從這個層面來看，也是深受大家幫忙協助的1年，所以今年我會想想該怎麼行動，來回敬大家為我做的一切。

岡宏明

[飾演 大秦寺哲雄／假面騎士Slash]

KAMEN RIDER
SABER
MAIN CAST INTERVIEW_07

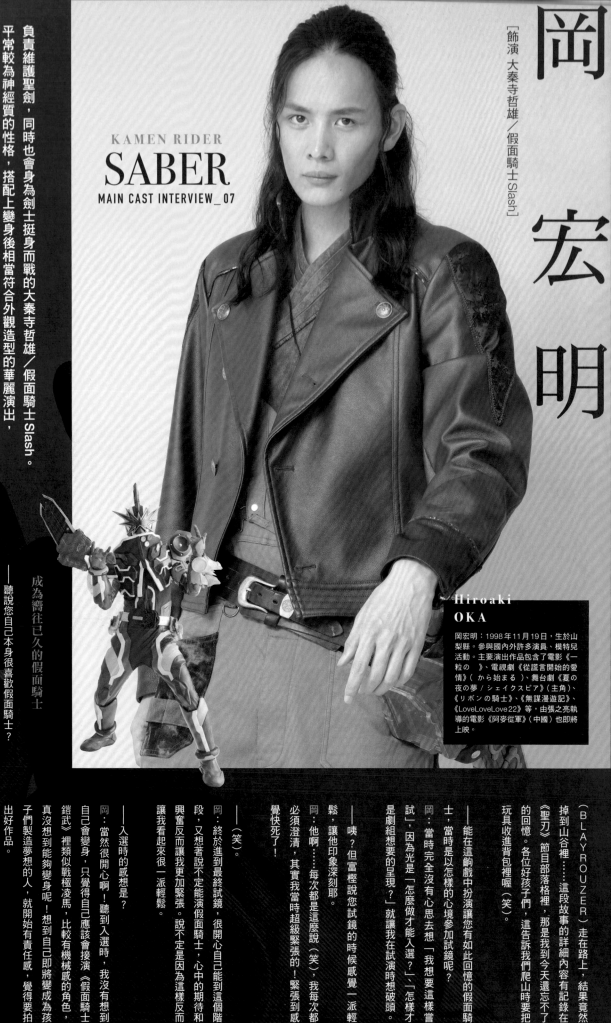

Hiroaki OKA

岡宏明：1998年11月19日，生於山梨縣。參與國內外許多演員、模特兒活動。主要演出作品包含了電影《一粒の 》、電視劇《從謊言開始的愛情》（ から始まる ）、舞台劇《夏の夜の夢／シェイクスピア》(主角)、《リボンの騎士》、《無謀漫遊記》、《LoveLoveLove22》等，由張之亮執導的電影《阿麥從軍》(中國)也即將上映。

採訪、撰文◎齋藤實義 拍攝◎遠山高廣（MONSTERS）

負責維護聖劍，同時也會身為劍士挺身而戰的大秦寺哲雄／假面騎士Slash。平常較為神經質的性格，搭配上變身後相符合外觀造型的華麗演出，就讓岡宏明來盡情聊聊，他是怎麼將情緒投入角色塑造，又是如何詮釋怪僻魅力特質炸裂開來的大秦寺！

成為嚮往已久的假面騎士

——聽說您自己本身很喜歡假面騎士？

岡：沒錯，我非常喜歡假面騎士。讓我印象最深的是《假面騎士劍》。幼稚園的時候，有一次跟家人去健行，我單手拿著最喜歡的醒劍（BLAYROUZER）走在路上，結果竟然掉到山谷裡……這段故事的詳細內容有記錄在《聖刃》節目部落格裡，那是我到今天還忘不了的回憶。各位好孩子們，這告訴我們爬山時要把玩具收進背包裡喔（笑）。

——能在這齣劇中扮演您有如此回憶的假面騎士，當時是以怎樣的心思去參加試鏡呢？

岡：當時完全沒有心思去想「我想要這樣嘗試」，因為光是「怎麼做才能入選？」「怎樣才是劇組想要的呈現？」就讓我在試演時想破頭。

——咦？但富樫說您試鏡的時候感覺一派輕鬆，讓他印象深刻耶。

岡：他啊……每次都是這麼說（笑），我每次都必須澄清，其實我當時超級緊張的！緊張到感覺快死了！

——入選時的感想是？

岡：終於進到最終試鏡，很開心自己能到這個階段，又想著說不定能演假面騎士，心中的期待和興奮反而讓我更加緊張。說不定是因為這樣反而讓我看起來很一派輕鬆。

（笑）

岡：當然很開心啊！聽到入選時，我沒有想到自己會變身，只覺得自己應該會接演《假面騎士鎧武》裡類似戰極凌馬，比較有機械感的角色，真沒想到能夠變身呢！想到自己即將成為孩子們製造夢想的人，就開始有責任感，覺得要拍出好作品。

——您看見假面騎士Slash造型時的印象是？

岡：剛開始有嚇一跳呢。心想，怎麼是粉紅又是

色!?（笑）不過，最近的確也出現一些粉紅色的假面騎士，《Decade》……雖然是洋紅色，第一眼看到時還滿像粉紅色的，還有像是《EX-AID》。另外，二〇二一年的假面騎士《REVICE》也是鮭魚粉配上藍色呢。複

眼造型也是比較印象深刻的部分，聽說設計靈感是來自「袈裟斬」和「槍口火焰」，所以會讓我覺得特別帥。Slash既會操劍也能耍槍，很佩服設計師能把兩樣武器融入設計中。很多細節都帶有尖銳設計。我很喜歡這樣的銳利造型。高衣領設計雖然很漂亮，但替身演員的森（博嗣）先生說過：「會看不見前方。」聽說戴上這些英雄角色的頭套後，視線會只剩下腳邊範圍，所以……即便如此，森先生還是能做出那麼多動作，真的非常感謝他。

—對於大秦寺的服裝有何感想？

岡：剛開始會想說，怎麼會比短袖還短（笑），不過因為是在夏天拍攝，所以還滿開心的。騎士外套則是在第9、10集第一次變身突然拿到的，然後被告知：「要穿著這件變身喔！」畢竟，說到假面騎士，還是會聯想到皮外套啊，這也讓我更喜歡整體造型。

如何塑造出謎樣男子 大秦寺

—拍攝首次登場時的情況如何？

岡：我是在第3集的時候稍微露臉。「15年前的意外，他似乎也在場」是我第一句台詞，所以到現在還記得很清楚。那集是由中澤（祥次郎）導演執導，而且只有一句台詞，老實說根本還沒設定大秦寺的人格。我記得在現場的時候，導演、製作人還圍在一起討論「大秦寺的人設該怎

麼辮?」能讓那麼多人聚在一起討論，不禁讓我覺得大秦寺很幸福，對於自己能演出這樣的角色也感到很幸福。所以，大概要等到第5、6集的時候，才決定好大秦寺的性格。

—這麼說來，是上堀內（佳壽也）導演具體塑造出大秦寺的人物性格囉？

岡：沒錯。當初設定要帶點神經質特性，但上堀內導演說：「神經質並非都是負面喔。」還說：「既然神經質，不如加點搞笑成分進去吧！」於是我這樣想中了導演的計。在塑造角色時加入了像是眼神閃躲、行為哆哆嗦嗦的表現，結果看起來有些搞笑（笑）。

—感覺就是繼尾上之後登場的怪人呢。

岡：尾上先生在第3、4集登場的時候感覺還滿強韌的，不過到了第5、6集就完全變柔和（笑）是非常好的搭配。

—以角色設定來說，大秦寺跟尾上都是知道15年前辭去演員這什麼事的成熟人物，但其實您實際的年齡在演員們之中算是年輕的對吧？

岡：現場的確很多人的年紀都比我大。不過，像是內藤（秀一郎）、山口（貴也）還有青木（瞭）都對我很好，相處起來沒什麼隔閡。主要演員中，年紀比我小的只有富樫（慧士）和川津（明日香）。但無關乎年齡，大家的感情真的很好，也因為感情好，彼此在相處時也會展現出自己的個性，讓人覺得很愉快，也從中學到很多。

MAIN CAST INTERVIEW_07　Hiroaki OKA

的一方來演戲」，現場也經常被說「這裡不需要英雄式的演技」，我認為，這應該是要我們去思考，大家各自是以怎樣的立場而戰鬥吧！不是因為「自己是英雄，所以必須戰鬥」，而是戰鬥背後有著「想幫助人」、「想守護這個地方」的心情。劇組希望我們不要忘了自己是為了這些理由而戰。劇組人員還跟我說：「意志、目的背後都存在著人的想法。」所以我在演的時候，也都會努力讓自己做到。還有，剛剛也有提到上堀內（佳壽也）導演對我說：「要用有趣的形式呈現出大秦寺既神經質又認真的性格。」所以我在演戲過程中，也是一直思考該如何詮釋。

—坂本導演執導的集數中還有未變身前的打鬥場面對吧？

岡：第一次變身雖然是第9集，但拍攝是先從第10集開始，所以對我來說，第10集未變身前打鬥進入變身那幕才是我第一次的變身。當時，坂本導演還直接拉著我的手練習了好幾次，那次的對手是飾演鴨梅基多的、天鵝梅基多的寺本翔悟先生，對我來說是很熱血的回憶呢。

藉此描繪出槍口火焰形狀的想法，這部分是跟森先生一起討論決定的。

—變身動作的設定真的很有深度，呈現上也真的很帥。

岡：謝謝誇獎！最後真的思考了很多才決定。我也覺得成果很棒。接下來的打鬥橋段也很棒，尤其是不萊梅形態，感覺就像范倫鐵諾搖滾樂團的演唱會。再加上「霓虹！爆發！噴出！」特效，我相信觀眾也會覺得很棒，真不愧是坂本（浩一）導演。

Slash帥氣的祕密

—大秦寺是音之戰士，他在即將變身的時候，能看見有幾幕耳朵是會動的。請問當時是怎麼拍攝的呢？

岡：我的耳朵能自己動啊。

—很厲害耶？

岡：咦？可以動啊……奇怪？大家的耳朵不會動嗎（笑）？

—應該滿多人的耳朵不會動喔！您一直覺得必須會動嗎？（笑）

岡：我自己是覺得這沒什麼啊。

—這麼說來，您的耳朵也很厲害呢！（笑）話說，您對於變身動作有什麼看法？

岡：那其實是我的提案，劇組也說OK。既然是靠聽覺戰鬥的假面騎士，我就想說可以加入座頭市拔刀的感覺。還有，我想了一下，怎麼揮劍才能搭配斬擊也會變成騎士紋章和複眼的形狀，於是有了從袈裟斬變成逆袈裟斬，也很努力表現出搖滾的感覺，才不會辜負森先生的努力。

—拍攝打鬥片段會不會很辛苦？

岡：完全不會呢！我們不需要穿上很重的戰服，所以一點都不累。我反而覺得在那麼熱的天氣，汗流浹背地做出動作，真的很厲害。森先生其實超會流汗的，但每次拍外景的時候，他都給人「可以的，沒問題！」的感覺，非常令人尊敬。森先生很擅長殺陣，打鬥橋段真的非常令人尊敬。森先生在不萊梅形態的時候，形態改變後雖然會以新形態為主軸去發揮，但他特別跟我說：「打鬥部分我會盡量表現。」我也跟他說：「謝謝！再麻煩您了！」

岡：每次都錄得很開心。不過，因為我尊稱聲優的森川智之先生為師父，所以也會有不能配音失敗的壓力（笑），總不能去師父的臉吧。

——把門面的事得配音才是英雄作品才會出現的角色。第41集的流水麵線大會上，也有很多特寫鏡頭呢。

——不萊梅形態的確很有張力呢。

岡：那段是從內藤開始，大家各自演出劇中人物會有的撈麵方法。我是裡面最後一個，大家在前面都已經做完能演的，所以我能發揮的地方不多（笑）。雖然想了很多動作，但總覺得似乎還有其他呈現方式，於是決定演「撈不到麵」。

——大秦寺雖然比較帶喜感，但在描述跟尾上的故事，也就是TELASA播放的外傳電視劇中，卻又演出了傑出劍士的深刻劇情呢。

岡：當時演得很開心呢。生島（勇輝）先生本身也很善於聊天，在片場時也都很關心我，聊天時也很靠譜，感覺就像是尾上亮＝生島勇輝先生本身的個性就很靠譜，在片場時也都很關心我，聊天時也很靠譜，所以在拍攝外傳時，我們關係緊密到還會一起事前討論「該怎麼詮釋？」。他是一位在一起就讓人感到放心的前輩。我們兩人在螢幕上聊天的機會也很多，可能是因為彼此有著尾上＆大秦寺的搭擋關係，所以跟生島先生彼此提出「怎樣才能彼此關係看起來更緊密？」的想法，就算沒有台詞，也會用眼神跟對方互動呢！

——這齣戲集結了很多位導演，哪一位讓您印象最深呢？

岡：首先是石田（秀範）導演，因為他負責的集數最多。每次石田先生一到片場，與其說氣氛改變，反而更像是整個變緊繃。會問「這段你有投入情感嗎？」、「這段你有投入全力以赴嗎？」、「是位很熱血，也很要求你有全力以赴嗎？」、「這段你有投入情感嗎？」。反觀，上堀內導演卻是導演要的感覺。

既是劍士，也是刀匠

——Slash予跟您的個性真的很契合呢（笑）。坂本導演一開始也嚇了一跳，還跟我說：「詮釋上比我預期的更有感覺耶！」也很謝謝導演覺得有趣，有抓到導演要的感覺。

——那就是我自己想的台詞。

岡：劇本上會寫「接下來為打算做得很充足。除了吆喝聲、台詞基本上都是我的自由發揮。除了吆喝聲，台詞部分也是，其實只要我們自己願意嘗試，坂本導演還是很能接受的，所以只要能加台詞的地方就很像是「Love you,babe！」之類的話，那就是我自己想的台詞。

岡：還真的沒想過呢。不過，大秦寺給人的感覺就是怕生。只對劍有興趣。不過，這齣劇有很多劍士們，所以我在演這段的時候，是希望能讓觀眾們稍稍緩和一下（笑），能更開心地——第22集有一幕是您對著劍徹底失控，當時有想過會這樣詮釋這樣立場的角色嗎？

——可見我有多努力詮釋（笑）。

很高興是由尾上、大秦寺搭配來結尾。

岡：我也是等到3、4個月之後，才了解導演為什麼會這麼問。現在想來，自己會彈吉他真是太好了。

——沒想到Slash的設定竟然是這樣啊！

岡：有種突然不用每天上學的感覺⋯⋯但是我現在仍跟其他演員們聯絡。會約高樹、內藤一起打遊戲，跟市川（知宏）還有山口則會在其他場合見面，最近也開始跟山口拍另一部戲。過去1年能到現場拍戲，讓我有更多時間看見導演、製作人還有員們對作品所投入的情感，以及在我們演戲的背後需要做多少努力，讓我真的學到很多。當然，我身為一名假面騎士的OB，同時也是假面騎士粉絲，要非常感謝電視機前支持大秦寺以及《假面騎士聖刀》的觀眾。請各位今後也要繼續支持——您在最終決戰以劍士的身分迎戰，表現也非常地精彩。

岡：那段先是跟蓮搭配，原本大家都以為他死了，結果聽到尾上的聲音後又站了起來，原來只是睡著⋯⋯（笑）。尾上牽制住敵人，再由大秦寺刺擊！那沒賣的民奉呢。我自己演起來也很——就您自己而言，大秦寺的優點是什麼？

岡：有點難搞又很可愛的特性。感覺他是位本性善良，非常在意必須去守護人們的劍士。既然他的工作是維護劍，當然會很喜歡劍，而且他自己也很清楚必須讓劍隨時處於最佳狀態，這樣才能守護夥伴們。我認為，把守護他人視為最重要的性格很棒。

——假面騎士！

市川知宏

[飾演 尤里／假面騎士最光]

Tomohiro ICHIKAWA

市川知宏：1991年9月6日，生於東京都。2008年獲得『JUNON SUPERBOY CONTEST』冠軍，並於2009年以演員身分出道。2010年在連續劇《克隆寶貝》（クローン ベイビー）首次擔任主角，其後參與多部電影、舞台劇演出。近年演出作品有電影《群青戰記》、《完全なる飼育〜étude〜》、《裏アカ》等，2022年3月公演的舞台劇《跑吧！美樂斯》（走れメロス）也有演出。

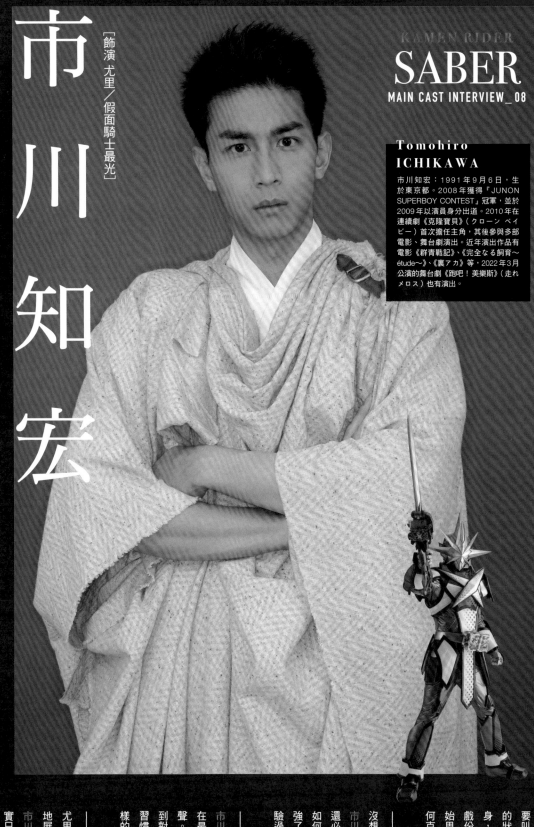

身為一千年前活到現在的劍士，平時會流露出對現代文化感到不知所措的傻傻模樣，但在打鬥時卻又會能以前輩身分引領飛羽真等人，充分詮釋冷靜性格的尤里／假面騎士最光。接著就來聽聽市川知宏是怎麼挑戰這個遠離俗世的性格，他又是怎麼面對角色？身處片場？真摯迎戰《假面騎士聖刃》過去1年的拍攝？

採訪、撰文◎山田幸彥　拍攝◎吉場正和

緊張與挑戰不曾間斷的登場初期

—尤里第一次登場是第7集，在阿瓦隆以謎樣男子身分現身飛羽真面前，當時您是怎麼詮釋尤里的呢？

市川：其實我事後才知道，最一開始根本沒決定要叫尤里，我跟所有工作人員是在什麼都不知道的狀況下拍攝的（笑）。雖然有被告知之後會變身，但通常都是偶爾被叫出來說一句話就閃人的戲份，同時又需靠眼神詮釋自我強烈特徵。我開始思考要如何在登場時就展現出強硬感，對於如何克服這個難題感到很緊張（笑）。

—您必須融入一開始就已經成形的劍士團隊中，詮釋上很有難度吧？

市川：我是在大家定型後才加入，等於是打破既定加入這個元素，很感謝導演在尤里角色未塑造完成前就讓他有這麼衝擊的演出（笑）。

—您提到此角色的特徵很強烈，第17集有出現尤里複製路人裝扮，變身成女裝一幕，就很明顯地展現出搞笑一面呢。

市川：對啊！劇中我換三次衣服，但劇本中其實只寫一次且沒說是女裝。是諸田（敏）導演決定

—最初變身形態的「金之武器 銀之武器」真沒想到不是變身成劍士，而是直接變成劍呢。

市川：真的很衝擊。這個形態不只沒有戰鬥服，還必須靠事後合成，所以在片場很難掌握究竟該如何詮釋呢。實際看了後製影像後，覺得這也太強了吧，雖然很超現實（笑）！很高興自己能體驗過去假面騎士不曾有的變身方式。

—事後配音應該很難吧？

市川：因為沒有影像。從畫面來看的話，我必須在最光對戰的替身演員即將有反應的時候出聲。不過這是我自己第一次事後配音，一直抓不到對的時機點，所以苦戰許久。後來雖然有漸漸習慣，當時甚至被警告：「如果接下來一直是這樣的話，可能不妙喔⋯⋯」

很懊悔。不過，我相信自己應該有演出更具吸引力的尤里，能回應騎士石田導演體驗多位導演執導的用心。我也深刻體認到，拍攝假面騎士能體驗多位導演執導的拍片法，並透過經驗的累積，讓角色發揮得更淋漓盡致。

—對尤里來說為了變強，從達賽爾那邊拿回《光剛劍最光》奇蹟駕馭著書的劇情走向，您有什麼看法嗎？

市川：對啊，我基本上都是演變身前的狀態，所以很多都是搞笑場面（笑）。

—尤里是除了打鬥之外，還會做出各種奇怪行為的人呢。

市川：這裡有詮釋出兩人是認識很久、很老的朋友關係，所以滿有趣的。（Les Romanesques）TOBI-先生一直對我說：「很老的朋友，很老的朋意思啦，朋友就好了不是嘛！」（笑）。後來不是又說到跟達賽爾還有巴哈特三人的關係嗎？該說突然冒出新資訊似乎也是認識三人的魅力所在嗎？總之，在發現原來這兩個角色有關聯！而感到驚訝的感覺也還滿有趣的。

—比較嚴肅的場景應該就是第26集在地下停車場跟賢人對峙那一幕了。

市川：那幕讓我較有印象的是我飾演光之劍士。當時賢人則成為新Calibur，也就是闇之劍士。當燈光打在我身上，但賢人後面很暗，上堀內（上堀內佳壽也）先生細膩地用這種手法呈現光與暗的對比。希望讀者有機會的話能從TTFC（東映特攝Fan Club）回放時，體會到原來這樣拍攝的感動。

—上堀內導演對於畫面及演戲上，真的非常講究呢。

市川：是啊，當尤里（青木瞭）演得很辛苦，那是他從邪惡世界復活後第一次登場，所以試演了很多次。我原本希望能透過演戲為他帶來幫助，但似乎沒效果呢。

—第22集中，尤里說了非常厲害的一段話：「以前只要有厲害的英雄在就行了。但在這時代，煩惱、痛苦，只要跨越這些障礙變堅強，任何人都有能力成為英雄。」沒想到尤里能說出抄襲書裡的內容，這也很像尤里會做的事呢（笑）。

市川：對啊！尤里這個角色很喜歡說這種直接複製貼上的話（笑）。不過，這段台詞真的很棒，我相信絕對是能充分傳遞給現代孩子的一段話，讓大家知道「英雄的樣貌已經變得不一樣囉」。其實尤里以前也認為，只要變得夠強，他才深刻體認到，原來成長也會讓人變成英雄，所以才會直接把那句話複製貼上吧。

《聖刀》的既定框架，所以我更加投入。

—在這集裡，您跟飛羽真唱反調，說：「必須斬下變成梅基多的人類」，最後才又說：「只要拿我去砍一下，就能讓他們分離了。」這種話只說一半的性格，也真的很像尤里呢。

市川：會讓人覺得：「既然如此，你早點說嘛！」（笑）。其實，那時我還滿能自己掌握尤里這種類似缺點的表現，也很喜歡尤里剛登場時與飛羽真、芽依三人間的關係，那種大家被尤里要得團團轉的感覺。

—20集在芽依協助下變身，也令人印象深刻。

市川：沒錯！這其實也是石田導演的點子。呈現出「芽依是媽媽、尤里是小孩」這種出戲的互動，我認為是石田導演讓尤里這個角色的詮釋更加豐富。

—當飛羽真尚未掌握這世界的情況時，尤里也積極扮演著引領飛羽真進入狀況的角色呢。

市川：尤里其實也扮演著推動劇情前進的角色，即便我看了劇本知道劇情，但台詞本身就有難度。若詮釋得不夠仔細，不管是觀眾還是飛羽真都可能無法進入狀況，所以我有特別留意。尤里的設定是個知道過去的角色，因此口氣要自信，在說很長台詞時，要去想該加強哪個字才能營造對的氣氛。

—雖然尤里開始戰鬥就會變得很強很帥，但怎樣都讓人無法忘了其中的反差（笑）。

市川：問題就在於變身的過程啦（笑）。尤里其實不太常變身，所以在演的時候，就希望其中的反差能成為尤里的魅力。像是我加入時，劍士們正直分裂之際，以故事主軸來說，整體很嚴肅的橋段，所以會希望藉由尤里和芽依的互動，帶入一點喘息的時間。對觀眾來說，如果完全沒有笑點應該也會看得很痛苦吧？很感謝劇組能讓我在一些關鍵時刻飾演搞笑卻重要的角色。

—第18集裡，飛羽真變身很有魅力，演起來非常熱血。

市川：同時變身和飛羽真變身如何？

—第19、20集裡，用很怪的方式騎腳踏車等日常搞笑橋段很吸睛呢。

市川：對！有騎腳踏車，還有摸熱水壺結果燙傷的橋段呢。我在那集演得還滿吃力的，因為自己一直演不出石田（秀範）導演想要的尤里，但導演很執著，一直說：「你可以演得更有趣才對啊！」那段拍攝期間讓我深感自己還發揮得不夠。石田導演邊拍邊曾說：「我來演，你仔細看！」結果發現導演演得好有趣，也讓我對自己的表現

MAIN CAST INTERVIEW_08　**Tomohiro ICHIKAWA**

—第21集是尤里X劍客首次登場的時候，您的感想是如何呢？

市川：劇中有一幕是尤里從高處現身，說者：「抱歉，讓你久等了！」因為從杉原（輝昭）導演說：「英雄當然要從高處現身啦！」所以才會有那樣的橋段（笑）。我超愛那段超美式漫畫風格的變身特效，很高興能由杉原導演執導我的第一次變身。導演當時超興奮地說：「最帥的感覺。」真的是花了很多時間，趕在最後一刻呈現出X劍客的魅力。

與現代英雄敞開心房的過程

—隨著劍士們跟飛羽真站在同一陣線，會發現尤里單獨行動的場面愈來愈多，這應該也是為了展現出尤里不會跟大家走太近的性格吧？

市川：我很喜歡這樣的設定。不會黏太緊，當夥伴增加時，就默默跟大家保持距離，感覺就是個很帥的男人。必要時會出手相救，但又不會干涉太多。

—第29集去南方基地的時候，尤里久違地再次變身成劍客對吧。

市川：能夠偶爾出現在戰鬥以外的場面，我自己是還滿開心的。

—而且是在做了很多解說之後，接著說：「那麼，事不宜遲。」然後立刻變身，這也很像尤里會做的事（笑）。

市川：尤里的設定就是說完自己想說的話，然後立刻行動這樣。一說「現在就要變身囉」，馬上就變身了。切換的速度快到完全不管觀眾有沒有跟上呢（笑）。

——第31集尤里拿到芽依做的徽章時好開心，徽章章也是會出現在後面集數的要素。

市川：鏡頭雖然沒拍到，但是尤里不只本篇有戴，就連之後的劇場版《假面騎士對決！超越新世代》也都一直戴著呢。

——如果後來的作品中也戴著，就能延續本篇的特色呢。

市川：雖然大秦寺跟蘇菲亞小姐被畫得有點誇張（笑），但尤里的就畫得很棒。對尤里來說，這是第一次從夥伴那得到徽章，所以覺得很開心。既然有徽章，若都沒人戴上就太可惜了，所以後面集數尤里都戴著。

——另外，隨著集數推進，尤里總會在嚴肅劇情間加入一點搞笑行動，好比第33集關東煮的橋段，尤里提到變身前的尤里，總讓人有種行為很傻呆的感覺。

市川：那一幕尤里就像是被關東煮攤販吸走一樣，我當時想要演出又有趣又古怪的感覺，沒想到要詮釋第一次看見未知事物的反應其實很難耶。光靠想像也有無法揣摩的部分，於是我依照自己的方式發揮。再加上那段期間出現的機會較少，所以比較容易發揮。即便鏡頭不多，我認為還是要表現出尤里應有的角色。或演出別人講話時，站在一旁聽的感覺。

——明明說服結果失敗，卻只有尤里覺得有效那段也很不錯呢。

市川：的確呢。明明一點都不成功，卻還表現出「太好了！」的感覺（笑）。我很喜歡當時巴哈特的反應中有流露出一絲絲人性的感覺，雖然最後沒能跟巴哈特重修舊好，但無法相互理解，分道揚鑣的確也是現實生活中會出現的結果，所以我不希望賢人跟飛羽真也走上相同...

——巴哈特登場之後，又再次關注尤里這號人物，這部分您有什麼感想嗎？

市川：我原本以為應該會維持輔助角色直到劇終，所以能以挖掘自己過去的形式展開劇情我還滿開心的。第34集與Calibur對戰之後，尤里不是消失一段時間嗎？雖然隔一週就又復活了，尤里不在詮釋的時候，

——有沒有讓你印象特別深刻的對手戲？

市川：應該是第34集跟巴哈特在倉庫對峙的那一幕吧。當巴哈特說：「輕易就能背叛朋友，這就是人類本性。」我看著飛羽真說道：「可是我遇見了飛羽真，這讓我......想再相信一次人類擁有的可能性。」這句話讓我印象最深刻。另外，第37集，尤里為了說服巴哈特，帶著芽依去找他那段則是我覺得最有趣的一幕。帶著代表人類的芽依前去，其實就能看出這段期間建立的關係，真的很棒（笑）。

——尤里消失前說的台詞「有個能夠信賴的好友，這可是......比什麼都棒」真的很棒呢。

市川：尤里真的偶爾都會來個經典佳句呢。他把自己跟巴哈特的關係套在飛羽真和賢人身上，離開時說出了心裡的真話。雖然裡面夾雜著日文最高、最光的諧音梗，但還是非常棒的台詞。我甚至有個異想天開的念頭，那就是隔一週先讓尤里復活，稍微拖一陣子再登場似乎也不錯。還有，那一集片場的演員除了生島（勇輝）和庄野崎（謙）外，其他劍士的年紀都比我小，所以能跟比我年長，飾演巴哈特的谷口（賢志）先生一起演戲非常開心。

尤里有了即便犧牲自己，也要讓這群劍士活下來的念頭，這對尤里來說也是一種成長吧。

之路的那份心情特別強烈。當然也很希望有機會看到尤里跟巴哈特關係良好時的橋段。

最後成為夥伴著想，真正的英雄

——第41集時還有拿釣竿吃麵線呢（笑）。

市川：雖然是搞笑橋段，但也是我感受到自己成長的地方。最一開始在石田導演劇組時，我還有些顧慮，一直無法充分發揮演技。但進入後半時，劇組說：「請大家各自用好玩的方式吃麵線。」我就挑了釣竿，劇組也沒說什麼，就覺得好像把自己想做的事情傳達給劇組知道了。因為一般人用釣竿吃麵線會很怪，但尤里的話，就會顯得理所當然了。演起來很有趣，也很開心劇組能說OK。

——有種拜斯的角色被淨化掉的感覺（笑）

市川：尤里的劇本只有寫到拜斯消失在場的橋段，並沒有「光輝降臨......」接著拜斯逐漸消失那段呢。其實劇本只有寫到拜斯還能與下個系列的假面騎士主角消失了呢。

——或許是犧牲帶來的另類效果，感覺尤里在後記的「增刊號（特別篇）」中，有時表現比飛羽真更加突出（笑）。

市川：我玩得很開心呢（笑）。花襯衫、拿盆栽、然後還能看見拜斯，最後都能感受到尤里的魅力，彷彿是工作人員送的禮物。

——在邁入尾聲的嚴肅劇情中，尤里在第44集因為使用了復癒能力，使自己逐漸走上消滅之路，這其實也呼應了最後的劇情展開。

市川：雖然沒跟大家說，但其實......這就是尤里很帥的一面。就算遇到難關，即便自己深陷危機，還是不讓別人看見自己痛苦的部分。尤里從以前到現在就是這麼帥氣。我是之後才聽說，復癒能力的設定是因為石田導演說：「這傢伙應該什麼都治得好才對啊！」所以趕緊加入這項能力。尤里在進入後半階段也的確發揮了這項能力，讓許多橋段感人無比，不禁覺得假面騎士的片場真的很有趣。

——最後的劇組拍攝感想如何？

市川：我其實很喜歡在最終決戰時，尤里扮演治癒夥伴的輔助角色。尤里說不定其實比其他人強，但看著現代劍士漂亮的戰鬥模樣，看著飛羽真和倫太郎等人的成長，尤里產生了即便是犧牲自己，也要讓這群劍士活下來的念頭，這對尤里騎士的孩子欣賞。

——在結束了最終回拍攝，想必最後也留下了很美好的回憶。

市川：沒錯，因為我在拍攝時全心全意投入，有許多《聖刃》拍片現場我覺得不錯，有許多經驗是其他地方獲得不到的。在假面騎士系列邁向50週年之際，能用最光的身分成為大家的夥伴，對我來說是很珍貴的回憶。因新冠疫情其他作品都停止拍攝，使我更能集中思緒在《聖刃》這部作品，能和許多成員一起演戲也是很難能可貴的經驗。即便已播放結束，我還是會以戒慎的心情繼續演藝事業，希望自己演出的最光能讓未出生的孩子與未看過假面...

——《REVICE》一起對戲。

[飾演 神代玲花／假面騎士Sabela]

安潔拉芽衣

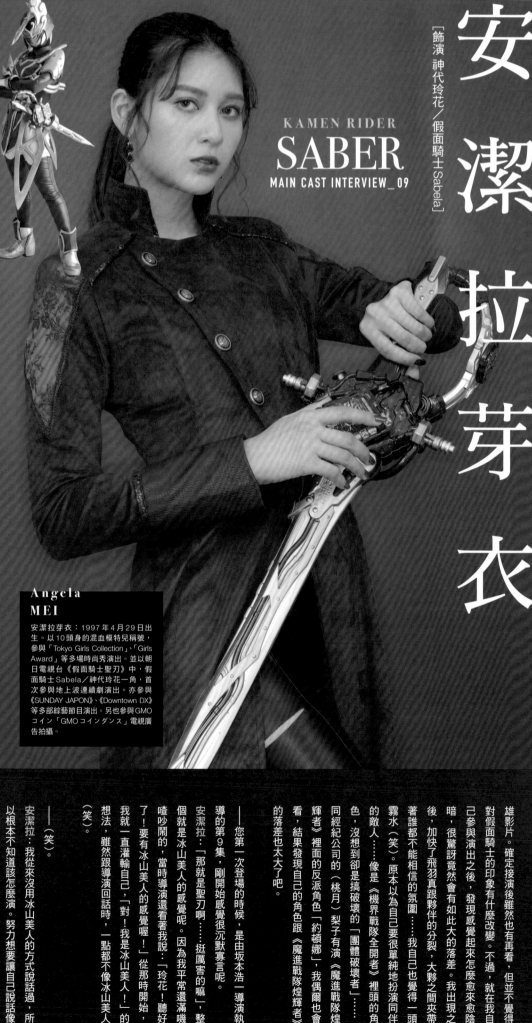

Angela MEI

安潔拉芽衣：1997年4月29日出生。以10頭身的混血模特兒稱號，參與「Tokyo Girls Collection」、「Girls Award」等多場時尚秀演出。並以朝日電視台《假面騎士聖刃》中，假面騎士Sabela／神代玲花一角，首次參與地上波連續劇演出。亦參與《SUNDAY JAPON》、《Downtown DX》等多部綜藝節目演出。另也參與GMOコイン「GMOコインダンス」電視廣告拍攝。

隸屬南方基地，奉真理之主之命，計謀讓飛羽真與北方基地其他成員們決裂。接著又以假面騎士Sabela的身分出手阻撓，但在兄長 凌牙登場後，又表現出對「兄長大人」充滿情感的神代玲花。讓負責飾演這樣一位女性劍士充滿戲劇魅力的安潔拉芽衣，帶我們回顧飾演讓她感受到演戲魅力的《假面騎士聖刃》拍片現場。

採訪、撰文◎齋藤貴義　拍攝◎吉場正和

團體破壞者其實很怕生？

——在演出本作品之前，您對假面騎士有什麼印象呢？

安潔拉：媽媽很喜歡《假面騎士電王》，所以有一起看過……那時候只覺得這是給小孩看的英雄影片。確定接演後雖然也有再看，但並不覺得對假面騎士的印象有什麼改變。不過，就在我自己參與演出之後，發現感覺起來愈來愈陰暗，很驚訝竟然會有如此感的落差。我出現之後，加快了飛羽真跟夥伴的分裂，大夥之間夾帶著誰都不能相信的氛圍……我自己也覺得一頭霧水（笑）。原本以為自己要很單純地扮演同伴的敵人……像是《機界戰隊全開者》裡頭的角色，沒想到卻是搞破壞的「團體破壞者」……我同經紀公司的（桃月）梨子有演《魔進戰隊煌輝者》裡面的反派角色「約頓娜」，我偶爾也會看，結果發現自己的角色跟《魔進戰隊煌輝者》的落差也太大了吧。

——您第一次登場的時候，是由坂本浩一導演執導的第9集，剛開始感覺很沉默寡言呢？

安潔拉：「那就是聖刃啊……挺厲害的嘛，整個就是冰山美人的感覺呢？因為我平常還滿嘰喳吵鬧的，當時導演看著我說：「玲花！聽好了！要有冰山美人的感覺喔！」從那時開始，我就一直灌輸自己「對！我是冰山美人！」的想法，雖然跟導演回話時，一點都不像冰山美人

——（笑）。

安潔拉：我從來沒用冰山美人的方式說話過，所以根本不知道該怎麼演。努力想要讓自己說話像是冰山美人，結果聲音變得很奇怪，像是在念稿一樣（笑）。當時真的讓我很頭痛。

——對於第一次的片場，您有什麼印象深刻的地方嗎？

安潔拉：因為我真的是菜鳥，所以就質搭外景巴士到了現場，也不知道究竟在哪裡拍，我甚

大秦寺和尾上說了一串很長的台詞，那幕也滿印象深刻的。

至不知道該不該下車呢。心想著：「但是大家都下車了！咦？我該怎麼辦？」（笑）。不過，當時其他演員們都很積極地想跟我變熟，還會圍著我一起聊天。「妳是第一次拍片嗎？」、「是要演敵人？還是同伴？」、「有見過自己的替身演員了嗎？」……就算讀了劇本，心裡也會覺得：「這麼長根本記不住！」所以，我自己本來比較怕生，也記不太住別人的臉，所以我自己把大家當成馬鈴薯一樣，少了一口氣有4、5個人對著我說話，結果一連串沒停下來的問題……搞得我更加怕生（笑）。一個緊張，腦筋轉不過來，結果一連串沒停下來的問題。一個半月還是跟大家有隔閡。只要我剛開始覺得「不行啦！」的話，就真的是沒辦法。現場的氣氛本來就很緊張，我只要被搭話時，說話就會變成「啊……」、「謝……謝謝」之類的，根本無法跟對方聊天。還有，我進現場的時間都跟別人不一樣，基本上都是中途進入，所以沒辦法跟大家一起待命。應該是等到開始跟飛羽真（川津）明日香聊天後，才慢慢有改善的。

安潔拉：我平常說話就很快，而且在演戲時，會很莫名地在意時間，結果搞到速度更快。當時，石田先生建議我：「妳覺得怎樣才是充滿神祕感的人？要不是試著慢慢說？用比自己認為更慢的速度來說。」當試之後，發現整個感覺都不一樣了。我當時真的太菜了，所以就算看了片子也不太知道自己的速度究竟夠不夠快。我前陣子有重看一次，也發現「沒錯，就是從這裡開始改變的」，最初的說話速度真是有夠快的呢（笑）。雖然聽說石田導演很恐怖，但其實他都會給我充滿情感的建議。導演的確很嚴格，但他卻能發現我的習慣，緊張，然後一一給我建議，我也能感受到導演的用心，所以會想更加努力。

學會如何說台詞

—您剛開始穿的黑色服裝，真的看起來非常冷酷呢。

安潔拉：沒錯。現在回頭看會覺得很懷念！想起那時的確有穿這樣的服裝。感覺紅色就是要營造出神祕，又充滿威嚇的感覺。換上紅色長大衣的第25集，是由上堀內（佳壽也）導演執導。那集也讓我感受到導演其實也能感受到導演的用心，所以會想更加努力。

—說到石田導演執導的集數，您在第40集兄長大人被真理之主操控時，把玲花的表情演得很到位呢。

安潔拉：畢竟這段期間累積了各種拍攝，我也是比較輕，稍微打到也不會受傷的打鬥用劍，大人被真理之主操控時，把玲花的表情演得很到位呢。

—玲花有很多挑撥劍士們的台詞呢。第16集對安潔拉：真的很不一樣！有段時間，劇本裡我的話，在初期造成的混亂可能就不會讓人覺得如此深刻。

—第19集也有類似「即便是人類，一旦變成梅基多就必須除掉」這類比較長的台詞。石田（秀範）導演有給什麼建議嗎？

慢慢掌握到這個角色，才有辦法盡全心全力去發揮。當時我真的是用盡全心全力去演，後來，換Slash、真理之主、兄長大人拍動作戲的時候，我自己癱坐在角落，說著：「啊～啊～」結果石田導演拍我的肩膀說：「演技有進步喔！」而且眼神還是飄開的！讓我高興地把手舉高說：「太好了！」不過，每次拍攝結束時，導演都會對大家說：「不要因為被誇獎，就覺得『太好了。』」乍聽之下很嚴格，但我相信導演是對著我們今後的演員人生及未來說這些話的。突然發現自己不能有這樣的反應，趕緊說：「啊！我不能這麼說！」結果反而被導演說：「妳想說就能這麼說吧！」、「這才是妳啊！」（笑）。

—對於最初變身時的印象如何？

安潔拉：最初變身拍了很多次相同的動作……我還有全身套上束衣，在綠幕前拍攝呢。大概是之後等到要播放的1週前，製作人才跟我說：「合成之後等到要播放的1週前，製作人才跟我說」稍微讓我看一下片段。不過，當時的片段還沒加入任何特效，感覺就像是「玲花」、「全身束衣」、「Sabela」的紙偶戲。害我當時嚇一跳，心想：「喂！我的變身也太隨便了吧！」（笑）。我完全沒接觸過，所以根本就不懂，當下只覺得很怕。因為實在太擔心，還問說：「嗯……原本就是這麼古老的感覺嗎？」結果大家跟我說：「別擔心，沒事沒事。」後來才發現，真的一點都不用擔心。

身為會戰鬥的女性假面騎士

—您剛開始就知道自己會變身成Sabela嗎？

安潔拉：其實剛開始就知道了，但當時心想反正還沒那麼快，結果日子愈來愈近，就開始焦慮，心想：「完蛋了，不管是打鬥還是什麼我都不會！」結果從那集之後，我就開始練習拿劍。我算是不喜歡被人看見自己在努力或練習的時候，所以每次都是等休息時間跟劇組借劍，到攝影棚邊角跟Sabela的替身演員宮澤雪小姐教我，也會在暗地裡練習說：「變身！」雪跟心呢。

—（笑）拍起來很帥呢。

安潔拉：真的鬆了口氣。最後的成品真的很帥。

兄長大人是玲花和安潔拉的救世主

—兄長大人登場後，玲花就不太一樣了呢。

家還說「這比我的打鬥劍還輕耶」，那群傢伙真的是……

安潔拉：（笑）。

—兄長大人的確很重……不過，我都會覺得：「哼！什麼嘛？」尾上自己又覺得：那把武器又長，前頭又很重，所以很難拿穩呢。我都會覺得，兄長大人竟然能拿得那麼好！

—對於最初變身時的印象如何？

安潔拉：其實剛開始就知道了，但當時心想反正還沒那麼快，結果日子愈來愈近，就開始焦慮，心想：「完蛋了，不管是打鬥還是什麼我都不會！」結果從那集之後，我就開始練習拿劍。我算是不喜歡被人看見自己在努力或練習的時候，所以每次都是等休息時間跟劇組借劍。

—兄長大人真的不一樣！玲花就不太一樣了呢。

台詞只有「兄長大人！」這句，就連推特也有觀眾寫下「這傢伙最近只會講兄長大人耶」之類的留言，我就完整讀完本劇本，也真的只有「兄長大人！」這句，所以感覺滿長一段時間都被「兄長大人！」壓制著呢。不過，「兄長大人」這個字演起來很不順口。聽起來很緊張，其實我還有玩一個「說蛤遊戲」的紙卡遊戲，紙卡會要求各種語調說「蛤」，像是「悲傷時的蛤」、「驚嚇時的蛤」。再讓對方猜答案，我就有用這個來練習。老實說，我平常不會用到「兄長大人」這個詞，所以從各個層面來以只要遇到事後配音，我都會很憂鬱……

獨自一人不斷地練習。所以，我在家的時候，也會想錄看看？」結果我嘗試之後，發現真不可思議。後來就真的都沒被罵了耶。無論是對玲花還是安潔拉芽衣來說，兄長大人的登場真的受益良多呢。

拍片現場。只要沒事的時候，我也會一直練習喊「兄長大人」、「兄長大人！」（笑）。在卡，感覺就很生疏。所以，我在家的時候，也會

—安潔拉芽衣來說，兄長大人的登場真的受益良多呢？是安潔拉芽衣來說，兄長大人的登場真的受益良

—離開組織後，玲花跟兄長大人也開始有些笑橋段了呢。

安潔拉：也因為有搞笑有趣的橋段，讓我慢慢地愈演愈上手。我本身很喜歡搞笑有趣的橋段，對於角色性格設定也跟著改變，共演者們看到時也會呵呵地笑出來，所以演得很開心。

間吧。

—您跟庄野崎先生之間，應該還滿多機會聊演戲的，對吧？

安潔拉：沒錯。不管是我找他，還是他找我，我們真的滿常聊天的呢。有時候兄長大人會突然說：「既然這裡是這樣的劇情設定，我還會回他：「沒錯呢！」芽依還常常打趣地說：「你們這樣看起來真的很像兄妹呢！」（笑）。

—關係真的很好呢。

商量。他也會很努力地回答我。當我很煩惱事後配音的時候，兄長大人也非常認真嚴肅地聽我傾訴。還記得在進行初次變身的事後配音時，我完全掌握不了狀況，上堀內先生（上堀內佳壽也導演）還陪了我快2個小時。老實說，努力到一定程度時，忍不住會想要放棄，我甚至覺得，如果台詞減少也是沒辦法的事，不過導演一直認真地陪我面對。可能這件事有點造成我心理創傷，所以只要遇到事後配音，我都會很憂鬱……兄長大人看見我這樣，就跟我說：「妳會變得這麼怕事後配音，是因為妳心裡怕被罵……不用這麼緊張。」其實方法有很多種，要不要試著什麼都別

—您跟兄長大人加入陣營的第39集開始，看見兩位也有出現在片頭的感覺。

安潔拉：其實我們是在沒什麼指示的情況下拍攝的。當時由柴崎（貴行）導演負責片頭，結束外景拍攝，回到攝影棚時，我們被告知：「還要補拍一下片頭喔！」接著就站到非常安靜的綠幕前，被要求：「總之，先是著表現出開心活動的感覺。我們會剪好的片段來用。」玲花在這之前完全沒有「表現自由快樂」的時刻，所以我聽到這個要求的第一反應是：「咦？我該怎麼做才呢！」（笑）。

我在家時也會獨自一人不斷練習說「兄長大人！」（笑）。

期待的瑪姬努共演

—當玲花的個性變開朗時，正好有跟《機界戰隊全開者》共演的機會對吧。

安潔拉：那時真的很開心。不過，我都覺得自己緊張到可能會讓周圍的人以為「安潔拉是不是不怎麼高興啊？」就算心裡面雖然想著「哇！是瑪姬努耶！」但如果我情緒那麼高昂，一定會造成大家困擾，所以演的時候很壓抑自己的情緒。

—這話題性不錯（笑）

安潔拉：我跟瑪姬努同變身時，有一幕是我們互看著對方，然後點頭說「嗯」變身的瞬間。我看電視播放時，發現自己笑得超燦爛，擁抱時候的表情也不是演的喔（笑）。

—（笑）。那麼有沒有什麼覺得遺憾、沒做到的事呢？

安潔拉：像是流水麵線（第41集）、度假橋段（增刊號）還有，我也很想融入北方基地熱絡的氛圍裡。大家在拍攝度假橋段時，我也默默地戴上花圈、太陽眼鏡待命，想說看有沒有機會直接上陣（笑）。石田導演也做出「OK，妳就穿這樣」的反應，害我心想「看來可行！」結果最後劇本後說：「嗯？妳不該這麼穿才對啊！」結果這樣穿幫了（笑）！

—（笑）。最後想問，拍攝《假面騎士聖刃》這1年期間對您來說是否有什麼改變？

安潔拉：對演戲的態度不一樣了。雖然也很辛苦，甚至想哭的時候，但這全部的一切也是非常棒的經驗，讓我想嘗試更多演戲的工作。雖然拍片期間真的非常忙，但每天對我來說都非常重要且珍貴。既然開始更多參與演戲的樂趣，當然會希望未來能有更多演戲興趣。當然會希望未來能參與更多作品的演出！

—（笑）。

安潔拉：幹嘛要對尾上先生做這些動作啦！（笑）。不過，做起來真的很尷尬。因為在很安靜的環境下，只聽到我蹦蹦跳跳地踏步。雖然心想「這樣OK嗎？」但也只能做很多嘗試，除我說：「石田導演真的很喜歡玲花。兄長大人還跟演，兄長大人諸多教導下，兄妹兩人一起建立起了朝兄長大人回應的動作之外，其他比較像是安潔拉芽衣會做的動作。

—那麼有沒有什麼覺得遺憾、沒做到演的話，應該會被罵！

—那一集對玲花來說算是大放送呢，劇中也能先拍。兄長大人也嘗試做了一些跳躍、打開雙臂迎接之類，他覺得應該是可行的動作。我以為這些動作是做給尾上先生看的。」完全不知道怎麼辦……於是我請兄長大人感受到兄長大人表現出對玲花的愛，

安潔拉：多虧了跟《機界戰隊全開者》的共演，讓觀眾們更深入了解這對兄妹的關係，在面對接下來與四賢神的戰役時，大家應該也會對兩人有更多情感。其實劇情原本設定是一直扮演Sabela的，不過石田導演最後提早解除變身，才會有那樣的呈現。我也最喜歡那一幕的玲花。兄長大人還道：「我也這麼覺得呢！」（笑）。如果問石田導演，應該會被罵！

庄野崎 謙

[飾演 神代凌牙／假面騎士Durendal]

聽命真理之主，以忠心劍士之姿登場的神代凌牙／假面騎士Durendal。無論是與玲花間的兄妹關係，還是脫離真理之劍，與飛羽真團隊一起戰鬥，甚至是後來與機界戰隊全開者的相遇，在《假面騎士聖刃》後半段參與了各種戰鬥演出，就讓庄野崎謙帶我們回顧那激昂的半年。

採訪、撰文◎山田幸彥　拍攝◎遠山高廣（MONSTERS）

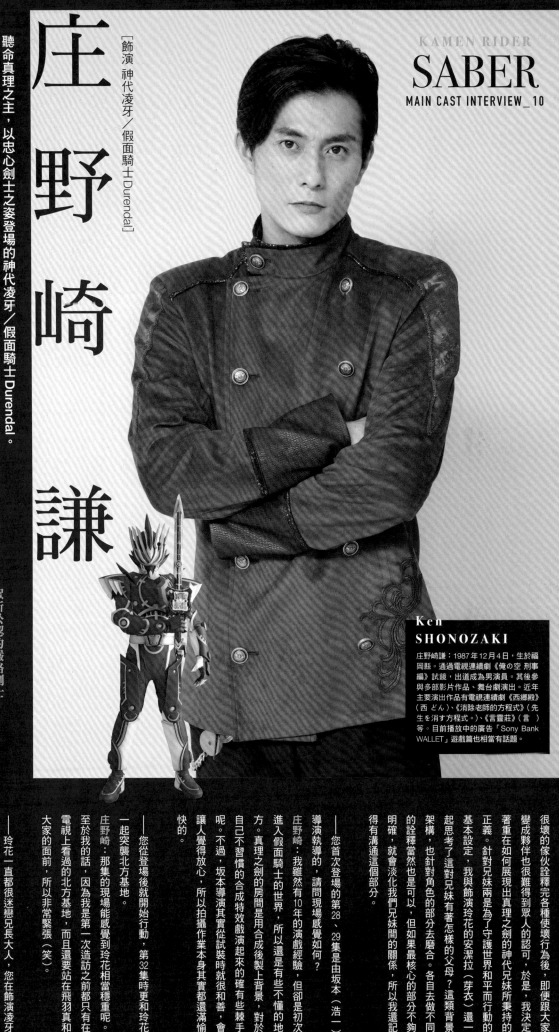

Ken SHONOZAKI

庄野崎謙：1987年12月4日，生於福岡縣。通過電視連續劇《俺の空 刑事編》試鏡，出道成為男演員。其後參與多部影片作品、舞台劇演出。近年主要演出作品有電視連續劇《西鄉殿》（西 どん）、《消除老師的方程式》（先生を消す方程式。）、《言靈莊》（言 ）等。目前播放中的廣告「Sony Bank WALLET」遊戲篇也相當有話題。

眾所公認的嚴格劍士

——您當初是用怎樣的心境飾演凌牙的呢？

庄野崎：我其實在登場時就已經知道最後會跟飛羽真、其他劍士們成為夥伴，所以自己是用很享受的心情飾演這過程中的關係變化。我覺得原本很壞的傢伙詮釋完各種使壞行為後，即便跟大家變成夥伴也很難得到眾人的認同，於是，我決定著重在如何展現出真理之劍的神代兄妹所秉持的正義。針對兄妹兩是為了守護世界和平而行動的基本設定，我與飾演玲花的安潔拉（芽衣）還一起思考了這對兄妹有著怎樣的父母？這類背景架構，也針對角色的部分去磨合。各自在做不同的詮釋當然也是可以，但如果最核心的部分不夠明確，就會淡化我們兄妹間的關係，所以我還記得有溝通這個部分。

——您首次登場的第28、29集是由坂本（浩一）導演執導的，請問現場感覺如何？

庄野崎：我雖然有10年的演戲經驗，但卻是初次進入假面騎士的世界，所以還是有些不懂的地方。真理之劍的房間是用合成後製上背景，對於自己不習慣的合成特效演起來的確有些棘手呢。不過，坂本導演其實從試裝時就很和善，會讓人覺得放心，所以拍攝作業本身其實都還滿愉快的。

——您從登場後就開始行動，第32集時更和玲花一起突襲北方基地。

庄野崎：因為我是第一次造訪之前都只有在電視上看過的北方基地，而這要站在飛羽真和大家的面前，所以非常緊張（笑）。至於我的話，那集的現場能感覺到玲花相當穩重呢。

——玲花一直都很迷戀兄長大人，您在飾演凌牙時，除了表現出嚴謹性格之外，是否也有加入一些溫柔情緒呢？

庄野崎：坦白說，當時完全沒有加入疼愛玲花的情緒呢。我自己認為，即便凌牙真的很疼玲花，但因為在真理之主的手下工作，既是兄長，又身為真

——第39集開始慢慢對飛羽真等人態度軟化，像是謝謝大家幫自己療傷的橋段，詮釋這樣的凌牙時，您的感覺如何？

庄野崎：其實，比起跟真理之劍訣別，這段的難度反而比較高（笑）。第36集跟飛羽真等人聯手對戰，接著第37集被問是否能一起聯手的時候，凌牙回道：「你們已經離開組織了。所以，我們沒辦法一起戰鬥。」正式開拍前，我原本打算演出飛羽真跟觀眾可能會認為「再努力一下，說不定就能說服他跟我們一起戰鬥？」的那種感覺，但是想想「在真理之劍組織擔任劍士的凌牙，可不能這麼容易改變自己的信念！」所以正式演出的時候，決定凌牙必須做出堅定拒絕的反應。心中雖然已經萌生萬一有什麼狀況，絕對會去救飛羽真的念頭，但刻意不將這份心情表現出來，才會連結到第39集的那句「謝謝你們」。

先生的演技，能看見真理之主和神代兄妹間開始出現裂痕呢。只要順著劇本描述的走向前進，就會很自然地脫離真理之劍，所以我認為在心境上還滿好詮釋的。事實上，我很享受如何去詮釋「自己究竟是為了守護世界平衡，隸屬組織的神代凌牙？還是效命真理之主的神代凌牙？」這之間的心境糾葛。像是第35集裡，凌牙雖然質問了真理之主，最後卻只能生氣地緊握著繫在腰間的懷錶，像是這類比較靜態的呈現。

——原來如此。另外，劇情設定是飛羽真會識破Durendal能力的祕密。

庄野崎：凌牙自己完全沒有想到會被識破，所以會了解除巴哈特封印的真理之劍……

理之劍組織裡嚴格的前輩，我在演的時候有特別地思考這個部分的關係。所以，這個時期就很單純地扮演非常嚴格的兄長，玲花則是非常喜愛這樣性格的兄長呢。

——第33集去解放修練鍛鍊的橋段。我記得在現場時，有被說過無論我跟誰對戰，感覺像是「第一眼就要把對方秒殺」。這是當然的啊。怎麼能輸給第一次交手的對手呢？我自己在演戲過程中，也有感受到那股秒殺對方，有點像是偷吃步的樂趣（笑）。

——接著，36集正面交鋒時，您還問了「您現在……還是真理之主嗎？」

庄野崎：我很喜歡這樣呢。凌牙也從心中累積許多久的疑問中獲得解放，脫離真理之劍……這樣的劇情拍攝本身雖然很有難度，但回頭看看成果，會發現是一段很棒的演戲時光。

——飾演Durendal的替身演員今井（靖彦）先生

庄野崎：沒錯！無論是筆直穩重的身形還是舉手投足間，表現真的非常棒。第29集有一幕是重傷的倫太郎跟飛羽真說話，過程中Durendal放為鎮等待的橋段，萬一沒演好，就會讓緊張感頓時消失。但今井先生即便面對這樣的場景，還是能呈現的。相反地，今井先生的站姿、揮刀、耍鎖方式真的很獲益良多。今井先生絕對是第一名（無庸置疑）。

——脫離真理之劍這令人期待的一刻

後來凌牙雖然還是真理之主的忠心部下，但您是如何詮釋這段變化呢？

庄野崎：故事展開過程中，再加上相馬（圭祐）的兩人。

MAIN CAST INTERVIEW_10　Ken SHONOZAKI

——在說「謝謝你們」之前，凌牙一直很怕自己跟大家的距離太近呢。

庄野崎：是的。說到第39集現場拍攝時，其實劇本是設定我自己一人說出「謝……謝……你們……」的同時，飛羽真等人靠過來聽，竟然加入複誦「謝……」、「謝？」、「謝……」、「謝？」的搗蛋橋段。接著芽依等人也跟著附和、讓那一幕的氣氛變得很熱絡，效果遠超出劇本上所設定的。內藤是那種會直覺式思考「該如何讓這一幕變得更愉快」並行動的人，很高興能有他從旁協助。

——後來第43集還有一幕是對芽依道謝，凌牙說「謝謝」的橋段看了真的很愉快呢（笑）

庄野崎：我在這之前一直演出很嚴謹的性格，所以「謝謝」的橋段變得更愉快。

——除了這樣的性格呈現，第40集凌牙被Solomon操控還差點砍了玲花，以及後來抵抗Solomon控制的橋段都非常熱血，能感受到兄妹間羈絆呢。

庄野崎：現在回想起來，那場可是繼最終四賢神之戰後，難度第二高的拍攝呢。拿到劇本的時候，我可是非常震驚，心想：「怎麼會是這樣劇情展開……！」從因緣關係來看，真理之主操控著凌牙打擊飛羽真，但是如果從作品的角度來看，我又必須打倒聖刀。我雖然有想過，在這層關係之下，我們究竟能以怎樣的方式發展劇情，甚至預測「該不會是要一起戰鬥，打倒真理之主，倒不如詮釋出我自己能展現的角色」，對於這樣的劇情安排真是既衝擊又興奮。那一幕我立刻就變身了，所以是在場一路看著大家努力打鬥，真理之主一直受尤里幫助，卻遲遲說不出感謝，覺得在這邊補上這句感覺滿不錯的。那一幕我雖然已經變身，所以主要都是事後配音，但演起來真的很開心。

以不想砍掉過去的人設，但如果要讓劇情發展連貫，又必須加入喜劇效果，真的很有難度。我雖然有建構起過去不太會對人道歉的性格，不過突然要我展現出來，還是會閃開心、又緊張，甚至覺得壓力很大……大概是被他們試探的感覺吧。諸位製作人也會在現場看出有趣的感覺，坦白說就像是這樣（笑）。

與《機界戰隊全界者》合演成為轉折點

——事後配音時的情緒應該也很激昂壯烈吧？

庄野崎：是啊。劇中我不是被控制，然後還攻擊玲花嗎？先前凌牙的事後配音雖然還多是「啊！」這類的語助詞。但那次是我第一次詮釋演出因為（五色田）介人建議穿女裝，只好硬著頭皮上的那種感覺。如果演得太好笑，流露出庄野崎的性格也說不好了。雖然劇中我為了奪回玲花還扮女裝，但幾經思考後，我決定像現場一樣，一手抓住手臂，被抓住的那隻手臂則是朝反方向拉扯，感覺就像在自己拔河。我配音時就維持這樣的狀態，結果整個情緒緊繃到差點以為自己要缺氧倒地。結果也不太有這種情境。

——說出「我要肅清你們！」接著開始攻擊全界者的成員，從這些橋段還是感受到凌牙本性是很認真嚴肅的，並沒有改變，所以感覺會更加有趣呢。

庄野崎：其實那還滿像情境短劇的呢。像是「凌牙扮女裝會變得怎樣？」「玲花被帶走，凌牙精神錯亂的話，又會發生什麼事？」之類的。這是跟《聖刃》完全不同風格的作品。所以過程中的揣摩還滿愉快的。除了是諸田（敏）導演負責執導，擔任動作指導的福澤（博文）先生也會想一些搞笑有趣的打鬥橋段。我原本還在想，自己照平常的方式演，你們怎麼擔自讓角色變得這麼好笑（笑）！結果發現觀眾們也看得很開心，很高興神代兄妹能有那麼多人喜愛。從我們開始加入夥伴行列，到跟《機界戰隊全界者》合演這段期間，我其實有看了一下社群媒體上觀眾的反應，發現我們真的跟飛羽真站到同個陣線了呢。當初完全沒想過合演之後竟能產生這樣的效果呢……（笑）。

——其中差異真的很大。不過那之後卻是進入最終決戰。這裡的亮點應該是第46集兄妹兩人對戰賢神的場面了吧？

庄野崎：那一幕玲花的表現真的很棒……（充滿感慨）。播出時，玲花撿起時國劍界時衝出去那起來真的很困難呢……（笑）。大家都在笑的時候，被要求「凌牙也要笑」的話，難度實在很高！要庄野崎謙笑很簡單，但是凌牙本來就是

我進入《機界戰隊全界者》的世界！我聽到要跟《聖刃》跨界合演的「電影公開紀念合體特別篇《機界戰隊全界者》」時，心裡著自己是後來追加的劍士，沒想到竟然能演出在特別篇裡！原本，特別篇是以神代玲花為主軸，這段期間應該會出現拍攝空窗期吧……但是該怎麼說，跟飛羽真主要人物的距離又比較遠，這段期間我真的跟飛羽真為主軸，開心到玲花甚至對我說：「大家都還是在啦！」要我冷靜下來（笑）。

——可見這真的是很大的驚喜呢（笑）。對於凌牙在《機界戰隊全界者》的世界當中，您有什麼特別注意的環節嗎？

庄野崎：那就是繼續維持凌牙的形象。我心想，安潔拉才因為煩惱事後配音找我商量，我則是因為不知道怎麼使用社群媒體，還請她幫我上課，

在劇情邁入尾聲前，穿插了與《機界戰隊全界者》跨界合演的「電影公開紀念合體特別篇《機界戰隊全界者》」的世界！我進入《機界戰隊全界者》的世界非常大的轉折篇章吧？

庄野崎：我真的覺得是奇蹟降臨了呢（笑）。我在很多場合都會說，真的很感謝劇組人員帶名字，但還是兩個人耶！原來，特別篇是以神代玲花為主軸，這段期間應該會出現拍攝空窗期吧……

我真的覺得能跟《機界戰隊全界者》共演是奇蹟降臨呢（笑）。

歷經各種變化繼續向前的凌牙

——日前電視已經播放描述歷經了壯烈之役、世界回歸和平的《聖刃》「增刊號（特別篇）」。當初大家似乎演得很開心，您感覺如何呢？

庄野崎：那集裡，我覺得凌牙這個角色應該有多了些成長。首先是接受倫太郎的提議，與以蘇菲亞為首的北方基地成員同心協力，建立起新的真理之劍體制，就已經是很大的進步了呢。

——脫離真理之劍，與飛羽真等人成為夥伴，後來甚至和《機界戰隊全界者》的成員相遇，或許這是凌牙在經歷許多變化後，自己最後做出的結論呢。

庄野崎：這半年期間，的確可以明顯感受到凌牙成長的成長呢。被說這麼一說，我也滿認同的。很希望各位看了「增刊號（特別篇）」之後，再回去看最初的凌牙，能有彷彿是不同兩個人的感覺呢！畢竟表情呈現上也完全不一樣。

——剛開始的凌牙的完全不會笑呢。

庄野崎：是啊。不過到了最後，劇本上還滿多要求笑臉鏡頭的地方，該說是很排斥嗎？總之演起來真的很困難呢……（笑）。大家都在笑的時候，被要求「凌牙也要笑」的話，難度實在很高！要庄野崎謙笑很簡單，但是凌牙本來就是

彼此一路扶持過來，看到那一瞬間，我對於能夠飾演兄妹真的感到很開心。事後配音時的情緒也很激昂壯烈的感到很開心。所以，無論是飛羽真回來時，最後一集大家依露出來的那幕，甚至是增刊號（特別篇）裡對芽依露出的笑容，其實我到現在都還不知道，當初導演問：「你覺得這樣OK嗎？」我聽了之後發現「這樣不夠！」於是真的投入了我自己覺得不會演過頭了，但是看了電視播放，原本心想這樣詮釋能讓觀眾們接受凌牙打破既有形象的笑法，讓我自己也覺得很棒。

——對一路看凌牙走到今天的觀眾而言，看了凌牙對芽依露出笑那幕應該會嚇一跳。

庄野崎：凌牙除了妹妹不曾跟其他人有過交流，所以對他來說是第一次，會有可能是因為心房敞開了，也有可能是出現一絲絲戀愛的感覺，或是因為不好意思……總之能有各種想像，不會告訴大家自己想像的答案，就已經是很大的一集。是對凌牙還是對我來說，「增刊號（特別篇）」真的是內容豐富的一集呢。

——演完凌牙這個角色，請問目前的心境如何？

庄野崎：我參與《聖刃》現場的演出大概半年，非常感謝看完最終回，到了今天還持續支持我們的觀眾。老實說，我出道10週年之際，能參與《聖刃》的演出，真的覺得自己是個很幸運的傢伙。透過飾演神代凌牙／假面騎士Durendal一角獲得許多珍貴經驗，扮演凌牙的日子更是我非常珍貴重要的財產，讓我度過了人生中意義重大的半年。今後《假面騎士聖刃》的故事一定會繼續發展下去，我更期許自己能邁向下一個10年繼續努力，未來也請多多指教！

古屋呂敏

[飾演 斯特琉斯／假面騎士斯特琉斯]

先是以書之魔人梅基多其中一名成員之姿登場，結尾則是在最後希望的飛羽真面前，變身成邪惡假面騎士的斯特琉斯。古屋是如何詮釋這位正因知道故事結局，才會開始各種暴行的劇中最大惡棍？就讓古屋帶我們回顧，他過去1年是如何面對角色及心中的想法？

採訪、攝影◎山田者行 白攝◎東下谷（Studio WINDS）

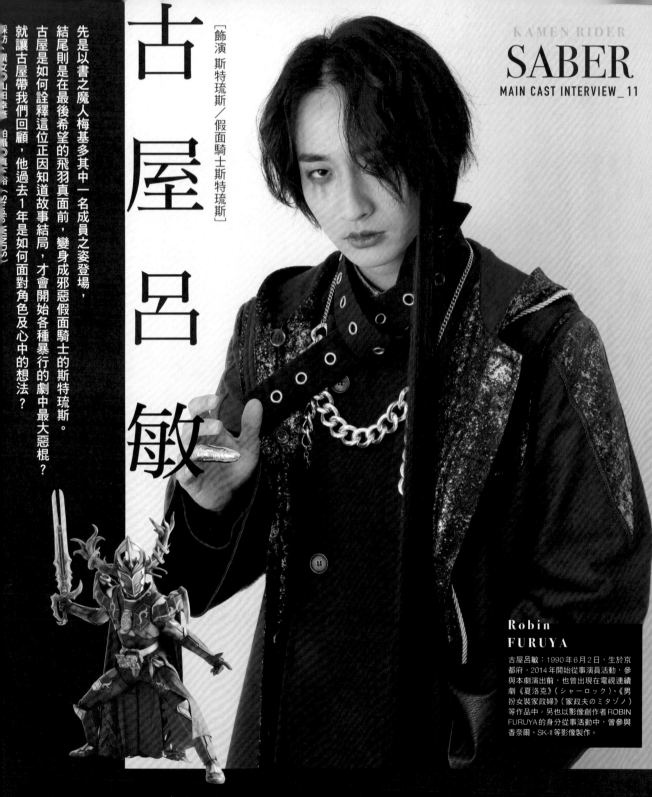

Robin FURUYA

古屋呂敏：1990年6月2日，生於京都府。2014年開始從事演員活動，參與本劇演出前，也曾出現在電視連續劇《夏洛克》（シャーロック）、《男扮女裝家政婦》（家政夫のミタゾノ）等作品中。另也以影像創作者ROBIN FURUYA的身分從事活動中，曾參與香奈爾、SK-II等影像製作。

每天都在思考怪人才會有的魅力

——請問您是從哪一幕開始拍攝的？

古屋：我印象中應該是從片頭使用的畫面，由梅基多三人一起拍攝。參與《假面騎士聖刃》的這1年期間，我跟雷傑爾、茲歐斯有很多共戲的畫面，但剛開始針對梅基多只有大概的設定，所以我們還在說，期待能一起打造出屬於你我三人的有趣畫面。

——這時期的斯特琉斯屬於負責謀計的角色，不太有機會正式露臉呢。

古屋：我剛開始真的沒預期到自己會是最後大魔王……而且還會變成假面騎士登場，所以一直著重思考如何演出神祕感，還有比較細節的呈現。觀眾們在第15集之前應該也覺得斯特琉斯是個謎團重重的人物吧。

——第一輪比較活躍醒目的，的確是聖刃還有聖刃的敵人Calibur等人。

古屋：以斯特琉斯的立場來說，感覺他跟Calibur的關係會比茲歐斯或雷傑爾來得緊密，所以我在演的時候，有特別注意如何在接近Calibur的同時，避免流露出本性。

——第6話跟聖刃第一次接觸的感想是什麼？

古屋：那是我第一次跟內藤秀一郎演同一場戲，所以我自己非常喜歡那一幕。雖然假裝成一般人靠近聖刃這點還讓滿討厭的。我就曾想過應該會用這種方式接近聖刃，演起來還容易氣用事。你也是在那集雷傑爾和茲歐斯比較容易展露怪人形態對吧？

古屋：斯特琉斯的怪人形態很悲傷戈，心中所想跟本身。

—感覺事不關己的回應。

色、怪人形象真的是一拍即合，不禁覺得……就是這樣的惡棍（充滿感慨）！既然我負責扮演《假面騎士聖刃》裡面的怪人，我從開拍前就一直思考，什麼是身為怪人一定要被看見的部分，思考著自己存在的意義，所以看到自己的怪人形態是跟假面騎士完全不同，小孩看了會討厭的設計時，就覺得這對我來說真的是很棒的禮物。

—後來第7集中，把芽依當人質的那幕就真的有演出很壞的感覺。

古屋：其實我自己有想過：「要抓住芽依的哪裡，才比較能夠展現出斯特琉斯的性格？」是要抓著頭髮？拉扯衣服？還是抓住後頸呢？後來跟石田（秀範）導演討論是不是可以抓住頭髮，結果導演說：「可以是可以，但小孩可能會討厭你喔？」（笑）。不過，我就想演出壞人的感覺，於是跟導演說：「至少讓我抓住後頸如何？」我還記得當時有跟飾演芽依的川津明日香小姐先知會過。

—斯特琉斯的確不是那種會因為對方是女性就比較溫柔的角色呢（笑）。

古屋：感覺斯特琉斯雖然很高雅，對他人卻是既無情又冷漠（笑）。

—描述Calibur那段最後的第14集裡，您笑著說道：「聖刃還挺有趣的嘛！」這一幕也還滿讓人印象深刻的呢。

古屋：那句台詞現在在「twitter上」，其實還會被拿出來討論呢，我自己也覺得記憶猶新。斯特琉斯跟雷傑爾、茲歐斯不太一樣的是，他會說一些

—第15集，可以看見梅基多們未變身前的打鬥場景。

古屋：其實看我們劇本上原本沒有那一幕的，坂本（浩一）導演看我們連動神經似乎都不錯，就提出「想要加入打鬥戲！」的需求，才會多了那個橋段。不過，我也很開心能以斯特琉斯的模樣拍打鬥戲。

—斯特琉斯平常會有一些習慣，像是手放口袋、不把對方看在眼裡的動作，就還令人印象深刻的。

古屋：我都會思考怎樣才能表現出很一派輕鬆的斯特琉斯。雖然能有自己想要的打鬥場景，但我其實不喜歡跟才川浩二一起拍打鬥戲（笑）。因為才川有在玩跑酷，所以超級能跑能跳的。每次坂本導演看了他的動作，接著再看我和（高野）海琉的動作，就會露出一臉「怎麼差那麼多」的表情。我才想跟他說：「唉……這樣哪能比啦！」（笑）。

—這集有一幕是由您負責來解說什麼是目錄（笑）。

您在現場的時候，有詢問「為什麼要讓壞人角色來說明」嗎？

古屋：沒有耶……其實我還滿沾沾自喜的！（笑）以斯特琉斯的角色位置來看，這也讓台詞還滿多的呢。我剛開始就有注意到，自己有很多為了讓觀眾更清楚內容，類似節目解說員會說的台詞。

—既是壞人又是智庫的立場，負責說明的場景的確就會比較多呢。

古屋：沒錯。我自己也很開心，每次在現場都會

MAIN CAST INTERVIEW_11　　Robin FURUYA

不斷挑戰嘗試，看他會怎麼說台詞，才能呈現出斯特琉斯自己的特色。

—第19集裡，斯特琉斯除了製作出改造駕駛書之外，還看高中生變成國王梅基多，從劇情中段開始的露臉機會似乎變多了。

古屋：從這裡開始就能逐漸看出斯特琉斯的能力。因為劇中多半是講述騎士們間的故事，所以對斯特琉斯來說，他其實就跟觀眾一樣，算是長時間觀看這世界的人。因此，從這通到第26集提到他原來也是最初的五人之一，這樣的劇情展開讓我在情緒詮釋上更好發揮。如果抽掉了過去，就無法掌握到角色本身的情緒和台詞，所以對我來說，這樣反而提高了對斯特琉斯的掌握度。

—接著，在第27集時雷傑爾變成禁斷形態後被打敗退場，斯特琉斯則是非常無情地說：「有關於你的故事，到此結束了。」

古屋：那句台詞很重要，光是語氣就能讓大家對斯特琉斯的印象徹底改變。我自己也在想，用這種很冷淡、拋棄同伴的語氣說那句台詞到底對不對。究竟是真的一點感情都沒有了？又或著心中其實還有一絲絲情誼呢？這也讓我跟坂本導演為此討論了很久。不過，雷傑爾的動作戲真的拍得很帥，坂本導演塑造壞蛋形象的功力直的很高明。

—繼雷傑爾之後，茲歐斯也在第32集退場，您從故事開始就一起行動的兩位梅基多都退場了，當時的心境如何？

古屋：我自己其實有做好壞人角色一定會在某個時間點退場的打算，在梅基多群組裡也曾提到：「當某個人不在了，就由剩下的成員繼續述說故事吧！」所以與其說寂寞，我反而覺得必須更努

—雷傑爾和茲歐斯消失後，您跟真理之主的相處似乎也變多了。

古屋：相馬（圭祐）先生比我年長，演員資歷比我久，而且還曾演出超級戰隊。演起來非常愉快。《聖刃》的世界開始出現變化。中途真理之主雖然很壞，但會覺得「好像也只有某人生一直被真理之主這個角色束縛著，所以從某個層面來說，真理之主也是個悲情人物，而且斯特琉斯在他死的時候也背叛了他，甚至會有點同情他呢。」

—第40集，斯特琉斯在真理之主旁邊說：「聖刃那把新聖劍的力量，真是太驚人了。」結果真理之主生氣地回：「你以為他這樣就有資格在我這個神面前大放厥詞嗎!?」那一幕很讓人印象深刻呢（笑）。

古屋：會讓人覺得「……怎麼突然就失控了」對吧（笑）。那一幕大滿有趣的。坦白說，在跟相馬先生對戲的過程中，我最有印象的也是那集。

—您是指真理之主被消滅那段嗎？

古屋：那一幕大喊「給我跪下！」想站起來卻起不了身的模樣，讓我同時感受到真理之主想反抗的心情，以及相馬先生在演戲的時候所散發出的能量。所以對我來說，這也是相當重要的一幕。

不斷發揮自身角色的最終階段

——梅基多其他成員跟真理之主退場後，緊接著第41集就開始，斯特琉斯也終於有一些正式行動了。關於這裡，您有什麼想法嗎？

古屋：這也是斯特琉斯第一次站上舞台，讓故事繼續前進。但我那時有問自己，要怎麼把斯特琉斯身上背負著超過二千年的歷史、以及悲壯情懷，用內斂的方式呈現出來。

——您演的時候還改變了音調，特地做出了區隔對吧？

古屋：因為這邊讓斯特琉斯為了讓世界的故事走向結束而採取行動，所以我會想呈現出隨著故事離結局愈近，書本最後所剩的頁數愈來愈少，斯特琉斯想要表達的言語也跟著減少的感覺。於是，我去找員真那集的石田導演討論，跟他說我想要換成痛苦的音調。結果導演跟我說：「如果你想搞成這樣那也很美妙！」害我覺得壓力超大的。不過，這也讓我用盡全力去演，斯特琉斯的人生是從那集開展的。

——這集斯特琉斯所持有的論述：「故事就是因為有結局才美妙」也讓人印象深刻。

古屋：感覺也夾雜著斯特琉斯已經放棄的心情。看見劇本裡的這句台詞後，似乎也只能繼續相信下去。因為自己只能得到這樣的答案，我有去找查希臘神話的毀滅美學和悲劇故事，想了解斯特琉斯究竟為何會抱持著這樣的哲學。即便影片中沒有描繪這部分，不過我自己還是希望深入了解。斯特琉斯密謀了很多壞事，但總覺得這個創意念對他而言應該是最重要且唯一的支持。

——第44集斯特琉斯拿到了黑色奇蹟騎士書，終於變身成假面騎士斯特琉斯。

古屋：我完全沒有預期會變身成假面騎士，甚至覺得「變身成騎士好嗎？」雖然很開心，但對於必須跟怪人形態說再見則覺得滿難過的。

——怪人形態的持續很長一段時間呢。

古屋：甚至會有斯特琉斯必須是怪人形態的念頭（笑）。茲歐斯和雷傑爾還對我說：「你要變身成騎士！我們不是夥伴嗎？」（笑）。劇中我雖然只有變身2次，卻是非常珍貴難得的經驗呢。

——變身畫面真的是既華麗又充滿邪惡感呢。

古屋：就算不是我扮演斯特琉斯，也會覺得斯特琉斯的變身畫面是所有騎士中最帥的，真的非常感謝杉原（輝昭）導演跟CG組的成員能呈現出這麼棒的變身畫面。還有那幫人家也很不安地出言奉命於變身畫面，我自己找尋幾次的一句一句台詞。

——第46集達賽爾離開時，斯特琉斯瞞著自己有些迷惘的情緒，應該是那個橋段的關鍵所在吧？

古屋：斯特琉斯只有在對最初的夥伴說話時，才會用原本的聲音。其實那一幕我有跟上堀內（佳壽也）導演討論，斯特琉斯身上究竟是背負著什麼，而這些東西是達賽爾等其他夥伴們不需要去背負的？在現場時，（Les Romanesques）TOB先生也都非常真誠好相處，所以在正式開拍，聽到達賽爾說了「對不起……」瞬間，可以感受到他瞬間稍微感受到斯特琉斯情緒。各位應該可以從那個瞬間稍微感受到斯特琉斯深沉的二面。

面對剝奪自己生存意義的世界，從最後一集斯特琉斯的行動中，就能感受到他的掙扎。

——第46集提到，全知全能之書其實記載著自己撰寫的故事，演這段的感想如何？

古屋：各位看到這裡，應該就能理解斯特琉斯為什麼會變這樣。《假面騎士聖刃》的故事中散布著許多元素，雖然咀嚼起來有點難度，但隨著故事不斷發展，咀嚼的滋味也變得更有深度。斯特琉斯就是最好的例子。

——中間開始的確有這樣的感覺。

古屋：斯特琉斯一直有「自己的創作就像第二泡的茶」這種想法。我認為，斯特琉斯應該是覺得自己的創作早已存在的意思。我本身既是名攝影師，也是個演員，所以非常能理解對於自己的作品沒有原創性而感到悲痛的那種感覺。斯特琉斯最後的這個部分跟我自身處境還滿像的，所以詮釋上也更加順利。

——感覺斯特琉斯對抗的不是飛羽真，而是世界上的不合理呢。

古屋：正確來說，最後的敵人並非假面騎士斯特琉斯，而是《聖刃》所處的世界。因為斯特琉斯放棄去挑戰那個世界，所以當聖刃決定去做出些改變時，斯特琉斯反而想對聖刃表達：「你所做的抵抗有什麼意義嗎？」面對剝奪自己生存意義的世界，從斯特琉斯最後一集的行動中，就能感受到他對這一切的掙扎。

——從最終決戰的影像片段當然能感受到相當熱血有氣勢，現場的氛圍應該也非常激昂對吧？

古屋：真的很激昂（笑）。

——BGM也很棒。聖刃的臉部造型，反觀劇中最後的大魔王是用書作為面罩設計，真的是非常適合呢。

古屋：最後的大魔王是用書作為面罩設計的那一幕，裡頭有著我過去1年對於最愛斯特琉斯的大家對話的那一幕，神山飛羽真被拉上來，是我自己最喜歡的其中一幕。斯特琉斯對話的那一幕，是我第一次跟內藤秀一郎對戲，過程非常享受。殺青時，石田導演拍拍我的頭說：「很棒喔！」搞到我都已經31歲了差點哭出來（笑）。我在拍其他導演執導的戲份也很努力啦，不過能被言導的石田道演這麼說，印象真的會很深刻，我到現在都還記得那句讚美。

——請問是殺青的哪一幕呢？

古屋：是大家對飛羽真喊話那一幕。當時我笑著說：「果然沒錯，你是我的英雄……」因為我們幾個都一直飾演壞人角色，大家根本做不出開朗的笑臉，所以試了滿多次的呢（笑）。最後2個月的期間，我一直思考著自己心中到底有沒有辦法建立起斯特琉斯私底下的一面，例如年幼時期在如此嚴苛的環境中，他是怎麼把雷傑爾、茲歐斯成兄弟般活下來的？對於這些細節做了很多想像，並把這些情緒融入斯特琉斯這號壞人物中。

——最後請簡單說說回首《聖刃》拍攝這1年的感想吧！

古屋：在疫情期間能順利結束1年的拍攝，會有這樣的成果，都要感謝工作人員們的努力。這是部光靠演員也無法產出的作品，能得到如此多人的支持，讓假面騎士的故事延續50年之久，所以心中只有滿滿的感謝和尊敬。能參與如此傑出的系列作品，再一次感到榮幸！

〔飾演雷傑爾〕

高野海琉

Q01 請跟我們聊聊確定接演《假面騎士聖刃》時的心情。

A01 剛開始完全不敢想信自己真的要演，我嚇到說不出話，驚呆的情緒。我現在還記得，當下社長有一臉很生氣地問：「你是不高興嗎？」（笑）。重新意識到自己入選角色時，真的是開心、興奮到不行！對於自己能夠接演從小看到大的假面騎士，就像是作夢一樣。

Q02 對於接演角色的印象如何？以及您是怎麼塑造出角色的？

A02 雷傑爾原本應該是比較像現在的雷傑爾，感覺斯特琉斯則是比較像現在的雷傑爾，感覺很高貴。不過，讀了劇本之後，發現我跟飾演斯特琉斯的古屋先生各自認為的角色個性，就是劇中所看見的雷傑爾與斯特琉斯。雷傑爾這號人物乍看之下或許就是自尊心很強，但對我來說，雷傑爾是個有著自我信念的熱血男子。雷傑爾感覺不太喜歡夥伴著想，口氣也很高傲，實際上卻是最為夥伴著想，打從心底關心夥伴的傢伙呢。該說他是不善言詞？還是傲嬌呢（笑）？

最初確定接演雷傑爾這個角色後，我被告知的重點只有一個，那就是雷傑爾穿大衣。但我自己本身比較喜歡皮外套，

Q03 對於服裝的印象及感想是？

A03 雷傑爾跟斯特琉斯不是只有性格、音調設定完全相反，就連服裝也包含在內，最初是設定斯特琉斯穿外套，雷傑爾穿大衣。但我自己本身比較喜歡皮外套，劇組也願意接受我們的請求，把服裝互換。每天在現場穿的服裝其實會影響到我自己的情緒，這套服裝也成了我用來切換平常的自己跟雷傑爾的開關。

Q04 對於怪人形態的設計造型，您有什麼看法嗎？

A04 第一次看見時就覺得怎麼那麼帥，我想到自己要變成這樣就興奮不已。我們三個怪人都最喜歡自己的變身形態，常常討論究竟誰最帥，但大家都不肯讓步，所以拍攝一整年下來還是沒有得到結論。我個人最喜歡雷傑爾的禁斷形態。

Q05 對於飾演斯特琉斯的古屋呂敏先生，您有什麼印象呢？您們之間有沒有什麼互動呢？

A05 剛開始會覺得古屋先生很沉默寡言，很穩重，感覺不是很好搭話，但是在拍攝期間，他都會刻意找些話題跟我聊，是個什麼時候都很開朗，感覺就像是二哥的存在。

Q06 對於飾演茲歐斯的才川浩二先生有什麼印象？您們之間有沒有什麼故事？

A06 總之，他是個很喜歡肌肉的人。他在休息室還會盯著自己的肌肉，表情時而滿意、時而不滿，肌肉狀態還會影響到他當天的心情。他在梅基多三人中雖然最能炒熱劇情氣氛，但私底下只要我有什麼煩惱，他也都願意聆聽，冷靜地給我意見。有時說出來的話都會讓大家笑到翻過去。對我來說，浩二的音調，總是很能炒熱氣氛。

像是角色的登場方向，從希望作品能變得更好等等，也因此才能讓彼此的角色激盪出這麼棒的成果。我們偶爾還會用爸爸那邊的母語，也就是用英語聊天，暢談自己的角色，或是聊一些有的沒的話題，然後出現在街上的那一幕。

Q07 您在許多場景中都有在高處拍攝的感想是？

A07 高處拍攝的場景中，我印象最深刻的就是雷傑爾率領哥布林梅基多，不斷地出現在街上的那一幕。我雖然不知道實際上有多高，但當時是在一棟絕對比一般建築物還要高的屋頂上拍攝，周圍也完全沒有圍欄，真的很恐怖。我甚至還跟他們說：「我演的時候不會走到那麼邊緣，所以拜託站近來一點！」（笑）。

工作人員雖然會站在邊緣隨時待命，以免我不小心摔下去，但我在演的時候，反而很擔心站在邊緣的工作人員，看了真的很恐怖。在那個環境下拍攝，真的很怕一摔下去就完了。

Q08 對於怪人形態的事後配音，您有什麼感想？

A08 我從以前就很喜歡嘗試發出奇怪的音調，去卡拉OK時會模仿別人的聲音唱歌，還會學殭屍的音調，總是學得很像。所以希望未來能有機會好好發揮自己的聲音，所以每次都很……

KAMEN RIDER SABER

REGULAR CAST VOICE ACTOR

Q&A

演員&聲優的《假面騎士聖刃》訪談。

這裡會Q&A的訪談方式，
由負責飾演故事關鍵人物的演員&聲優成員們，
一起回顧《假面騎士聖刃》的拍片日常。

提問◎齊藤貴義

Kairu
TAKANO

高野海琉：1999年12月27日，生於華盛頓特區。主要演出作品有電影《藏在心中的惡魔》（傷だらけの魔）、《Bye Bye, Vamp！》（バイバイ、ヴァンプ！）、《トラガール》、電視劇《牙狼-GARO--魔戒烈伝-》、《ドルメンX》、《少年 你對群馬一無所知》（お前はまだグンマを知らない）等。

Q09 對於飾演雷傑爾的替身演員榮男樹先生有什麼印象？有交流或互動嗎？

A09 第一次見到男樹先生時，他就對我說：「讓我們一起建立起雷傑爾吧！」每次拍攝見面時，也都會彼此聊聊自己所認識的雷傑爾。男樹先生在拍動作戲時，事後我都會好好觀察一些影像，常常會獨自一人揣摩。當我發現一些男樹先生加入的細節，怎樣都不希望觀眾遺漏掉的時候，就會想要追加台詞，然後拜託導演接納。也非常感謝男樹先生在演的時候，願意相信我是能配出符合期待的聲音。能在《假面騎士聖刃》中飾演雷傑爾真的很驕傲，打從心裡覺得自己很幸福。

Q10 第27集，禁斷形態，對於聖刃的憤怒之情讓您變身成雷傑爾，並以此迎向最後之戰。對於雷傑爾最後的安排，有什麼感想嗎？

A10 其實我早已做好雷傑爾一定會迎來那一集。動作指導跟男樹先生得知我從小就有在空手道後，便開始想一些加入空手道技巧的打鬥片段，我自己也夢想著能在假面騎士片中演打鬥橋段，跟演多少請求後，終於有了夢想成真的機會，當時我真是超開心的。

Q11 是否有特別喜歡、印象深刻的場面或台詞？

A11 我自己印象最深刻的台詞，是促使雷傑爾變成雷傑爾、禁斷形態，在對戰時所說的「給我滾出來、炎之劍士！！」這句話。對於雷傑爾想找聖刃復仇的情緒達到巔峰時所說的這句台詞，我自己做了很多揣摩，也找導演討論許久。收到許多粉絲說「很喜歡那句台詞」的留言時，打從心裡覺得，很慶幸自己能這麼努力表現。還有就是首次以人類形態的梅基多戰鬥的任務就結束了。但這因為在《假面騎士聖刃》裡演出完美的就結束了，對著我說出「OK」，這一聲響徹整個攝影棚的大門打開時，我看見騎士成員以及導演們在排休日來到現場，為我慶祝殺青。我到現在都覺得，那真是人生最幸福的瞬間了。

Q12 有沒有對哪個導演的執導印象特別深刻？或是拍攝時有什麼互動？

A12 我其實有找石田（秀範）導演討論如何塑造角色，以及所有跟雷傑爾有關的事，拍攝期間更是經常惹他生氣，他也出...

Q13 殺青時的心境如何？

A13 我原本想著不能露出悲傷的表情，可是當時有一幕一直演不好，結果，浩二、呂敏，還有現場所有人都一直拍聲給我鼓勵。人在現場的話，這時不想離開這裡的情緒變得愈來愈明顯，呂敏。「拍完這」一幕，我在《假面騎士聖刃》裡的任務就結束了。當坂本導演對著知道自己錄取了！不過當時還沒完全醒演出完美的就結束了」當坂本導演說著雷傑爾，對著我說出「以士成員以及導演們還特別在排休日來到現場，工作人員也說：「以夢（笑）。真的是開心到想要後空翻！

CAST 02

才川浩二
[飾演 茲歐斯]

Q01 請跟我們聊聊確定接演《假面騎士聖刃》時的心情。

A01 我是早上被經紀人的電話吵醒，得知自己錄取了！不過當時還沒完全醒，得知如果一早要拍戲很想睡的時候，遇到車禍海琉就會充滿精神！

Q02 對於接演角色的印象如何？以及您是怎麼塑造出角色的？

A02 因為是負責掌管生物的梅基多，所以形象上會比較粗暴。塑造角色時的重點則在於適合生物時的肌肉。

Q03 對於服裝的印象及感想是？

A03 其實我一開始心想：「怎麼是無袖衣，只有我沒袖子嗎？」還滿羨慕有袖子的服裝。不過，無袖衣其實也變成茲歐斯的標誌。平常穿上無袖背心時，也會回想起拍攝假面騎士的美好回憶！

Q04 對於怪人形態的設計造型，有什麼...

A04 我在寺本先生變身成怪人形態時有加入一些跑酷動作，我也會參考寺本先生在怪人形態出現在人類形態中。我們在現場還會一直...

Q05 對於飾演斯特琉斯的古屋呂敏先生，您有什麼印象呢？您們之間有什麼互動嗎？

A05 他是位很溫柔，很會照顧我們的大哥。不過，他最近似乎很努力在健身，以...

Q06 對於飾演雷傑爾的高野海琉先生有什麼印象？您們之間有什麼互動嗎？

A06 海琉根本就是個大寶寶！是片場最有元氣的人，又很喜歡聊天。遇到海琉最早要拍戲很想睡的時候，海琉...

Q07 對於飾演雷傑爾的事後配音，有什麼感想呢？

A07 茲歐斯的動作充滿力量。為了不讓自己的氣勢輸掉，我在配音的時候，過去1年的事後配音都是脫掉上衣應戰！竟然也把上衣脫了，結果嚇到大家（笑）。

Q08 對於飾演茲歐斯的替身演員寺本翔悟先生有什麼印象？是否有交流或互動呢？

A08 我在寺本先生變身成怪人形態時有加入一些跑酷動作，我也會參考寺本先生在怪人形態出現在人類形態中。我們在現場還會一直...

Koji SAIKAWA

才川浩二：1995年3月11日，生於東京都。主要演出作品有電影《EVEN～君に贈る歌～》、《八王子ゾンビーズ》、電視劇《おくさまは18》、《CRISIS 特別搜查官》（CRISIS公安機動搜查隊特搜班）、《Club SLAZY Extra invitation～Malachite～》等。

Q09 第15集還有出現一些跑酷的動作。對於該集的拍攝有沒有什麼回憶或故事？

A09 那一集我非常有印象。直接去找坂本導演談判，請導演讓我們加入未變身形態的動作戲。梅基多三人的集數有著不同，於人類的身體能力，為了呈現這個部分，我加入了持續接觸超過10年的跑酷，為了呈現這個部分，梅基多三人動作戲，非常高興大家的表現都很棒。

Q10 第32集茲歐斯強化成掠食者形態，接著上Blades打了場激烈的戰後，說完：「你挺強的嘛，有機會再打吧！」就消失了。那集的拍攝是否有什麼想跟我們分享的？以及對於茲歐斯之死的想法。

A10 茲歐斯的死法是怪人中最閃耀的。雖然死得很寂寞，但也會有以朋友身分見面就不覺得寂寞了。當時我心中下了決定，拍完時要笑臉迎向大家。茲歐斯都是個單純享受戰鬥，非常篤定自我信念的堅強男人。

Q11 是否有特別喜歡、印象深刻的場面或台詞？

A11 我很喜歡第31集從建物頂樓後空翻跳下來的變身橋段。那可是浩二史上最厲害的特技動作，成功時真的是整個人都麻掉了!!

Q12 有沒有對哪個導演的執導印象特別深刻？或是拍攝時有發生什麼故事？

A12 對第30、31集的石田（秀範）導演特別有印象。導演在拍攝以茲歐斯為主軸的集數時，比平常更加嚴格，就算演了好幾十次也拍不出OK的戲，惹導演生氣，況下問我：「你覺得呢？」不過，能演出的確有呈現出非日常的氣圍。悔，才會如此真心指導，這也讓我感受到導演滿滿的愛。最後更拍了我的肩膀，誇獎我，當時真是高興得要死。

Q13 殺青時的心境如何？

A13 太好了！因為盡全力拍攝，所以最後能笑臉以對！雖然沒辦法在片場跟大家見面很寂寞，但一想到未來還是能以朋友身分見面就不覺得寂寞了。

Q14 有什麼話是您特別想告訴大家的？

A14 重訓最棒呢！

Q15 最後再請簡短跟我們說說回顧《假面騎士聖刃》這段日子的感想。

A15 這1年我跟著茲歐斯還有身上的肌肉一起成長。不僅如此，我還發現只要有心努力去做，人生是會改變的！非常謝謝大家的支持！

CAST 03

Les Romanesques TOBI

【飾演 達賽爾】

Q01 請跟我們聊聊確定接演《假面騎士聖刃》時的心情。

A01 還記得當時剛結束無觀眾的Live演出，我抱著重物，淋著小雨地爬著公寓的樓梯，然後接到經紀人的來電。我在肩膀上擺著一隻「藍鳥」，但考量是在幕前拍攝，於是換成了「紅鳥」。妝的部分則是在我睫毛很長上方的位置黏上假睫毛、中間的範圍塗黑，讓眼睛看起來更大，就算眨眼也感覺眼睛是一直張開的。

Q02 對於接演角色的印象如何？以及您是怎麼塑造出角色的？

A02 聽說達賽爾這個字其實有「書籤」的意思，所以我跟《世界奇妙物語》的塔摩利先生相當，並沒有「Bonne lecture」只有「我是達賽爾」。但是柴崎（貴行）導演說希望能加個口頭禪，所以大家連同工作人員一起想了片頭能用的台詞，我自己也提出幾個建議。思考著有沒有跟作品主題小說相關的角色，就在拍攝當天，我腦中突然冒出了法文的「Bonne lecture」（＝祝您讀書的好時光，也就是說，尤里能推出兩個世界年前的故事主角，也就是說「一千年前尤里跟維克托相遇，再次與市川共戲。

Q03 對於服裝的印象及感想是？

A03 試裝時，劇組跟我說：「請拿一些你自己的華麗服裝或假髮來作為參考。」於是我把家裡的舞台裝、很華麗鏡再加上長髮，希望能有奧茲・奧斯本（Ozzy Osbourne）、馬克・波倫（Marc Bolan）、珍妮絲・賈普林（Janis Joplin）們都不會跟其他騎士成員撞色。我自己希望的設定是大禮帽、圓框眼衫。我自己希望的設定是大禮帽、圓框眼好大一跳，沒預期到達賽爾竟然比主角先登場，就連劇本都寫著「〔達賽爾邊做一些古怪的行為，邊說〕Bonne lecture」所以每次期待導演會叫我做什麼。把小道具欄中寫的「眼鏡」、「氣球」這些道具當線索，去推理可能會搭配什麼動作。雖然導演可能已經決定好要怎麼做，但是他們都不會事先告知，到片場才會知道要怎麼演，所以根本沒辦法預測是什麼內容。

Q04 請問您是以怎樣的心情進行初次拍攝呢？

A04 最初拿到劇本時，開場要說的台詞真的們會合。我對市川先生的第一印象本身是個很有難度的角色，不過多虧了市川先生天生具備的開朗樂觀性格，才能詮釋出這樣的人物。達賽爾（當時名叫維克托）在一千年前委託尤里擔任連接兩個世界的角色，也就是說，尤里應該是「一千年前尤里跟維克托相遇，再次與市川共戲。

Q05 當初是扮演著對觀眾說話的角色，困難的地方是？

A05 全國觀眾應該是抱著期待的心情在看第一集播出時，想著「這次會是怎樣的假面騎士」吧？結果大家沒想到第一個出現的竟是達賽爾，想必大家都嚇了好大一跳，搞到「自己變成了二千年前的主角的……

Q06 對於飾演尤里的市川知宏先生有什麼印象？兩位之間有沒有什麼互動？

A06 其實已經聽聞會有一個名叫尤里的，我甚至有有幾天是對著尤里身上穿的布景戲服，但遲遲沒有現身。朋友登場，尤里登場後也都是迅速離開。我對市川先生的第一印象本身是個相當有吸引力的人。尤里本身是個很有難度的角色，不過多虧了市川先生天生具備的開朗樂觀性格，才能詮釋出這樣的人物。

Q07 第26集時，終於得知維克托其實也是「最初的五人」其中一名成員。您有預期自己會飾演在故事中扮演關鍵角色的人物嗎？

A07 真的是沒預料到。雷傑爾最後登場那照理說要以他為主軸，結果二千年前的頭頂戴著花圈的達賽爾反而更搶戲，害我覺得超不好意思的。後來隨著事實愈來愈明朗，搞到「自己變成了二千年前的主角」，這反差大到我都覺得很惶恐。

Q08 第39集講述您身體修復後，久違地再次登場，並在森林尋找少女。在房間之外較不熟悉的環境拍攝感覺如何？

A08 我第一次的外景，應該是跟著龍之少年一起去見飛羽真（第27集）。在那之前的半年都在棚內拍攝，只要妝化妝室進入攝影棚，達賽爾的房間基本上都已經入合成完成的狀態，然後會立刻進入排…

Les Romanesques TOBI

Les Romanesques：生日為3月1日，廣島縣人。在音樂團體「Les Romanesques」中擔任主唱。以演員身分參與的主要作品有電影《生きちゃった》、《ムーンライト・シャドウ》、百老匯音樂劇《西城故事》等。

練，有時速度很快的話，1小時就能拍完兩集的戲份。不過，若是出外景的話，可能會遇到「小道具被風吹走」、「雲飄過來，臉色變暗」、「飛機經過很吵」等各種突發情況，對等待時間很長這件事的確有嚇一跳。還有，達賽爾的裝扮會令人「頭部很溫暖、腿部很冷」，這也是在棚內拍攝時沒注意到的。

下風處，所以煙燻到我眼淚完全停不下來，那一幕反而比較累呢。

特琉斯一起笑，因為是在海拔很高的山頂附近拍攝，反而讓我有種「啊，我真的死了耶」的真實感受，感覺離天堂很近。

Q09 第41集登場的橋段比過往多了許多，像是跟少女對話，還有在北方基地道出現克托的回憶。那次拍攝的感想如何？

A09 很高興終於能跟大家有互動了，也很高興能踏上北方基地（休假日曾經去參觀過一次而已）。不過，看了劇本才發現，我幾乎都是說很長的台詞，根本沒什麼互動。想到沒有互動，然後又想到達賽爾的寂寞跟絕望，害我拍攝當天情緒比以往更加低落。拍攝長台詞的橋段前，我也只能用寂寞的眼神看著大家開心吃著麵線，心想「竟然還吃流水麵線」。我其實自己也很不安，不知道自己是否能詮釋出內心深刻的傷痕（自我防衛）。便自然地冒出眼淚。比起這個，在拍攝「最初的五人」繞著營火的回想片段時，我正好坐在

達賽爾過去二千年懷抱著孤獨，眼看著世界走向破滅，心中那深刻的悲傷。不過開始想像，達賽爾那「看起來很有活力」的獨角戲，其實全來自於內在藍衣人扶著我的腳，然後要做出踢腿的動作，血液一直衝上腦門，感覺假睫毛跟小道具都快飛掉。根本無法通順說出台詞。

Q11 有沒有對哪個導演的執導印象特別深刻？或是拍攝時有發生什麼故事？

A11 我被要求對孩童時的露娜說話要「溫柔」一點。因為我都變得很像可疑人物，所以拍攝時這滿辛苦的。不過，最辛苦的是劇場版裡（《劇場短篇 假面騎士聖刃》）我被吊在不死鳥的劍上吹著強風，還要緊抓著屋簷做解說（「巴哈特……」）的時候。當時全身藍的變身」還要再一次「變身！」時的感覺還滿奇妙的。

Q10 您有一幕在說完「你們幾個人一定地消失。沒問題的，飛影真」然後就很悲傷。對達賽爾的結局有何感想？

A10 我看其他人要不就是身體慢慢消失、變透明，或是變成粉末被風吹散，所以心想這麼夢幻的死法。即便劇本上寫著「被劍刺殺慘死」我還是心想：「被劍刺殺死的地方應該會用CG做冒出玫瑰之類的特效。」結果看到外景地，看見劇組準備了好多血漿和巨大的劍真是嚇了一大跳。最奇幻的達賽爾怎麼會是「被劍殺死」啦！我還說殺死我的斯特琉斯

Q13 在「假面騎士聖刃 最終舞台劇」裡變身成假面騎士達賽爾的感想是？

A13 其實劇組演員們一直都在討論「劇中最後達賽爾是不是會變身成假面騎士」。雖然感覺達賽爾可能只會出現在這次的假面騎士劇中，但很開心能讓我從最初演到最後，甚至變身成假面騎士。我讀劇本時，還想：「咦？這誰啊？」另一個達賽爾有打鬥場面都是初次嘗試，事後配音還說到像是「嗚啊」、「嘎!!」、「嗶!!」、「痾啊!」了我們家的頭條新聞。

Q01 請跟我們聊聊確定接演《假面騎士聖刃》時的心情，以及對這個系列的事前印象。

A01 我當下的反應就是「真的假的！？」我大兒子是看假面騎士長大的，二兒子也常叫。尤其是在北方基地的片場時，我的肚子很有就是在一大清早或中午前拍攝時，都會「咕嚕」叫出聲，我會忍不住笑出來，然後整個臉紅……

Q02 對於接演角色的印象如何？以及您是怎麼塑造出角色的？

A02 剛開始看劇本，感覺對於這個角色的說明是非人類，感覺有點像是精靈，不過因為剛開始沒有劇本，還不知道故事，所以只能演。

Q03 對於公主裝扮的印象是？

A03 我原本以為可能會像是人偶裝的裝扮，所以第一次試裝時，很驚訝怎麼是這麼漂亮的純白衣裳，那一瞬間也大概掌握到來很開心呢！

Q04 是以怎樣的心情進行初次拍攝呢？

A04 當然很緊張，但也體驗到，原來假面騎士是這樣拍攝的啊！對於佈景、劇組的敏捷行動有無限的感動。

知念里奈

CAST 04

【飾演 蘇菲亞】

嗚劍黃雷。每次唸出口的時候都很緊張！

Q06 您滿常跟飾演芽依的川津明日香小姐對戲，請問對她的印象是？以及對其他共演者的印象，拍攝時有沒有讓您印象深刻的互動？

A06 川津小姐既開朗又可愛、個性努力，真的跟劇中的芽依一樣，會盡心盡力地演戲，真的很投入。雖然都會利用空擋讓她拍戲，不過當時正值準備出道的時期，現在回頭看看，值得拍片很多有限制的時期，她更是現場的開心果。

Q07 與南方基地出現爭執後，您也很常開始出現不安的表情，拍攝這些橋段時的心情是？

A07 演的時候心中真的是抱著「接下來究竟會變得怎樣？」的不安情緒。

Q08 劇中有一些不會煮飯、或是第41集享用流水麵線的場景，對於這些比較搞笑的橋段感想如何？

A08 我在演的時候也覺得很不可思議，原來蘇菲亞還有這樣的一面啊！詮釋起來很開心呢！

A12 其實我以為被斯特琉斯刺死那天會拿到花束（殺青），拍完之後卻都沒看見製作人，心想著「他們該不會是準備從樹木後面跳出來給我驚喜」所以還找了一下他們，甚至跳出來，心想著「他們該不會是準備從樹木後面跳出來給我驚喜」。結果那幕才是真的最後拍攝。那一幕是我跟消滅我身體的真理之主，還有刺死我的斯

Q12 殺青時的心境如何？

Q14 有什麼話是特別想告訴大家的？

A14 說者「地球危機」、「守護世界」、「拯救人類」等多次出現在劇中的台詞，其實我開始沒有劇本，感覺有點像是精靈，竟會在真實世界上演。萬萬沒想到疫情席捲了地球、世界、人類！

Q15 最後再請簡短說說回顧《假面騎士聖刃》這段日子的感想。

A15 期待《聖刃》能成為大家心中「不」繞著營火的回想片段時，我正好坐在達賽爾過去二千年……也期待達賽爾能長成為大家的心靈書籤。Bonne lecture（＝祝您讀書愉快）！

Q09 第41集講述了達賽爾口中的世界創始時代，當初是怎麼去詮釋那一幕的呢？

A09 創始之人的設定感覺就像聖經裡的內容。我覺得自己應該有詮釋出導演要求的「年輕10歲的感覺」。

Q05 說明性質的台詞還滿多的，有沒有比較辛苦的部分？

A05 唸法跟音調真的很有難度，像是雷

Q10 第45集變身成假面騎士Calibur，以及跟其他10人參與同時變身的感想是？

A10 感覺真的超棒的！當我人生走到最

Rina CHINEN

知念里奈：1981年2月9日，生於沖繩縣。以歌手、女演員身分活躍於演藝圈。以出道歌曲「DO DO FOR ME」獲得「第39屆日本唱片大賞」最佳新進藝人。主要演出作品有電影《青春マンダラー！》、電視劇《ランチ合コン探偵～恋とグルメと謎解きと～》、舞台劇《レ・ミゼラブル》等。

後的那一瞬間，應該會回想起自己曾經變身成假面騎士，真的會非常感動。

Q11 是否有特別喜歡、印象深刻的場面話台詞？
A11 我很喜歡上一代聖刃上條大地說的「超越覺悟，便能看到希望」，我會想把這句話跟兒子們分享。

Q12 有沒有對哪個導演的執導印象特別深刻？或是拍攝時有發生什麼對話互動？
A12 對坂本浩一導演的印象很深刻，感覺他性格很自由自在，總是用快樂的氛圍帶領現場拍攝。

Q13 殺青時的心境如何？
A13 心想著「終於順利拍完了！」的同時，卻又來帶著寂寞的心情。我很少有機會持續一整齣戲。雖然已經殺青了，但我現在還是會上社群媒體看大家過得怎麼樣呢！

Q14 有沒有什麼話，是您特別想要和大家分享的？
A14 我過去都是站在小孩的視角觀賞假面騎士，但發現其實不只小孩，還有存在著非常多有著少年情懷的大人粉絲，看著這群心中有著夢想的大人，我也得到了許多鼓勵，非常感謝大家！

Q15 最後再請簡短跟我們說說回顧《假面騎士聖刃》這段日子的感想吧！
A15 我在拍攝期間迎來自己40歲的雙成人式（笑），感覺就像是跟著假面騎士的成員們一起再次度過青春歲月！非常感謝能獲得這麼精彩的回憶。

CAST 05
平山浩行
[飾演 上條大地／假面騎士Calibur]

Q01 請跟我們聊聊確定接演《假面騎士聖刃》時的心情。
A01 畢竟是自己小時候看過的節目，所以知道要接演時當然很開心。

Q02 對於接演角色的印象如何？以及您是怎麼塑造出角色的？
A02 感覺炎之劍士很強。

羽真真的父親，在詮釋大人假面騎士時，有沒有特別注意的環節？
A06 我從小就是看著以前的假面騎士的形象長大的，所以自己是按照那些騎士的形象來詮釋，會覺得自己的使命就是把那個形象傳遞給現在的小孩跟年輕人知道。

Q07 演了變身橋段後，有什麼感想？
A07 很感動，原來演出變身橋段是這樣的感覺啊。

Q08 對於飾演Calibur的替身演員富永研司先生有什麼印象？是否有交流或什麼互動？
A08 我有向富永先生學習殺陣和騎士會有的動作。照理說，穿上騎士服應該會很難活動，但看富永先生拍攝武打動作時都很漂亮，完全沒有很難活動的感覺，非常佩服他。

Q09 第15集的回憶片段中，有一場跟賢人父親隼人練劍的打鬥橋段。請問拍攝那集的感想？有沒有什麼互動？
A09 其實我們兩人同年紀，看見彼此氣喘吁吁還會一起笑出來呢，很開心能有機會共戲。

Q10 第45集中，變成Calibur的蘇菲亞遇到危機時，您跟隼人一起現身。對於飾演英雄角色的上條一角心境如何？
A10 英雄作品最精髓之處，就在於滿滿的愛與援助呢。

Q11 有沒有對哪個導演的執導印象特別深刻？或是拍攝時有發生什麼故事？
A11 其實在正式開拍之前，我才跟導演確切的目標。在參與了《假面騎士聖刃》的同時，我這對《假面騎士聖刃》的目標是不要遲到、背好台詞，還有不要受傷，不要給劇組造成困擾。雖然聽起來都不是很厲害……

Hiroyuki HIRAYAMA

平山浩行：1977年，生於岐阜縣。2003年以電視劇《高原へいらっしゃい》正式出道成為演員。近年主要演出作品有電影《本能寺大飯店》《畫顔～平日午後3點的戀人們～》《ハルカの陶》、電視劇《やすらぎの刻－道》、《おじさまと猫》等，主演電影《シグナチャー》更已於2022年上映。

Q12 對於這齣完結作品的感想是？
A12 我覺得內容對小孩來說也有些難度，會很期待這些孩子長大後，能再重看一次，一定能從中看見英雄的。

Q13 最後再請簡短跟我們說說回顧《假面騎士聖刃》這段日子的感想。
A13 對我的人生來說，演出假面騎士佔有很重要的地位。很感謝能夢想成真，也期待自己朝著下個夢想邁進。

CAST 06
唐橋 充
[飾演 富加宮集人]

Q01 請跟我們聊聊確定接演《假面騎士聖刃》時的心情，也請回顧一下過去拍攝《假面騎士555》的經歷。
A01 我在《假面騎士劍者》（當時根本辦不到）。《侍戰隊真劍者》的時候我自己都事先準備好演出方案，否則不能進入片場，但要準備多個備案，有沒有辦法達成，我都會像這樣訂下很明確的目標。

Q03 您第一次登場是第5集中賢人的回想橋段。請問飾演父親一角的心境，以及對於那集的拍攝感想或拍攝時的故事。
A03 20多年前拍攝《假面騎士555》時，有很多跟小小孩一起入鏡的畫面，第一次扮演父親，後來自己也當了父親，卻很沒有自信，不確定自己有沒有散發出父親的感覺……但是，後來參與《假面騎士聖刃＋機界戰隊全界者 超級英雄戰記》的拍攝，負責執導的是當年在《555》時受到很多關照的田崎龍太導演，聽到導演誇我「真的是爸爸會有的表演」的時候，才真的鬆了一口氣。

Q04 對飾演兒子賢人的青木瞭，印象如何呢？
A04 自從他用有點靦腆的笑臉，對著因為疫情，在片場總是稍微遠離人群遠遠看著大家的44歲寂寞歐吉桑說：「請問等一……

Q04 對於假面騎士Calibur的設計造型有何看法？
A04 非常喜歡Calibur的配色。

Q05 劇中跟賢人有非常多爭執、對戲的橋段，對於飾演賢人的青木瞭印象如何？有沒有什麼互動？
A05 青木個性很隨和，我們非常聊天。我認為他很符合現代假面騎士的形象。不過比較驚訝的是，他竟然比我高，腳也比我大，感覺主要演員們都滿魁梧的。

Q06 您在劇中的存在感覺就像是神山飛對呢？

Mitsuru KARAHASHI

唐橋充：1977年5月30日，生於福島縣。以《假面騎士555》海堂直也一角首次參與東映特攝節目演出，在《侍戰隊真劍者》中飾演壞人角色腑破十藏。同時也是名插畫家，活躍於許多範疇，有發行繪本《ナミダロイド》（辰巳出版）。

下可以一起拍照嗎？」從此之後我就變成他的粉絲了。

Q05 第15集在上條大地的回想橋段，您以叛徒之姿登場。請說說這場戲的感想。以及拍攝時的互動。

A05 我到現在都還記得那是坂本（浩一）導演的戲，而且是這部作品中我最緊張的拍攝。當時已經知道後來的劇情發展，所以有點受到影響，拍攝時NG了好幾次。那一幕在講述因為相信真理之主，所以選擇背叛夥伴們。有藍光DVD的觀眾們可以找時間重看一次。我當時緊張到嘴唇超乾，塗了很厚的唇膏，當後立刻上陣，結果留下牙齒卡海苔的一幕，這個性真的是過了20年也沒變呢。

Q06 拍攝與上條練劍的打鬥感想如何？

A06 很高興終於能在期待已久的坂本劇組拍動作戲，也準備好要大顯身手，但自己已經到了動作是那麼靈活的年紀。後來見到最大的賢人時也能做的動作」所以我在這集加了一把頭髮撥到耳後的動作，希望能藉此喚起以前的時光。我自己也都會把小孩流汗黏在臉上的頭髮撥到耳朵後面，所以試裝時也對青木瞭嘗試做了這個動作，不過當時青木的頭髮很短，根本撥不到耳後，就算過了半年也還是很漂亮的短髮，仔細想想，這動作根本就沒能讓大家留下深刻的印象。

Q07 對於飾演上條大地的平山浩行先生，您的印象如何？

A07 不僅演員生涯精彩，個性又很穩重，再加上我的年紀跟他一樣，不自覺地會有股親近熟悉的感覺，所以才想說能放心地把Caibur腰帶跟胯間黑劍月間交給他保管。不過，我後來知道蘇菲亞公主和上條大地以前竟然存在些許愛戀情誼的隱藏設定之後，就覺得有點火大。騙你的啦！當然是我們事後加工就好啊！你資歷還不夠久嗎？（淚）。

Q08 第38集又以靈魂之姿於賢人面前再次登場，飾演守護兒子的父親心境如何？過程中又有怎樣的開罵？

A08 我第一次登場，還有第5集試裝的時候，導演提出了需求，希望我能想一個「後來見到最大的賢人時也能做的動作」。而且要簡單好懂」所以我在這集加了一把頭髮撥到耳後的動作，希望能藉此喚起以前的時光。我自己也都會把小孩流汗黏在臉上的頭髮撥到耳朵後面，所以試裝時也對青木瞭嘗試做了這個動作，不過當時青木的頭髮很短，根本撥不到耳後，就算過了半年也還是很漂亮的短髮，仔細想想，這動作根本就沒能讓大家留下深刻的印象。

Q09 第45集中，變成Caibur真的蘇菲亞遇到危機的時候，您跟上條還一起現身。對於飾演英雄角色的富加宮隼人一角，您的心境如何呢？請問拍攝那集的感想是什麼？過程中與其他演員之間又有怎樣的互動？

A09 蘇菲亞變身成Caibur真的很讓人驚艷，又帥，很穩重。最厲害的是知念里奈小姐著快哭出來的臉，拿起連和都撐不了10秒的重量級闇黑劍月間，那模樣真人的很像英雄。

Q12 有什麼話是您特別想告訴大家的？

A12 在我心中有幾個人選，是如果人生能重來，我會想要當這個人的部下。後來，我進入了如果美好工作。因為喜歡番茄，我準備了比東映白倉（伸一郎）先生要求更多的資料，讓他嚇了好大一跳……總之，我有好多夢想，是不了10秒的重量級闇黑劍月間，那模樣真人的很像英雄。

界，對我來說，能成為建構起這個世界以還滿意的，接著就開始感到不安。

Q02 對於接演角色的印象如何？以及您是怎麼塑造出角色的？

A02 我有努力體現出把念想到的口吻，也會盡量把在現場想到的念的感覺。也會盡量把在現場想到的表現出把念想到的口吻，在看見已經企劃書想到的這是個很帥的壞人角色，我就已經感受到這是個很帥的壞人角色，但隨著拍攝的進行，個很帥的部分也跟著被排除。

Q10 有沒有對哪個導演的執導印象特別深刻？或是拍攝時有發生怎樣的互動？

A10 在參與石田（秀範）導演的拍攝時，我終於能變成嚮往已久的小鳥，後來在幫小鳥錄製敘事後配音時，試著用假音發出可愛的啾啾叫聲，然後又用很高的聲音（超認真）說台詞，結果石田導演聽到後，被他罵：「你是來亂的嗎？」被罵時我超開心的（※被石田導演罵，就能在Downtown的濱田先生（※健生）製作人提拔的女演員都會很受歡迎，所以又特別稱為土井女孩，也在這裡跟大家分享。

Q11 對於這齣完結作品的感想是？

A11 首先是這部片從片頭就很棒，會讓人有種一齣奇幻大作要開始了！的感覺。我的小孩每次都會黏在電視機前面，年紀跟我一樣，從3歲邁入4歲，透過作品了解到世界上存在著「善與惡」這點。還有無法用善惡區分的模糊地帶，就會讓我深刻體認到，透過智慧、汗水及獨創性運作著，《假面騎士聖刃》的現場其實每天都在跟席捲全球的未知疫情搏鬥，但攝影所的氛圍仍充滿歡笑、創造力之火更是不曾熄滅，能在這樣的環境下成長真的很棒，也希望這樣的未來，讓我感到很棒，大概10年後再跟各位相遇。

Q13 最後再請簡短跟我們說說回顧《假面騎士聖刃》這段日子的感想。

A13 自從第一次踏入東映攝影所已過了約20年。攝影所內的風景、所內浴場、部門、有的已經沒了、有的則是變了，想以過去這約20年。想以過去這約20年，真的。攝影所內的風景、所內浴場、部門、有的已經沒了、有的則是變了，想以過去這強大的意念如此崇拜高橋先生。至於我為什麼如此崇拜高橋先生，我在該念的感覺，也會盡量把在現場想到的口吻。在看見已經企劃書想到這是個很帥的壞人角色，我就已經企劃書想到這是個很帥的壞人角色，但隨著拍攝的進行，個很帥的部分也跟著被排除。

以還滿意訝的，接著就開始感到不安。

Q01 對於接演角色的印象如何？以及您是怎麼塑造出角色的？

相馬圭祐

CAST 07

[飾演 真理之主／假面騎士Solomon]

Q01 請跟我們聊聊確定接演《假面騎士Solomon》時的心情。

A01 我當時已經很久沒接觸影視作品了，所以在家裡喝酒，突然接到電話通知。因為已經很久沒接觸影視作品，所以...的緊張感。

Q03 對於服裝及造型的印象是？

A03 戒指造型很帥。

Q04 針對第23、24集登場時，請聊當時的心境或拍攝時的情況。

A04 每天每天都緊張得要死。

Q05 第26集讓達賽爾消失後，也開始流露出邪惡的一面。請問開始飾演壞角色的感想，以及拍攝時的情況。

A05 對於生性膽小的我而言，扮演這麼誇張的壞角色也算是釋放壓力。

Q06 您對劇中飾演斯特琉斯，與您有許多對手戲的古屋呂敏先生有何印象，或是拍攝時有什麼樣的互動？

A06 有感受到他對演戲有非常強烈的追求慾望，是位相當傑出的演員。

Q07 您從第36集開始變得更凶惡，請問演戲時有何變化？

A07 我非常認真地去詮釋其中的轉換。

Q08 在劇中，您有變身成假面騎士Solomon，這是繼真劍金（侍戰隊真劍者）之後再次變身，感想如何呢？

A08 年過30的變身會有另一種不太一樣...的緊張感。

Keisuke SOMA

相馬圭祐：1986年10月30日，生於神奈川縣。於《侍戰隊真創者》中飾演梅盛源太／真創金。主要演出作品有電影《LAST GAME 最後的早慶戰》、《太陽からのプロポーズ》、電視劇《體操男孩》（タンブリング）、《鉄子の育て方》等，近年多半專注於舞台劇演出。

Q09 對於飾演假面騎士Solomon的替身演員小森拓真先生有什麼印象？是否有什麼交流或互動呢？

A09 小森先生是首次接演假面騎士角色，他在片場都會很仔細觀察我的動作跟習慣，並融入變身後的動作中。也經常提出「這裡我想要這麼做」的意見，所以會有種幸好有小森先生在，才能建構出假面騎士Solomon的感覺。

Q10 第40集時，您與聖刃、Blades、Espada對戰時，自以為是地說了「這些混蛋！你們竟然敢這樣對待神！」最後戰敗。請聊聊那集的拍攝過程，以及您對此角即將死亡的感想。

A10 我是非常嚴謹要求的人，獨自在面對真理之主那場消滅戲，我在拍攝前腦中做了很多想像，至於具體講究哪些部分就是祕密囉。

Q11 是否有特別喜歡、印象深刻的場面或台詞？

A11 我非常喜歡真理之主那集的事。即便飾演超級戰隊的時候，我在事後配音也不曾像這次如此投注心力。

Q12 有沒有對哪個導演的執導印象特別深刻？或是拍攝時有發生什麼故事？

A12 有一幕是我站在大樓屋頂邊緣，當天風很大，我必須演出真理之主大笑的一幕，當時真覺得自己會死掉。

Q13 殺青時的心境如何？

A13 演的時候心情真的很緊張。

Q14 有什麼話是您特別想告訴大家的？

A14 沒特別想說什麼，沉默是金。

Q15 最後再請簡短跟我們說說回顧《假面騎士聖刃》這段日子的感想。

A15 有種自己心中停滯的細胞又重新甦醒的感覺，對我來說，能與真理之主這個角色相遇，真的相當感激，非常謝謝。

CAST 08 谷口賢志
[飾演 巴哈特／假面騎士Falchion]

Q01 請跟我們聊聊演出電影《假面騎士聖刃 不死鳥的劍士與破滅之書》時的心情如何。

A01 真的有很多情緒，但「驚訝」的心情最明顯。心想：「我竟然能再次演出假面騎士」。

Q02 對於巴哈特最初的印象如何？以及您是怎麼塑造出角色的？

A02 第一次看了劇本時的印象是「這男人對世間（人間）充滿憎恨」，能掌握的資訊其實不多。總之，只要先把已經播出的《聖刃》集數全看過，接著在心中思考：巴哈特必須是一個過去沒有過的劍士，會做出跟別人完全不一樣的變身姿勢、能讓故事更熱血沸騰的劍士。接著我把這些想法跟柴崎（貴行）導演討論，打造出巴哈特這個角色。

Q03 這次是飾演一位不講理、充滿狂氣的戰士角色。詮釋時會想到《假面騎士Amazons》所飾演的鷹山仁嗎？

A03 巴哈特跟鷹山仁無論在信念或價值上並不會特別去做聯想。不過考量到既然是短篇電影，再加上變身前的演出時間較短，除了要讓人印象夠深刻外，我認為對所有觀眾來說，「外觀」也會是最關鍵的判斷元素，所以針對化妝、服裝甚至是裸身部分，我都非常信任劇組人員的安排，才能有這麼棒的視覺效果。

Q04 對於這次臉頰上的疤痕、灰色右眼等造型感想如何？

A04 這些點子都來自於劇組人員。除了充滿特異感，從造型、妝髮也都在述說著「巴哈特復活，接下來……」的故事發展。原本是還滿希望電視版也能是這樣的造型（笑）。

Q05 您是以怎樣的心情投入都是年輕演員的拍片現場？

A05 劇中角色的設定是「讓所有人回歸虛無」，身為一名演員，我則希望「自己」能扮演讓故事更向前加速發展的起爆劑。雖然這麼說有點狂妄，但我自己個人還是希望「能把假面騎士身上背負的一如果各位能察覺到，我也會很開心。

Q06 在電視劇第34集登場時，有特別注意什麼環節嗎？

A06 除了真心誠意地投入角色、故事中，我並沒有特別去多想什麼，但有比較注重變身姿勢。劇場版的無聲呈現出成果很棒，但我知道地上波的無聲呈現相當有難度，所以無論怎麼樣都想好好表現，才不會……

Q07 第38集，您笑著對飛羽真說完：「你到底能對今後的未來造成什麼影響……我絕對會好好看著。」便消失了。對於巴哈特跟飛羽真的最後一幕有什麼想法，拍攝時有什麼互動呢？

A07 在試演時，我其實提出了不一樣的演法，但是柴崎導演說：「巴哈特是不死鳥之身，所以要演出不會讓觀眾誤以為巴哈特要復活的『死亡』。」於是有了劇中的詮釋。至於想法的話，當然是希望觀眾能透過演技來感受到，不過，可以跟大家分享為什麼會露出笑臉，其中一個理由是希望「飛羽真能背負責任到最後一集」，於是為飛羽真加油。打從心底希望不辜負劇組人員的辛勞，自己在心裡還擅自發出「噓！！」的聲音（笑）。

Q08 最後一集是用怎樣的心情說出「你該待的地方……並不是這裡吧」這句台詞呢？

A08 那集的導演是石田（秀範）先生，也是當初拍《假面騎士Amazons》時，鷹山仁死掉的外景地。雖然跟角色沒什麼關係，但在這樣的因緣際會下，心中總有些感動。不過，巴哈特死前想表現的還是變身。

Q09 有沒有對哪個導演的執導印象特別深刻？或是拍攝時有什麼樣的故事？

A09 最後一集的時候，石田導演走向站在攝影機前的我，用所有人都聽不見的聲音對我說了一句話，內容當然是祕密，可以跟大家稍微透露，是很簡單的一句話，卻很有石田導演的風格。

Q10 殺青時的心境如何？

A10 其實包含電影，我一共殺青了三次。最初兩次的感想都是：「大家在這嚴苛的時候真的表現得很棒！」最後一次則是「辛苦了！大家都很努力！」（笑）。

Q11 有什麼話是您特別想告訴大家的？

A11 打從心底感謝喜歡巴哈特、喜歡假面騎士Falchion的所有人，大家也都很喜歡巴哈特，歡迎到今天也持續支持著我。深深感謝。

Q12 最後再請簡短跟我們說說回顧《假面騎士聖刃》這段日子的感想。

A12 能在《假面騎士聖刃》中再次扮演假面騎士的時光真的是有說不完的心情，非常多的情緒。但如果真要簡短說的話……巴哈特還沒胡開夠，會等著再次變身。

Masashi TANIGUCHI

谷口賢志：1977年11月5日，生於東京都。以《救急戰隊GOGOFIVE》巽流水／Go Blue一角演員出道，活躍於電影、電視、舞台劇。這次是繼《假面騎士Amazons》飾演鷹山仁／假面騎士Amazon Alpha後，第二次飾演騎士角色。

VOICE ACTOR 01 內山昂輝
[迪札斯特配音]

Q01 請跟我們聊聊確定接演《假面騎士聖刃》配音時的心情。

A01 之前雖然也有配過特攝作品角色的聲音，但擔任主要配音還是第一次，所以有種即將開始新挑戰的感覺。

Q02 對於迪札斯特一角最初的印象如

Koki UCHIYAMA

內山昂輝：1990年8月16日，生於埼玉縣。主要作品有《機動戰士鋼彈UC》（巴納吉·林克斯）、《咒術迴戰》（狗卷棘）、《排球少年!!》系列（月島螢）、《月與萊卡與吸血公主》（列夫·雷普斯）、《takt op.Destiny》（朝雛碟人）等。

VOICE ACTOR 02 岩崎諒太 ［卡律布狄斯梅基多配音］

Q01 請跟我們聊聊確定接演《假面騎士聖刃》配音時的心情？
A01 當然非常開心！完全沒想過自己有機會幫假面騎士配音，我從小就很喜歡攝影片，不只是看電視、錄影帶、繪本，甚至是聽假面騎士音樂帶長大的，更有機會幫假面騎士配音，所以對於能配音感到相當感慨的同時，更充滿緊張興奮之情。

Q02 對於卡律布狄斯梅基多最初的印象如何？以及您是怎麼塑造出角色的？
A02 最初有聽聞這是一個隨故事進展逐漸成長的角色。第一次看見卡律布狄斯梅基多的時候，算是剛誕生的形態，它的嬰兒哭聲到處搗蛋破壞，真的讓人覺得很不舒服（笑），所以對於動作細節也要靠即興發揮來呈現，是非常新鮮有趣，我也學了很多。在收錄送給《TV君》的「TV君！英雄！爆誕屠龍TV君」募集活動讀者的「TV君 超戰鬥DVD 假面騎士聖刃 集結！英雄！爆誕屠龍TV君」DVD內容時，我還有幸跟同經紀公司的前輩，同時也是飾演鴨梅基多的關智一先生共演，進而詮釋出可愛的卡律布狄斯梅基多，過程中真的非常愉快！

Q03 對於飾演卡律布狄斯梅基多的替身演員榮男樹先生，您有什麼特別的印象或回憶嗎？
A03 卡律布狄斯梅基多的手勢、些微轉頭等的細節動作也都有表現出來，所以我非常佩服替身演員榮男樹先生的演技。

Q04 事後配音時有沒有什麼有趣的互動？以及看見完成影片時的感想？
A04 我是第一次參與假面騎士的事後配音，所以對於整體動畫收錄會是什麼情況感到很緊張，不過大家都非常友善，讓我也感到很安心。這次錄音跟動漫的事後配音不一樣，對於動作細節也要靠即興發揮來呈現，我也學了很多。

Q05 對於一起參與事後配音的主要演員有什麼印象？
A05 在現場是跟飾演飛羽真的內藤（秀色）、倫太郎的山口（貴也）、賢人的青木（一郎）、尤里的市川（知宏）以及飾演真理之主的相馬（圭祐）一起配音，實際跟大家見面之後，發現每個人都又高又帥，整體氛圍變得很歡樂，我忍不住心想：「真的是假面騎士耶！」跟動漫現場不太一樣的是，大家會用自己的聲音幫自己的影片橋段配音耶！對我來說這算是很特別的感覺，另外也能感受到大家非常熱血的演技。

Q06 對於這齣完結作品的感想是？
A06 昨天的敵人會變成今天的朋友，昨天的朋友會變成今天的敵人!? 每個禮拜的故事進展都很精彩，完全猜不出劇情走向。不過……主角飛羽真一路貫徹自己，才有辦法開創出自己的故事！人的想法會創造出世界。這是一部看到最後會感受到光明、人生都感受到希望的作品！

Q07 有什麼話是您特別想告訴大家的？
A07 收錄階段完全無法得知卡律布狄斯梅基多最後會以什麼方式結束，本篇結束後的「最終舞台劇」裡仔細描述了卡律布狄斯梅基多的最後，也讓我感受到劇組人員對卡律布狄斯梅基多的愛！我很開心最後卡律布狄斯梅基多能呈現這麼棒！對於能詮釋怪人角色，感到非常榮幸！

Q08 最後再請簡短跟我們說說回顧《假面騎士聖刃》這段日子的感想？
A08 每個禮拜觀看的時候，也很緊張故事究竟會怎麼樣發展！很榮幸能飾演戰鬥不斷成長、多次與假面戰士成長的大角色！真的非常感謝！《假面騎士聖刃》永遠存在！

（內山昂輝／迪札斯特配音）

Q01
A01 錄，所以從剛開始不太習慣，就好比拍攝很多連續複雜動作的打鬥橋段時，不可能只看一次就記住角色的所有打鬥動作，也讓我深刻感受到，這部作品非常注重瞬發力。另外，劇組並沒有非常嚴格規定台詞的長度，除了打鬥橋段以外，基本上都還能讓我自由發揮的，也很願意接納配音員的一些獨創點子。

Q02 以及您是怎麼塑造出角色的？
A02 先前對於迪札斯特嚴酷的容貌印象深刻，也思考了該用怎樣的聲音來配音才會符合角色設定。第一次配音時，工作人員跟我說，迪札斯特是整個人感覺有點懶散，不會跟壞人陣營的其他角色同進同出，總是走自己的路，所以初期錄音時，就有以這些要素為主軸去做詮釋。

Q03 對於飾演迪札斯特的替身演員岡田和也（前半段）先生和榮男樹先生（後半段）有什麼印象或回憶？
A03 我自己覺得深受岡田先生、榮先生兩位替身演員的照顧。雖然平常不太有機會面對面說話，但我每次為了搭配他們的動作、打鬥片段，還有每次都為了站在哪一方，來參考迪札斯特現在所說的台詞。不只是打鬥畫面，還連製片身體的現在回頭看看，會發現迪札斯特就是個毫無猶豫、全心投入追隨主人的角色。他喜歡透過與強勁對手的歡戰，讓彼此達到更高境界的那種感覺。另外，本篇除外的單集故事中，迪札斯特是個喜歡愉快事物的個人類（梅基多）成長為一名強壯戰士的感覺。

Q04 事後配音時有沒有什麼有趣的互動？以及看見完成影片時的感想？
A04 這跟演戲事先拿到影片，可以去錄音室再確認完成配音不太一樣，都是當天到了錄音室確認完成影片後，就要立刻試演。我也沒辦法做很大的啟發。如果沒有他們的激勵，讓彼此達到更高境界的那種感覺。我認為迪札斯特是個喜歡愉快事物的角色。

Q05 對於在劇中很長時間跟迪札斯特一起活動、飾演緋道蓮的富樫慧士，有什麼印象呢？
A05 剛開始會覺得他長得怎麼那麼清新有魅力，不過隨著故事發展，也開始展現出狂野的戰士氛圍，我對這部分印象深深滿深刻的。

Q06 對您自己來說最棒的體驗是？
A06 能跟富樫一起進行迪札斯特最後一場打鬥戲（第41集）的事後配音很棒。試的模樣，真的搭配上真實的……我覺得自己的表現也超出預期。

Q07 對於這齣完結作品的感想是？
A07 就連對我自己來說，迪札斯特剛開始配音時，完全猜不出他的目的以及站在哪一方。但隨著故事結束，現在回頭看看，會發現迪札斯特就是個毫無猶豫、全心投入追隨主人的角色。他喜歡透過與強勁對手的歡戰鬥，讓彼此達到更高境界的那種感覺。迪札斯特是個喜歡愉快事物的角色，總是走自己的路，這對我在詮釋上也帶來很大的啟發。

Q08 最後再請簡短跟我們說說回顧《假面騎士聖刃》這段日子的感想。
A08 我以後看到泡麵跟紅薯時，應該都會想起迪札斯特吧。

Ryota IWASAKI

岩崎諒太：7月1日，生於大阪府。主要作品有《かいじゅうステップ》（クレロンちゃん）、《我的英雄學院》（夜嵐稻佐）、《催眠麥克風 -Division Rap Battle-》（白膠木簓）等。隸屬以關智一為首的「劇団ヘロヘロQカムパニー」，也會參與舞台劇演出。

播放列表

日本首播日	集數	中文標題	登場敵方怪人	編劇	導演
2020.9.6	第1集	前言，有位炎之劍士。	魔像梅基多	福田卓郎	柴崎貴行
9.13	第2集	水之劍士，騎士藍獅來了。	蟻蟻梅基多 蠢斯梅基多		
9.20	第3集	既是父親，也是劍士。	魔像梅基多 山椒魚梅基多（大山椒魚梅基多）	毛利亘宏	中澤祥次郎
9.27	第4集	翻開了書，因此。	山椒魚梅基多強化形態 （大山椒魚梅基多強化形態）		
10.4	第5集	我的朋友，是雷之劍士。	食人魚梅基多 食人魚梅基多♀	福田卓郎	上堀內佳壽也
10.11	第6集	有如疾風，登場。			
10.18	第7集	王之劍，就在阿瓦隆。	美杜莎梅基多	長谷川圭一	石田秀範
10.25	第8集	被封印的，亞瑟王。			
11.8	第9集	交響，劍士的音色。	鴨梅基多	毛利亘宏	坂本浩一
11.15	第10集	相交的劍，與交錯的想法。	鴨梅基多 天鵝梅基多		
11.22	第11集	暗雷湧動，烏雲擴散。	哥布林梅基多	長谷川圭一	中澤祥次郎
11.29	第12集	在那個，約定之地。			
12.6	第13集	我，要貫徹我的理念。		福田卓郎	石田秀範
12.13	第14集	將這份理念，訴諸於劍。			
12.20	第15集	跨越覺悟，在這前方。		長谷川圭一	坂本浩一
12.27	第16集	拯救世界的，一縷光芒。			
2021.1.10	第17集	古代使者，是光還是影。	雪人梅基多 美杜莎梅基多（第17集） 哥布林梅基多（第17集）	毛利亘宏	諸田敏
1.17	第18集	執著烈炎，討伐梅基多。			
1.24	第19集	炎與光，劍與劍。		福田卓郎	石田秀範
1.31	第20集	攻下牙城，劍的信念。	國王梅基多		
2.7	第21集	最亮光輝，五光十色。	卡律布狄斯梅基多 魔像梅基多（第21集） 山椒魚梅基多（第21集） 鴨梅基多（第21集）	長谷川圭一	杉原輝昭
2.14	第22集	即使如此，也想救人。			
2.21	第23集	狂暴的，破壞之手。		毛利亘宏	柴崎貴行
2.28	第24集	父親的背上，背負著未來。			
3.7	第25集	煙霧繚繞，深紅的刺客。		福田卓郎	上堀內佳壽也
3.14	第26集	黑暗深淵，與劍同行。			
3.21	第27集	將悲傷，變成微笑。	卡律布狄斯梅基多	長谷川圭一	坂本浩一
3.28	第28集	記述過去，描繪未來。			
4.4	第29集	就在那刻，劍士行動了。		福田卓郎	石田秀範
4.11	第30集	羈絆，即使切斷了。	貓梅基多		
4.18	第31集	信任的堅強，被信任的堅強。			
4.25	第32集	我的想法，化為結晶。		內田裕基	杉原輝昭
5.2	第33集	即使如此，未來也改變。			
5.9	第34集	覺醒的，不死劍士。		長谷川圭一	諸田敏
5.16	第35集	然後，我將成為神。			
5.23	第36集	被開啟的，全知全能之力。		毛利亘宏	柏木宏紀
5.30	第37集	能改變未來的，是誰。			
6.6	第38集	集結聖劍，銀河之劍。		內田裕基	柴崎貴行
6.13	第39集	劍士，走自己相信的道路。	卡律布狄斯梅基多		
6.20	第40集	光輝的友情，三劍士。		長谷川圭一	石田秀範
6.27	第41集	兩千年，寫出的願望。	卡律布狄斯・赫丘利		
7.4	第42集	開始，美妙的結局。		福田卓郎	上堀 佳壽也
7.11	第43集	衝突，存在的價值。	卡律布狄斯梅基多		
7.18	電影公開紀念合體特別篇	界則到來，交錯的世界。	織女惡徒	毛利亘宏	諸田敏
8.1	第44集	翻開，最後的篇章。	賢神 斯巴達（第44、46集） 賢神 海蘭達（第44~46集） 賢神 迪歐戈（第44~46集） 賢神 庫昂	長谷川圭一	杉原輝昭
8.8	第45集	十劍士，賭上世界的命運。			
8.15	第46集	再見了，我的英雄。			石田秀範
8.22	最後一集（最終章）	終結的世界，誕生的故事。			
8.29	增刊號（特別篇）	新的故事，翻開新的一頁。	蝗蟲 死囚		內田裕基

TV SERIES
假面騎士聖刃

【DATA】■播放期間：2020年9月6日～2021年8月29日 上午9點～9點半■播放集數：全49集■頻道：朝日電視台體系

【STAFF】■原作：石森章太郎■監修：小野寺章■製作：井上千尋 水谷圭（朝日電視台）、高橋一浩（東映）■音樂：山下康介■拍攝：倉田幸治、植竹篤史、岩崎智之■燈光：斗澤秀、西田文彥、佐佐木康雄、水本富男■美術：大嶋修一■錄音：遠藤和生■編輯：金田昌吉■角色設計：田嶋秀樹（石森PRO）、PLEX■怪人設計：酉澤安施、久正人（增刊號）■動作指導：渡邊淳（JAPAN ACTION ENTERPRISE）■特攝導演：佛田洋（特攝研究所）■製作單位：朝日電視台、東映、ADK

【CAST】■神山飛羽真／假面騎士聖刃：內藤秀一郎■新堂倫太郎／假面騎士Blades：山口貴也■須藤芽依：川津明日香■富加宮賢人／假面騎士Espada：青木瞳■尾上亮／假面騎士Buster：生島勇輝■緋道蓮／假面騎士創新：富樫慧士■大秦寺哲雄／假面騎士Slash：岡宏明■尤里／假面騎士最光：市川知宏■神代玲花／假面騎士Sabela：安潔拉芽衣■神代凌牙／假面騎士Durendal：庄野崎謙■斯特琉斯：古屋呂敏■雷霆斯：高野海琉■荻歐斯：才川浩二■真理之主／假面騎士Solomon：相馬圭祐■巴㞘特／假面騎士Falchion：谷口賢志■露娜：岡本望來■露娜（成人）：橫田真悠■尾上空：番家天嵐■上條大地／假面騎士Calibur：平山浩行■富加宮隼人：唐橋充■達賽爾：Les Romanesques TOBI■蘇菲亞：知念里奈〔聲音演出〕■迪札斯特：內山昂輝■卡律布狄斯梅基多：岩崎諒太

MOVIE 01
劇場短篇 假面騎士聖刃
不死鳥的劍士與破滅之書

【DATA】■2020年12月18日上映／23min
【STAFF】■監修：石森章太郎■製作：手塚治（東映）、西新（朝日電視台）、高木勝裕（東映動畫）、與田尚志（東映視訊）、野田孝寬（ADK Emotions）、相原寬（東映ADVERTISING）、佐藤明宏（萬代）■企劃：金子保之（東映）、三輪祐見子（朝日電視台）、鈴木篤志（東映動畫）、加藤和夫（東映視訊）、志村章（ADK Emotions）、清水啟司（東映ADVERTISING）、金木勳（萬代）■製作：高橋一浩（東映）、井上千尋 水谷圭（朝日電視台）、古谷大輔（ADK Emotions）■編劇：福田卓郎■導演：柴崎貴行■音樂：山下康介■拍攝：倉田幸治■燈光：西田文彥■錄音：堀江二郎■編輯：佐藤連■角色設計：田嶋秀樹（石森PRO）、PLEX■動作指導：渡邊淳（JAPAN ACTION ENTERPRISE）■特攝導演：佛田洋（特攝研究所）■發行：東映

【CAST】■神山飛羽真／假面騎士聖刃：內藤秀一郎■新堂倫太郎／假面騎士Blades：山口貴也■須藤芽依：川津明日香■富加宮賢人／假面騎士Espada：青木瞳■尾上亮／假面騎士Buster：生島勇輝■緋道蓮／假面騎士創新：富樫慧士■大秦寺哲雄／假面騎士Slash：岡宏明■巴㞘特／假面騎士Falchion：谷口賢志■達賽爾：Les Romanesques TOBI

MOVIE 02
假面騎士聖刃＋機界戰隊全界者 超級英雄戰記

【DATA】■2021年7月22日上映／75min
【STAFF】■原作：石森章太郎、八手三郎■製作：手塚治（東映）、西新（朝日電視台）、高木勝裕（東映動畫）、與田尚志（東映視訊）、野田孝寬（ADK Emotions）、相原寬（東映ADVERTISING）、桃井信彥（萬代）■企劃：金子保之（東映）、三輪祐見子（朝日電視台）、鈴木篤志（東映動畫）、加藤和夫（東映視訊）、志村章（ADK Emotions）、古澤圭志（萬代）■製作：白倉伸一郎、武部直美、高橋一浩（東映）、井上千尋 水谷圭（朝日電視台）、矢田晃一、深田明宏（東映視訊）、古谷大輔（ADK Emotions）■編劇：毛利亘宏■導演：田嶋龍太■音樂：渡邊宙明、大石憲一郎、山下康介■拍攝：上赤壽一■燈光：佐佐木康雄■美術：岡村匡一、大嶋修一郎■錄音：堀江二郎■編輯：金田昌吉■動作指導：宮崎剛（JAPAN ACTION ENTERPRISE）■動作指導助手：渡邊淳（JAPAN ACTION ENTERPRISE）、福澤博文（RED ENTERTAINMENT DELIVER）■特攝導演：佛田洋（特攝研究所）■發行：東映

【CAST】■神山飛羽真／假面騎士聖刃：內藤秀一郎■五色田介人／全開者：駒木根葵汰■新堂倫太郎／假面騎士Blades：山口貴也■須藤芽依：川津明日香■富加宮賢人／假面騎士Espada：青木瞳■尾上亮／假面騎士Buster：生島勇輝■緋道蓮／假面騎士創新：富樫慧士■大秦寺哲雄／假面騎士Slash：岡宏明■尤里／假面騎士最光：市川知宏■神代玲花／假面騎士Sabela：安潔拉芽衣■神代凌牙／假面騎士Durendal：庄野崎謙■尾上空：番家天嵐■常磐莊吾／假面騎士ZI-O：奧野壯■飛電或人／假面騎士ZERO-ONE：高橋文哉■谷千明／真劍綠：鈴木勝吾■押切時雨／煌輝藍：水石亞飛夢■車長：丸山謙二郎■鴻上光生：宇梶剛士■蘇菲亞：知念里奈■五色田八手：榊原郁惠■本郷猛／假面騎士1號：藤岡弘（聲音演出）■怵電：淺沼晉太郎■牙鬥：梶裕貴■瑪緒琴：宮本侑芽■布魯恩：佐藤拓也■小赤：福瀬美里■桃太洛斯：關俊彥■瑪緒綠：浦太洛二■遊色浩二／金太洛斯：寺杣昌紀■瑪綠太洛斯：鈴村健一■達賽ZI-O：小山力也■高奇・古魯：稻田徹■拉普達283：M.A.O■蕭電波：神谷浩史／假面騎士REVI：前田拳太郎■假面騎士VICE：木村昴■紅戰士：誠直也■戰隊梅基多：佐佐木功■騎士惡徒：谷中敦

MOVIE 03
假面騎士 對決！超越新世代

【DATA】■2021年12月17日上映／97min
【STAFF】■原作：石森章太郎■監修：小野寺章■製作：手塚治（東映）、西新（朝日電視台）、與田尚志（東映視訊）、野田孝寬（ADK Emotions）、木下直哉（木下集團）、桃井信彥（萬代）■企劃：金子保之（東映）、三輪祐見子（朝日電視台）、加藤和夫（東映視訊）、志村章（ADK Emotions）、三谷俊介（木下集團）、石澤崇志（萬代）■製作：望月卓（東映）、井上千尋 水谷圭（朝日電視台）、古澤大輔（ADK Emotions）■編劇：毛利亘宏■導演：柴崎貴行■音樂：中川幸太郎、山下康介■拍攝：倉田幸治■燈光：西田文彥■錄音：堀江二郎■編輯：佐藤連■角色設計：田嶋秀樹（石森PRO）、PLEX■動作指導：渡邊淳（JAPAN ACTION ENTERPRISE）■特攝導演：佛田洋（特攝研究所）■發行：東映

【CAST】■五十嵐一輝／假面騎士REVI：前田拳太郎■神山飛羽真／假面騎士聖刃：內藤秀一郎■五十嵐大二／假面騎士LIVE：日向亘■五十嵐櫻／假面騎士JEANNE：井本彩花■喬治・狩崎：濱尾範高■門田廣見／假面騎士DEMONS：小松準彌■亞瑪德拉：淺倉唯■歐魯特卡：關隆仁■弗利諾：八條院藏人■新堂倫太郎／假面騎士Blades：山口貴也■須藤芽依：川津明日香■富加宮賢人／假面騎士Espada：青木瞳■尾上亮／假面騎士Buster：生島勇輝■緋道蓮／假面騎士創新：富樫慧士■大秦寺哲雄／假面騎士Slash：岡宏明■尤里／假面騎士最光：市川知宏■神代玲花／假面騎士Sabela：安潔拉芽衣■神代凌牙／假面騎士Durendal：庄野崎謙■尾上空：番家天嵐■蘇菲亞：知念里奈■若林優（聲音演出）／變色龍・戴門：五十嵐寬實■映美綺羅■五十嵐元太：戶次重幸■假面騎士1號／本鄉猛：藤岡真威人■百瀨龍之介／假面騎士CENTURY：中尾明慶■百瀨秀夫／假面騎士CENTURY：古田新太（聲音演出）■木村昴■迪�234布爾：上垣燿旭■鬼彌呼・克里斯帕：松本梨香■占大・克里斯帕：森川智之■愛迪生・克里斯帕：中尾隆聖■列奧尼達斯・克里斯帕：玄田哲章■騎士惡徒：關智一

V-CINEXT
假面騎士聖刃 深罪的三重奏

【DATA】■2022年1月28日起期限定上映■Blu-ray／DVD：2022年5月11日發行／72min
【STAFF】■原作：石森章太郎■監修：小野寺章■執行製作：加藤和夫（東映視訊）■製作：山田真行（東映視訊）、高橋一浩（東映）■編劇：福田卓郎■導演：上堀內佳壽也■拍攝：上赤壽一（WING-T）■燈光：水本富男■美術：大嶋修一■錄音：遠藤和生■編輯：金田昌吉■角色設計：田嶋秀樹（石森PRO）、PLEX■動作指導：渡邊淳（JAPAN ACTION ENTERPRISE）■製作：朝日電視台、ADK Holdings、東映

■神山飛羽真／假面騎士聖刃：內藤秀一郎■新堂倫太郎／假面騎士Blades：山口貴也■須藤芽依：川津明日香■富加宮賢人／假面騎士Espada：青木瞳■尾上亮／假面騎士Buster：生島勇輝■緋道蓮／假面騎士創新：富樫慧士■大秦寺哲雄／假面騎士Slash：岡宏明■尤里／假面騎士最光：市川知宏■神代玲花／假面騎士Sabela：安潔拉芽衣■神代凌牙／假面騎士Durendal：飛坂凜■陸／禧垣煌燦：白井雪■長谷部惟宮／間宮／假面騎士Falchion：木村〔■篠崎真二郎／假面騎士Falchion：橋本哲■蘇菲亞：知念里奈

KAMEN RIDER SABER PRODUCER INTERVIEW

高橋一浩

[製作人]

《假面騎士Ghost》5年後——自己擔任執行製作的第二個作品，即便遇到重重困難，仍帶領著《假面騎士聖刃》劇組走向大圓滿的製作人——高橋一浩。跟著劇組人員一起探討主題、孕育角色、交織故事，就讓高橋製作人重新聊聊《假面騎士聖刃》，回首這過去1年多來所歷經之路！

採訪、撰文◎齋藤貴義

令和騎士魅力之處在於多樣性

——不同於前一部充滿科幻氛圍的作品《假面騎士ZERO-ONE》，《假面騎士聖刃》擁有著強烈的奇幻風格，這應該是刻意呈現出的差異吧？

高橋：其實平成騎士某個層面算是對昭和假面騎士致敬，所以同樣會遭遇到「同族紛爭」，或是背負著「孤獨」，本質上並沒有改變。如果一定要特別把令和騎士視為一個區別的話，我認為其特徵應該在於多樣性。平成雖然也有會開電車（《假面騎士電王》）或是當醫師的騎士（《假面騎士EX-AID》），的確也相當多樣，但任誰都還是會體認到，平成假面騎士傳承下來的血脈，並以其為發展主軸。所以從這點來看，令和騎士為多樣性。試著描繪更未來的世界。其實森（敬仁）也有在各訪談中提到，《ZERO-ONE》是令和1號，為了反映出當代社會情境，於是以AI最新科技為主題，描繪人類究竟是什麼，後來的世界觀感到非常有興趣。

《ZERO-ONE》是令和1號，為了反映出當代社會情境，於是以AI最新科技為主題，描繪人類究竟是什麼，後來的《ZERO-ONE》是以AI和人類對立為主題，描繪人類究竟是什麼，後來的世界觀感到非常有興趣。

——這是您對於新世代騎士的概念是什麼？

高橋：討論，最後決定：「就讓視覺上充滿奇幻感吧！」

——《假面騎士REVICE》則是述說主角如何把從自己體內誕生的惡魔視為夥伴，與從人類身上誕生的惡魔對抗。追根究底，就是必須學會面對自我。所以，我認為對於人的描繪方式有比平成假面騎士來得更加多元。

導演和編劇化解了拍攝危機

——這次決定由柴崎導演負責執導最初幾集（第1、2集。譯註：負責最初幾集的導演又名為pilot director）的理由是什麼？

高橋：這次想要有極度奇幻的視覺效果，才有辦法具體提出想試著像這樣搭配遊戲引擎。從這點來看，當初由柴崎導演擔任最初幾集拍攝真的是正確決定。如果是其他導演，可能也無法想出解決這種情況的點子。不過，卻也因為柴崎導演很熟悉這些新技術，他都會問我：「這套技術好萊塢有用，我們可以比照辦理嗎？」我當然是回答沒辦法啦！（笑）畢竟預算和準備時程差異太大。

——即便如此，劇中還滿多個主要舞台都有運用到遊戲引擎技術呢。

高橋：像是「達賽爾的房間」、壞人所在的「黑書櫃房間」，以及後來「真理之主」的房間，當初為了能常態且即時合成出這些場景，都還特別事先準備背景素材。即便後來外景解禁，《聖刃》的佈景拍攝量還是比其他作品更為龐大。從這點來看，其實也對預算帶來很可觀的

——這次想要有極度奇幻的視覺效果，會決定交給柴崎導演的理由之一，是因為他非常擅長這類宏偉的構圖。還有，雖然他擔任過幾次超級戰隊影集的pilot director，在假面騎士系列中竟然完全沒有負責執導最初幾集的經驗呢。所以我也想看看，柴崎導演能在假面騎士建構出怎樣的視覺內容。

——2個月日本發布緊急事態宣言，就在開拍前1～2個月。

高橋：沒錯。我萬萬沒想到他竟然會用遊戲引擎來呈現出奇蹟世界，當時還準備好背景，加上綠幕做即時合成，也就是一般俗稱的「天氣預報姊姊系統」（笑）。因為柴崎導演真的很喜歡電玩，才有辦法具體提出想試著像這樣搭配遊戲引擎。

——結果發現，用遊戲引擎來呈現出奇蹟世界的手法，的確相當符合柴崎導演愛打電動的性格呢。

高橋：會由福田（卓郎）先生擔任主編劇是因為在《Ghost》所結下的緣分嗎？

高橋：雖然當初有稍微想說要起用新的編劇，但考量到準備時間不多，時間就已經很緊迫了，對於新接觸的編劇來說，還要想變身等橋段的話，可能會難以負擔。不過，福田先生在《Ghost》的時候，即便是在內容設定底定後才加入，還是能快速進入狀況，當時我就知道他對這方面相當擅長。想說這次交給福田先生。另外，當初在《Ghost》沒能跟福田先生一起從頭打造企劃，這次才會有從頭合作的想法。我問福田先生：「故事的起頭是傳說的聖劍，您覺得如何？」結果他非常高興。再加上登場人數眾多，還必須以單一場景為前提拍攝，所以能由舞台劇經驗豐富的福田先生擔任編劇真的是再好不過了。接著又加入了同樣擁有舞台劇經驗的毛利（亘宏）先生。

「劍」與「書」兩個異質元素

——為什麼會想說以「劍」為主題？

高橋：我暌違5年再次擔任假面騎士劇組

的執行製作，這次讓我最驚訝的是最近的變身道具數量。過去的《龍騎》雖然也有超過10名騎士變身的橋段，不過那算是比較特殊的情況，比較近期的是《W》、《OOO》、《Fourze》變身人數頂多就2~3人左右。所以，用來變身的腰帶既是很珍貴的商品，也是很關鍵的企劃。

過，《ZERO-ONE》包含電影的變身道具竟然就高達13樣呢！這也意味著在面對商業環境時，系列作品必須投入大幅改變。因此，《聖刃》從最剛開始就以多個變身道具為前提去企劃。這次從故事開始就有多位騎士的變身，每個人的變身道具還不只一個，再加上還會使用多個連動道具……於是有了「要不然，捨棄腰帶一樣，換成其他變身道具……」的想法，心想著……最後出現這次「劍」的選項。

「即便也很多劍士登場，只要劍的造型不一樣，應該就能解決這些問題了」。

——原來是這樣。的確，從古今東西來看，劍的造型真的非常多樣。

高橋：沒錯，所以能設計真的非常多樣的劍，甚至能區分出流派。而且，還可從中描繪出劍士們所背負的人生。而且，假面騎士一直以來都不曾赤手空拳，都會以劍作為武器，其實腰帶也等同武器。劍的種類真的很多樣，有大劍、雙劍，甚至是日本刀……於是有了「要不然，捨棄腰帶，由十把劍合體變成，設計組也很努力幫我想怎麼達成？」有趣，但是發現太難，只好放棄。不過，後來杉原（輝昭）導演跟我說：「太空戰士」裡面，克勞德·史特萊夫那把超巨大的劍是可以分解的喔！」我就是說那個的劍是可以分解的喔！當時心想，只要有心想做怎麼可能辦不到（笑）！會有這些點子，其實也是因為我本身非常喜歡劍豪小說啦。

——順便問一下，請問您喜歡哪些劍豪小說呢？

高橋：後來還有了「拔刀之後書會翻開」、「使出必殺技時，還會翻到不同的頁面」這類機關設計。不過，最初的試作品頁數只有一頁，後來又請劇組增加頁數。另外，既然是書，當然就不能只是兩頁，元素最光還增加到第三頁（笑）。另外，既然是書，當然就不能只是「火」、「水」這些元素，我會希望不能只是「有故事」，我就希望怎麼取書名呢？原本還說：「人間失格！」不過，仔細想想就決定放棄這個想法（笑）。

——《人間失格》的確有點……（笑）。

高橋：太宰治已算是公有領域（Public domain），所以才會有這樣的想法，不過太過純文學了，無法被採用。如果是童話，不用說明小孩也能懂，但又考量到有些童話的名稱不能直接使用，也會有商標疑慮，所以就算沒有著作權，也無法被採用。《彼得潘》換成《彼得幻想曲》，因為標題有特別留意已經拍成動漫卡通的作品。

——這次主角感覺有比歷代假面騎士更加成熟？

高橋：最近的主角多半是由10多歲的青年擔任，年輕孩子努力戰鬥的成長故事雖然很多樣，但是眉宇間總會糾結起來，經常滿臉人與人的相連，卻又像是詛咒般的束縛，有點像是決定人際關係最根本的要素。什麼樣的約定，個人動機又連結到拯救世界？約定既是改變，又像是詛咒般的束縛，就決定是山口了！」怎樣都不肯退讓呢！

拯救世界的英雄們

——這次的主角人數眾多，想請您談談每個人物的選角重點。

高橋：會選擇內藤（秀一郎），是考量到飛羽真是個小說家，而內藤這孩子帶有文學氣息。本人雖然不會說自己「非常拼命」，但旁人看起來會覺得他還滿一派悠然。不過，飛羽真這個孩子也背著不一樣的使命，因為台詞不好的緣故。還是因為他的……還是因為想讓人覺得沉穩，所以演起來真的很拚命呢。畢竟裡頭有很多的「守護世界」？還是因為台詞不好的緣故。

——故事中的關鍵字是「約定」，這是出自於怎樣的想法呢？

高橋：其實，飛羽真從一開始就說出了「要拯救世界」，原本的設定是飛羽真是為了救著飛羽真身上沒有的陰暗面角色。只有飛羽真一開始就說出了「要拯救世界」，飛羽真用很自然沉穩的笑臉說出「就算這樣我還是想要救！」那就是我想要的角色形象。

——賢人是故事相當關鍵的重要人物，有著飛羽真身上沒有的陰暗面角色。

高橋：最初就是在找帶點雙重性格，乍看之下很溫柔，心中卻感覺有其他想法的人選。青木這孩子本性開朗，很會跟人聊天，說話技巧很好，但整體散發出的氛圍卻很有趣，就覺得他應該很適合賢人這角色。至於倫太郎的話，導演說：「倫太郎必須讓小孩一眼就知道是什麼，於是有了……

——這次主角感覺有比……

高橋：奇幻的王道，就是「劍」加上連動《魔法》，於是用書來代表魔法。「書」，這當中是有什麼想法嗎？

「書」這當中是有什麼想法嗎？剣士戰鬥時還加入另一樣異質元素就算沒有著作權，也……

——剣士戰鬥時還加入另一樣異質元素嗎？

高橋：「魔法」，於是用書來代表魔法。照理說會從考古學的角度去思考能搭配什麼物品，最初有想到「石板」，甚至是古代科技類的蒸氣龐克題材中會出現的「真空管」，想了很多方案。不過，這些小孩可能會看不懂，於是有了……

——這次想完整呈現出有「動作」的劍戟嗎？

Espada是雷之劍士，動作就相對筆直。原本我是希望斬擊不要搭配飛踢動作，不過，銃劍（假面騎士Slash）一登場就立馬崩壞（笑）。

——《人間失格》是要怎麼變身啦？之後就決定放棄這個想法（笑）。

吉川英治老師的《宮本武藏》、東映的內田吐夢導演也有拍成電影。另外還有五味康祐老師的《柳生武藝帳》以及川口松太郎老師的《新吾十番勝負》等等。劍豪小說的故事基本上都是「有故事」。所以怎麼取書名？我會希望怎麼取書名呢？「人間失格！」先生竟然也回：「會有趣呢！」不過，仔細想想就決定放棄這個想法（笑）。

——故事到了最後氣氛有變得柔和，主要還是考量到飛羽真這個角色嗎？

高橋：按照以往的經驗都會是騎士夥伴一起戰鬥，相當嚴肅激烈砍殺的場面。這次則是從一開始就說好：不要走相同的路線。雖然最初就已經設定好每個人的主會有戰鬥，但這個戰鬥是因為每個人彼此之間的主張不同，身上也背著不一樣的事物，因學氣息。本人雖然會說自己「非常拼命」，但旁人看起來會覺得他還滿一派悠然。不過，飛羽真是個小說家，而內藤這孩子帶有文學氣息，有著一體兩面，這應該也是這部作品的本質。做了怎樣的約定，就會產生責任。我認為無論對小孩或是家長，這都非常重要，就會透過淺顯的方式讓孩子們知道「約定是很重要的」，大人當然也必須引以為鑒。

——原來如此。

高橋：後來還有了「拔刀之後書會翻頁，就能快速翻頁且朗讀台詞，會很有趣！」的感覺。

「如果是書的話，就能快速翻頁且朗讀台詞，會很有趣！」的感覺。

憂愁。所以這次才會稍微拉高年齡設定，希望主角在詮釋上能更穩重。再加上疫情期間，希望主角安著人選都稍微年長一些。

——這次主角感覺有比歷代假面騎士更加成熟？所以，希望透過這孩子們心觀賞，於是人選都稍微年長一些。

這次想完整呈現出有「動作」的劍戟，於是拜託了導演和動作指導。

想透過V-CINEXT回歸到「飛羽真以個人理由而戰，結果也拯救了世界」的環節。

不過，山口本身就很獨特，感覺跟世間有些脫離（笑），如果能把那傻傻、木訥的特性直接呈現出來，的確能詮釋出一個很有趣的倫太郎。於是，我對山口說的第一句話：「接下來1年你做自己就好，演技不用變好也沒關係。」這樣對他說似乎也很失禮耶（笑）後來，在第30、31集加入了成長較成熟的橋段，山口自己也很努力有所突破。不只在詮釋組織代表上非常自然，也表現出對於戰鬥感到迷惘的脆弱情緒，應該說山口具備的特質就是倫太郎這個角色的設定。

──一路支持著三人的芽依也是讓人留下強烈印象的角色。

高橋：最初的角色設定是個性開朗，即便不會閱讀空氣，也能改變現場氣氛。因為由內山昂輝的聲音詮釋迪札斯特的很棒，讓角色呈現上比預期更豐富。正常來說，改變蓮的聲音詮釋迪札斯特，不特扮演改變蓮的關鍵人物。這其實也是大家如此印象深刻的其中一個原因。

另外，尤里的設定是「很有衝擊性的角色」、「想嘗試一些過去不曾有的挑戰」，才會變成「劍本身就是騎士」，並交由市川（知宏）來飾演。他雖然是「MEN ON STYLE」這個帥哥團體的初期成員，但一直給人很迷糊的感覺，也經常被學弟們圍攻吐槽，即便如此也老神在在。

──與迪札斯特的關係的確值得一看呢。

高橋：蓮和迪札斯特該說是一種表裏比較不討喜的角色。他們算是各有缺陷的同類角色。

──剛開始就已經決定劍士彼此互相打鬥，所以會改變迪札斯特。決定「由迪札斯特扮演改變蓮的關鍵人物」。

高橋：其他的劍士們有都很有個人特色呢。

與其全部都是年齡相仿的孩子，想說還不如像尾上這樣的父親，還有原本是鐵匠的角色、隸屬組織的劍角色去分開描述。哥哥生性固執，卻深受妹妹喜愛，妹妹則是傲嬌性格。這樣的設定應該有讓人兩人變得比較可愛。

──兄妹倆跟《機界戰隊全界者》的共通人角色。也希望這個普通人開朗的普通人角色開朗起來這會讓士都必須遵從規範，但這群劍士們卻各有各的想法行動，讓角色貌更加多樣。另外，按理說以他為主角，劇中特別將他設定成雖然年輕、有才能，卻生性傲慢的角色。

高橋：這也是因為安潔（安潔拉芽衣）很喜歡瑪姬努，如果是飛羽真和倫太郎進入全界者的世界，或許就不會有什麼特別亮眼的感覺。我心想，既然如此，倒不如讓性格鮮明的神代兄妹登場，觀眾應該也會覺得很有趣。

波濤洶湧的終章與其發展

──請問當初是以怎樣的意圖建構起故事高潮進展的呢？

高橋：斯特琉斯拿到書之後就開始進入最終決戰，所以沒辦法繼續描述每個角色的故事，於是決定透過對戰的方式，回收每個人的故事。一般來說，劇本提示可能只能寫「接近極限的打鬥」，但這裡必須是能看見人生樣貌的極限，就想說要不然乾脆具體地寫進劇本裡，杉原（輝昭）導演才會說，那不然在劇本裡加入類似動作分解的說明好了。雖然杉原導演加入類似的指示，但我也跟導演說，最終要改都可以修改，於是才會有充滿動作細節的劇本。

高橋：因為望月（卓）製作人希望能由柴崎導演負責下個作品（《假面騎士REVICE》）的最初幾集，再加上柴崎導演不曾有過執導作品最初集數的經驗，能再打造一個完全不同世界觀的作品對導演來說也是個機會，所以才會委由柴崎導演負責。至於劇本，其實是往好的方向發展。無論是所有導演、編劇，甚至是企劃組成員，經常提供「這樣應該可行？」、「這樣應該會更有趣喔」的提議。

──第44、45集杉原劇組就是石田導演負責。

──出，所以結局應該會是什麼方向。於是想說，最後結局就討論到。於是想，有提到劇中所說的在假面騎士系列。這種呈現方式應該不會也意想不到的事。還有，其實劇中出現在假面騎士系列，再次出現的棒的方式呈現出來，那就是光靠一個人的力量是無法挽回局面，拯救一人，而是必須靠所有人的意念。如果觀眾們能有「身為人類真的太好了」的感想，那我覺得就已經很值得了。

──受到疫情影響，製作上想必非常辛苦，請跟我們回顧拍攝《假面騎士聖刃》這段日子的感想。

高橋：這次的感受是必須靠大家集思廣益來解決遇到的每個問題。也因為這樣，有些部分在各種層面上會比原本預期的更豐富，像是蓮和迪札斯特的關係，還有芽依與倫太郎的關係，雖然這些故事線都跟最初設定不太一樣，但我認為是往好的方向發展。無論是所有導演、編劇，甚至是企劃組成員，經常提供……

──無論是杉原劇組（第46、最後一集），石田劇組（第44、45集），從畫面都構成這次三位劍士的故事。

──也請您跟我們聊聊描述本篇8年後的V-CINEXT《假面騎士聖刃 深罪的三重奏》。

高橋：一般來說，V-CINEXT會以2號或3號騎士為焦點，但考量到《聖刃》沒有長篇單集電影，再加上福田先生也想要描述「倫太郎的爸爸後來怎麼了」。我則是想要回歸到「飛羽真以個人理由而戰，結果也拯救了世界」這個原本在電視劇中想多加描述飛羽真究竟為誰如何而戰的細節。再穿插一些賢人的內容，構成這次三位劍士的故事。

──接下來，請聊聊玲花和凌牙角色。

高橋：對主人沒有一絲懷疑，並為主人而救了世界，這些人的意念給了飛羽真力量，這樣人，最終結局應該是跟過往的假面騎士差異最大的部分。可能因為受疫情影響，總覺得有傳遞出類似的訊息。如果沒有疫情，或許就不會有這樣的感覺？

高橋：「咦？芽依是不是喜歡倫太郎？」才會發展成後來的關係。雖然當初完全沒有那樣的設定（笑）。最後雖然是飛羽真拯救了世界，但收集、構成故事的是普通常人，這是石田導演加入後起變化的，開始應該是在裝糊塗的感覺。川津的演技變局面，或是帶來一些影響。導演也讓芽依嘗試演出裝糊塗的感覺。後來，導演又擔自認非常多種表情呈現。

──接下來，請對主人沒有一絲懷疑。

Kazuhiro TAKAHASHI

高橋一浩：1973年生，1988年進入東映。2009年以《假面騎士W》製作人身分開始參與假面騎士系列。2012年赴任朝日電視台，參與《白魔女學院》、《白魔女學園：終焉與起源》製作。2015年重返東映電視劇時首次擔任執行製作《假面騎士Ghost》，《聖刃》為第二部擔任執行製作之作品。

KAMEN RIDER SABER
MAIN WRITER INTERVIEW

福田卓郎

[主編劇]

《假面騎士Ghost》相隔五部作品後，再次與高橋一浩製作人攜手合作，擔任騎士系列主編劇的福田卓郎。二度接受挑戰的編劇，是如何在背景條件跟前次完全不同的情況下讓企劃得以成立，又是如何描繪出由「書」打造而成的世界，以及「劍士」們生在其中必須面對的戰鬥？

採訪、撰文◎齋藤貴義

第二部假面騎士

——這是繼《假面騎士Ghost》後，您再二度擔任此系列作品的主編劇，請問是在怎樣的因緣際會下，再次接下任務？

福田：應該是《假面騎士Ghost》那時所留下的緣分，當時的製作人高橋（一浩）先生聯絡我：「我又要拍假面騎士了，要不要試試看？」於是接下了這個任務。最剛開始的聽聞是跟「劍」有關的騎士，把兩個對比強烈的東西放在一起應該滿有趣的。再加上疫情把大家搞到無精打采，我印象中當時還有提到：「與其讓騎士們對立打鬥，不如集結眾人之力，朝著某個目標、朝正向前進。」我本身也希望是這樣的內容。

——腦中會浮現出前一齣作品《假面騎士ZERO-ONE》嗎？

福田：我並沒有特別地認為一定要與前個作品不一樣，但很自然地內容就會有差異。是高橋先生提到：「希望主角是個能遵守約定的男人。」

——請問接下第二次假面騎士編劇的心境如何？

福田：《Ghost》我算是很後來才加入的，所以加入的時候整體主軸都已大致底定了。雖然說這次以「劍」、「書」這兩個奇幻元素為主軸，但既然是假面騎士，我認為最終還是必須回歸現實，或是朝比較科學的方向發展。這方面其實高橋先生最初考量了很多，譬如說哪個時間點該往哪個方向前進。但無論如何，最初就是希望能讓孩子覺得內容是開心、有趣的。

——當時福田先生有提出什麼點子嗎？

福田：初期我有彙整一些雛形資料，但受到疫情影響，企劃內容一直改來改去，改到最後就十分不清是誰的提案了。當時跟製作人、導演、文藝部大約6~7人一起開會，我負責彙整意見，雖然沒有記得很清楚，但依稀記得說「讓泡泡飛走的感覺如何？」的是柴崎（貴行）導演大概只記得一些內容（笑）。

福田：但這次本身是很初期就開始參與，到著手寫第1、2集劇本還有點時間，所以能跟導演、製作人充分討論故事設定、世界觀，從這個角度來看，算是很不一樣的經驗。

——對於其他幾位主要演員，您的看法是什麼呢？

福田：當我聽到「這次會有10位假面騎士」時，反應是「哇！」地發出一聲驚呼。《Ghost》是由3位騎士展開故事，已經有5、6位了呢。如果劍士多達10人，就已經表示性格上也要有所區分，扮演的角色也會不一樣。心想著，要彙整出這些應該會很辛苦。每個人能分到的橋段可能不多，但還是必須思考每個角色的內容設定。其實只要召集所有成員，就能從故事中產出每個人所扮演的角色、背負的任務。我平常參與的舞台劇基本上都是群像劇，所以處理上並不會覺得很麻煩……但畢竟這次是為期1年的故事，而且每個人的登場時間不同，這部分就跟舞台劇不太一樣。感覺有點時間可以聚焦在某個人物上，慢慢描繪敘述，但實際上能運用的時間並不多，因為故事還要朝下個階段邁進，即便在短暫時間內決定寫出什麼內容，要在短暫時間內決定寫出什麼內容，其實也很有難度。我相信不只是我，對於其他撰寫劇本的成員也都有這種感覺。最辛苦的，應該就是所有人到齊這過程的成員彙整還有每個階段排序吧。

——現實世界中，疫情所帶來的不安要素是否有對故事帶來影響？

福田：我自己並不覺得這塊。或許也因為這樣，飛羽真這個角色才會如此為人設想，不去否定他人、遵守約定，整體性格非常正向。

福田：而且，如果按照最初的企劃來走，執行上的確會有困難。譬如說，世界被侵蝕，出現各種變化，在拍攝上就會很有難度。這時，我腦袋中突然出現了城市飛進奇蹟世界的想法。於是，我按照這個想法大幅修改了第1、2集的劇本。我甚至萌生「一直待在奇蹟世界」的設定，但仔細想想，這樣又改把奇蹟世界視為怎樣的定位及存在？總之必須想很多，我一直都在思考這些設定。

想要描繪積極正向的主角們

——疫情有影響到企劃的哪些部分呢？

福田：我依照最初企劃寫完第1、2集的劇本後，就出現很大的改變。「不能在有人的地方拍攝」、「可能會無法進棚拍攝」……情況變得完全無法掌握，當時劇組跟我說希望能調整成因應這些情況的劇本。

——主角飛羽真比之前部作品的飛電或人還要更成熟呢？

福田：以我參與的作品來說，飛羽真其實也比《Ghost》來的成熟呢。跟製作團隊討論時，就有提到希望主角是能對自己負責、能做出一些行動的人物。而且主角不能感到迷惘，必須從一開始就充分知道「自己該做什麼」、「自己想做什麼」。透過「自己該做什麼」、「自己想做什麼」，能做出一些行動的人物。而且主角不能感到迷惘，必須從一開始就充分知道「自己該做什麼」、「自己想做什麼」。這也反映在本劇一定會出現的台詞上「要說到做到」，雖然理所當然，執行起來卻很有難度。故事中經常出現「約定」這個字，我記得應該是高橋先生提到：「希望主角是個能遵守約定的男人。」

——對於飾演飛羽真的內藤（秀一郎）有什麼印象？

福田：第一印象是「長得好高啊」（笑）不只是內藤，大家都很高這件事有嚇到我。內藤雖然很帥，但是身為人會給人有陰暗面的感覺。雖然飛羽真本身也有另一面，但他總能隱藏這個部分，開朗地與大家相處。我認為這跟內藤給人的感覺很一致。

——剛開始的演技雖然很生硬，但愈演愈有飛羽真的感覺呢。

福田：因為他把主角飛羽真所沒有的部分⋯⋯

——反觀，賢人的英雄形象就很明顯存在著陰暗面呢。

> **主角不能感到迷惘，必須從一開始就充分知道「自己該做什麼」。**

即便在這樣的情況下還能進行到最後，會讓我覺得《聖刃》真的是部很幸福的作品。

全背負在身上。照理說，他是個跟飛羽真一起玩樂、開心讀書的人物⋯⋯最後雖然回到夥伴身邊，跟大家一起戰鬥，但中途還是有段期間選擇朝邪惡靠攏。於是我選擇讓賢人背負著比較負面的形象其實跟賢人很像，都讓人覺得帶點陰暗面，所以決定選角時，我也有種「原來是因為這樣才會選他啊！」的感覺。

不過，青木（瞭）都能詮釋出來呢。他的形象其實跟賢人很像，都讓人覺得帶點陰暗面，所以決定選角時，我也有種「原來是因為這樣才會選他啊！」的感覺。

——劇中最後朝飛羽真、賢人、露娜三人的故事發展，這是最初就有的構想嗎？

福田：最後重新聚焦在三人這部分，其實跟文藝部，甚至是其他製作單位都有先取得共識。

——倫太郎跟三人的立場又不太一樣呢。

福田：這次的假面騎士是隸屬於真理之劍茲歐斯的騎士。飛羽真雖然也會出手相助，但並非完全屬於該組織的成員。他是為了自己的信念而戰，而不是為了組織，所以才會讓倫太郎設定為「組織代表」。為了避免這個角色設定太過冷淡，還刻意加入一些搞笑表現，為倫太郎賦予開朗的定位。我認為三劍士的立場和關係呈現上還滿棒的。

有所行動的角色們

——說到開朗的定位，女主角芽依也是功不可沒呢。

福田：其實從一開始就決定女主角的個性，必須很誇張，如果說還要具備明亮性格，那麼這會希望是能吐槽主角的開朗角色，一直在主角身旁也不會讓人感到奇怪的開心果角色，這也使得女主角扮演著極其重要的某些想法，讓他今天能如此拚命。如果要飛羽真變成一個不會動搖的存在。那所謂的過去就很重要。

——如果要說過去假面騎士系列中比較沒見過的存在，那就是達賽爾這號人物了。

福田：其實，最初就已把達賽爾設定成「不知身處哪裡的謎樣人物，是負責解說故事的角色」，但其實以這樣的方式留下一些伏筆。一般來常見的，可能是已經死掉的人從天空看著大家講述旁白，不過達賽爾卻是跟故事有相關的人物。最初的角色設定，就已決定他在故事最後會扮演非常重要的角色。這其實跟舞台劇不太一樣，算是很特別的嘗試，所以才能打造出這麼好的角色。

——對於敵方角色的斯特琉斯、雷傑爾、邊思考，有什麼印象呢？

福田：會給我「智慧」、「小聰明」、「力量」的感覺，也會去思考他們究竟打算做什麼？其實剛開始甚至還沒決定要不要讓斯特琉斯走上大魔王之路呢。不過，既然要有奇幻的感覺，最初就有想說可以讓敵方角色帶有「書之魔物」的印象。

他就必須具備一些過去為基礎。因為過去打算讓我一路寫到第7、8集左右，但是篇幅假面騎士聖刃不死鳥的劍士與破滅之《劍場版》雖然有針對這部分稍作描述，但電視劇卻沒機會，讓我覺得有些可惜。

——針對劇場版有何看法呢？

福田：如果時間充足，呈現出來的作品應該會完全不同，但考量上映時間不長，我就心想：「既然如此，就讓觀眾好好欣賞帥氣的打鬥場面吧。」所以，我決定站在客觀的角度，不考量觀眾是孩子客群，試著跟電視不太一樣的手法挑戰，最優先考量還是必須讓觀眾覺得內容淺顯易懂，才能輕鬆享受作品。

——接著再回到電視版的第13、14集，賢人消失的劇情是由您負責的。當時每個角色的反應都讓人印象深刻，請問哪個角色寫起來比較輕鬆，誰又最令人費心呢？

福田：最費心的應該是倫太郎。倫太郎的角色設定其實經歷了一段迂迴曲折的過程才逐漸明朗，自從他開始流露出不懂人情世故的有趣個性後，才變得比較好寫。但是這期間真的是做了很多嘗試。至於寫飛羽真的心境，原本有幾幕是飛羽真跟孩子們講述書的世界，撰寫時我也覺得很開心的角色應該就是芽依。

——那個部分會讓你感受到以「書」為故事元素非常有趣？

福田：第1、2集的時候，有幾幕是飛真跟孩子們講述書的世界，撰寫時我也覺得非常愉快。不過，必須先介紹書的內容，否則觀眾可能會看不懂的故事內容，這部分其實經歷了一段迂迴曲折的過程才逐漸明朗，自從他開始流露出不懂人情世故的有趣個性後，才變得比較好寫。

讓迪札斯特和蓮做個了結

——第6集講述蓮登場，算是一個帶有搞笑橋段的互動呢。

福田：因為蓮很喜歡賢人，所以對飛羽真產生敵意（笑）。兩人互動過程中，必須讓蓮去意識到飛羽真的存在，於是乾脆安排兩人打一場。

——飛羽真在劇中解開了故事內容，找到突破口的發展也算是呼應「小說家」的設定。

福田：沒錯。既然是講述作家、書，當然就不能一直避掉這個部分，所以刻意安排了這樣的劇情走向。希望能像觀眾傳達，其實無關乎有無膽量，只要透過閱讀就能學習的概念。

——第6集講述蓮登場，算是一個帶有搞笑橋段的互動呢。

福田：飛羽真並非「受周遭環境擺弄不得已而戰」的人物，從一開始的設定就是他在面對事物時有著自我意志，如此一來，在面對事物時有著自我意志，如此一來，那麼這會希望是能吐槽主角⋯⋯

福田：其實從一開始就切換成其他編劇呢？

——接著想請教您負責的集數中，有感覺到第1集會用比較意識性的方式「描述」過去。

福田：飛羽真並非「受周遭環境擺弄不得已而戰」的人物，從一開始的設定就是他在面對事物時有著自我意志。

——您接下來是負責第5、6集。前面的第3、4集是由毛利（亘宏）先生負責，算是很快就切換成其他編劇呢？

福田：其實第1、2集後現場情況就變動很大，我能排入的時間也愈來愈少。原本第1、2集的故事很常聽見，也不見得所有人都知道，所以我原本想說滿希望嘗試，看是要進入書中世界撰寫故事，還是把故事修正導向正確方向，又或者是衍生出結果完全超出預期的故事。電影《劇場短有些討厭》而安排的橋段。結果只有飛羽

福田：這是為了讓大家覺得「這女人感覺

真不為所動，其他劍士剛開始都認為「這就是正義」而動搖，這段營造出不安穩的氛圍後，再讓劇情朝下半階段邁進。意味著接下來會躍往不同的方向，所以這幾集有點像是「彎下腰準備起身」的轉折點。

——第25、26集，敵我雙方開始變得混亂，玲花也是在這時首次變身。

福田：寫劇本也是在這時首次變身。

——第30、31集竟然還出現了芽依被梅基多吞噬的劇情發展。

福田：當初在討論整體故事時，就有說到預計會放入以芽依為主角的橋段，最後決定要放在那幾集裡，我記得這應該是高橋先生提出的想法。即便是平常都很開朗的芽依，心中也是有自己的想法，芽依會怎麼做？以及飛羽真和其他人在面對這樣的情況時，又會怎麼做？雖然劇情很嚴肅，卻非常有它的價值，我也寫得很盡興。

——最後變成以花音為主軸的故事呢。

福田：沒錯，所以會有點像是《Ghost RE:BIRTH 假面騎士Specter》的延續。我很久沒有寫尊和花音，想說角色的年紀也變大了，所以有刻意讓尊變得更成熟。但又覺得花音繼續維持花音、誠也繼續維持誠的感覺就好（笑）。

——你原本就打算讓Xanon Specter一開始就登場嗎？還是坂本（浩一）導演要求的呢？

福田：我印象之中，準備要寫花音的故事時，應該就已經設定好Xanon Specter了。導演也很熱烈表示「這很不錯」，裡頭的確也加入了很多坂本導演才會有的打鬥畫面。因為內容是寫花音，所以變得有想像是《Ghost》的續篇，不過在寫看，的確是一齣相當有內容的電視劇呢。

——這次雖然比較少其他人物登場的橋段，但是以10名劍士拯救世界的故事來看，會是個滿剛好的設定。

福田：按照以往的慣例，想要取得一本書就必須跟一個個角色對戰，藉此不斷累積集書，但這是改從龐大的世界觀裡，細膩描繪累積每個主要角色的故事，進而延伸至拯救世界。我其實不知道哪種方式比較優先，往回推算出8年這個數字。

——這次也有提到飛羽真面對自己過往的部分呢。

福田：沒錯。說到面對過往，我當時就想說也要聊聊倫太郎跟父親的部分。雖然劇中有提到倫太郎是由組織養育長大的，但幾乎沒提及父親。這次會這麼寫，也是想說讓倫太郎自己也能做個了斷結束。

——您在《Ghost》並沒有寫最後結局，但這次並沒有寫最後集數呢。

福田：高橋先生事前就有跟我說，第46、47集會直接延續前面的44、45集，所以讓長谷川（圭一）先生接手就好。我個人當然是希望寫道最後啦……不過，故事的個故事雖然有興趣，真不愧是長谷川先生！心情上雖然有些遺憾，卻也鬆了一口氣。

——接著，您是負責電視版第42、43集，再次對芽依的呈現，那段其實是在Ghost和聖刃共演的故事時，我也感到非常愉快。

福田：其實剛開始就已經設定好故事展開，很明確知道會寫這段，所以寫起來很好，也不錯。不過，能以這樣的形式完成故事似乎也還滿喜歡的。

——最後雖然跟倫太郎的關係有點微妙，但在這個階段還是兩人應該還沒落入情網吧？

福田：沒錯。倫太郎這時把以前芽依對自己說的話，再次對芽依說，那段其實是在描述友情關係。剛開始是不太一樣的呈現。剛開始後追加的。剛開始後來導演跑來跟我說：「希望能在芽依對倫太郎的感覺，不過拍後追加的台詞，我自己就給了提議，所以才會加上那句台詞，我自己也還滿喜歡的。

Takuro FUKUDA

福田卓郎：1961年生，1987年成立以自己為首的劇團「劇團疾風DO黨」（現稱Dotoo!）。1991年由電影《就職戰線異狀な》開始從事編劇工作，其後在電視、電影、舞台劇業界都有活躍表現。主要作品有電影《廁所裡的花子》（トイレの花子さん）、《愛を積むひと》、《Mr.マックスマン》，電視劇《警部補 矢部謙三》、《トクボウ 警察 特殊防犯課の女》、《あなたには渡さない》等。

——最近TTFC（東映特攝Fan Club）正式開始播放《假面騎士聖刃×Ghost》和《假面騎士Specter×Blades》，您也是那段時間撰寫的嗎？

福田：時間上我並不是很確定。照理說會有一部夏季的電影，但是最後沒有，所以當時說不定已經開始寫《假面騎士聖刃×Ghost》。當時，有個一心只想著大家很熟悉的角色一起戰鬥的情節確實很有趣呢。進入後半段玲花開始流露出「兄長大人」的崇拜情結，這麼做雖然有點狡猾，卻能增加存在感，成為一個很有趣的角色呢。

——泡麵橋段是您的點子嗎？

福田：那是上堀內（佳壽也）導演想的。

福田：迪札斯特就像是紅薯般的存在？所以導演說：「這是指在泡麵橋段，走向加入泡麵橋段，只是一些只有在V-CINEXT才能做的嘗試。不過，「為什麼會出現深海誠的複製體？」、「本篇裡做不到的部分」加入像是V-CINEXT才能做的嘗試。

——在寫《Ghost》的V-CINEXT時，我很像是著重在「沒有完成的部分」、「這裡做不到的部分」，這次卻很單純，想看看後來所有成員們的模樣，感覺很像是在寫一篇很長的後記。

《聖刃》充實的1年

——V-CINEXT《假面騎士聖刃深罪的三重奏》是以電視劇結束8年為舞台的作品，請問當初是以怎樣的目標來撰寫這部的呢？

福田：從開始撰寫第1集的前置準備時間大約半年這件事讓我印象很深刻。因為不是我一人思考撰寫，而是身為團隊成員之一，從頭開始參與，所以過得非常充實，也覺得自己很幸福。這次雖然疫情的緣故，故事設定上難免受到限制影響，一開始連開會也多半是透過線上的方式。最後，透過1年的時間做出故事來，會讓我覺得《聖刃》真的是一部很幸福的作品。

——結束了《假面騎士聖刃》時，您現在的心境如何？

福田：站在製作者的立場，其實會希望讓觀眾看看10年後劍士們的模樣，所以剛開始是設定10年後。觀眾應該對於世界得救、飛羽真再次回歸、10年後的大家過得認到，時間卻愈變愈少，所以又再次體認到，構思出假面騎士真的是件很不簡單的事呢。即便想出假面騎士真的是件很不簡單的事。構思出深海誠的複製體，等於是在這樣的情況下還能進行到個故事雖然世界得救了，但所有人真的也都得救了嗎？於是想針對這個部分來描述。接著又考量到「當時的孩子」的年紀等，評估了很多要素後，認為8年應該會是個滿剛好的設定，所以才會以8年這個數字。

——為什麼會設定在8年後呢？

福田：站在製作者的立場，其實會希望讓觀眾看看10年後劍士們的模樣，所以剛開始是設定10年後。觀眾應該對於世界認到，多，時間卻愈變愈少的感覺。讓我再次體認到，構思出假面騎士真的是件很不簡單的事呢。

——賢人在片中則變得有點像是市井版的人類，對比滿強烈的。

福田：賢人變成翻譯家、也交了女朋友，但在劇中卻是最悲情的。從這個層面來說，其實跟電視劇一樣呢（笑）。

柴崎 貴行

[主導演]

過去執導超級艦隊系列三部作品最初幾集（第1、2集）的導演柴崎貴行，終於在開啟他導演生涯的假面騎士系列中，首次擔任主導演。疫情下拍攝困難重重，他是如何面對挑戰，為《假面騎士聖刃》開闢嶄新之路。

採訪、撰文◎齋藤貴義

在疫情影響下開始

——這次算是奇幻色彩非常強烈的作品呢，關於這點有什麼感想嗎？

柴崎：製作人高橋（一浩）先生跟我談新作的規劃時候就有提到，前一部《假面騎士ZERO-ONE》走科幻風，感覺比較艱澀，所以希望能改變一下風格，讓新作比較明亮開朗。於是，最初就決定走奇幻色彩強烈的設定。

剛開始是設定有個在發送壞書的組織，假面騎士的劍士們要跟組織戰鬥的劇情，架構上滿接近《假面騎士W》的。還有想要拯救關閉圖書館的館長等這類情節，企劃中還提到每集都會有不同人物登場，我大概在2、3月的時候就完成企劃案。不過，4月發布緊急事態宣言後，公司告知「必須重新評估」，只好把已經完成的企劃內容全部打掉重練。

——具體來說，比較有問題的是拍攝的部分嗎？

柴崎：其實，當時根本還不知道能不能進行外景拍攝呢。不過，已經有預想到可能題呢。

——「不停拍」真的是最首要、重要的課題呢。

柴崎：沒錯。其實我在拍攝《ZERO-ONE》的過程中，對於沒能為孩子們繼續提供新的故事感到很遺憾。另外還有一個現實面的問題，那就是要避免劇組人員變思考。畢竟超級戰隊又是魔王要思考，這樣真的符合假面騎士的風格嗎？也會擔心這樣的拍攝方式會讓視覺工作停擺。劇組很多都是自由接案者，一旦拍攝停止，就等於沒有收入，所以我會希望拍攝能持續進行。《聖刃》遇到的另一個課題，就是怎樣才能讓拍攝不停擺。

——導演也是在這個時候，決定運用名為「Unreal Engine」的遊戲引擎工具嗎？

柴崎：這套原本是用來製作開放世界遊戲的引擎。我的考量是如果能單純運用這套引擎提供的背景和地圖功能，投入世界觀設定的話，說不定也能運用在電影上。以遊戲引擎來完成所有的設定，無論論，邊查網路邊嘗試。

——採用這套工具後，「繪本世界」的企

——那也是為了呈現出「明亮」感覺的構想嗎？

柴崎：當初其實沒打算走這個強烈的奇幻基調，因為我擔心太過奇幻的話，可能會變得很超級戰隊。不過，高橋先生強烈希望能以「劍士」為主題。不過，總覺得假面騎士反而很強烈。對我來說，假面騎士的奇幻要素其實很強烈。更真實一點。不過，高橋先生強烈希望能跟《騎士戰隊龍裝者》很類似，於是我又跟高橋先生討論裡頭可能要加點變化。最個奇蹟世界的大膽想法，也使得本片帶有試的全都試了一遍。老實說，第1、2集

——看了第1集之後，最驚訝的是達賽爾這位人物的存在，會覺得這跟以往都不一樣呢！

柴崎：達賽爾具備兩個要素，一個是要讓故事走向明亮，且淺顯易懂。而且，達賽爾的房間是用綠幕拍攝做即時合成的方式製作，的確也能稍微減少出外景的需求。我拍完第1、2集後有稍微離開一下電視圈，原本預期達賽爾扮演說書人的同時，也能像《假面騎士ZI-O》裡沃茲這個角色一樣，朝這個方向發展，所以看到後來的劇情，心中的確有「咦？」的想法。

結合遊戲引擎的影像呈現

——這次在建構故事的同時，也必須運用很大的心思考量現實面的片場拍攝呢，對此有什麼感想嗎？

柴崎：沒錯。因為這次不能像電影作品一樣，抱持著「只要製作時間還夠，有作業就會有解決辦法」的心態。當我們每週必須生出一部片長30分鐘的作品，就得思考怎樣才能順利完成作業，還必須解決經費的部分。

既然是繪本，觀眾應該更多的時間去調整。但考量到好萊塢電影《一級玩家》還有阿凡達的世界很相似，但其實都不是其影像喔。所以對我來說，只要拉進「書中」的設定應該可行。不過，因為我周圍都沒人用過「Unreal Engine」，剛開始當然相當任職Studio Galapagos的小林真吾先生討

的外景大概只有一幕，其餘全都是在攝影所或佈景裡拍完的。

——這位人物的存在，會覺得這跟以往都不一樣呢！

柴崎：達賽爾具備兩個要素，一個是要讓故事走向明亮，且淺顯易懂。而且，達賽爾的房間是用綠幕拍攝做即時合成的海，既有的3D軟體在配置完海之後，必須以全手動的方式加入海浪波動的效果，否則看起來會像是貼上一張靜止海面的照片，所以相當耗費時間。如果換成「Unreal Engine」的話，我只要在假想空間配置「海」，接著就能自動加入海浪的間效果。

柴崎：多虧這套遊戲引擎，風吹、雲朵、光線隨時間變化等等，這些效果都能稍微自動帶入背景中。如果是用既有的軟體來戲畫面呢。

——這麼聽下來，等於是能夠加入遊戲畫面了。

——採用這套工具後，「繪本世界」的企

結合遊戲引擎的影像呈現

的外景大概只有一幕，其餘全都是在攝影功能。既有的「Max」、「Maya」3D軟體雖然也能進行這樣的作業，但相較之下，「Unreal Engine」最大關鍵在於只需少少勞力就能製作出背景。如果要連同描繪品質一起探討的話，可能就會取決於耗費時間，所以究竟誰好誰壞，其實很難評斷。簡單舉個例子來說，如果今天要描繪

劃也變得更符合現實氛圍了呢。

柴崎：是啊。原本還有一個類似電視劇《仁者俠醫》去了奇幻世界1年都回不了現實世界的方案呢。如果是描述異世界，很多問題就能迎刃而解了……舉個例子，當時電視劇就在討論，劇中口罩該怎麼辦？現實生活中，大家雖然都戴著口罩，但如果是描述二〇二一年當下的電視劇，究竟需不需要戴口罩？若要講究真實性，那麼劇中登場的所有人物就必須戴口罩。其實，目前大家還是在符合現實安全對策的前提下進行拍攝，只有正式開拍的時候才能拿下口罩說話，但當時無論是各電視台，還是電影業都不知基準究竟是什麼，卻又只能在這樣的情況下製作。所以才會有點逃避的心態，心想：「如果到了奇幻空間，不戴口罩也沒關係吧？」於是有了「進入奇蹟世界，1年後才回來」的提案。但又考量到如果其他劇組都開始正常外景，到時候我們這個劇組反而會變得很突兀。最後決定進可攻、退可守的方式，保留外景，大約1～2集回到現實世界。總之，企劃階段開會的時候，討論拍攝該怎麼進行的時間，遠比故事設定來得更長呢。

選角講求開朗特質

——東京斯卡樂園管絃樂團的片頭和片尾曲都非常棒呢。

柴崎：沒錯。那兩首其實原本是要作為片頭曲的A、B選項。當時受到疫情影響，甚至有評估過「加入片尾曲，縮短影片」，想說嘗試製作出「會跑出騎士們的繪本」，想說嘗試製作出「好懂的視角出發，這也是電影片尾的演職員表影片有點像是前面的延伸，想說嘗試製作出「會跑出騎士們的繪本」的感覺。

回顧以往的作品，我發現女主角騎士多半會逐漸產生陰暗面，最後的表情都很悲傷。

——這兩人再加上芽依，感覺氣氛又更明亮開朗了。

柴崎：芽依這個角色其實相當於女主角，但我並沒有把她當成女主角……這次的話，反而會不知道主角對抗的對象究竟是什麼。老實說，這是我應該反省的部分，也因為這樣，菲尼克斯和死亡之徒在《假面騎士REVICE》裡的存在才會如此地鮮明。

——以孩子觀眾群的視角出發，這也是電影片尾的演職員表影片有點像是前面的延伸，想說嘗試製作出「會跑出騎士們的繪本」的感覺。

柴崎：壞人組也很有存在感呢。

——壞人組的規模設定，實在有點太過龐大了，這樣的話，真理之主掌控整個真理之劍組織會覺得，真理之主掌控整個真理之劍組織的正式發表會，也沒有過去由夏季電影會有的設定，不過當根本就沒有決定真理之主的人選，所以我覺得相馬（圭祐）真的把中版吧。

柴崎：古屋（呂敏）飾演的斯特琉斯活到最後變成大魔王，其實是一開始就有的設定，不過當根本就沒有決定真理之主的人選，所以我覺得相馬（圭祐）真的把中版吧。

——以孩子觀眾群的視角出發，這也是電影片尾的演職員表影片有點像是前面的延伸，想說嘗試製作出「會跑出騎士們的繪本」，想傳達故事需要有篇幅，大家也都知道這道理。不過這次《假面騎士聖刃》描繪「書中世界」的主題呈現「立體繪本」這個孩子看了會覺得「好厲害」，卻又很淺顯易懂的絕佳道具。電影片尾的演職員表影片有點像是前面的延伸，想說嘗試製作出「會跑出騎士們的繪本」的感覺。

——試鏡階段其實就已經注意到內藤（秀一郎）和山口（貴也）兩位。內藤是我心中形象跟飛羽真相似的人選。除了身為劍士的形象跟山口有點木訥的氛圍很像以外，最充滿熱忱呢。有時會看見就算大家都收工回去了，他還有一個人在現場練動作戲，或是一直練劍，所以更會覺得倫太郎真的只能由他來詮釋。

柴崎：試鏡階段其實就已經注意到內藤（秀一郎）和山口（貴也）兩位。內藤是我心中形象跟飛羽真相似的人選。

——關於角色設定的部分，您當初是怎麼想的呢？

柴崎：試鏡階段其實就已經注意到內藤（秀一郎）和山口（貴也）兩位。

「如果到了奇幻空間，不戴口罩也沒關係吧？」是各電視台，還是電影業都不知基準究竟是什麼，卻又只能在這樣的情況下製作。

——《劇場短篇 假面騎士聖刃 不死鳥的劍士與破滅之書》裡描繪的芽依真的就像您所說的。

柴崎：沒錯。就算世界崩毀，也沒有表現出悲傷，而是選擇鼓勵他人。川津（明日香）自己也表示希望是這樣的形象。試鏡時，她表現的確也比較誇張，當時大家都認為「真的就是她了」，很快就決定了人選。

柴崎：最後雖然有稍微拉長，大概22～23分鐘吧。所以我只能去思考究竟能從中呈現出什麼。聖刃既然沒有過去由夏季電影會有的正式發表會，也沒有過去由夏季電影會有的宣傳VTR，所以會想說，觀眾對於作品內容可能很陌生。於是劇組希望能把聖刃的魅力凝結並以有限的故事大綱上，把聖刃的魅力凝結並以有限的片長來呈現。

——《劇場短篇 假面騎士聖刃 不死鳥的劍士與破滅之書》裡描繪的芽依真的就像您所說的。

凝結聖刃魅力的劇場版

——結束前面幾集的拍攝後到第23集之前，您都投注在《劇場短篇 假面騎士聖刃 不死鳥的劍士與破滅之書》的短篇電影》企劃。

柴崎：原本安排要夏季上映的《ZERO-ONE》電影延到冬季，這也壓縮到排在一起上映的《聖刃》。我雖然很想要讓劇情呈現更深入，就算沒有談到《聖刃》的主要劇情，也希望內容可以有更深度一點，但因為這樣，只能換成「15分鐘的短篇電影」企劃。

——片尾的演員和製作人員名單，但劇組希望觀眾能用心欣賞到最後，再加上這部電影真的集結了非常努力的工作人員，所以希望觀眾能看見這些人的名字，才會想用圖像方式呈現，避免觀眾提早離席。這也是透過這次《假面騎士聖刃》描繪的，想傳達故事需要有篇幅，大家也都知道這道理。

長，實在沒辦法全部加進影片中。劍士們雖然有別於電視版，全員團結一致，但這其實是直接從2小時電影做切入的呈現手法。

——真的變成很迷人的短篇呢。

其實不少人認為，反正就是節錄很帥的片段，做成電視版的摘要大綱不就好了，但是高橋先生說：「既然跟書有關的騎士都加入影片上，還是希望能加入一點電視劇『元素』。」所以才會決定把故事聚焦在少年背地裡守護世界均衡的真理之劍、守護眾人日常的人們身上。既然故事想要描繪守護世界均衡的真理之劍、守護眾人日常的高中生，那然就會想要描繪出現的女高中生、上班族等等，礙於片長，實在沒辦法全部加進影片中。劍士們像是最後階段出現的女高中生、和大肚子孕婦一起上班族等等，礙於片長，實在沒辦法全部加進影片中。

柴崎：企劃初期考量到片長只有15分鐘，本」的感覺。

企劃階段開會時，討論拍攝該怎麼進行的時間遠比故事設定來得更長呢。

無論是故事內容還是技術部分，《聖刃》對於未來的假面騎士作品來說，絕對會是充滿意義的1年。

──話雖如此，那個部分應該花了很多心力吧？

柴崎：的確。光是片尾影片演職員表就花了半天，將近1天的時間製作。由此可知，大家真的都是努力到最後呢。

想傳遞給親子觀眾的話

──第23、24集久違地再次回歸電視版系列。關於這部分，您是否有先看過前面幾集的內容呢？

柴崎：看完之後，覺得真理之劍組織的分裂情況比當初設定的還要嚴重呢……我重新加入的時候，劇情正好進行到離開組織的劍士們重新團結的部分。

──第24集用了滿長的篇幅描述尾上親子議題的角色。

柴崎：其實也可以由飛羽真來扮演描述親子議題的角色。我自己心中很想打造一個「有小孩的父親假面騎士」，我想也因為這樣，高橋製作人才會創造出尾上這個角色。我自己有一個小孩，所以也會想站在尾上和小空的親子角度描繪聖刃。其實，就連我也常被孩子一句意外之語「點醒」。孩子也是一個人類個體，也會逐漸成長。在那集裡，尾上便是透過這樣的方式，感受到小空的成長。

──負責尾上登場集數的中澤（祥次郎）導演，在這個角色的建立上雖然扮演著很關鍵的地位，但尾上父子的故事等於是在導演您的手上邁入轉折點的，這也充分發揮了「有孩子的假面騎士」這個最初的設定呢。

柴崎：沒錯。當然還是有些無法充分傳遞的部分，畢竟無論悲喜，小孩總是一天都會離開父母。我希望能透過這中間的關係，讓電視機前面無論是大人還是小孩都能有所感觸。我雖然不知道透過「假面騎士」故事來傳遞這樣的訊息適不適合，但既然是親子一起觀賞的節目，自然會希望能在劇中稍微帶點父親想傳遞給孩子知道的訊息。

──第38、39集，巴哈特從電影《假面騎士聖刃 不死鳥的劍士與破滅之書》後再次登場，主角也在巴哈特的引領下，變身成最強的十聖刃形態。

柴崎：集結10位劍士的意念，戰勝巴哈特的怨念，這部分的呈現應該還滿鮮明的。以前就一直很想跟谷口（賢志）先生共事看看，過去也曾多次跟劇組提到他，但每次都會因為時間、行程、角色形象等問題，遲遲無法合作，所以這次有種終於跟他一起工作的感覺，很高興能負責他最初跟最後的登場集數。第39集等於是延續上一集在講述團結，10名劍士重新集結，準備一起迎向戰鬥。當時已經決定由我負責下一部《REVICE》最初幾集的執導，或許也是因為這樣，高橋製作人才決定由我接下這類大團結的劇情。

──這集對戰真理之主的部分，久違地加入了柴崎導演在第1集有用到的CG戰鬥畫面。隨著劇情集數的發展，會感覺到拍片上也算是度過了很有難度的1年。即便如此，似乎以JAE製作的戰鬥畫面為主流，請問會選擇這麼做，是因為想要與JAE抗衡嗎？

柴崎：會控制CG其實是考量到時間和預算，所以很難比照最初幾集一樣。第1集考量到時間和預算，所以很難比照最初幾集一樣。雖然電影中也有出現類似的場景，這也是全CG，電影中也有比平常少一些。看了最終舞台劇最後一場巡演後，看來用電視節目的預算也受到的。

即便如此，演員們還是能詮釋出符合形象的角色。第一次見面的時候，我每年要求的都一樣，那就是「導演會不斷替換，所以每個人會一直站在同個角色思考，所以各位必須盡快掌握自己的角色」也非常感謝所有人都能扮演好自己的角色。這是我看了最終舞台劇最後一場巡演後，再次感受到的。

──您是否有去看最終舞台劇巡演呢？

柴崎：因為有順利調整拍攝日，所以巡演最後一天有去看。對演員來說，大家沒辦法在電影的時候上台跟觀眾打招呼真的很可惜，所以最後能透過那樣的機會站在粉絲面前道謝真的很棒。

──想請問因為對於需要投入《假面騎士REVICE》的關係，您未能參與最後一集的拍攝，是否會覺得很惋惜呢？

柴崎：沒能跟《聖刃》成員們一起走到最後真的會覺得很惋惜。不過我可以說的是，導演們一起製作聖刃到今天，看見我在殺青那一刻其實我也有到現場，看見開場用的片段延續到最後一集時，就有種「原來是這樣發展啊！」的感覺。

──這類嘗試其實也能看出今後的各種可能性呢。

柴崎：像是拍攝達爾文之家的方法，就有運用在《機界戰隊全界者》的壞人基地。所以我們並不是用很消極的心態來運用這些技術，即便不知道呈現出來的形態會怎樣，還是希望這些能成為未來呈現上用場的技術，對於一路持續接受挑戰的假面騎士系列來說，這其實也意味著又得到一個新的啟發。目前也的確有很多《聖刃》的經驗運用在其他地方，所以從團隊角度來看，我覺得能做這些嘗試真的很棒。

──在面對目前情況的同時，還要導入新的影像呈現、建構拍攝系統，不只是作品本身，還包含了現場的運作模式，請您簡短說說回顧拍攝《假面騎士聖刃》這1年的感想。

柴崎：包含很多挑戰，算是度過了非常特別的1年。雖然其中幾分之一的時間可能是用在後製作業上。就連Unreal Engine和即時合成這些技術也是花了相當的時間才有辦法得心應手地運用。不過，既然假面騎士很多都是科幻世界的設定，想必今後也有派上用場的時候……像是《ZERO-ONE》裡滅亡迅雷基地這類場景未來可以用Unreal Engine來製作，如果需要到《宇宙戰隊九連者》一樣，把場景切換到其他星體時也會很好運用。其實，就連《REVICE》也有搭配這些技術的延伸形態呢。所以無論是故事內容還是技術部分，《聖刃》對於未來的假面騎士作品來說，絕對會是充滿意義的1年。

Takayuki SHIBASAKI

柴崎貴行：1978年8月6日，生於千葉縣。在《假面騎士空我》中以助理導演身分開始參與假面騎士系列。於《假面騎士KABUTO》第43、44集正式升格電視劇本篇導演。其後也擔任了《假面騎士Decade》的輪替導演陣容，並於《特命戰隊Go Busters》《動物戰隊獸王者》《宇宙戰隊九連者》擔任最初幾集的導演。本作品與《假面騎士REVICE》連續兩部假面騎士系列作品也是由他負責最初幾集。

[導演]

採訪、撰文◎齋藤貴義

石田秀範

執導《假面騎士聖刃》最多集數，替為期1年的故事收尾劃上句點的導演——石田秀範。
以「訓練年輕演員」為己任，
揹負起其任務的導演以及思索如何達到導演要求的演員群們，
再共同奮戰之後又得到了怎樣的結果？

沒預期會負責最多集數

——包含「增刊號（特別篇）」，您總共負責了13集，是本作品中執導集數最多的導演呢。

石田：當初接到聯絡的時候，真的沒想到我會負責拍那麼多集。我現在的據點在大分，原本想說，頂多拍個一組就會跟大家說再見了。跟目前在第一線的柴崎（貴行）、上堀內（佳壽也）、杉原（輝昭）相比，我一點都不認為自己的影像呈現會比較優異……因為我自認拍不太出的事情。於是，我決定要來打破大家的良好關係。但是，說不定我只有我這種歐吉桑才擁有的風格吧。而這些可能正好符合高橋所表現「的決意、決心之外，還是必須有變身後的騎士跟武器看起來很帥。我導戲個演員必須體認到的。有時我會刻意惡搞，為內在的部分吧？如果問我對於編劇來說，就是角色較好，跟我比較有關係的，頂多就是角色較為內在的部分吧。

——您第一次見到演員們的時候，有什麼看法？

石田：大家表現相當，並沒有誰的演技特別厲害突出。讓我感覺到，他們感情好歸好，卻相當缺乏競爭意識……又或者其實有競爭意識，但沒有表現出來。心中雖然有「想要表現更好」的念頭，但對於銷售行銷、提高收視率或是達成製作人想打造的世界觀……應該說我著重的點在於「對戲者」。舉例來說，大家可能會去議論劇本中的角色、角色拿的武器道具，但對我來說一點都不重要。我只希望假面騎士能看起來很帥，他們拿的道具可以吸引觀眾目光，這些都會取決於負責飾演角色的男女演員看起來帥不帥？演技很爛，然他也很努力，但看起來就像外星人一樣……輕飄飄的，沒有內容。當時我認為應該是他不知道呈現什麼，我決定先抓出他身為人類——山口的心中所具備的特質，而非演員身分的山口。這樣他才有辦法把心中的想法展現出來，並傳遞給觀眾，我打算用這個方式來幫他一把。我不太記得自己跟他說了什麼，但應該不是教他台詞要怎麼說，而是指導他的表情、出愛心手勢。

——對於「劍與書的世界」設定您有什麼印象呢？

石田：我其實對於接到手上的企劃、主題、故事都不會過問，換個說法的話，就是我並不在意。當然不是完全不在乎周邊話，但我很討厭。少了背景，就沒有獎，任誰都會很開心，會感覺明天起又能繼續努力。我認為，人就是用這樣的方式成長的。

——劇中的確有幾個感受到倫太郎成長的橋段，很多都是由石田導演您所負責的集數呢。

石田：這可能也是因為高橋先生有發現到，才會如此安排。我相信不可能那麼剛好都是我負責的集數（笑），所以都是算好的。也因為這樣，山口到最後很景仰我，他應該也會覺得，自己是石田培育起來的吧（笑）。

與年輕演員們相遇

——您在這部戲中是從第7、8集開始執導。第7集倫太郎修行那幕是由山口（貴也）自己一人演戲，據他說所，在石田導演面前演戲非常緊張。

石田：我有先看了山口登場的集數，真的不知道該說什麼。感覺少了什麼東西，雖然他很努力，但看起來就像外星人一樣……

——這集劇本中並沒有芽依被Blades（公主）抱的橋段，大家也很好奇這樣的安排呢。

石田：嗯……這樣啊。不過，導演本來就不會完全按照劇本的走，而是要做一些不同的詮釋，讓內容更豐富。我自己是沒什麼印象，不過，的確有想說讓「倫太郎和芽依湊成一對」（笑）。

——您沒印象嗎？

石田：公主抱嗎……？啊，我想起來了！很像同一集裡，芽依還在樹下對Blades送出愛心手勢。

——這次受到疫情影響，拍攝上應該有很多限制吧？

石田：因為能演出的外景場景移到舞台或室內，這也都把景移到舞台或室內，這也使得人物變得比較多。必須減少外景數，這也是無法避免的。沒人喜歡這麼做……不對，有喔（笑），但是我很討厭。少了背景，就沒有臨場感。演員根本沒辦法在這樣的環境下演戲，我也盡量避免這麼做。不過，因為企劃階段就已經決定要朝這個方向執行，不管場地的大小是否受限，我決定把焦點著重於生在那個環境中的人們，所以拍戲上並不會有「做不了想做的事」「跟演員接觸的機會受限」這類問題。

這次受到疫情影響，拍攝上應該有很多肢體，還有教他如何把冒失、年輕的感覺展現出來。該生氣的時候我會生氣，會充滿熱忱地嚴厲斥責，沒在跟你客氣。不過，必須做到。針對進步的部分給予痛苦難受。只要被誇滿分，只要有1釐米的進步，我也一定會針對進步的部分給出誇獎。對方若努力會很痛苦難受。只要被誇獎，任誰都會很開心，會感覺明天起又能繼續努力。我認為，人就是用這樣的方式成長的。

> 變身前的男女演員要具備自己的魅力，才有辦法讓變身後的騎士跟武器看起來很帥。

正因為是演員們自己思考過後的，觀眾才會理解，而不僅僅只是演戲而已。

—沒錯！

石田：這當然不可能寫在劇本裡，是我自己加的。這樣還能衍生出番外篇，很有趣不是嗎？還加了「WOW♥」的SE（音效）呢。我個人非常愛這類無傷大雅的小哏，所以才會三不五時地放進劇情裡（笑）。

—是因為想在嚴肅的劇情發展中，刻意加入一些讓大家鬆口氣的橋段嗎？

石田：沒錯。畢竟是星期天早上8點的播放時間，30分鐘全都是沉重劇情的話，觀眾就會覺得痛苦？所以希望有個讓觀眾喘息，嘴角別那麼緊繃的時刻，就連我自己連續拍個十天都那麼痛苦了，相信演員跟劇組也一樣。連續多天拍攝沉重劇情的話，情緒上一定會受不了，才會想說加幾天就加進一次快樂橋段。畢竟，現場還是需要有笑聲的。

—以這個出發點來看，芽依這角色就很好發揮運用囉？

石田：沒錯。我讓川津（明日香）嘗試之後，發現她還滿有喜劇特質，但最重要的是不能讓觀眾覺得她是笨蛋。她很聰穎，就算我沒交代全部，也能心神領會，我最喜歡這種演員了，也因為這樣，就能要她「多發揮」一點。我是不知道她自身是怎麼想的，但至少我在指導時很愉快，有了她這個傻大姐的角色，其他演員跟現場劇組人員氣氛也都變得比較緩和，對片場氣氛來說相當重要。後來，川津本人也開始意識到自己該扮演怎樣的角色。就算沒有台詞，也會在畫面後方加入一些動作，她自己應該也變得很喜歡這樣的呈現。當工作能像這樣變得享受，在詮釋高難度橋段時就會更上手，自己在呈現上也會變得愉快，只要演員抱持著這樣的想法，演技就會進步喔。

—第8集，有很長時間的鏡頭是在描述她偷偷跟到北方基地，讓大家嚇一跳的橋段，那段感覺拍得很愉快呢？

石田：我是很好懂的導演，覺得無聊，可能就是用長鏡頭一次拍完，不過，如果想特別拍攝某個演員的演技，鏡頭數就一定會變多，也會投入更多時間。

盡可能不對演員下指導棋

—說到第13集的高潮，應該就是賢人消失的那段了。就連演員們也都說那幕真的十分印象深刻，您是否有特別指導該怎麼演呢？

石田：我基本上什麼都沒做，就算沒有我的指導，他們在拍攝前的情緒就已經很高亢了。雖然情緒高亢，大家還是很懷疑、不確定自己是否能夠演好。其實，不管是戲，還是我的

—富樫（慧士）還有提到，因為劇本上都寫著「蓮，大哭」所以他也非常緊張。

石田：（笑）其實只要別想看著要表現出帥的一面就不會緊張。我就是想看看富樫不帥、脆弱的一面。富樫總是拿出全力在演的角色，的確有傳達出一些東西。他的哭法也很棒。那時富樫的表現真的不錯。

—後來第14集講到倫太郎強化，山口表現上的進步也讓人印象深刻。

石田：我當時在現場就只是一直說：「總之，讓倫太郎看起來很帥呢」、「表現要勇猛！」無論是攝影師、燈光組、服裝組、化妝組的人員，全都一直這樣交代我負責。所以我有時會要求「說台詞的時候要覺得自己是飛羽真」、「站在賢人和倫太郎的立場說話看」等等。因為在做動作時，往往會變得情緒亢奮，開始用自己的立場演戲。當然，替身演員很清楚知道自己是在演飛羽真，但有時候還是會稍微失控，這時我一定會去修正。所以遇到這種情況的時候，我一定會…信今後應該不太需要擔這個心。

表現沒有滿分也沒關係。只要能透過畫面表現出演員本人的熱忱、誠意和努力，觀眾也會給出相對的回應，所以必須好好表現出自己所相信的！我頂多是說，我會幫你們顧前顧後。其他就都交給他們自由發揮。

—演員們也都有提到，在演出這類型的橋段時，石田導演都會特別贏造出緊張的氛圍呢？

石田：可能是因為我本身的心境就是這樣的緣故。因為我自己也開始緊張，情緒就會比較高亢，然後演員們也感受到那股情緒。都已經拍10集了，大家應該也會覺得「這種事情不用說我也知道」所以我也會盡量不主動提起，但還是會很不自主地散發出氣息來，可能看起來就是很生氣的眼神，但還是會很到煩惱就會失眠的人喔？

—第19集，尤里決定幫助飛羽真。負責飾演尤里的市川（知宏）感覺有種很奇妙的氛圍呢。

石田：與其說市川很奇妙，應該是這個角色設定很奇妙（笑）。我覺得市川本人應該感到最疑惑，會不知道該怎麼辦。市川因為想法上的改變，也讓他變成一位很棒的演員。

—永德先生現在所負責的是《假面騎士REVICE》拜斯一角時，的確能做出多面向的詮釋呢？

石田：對啊。老實說，替身也是演員。跟他們相處的時候，也都把他們視為演員。既然是演員，他們也都能到片場來喔，這其實很不簡單呢。

—那一集有滿多替身演員的打鬥橋段，對於事配音的部分有何印象呢？

石田：都已經到了這個階段，其實大家表現都滿進入狀況的。講直白一點，就算沒有我也沒關係。大家已經就是站在「有什麼問題再叫我」的立場。不過，基於我自己所扮演的角色，我偶爾會提醒大家。不過，基於我自己的戲時，他們也都能到片場來喔，這其實很不簡單呢。

—部分也要歸功於一路為假面騎士系列貢獻付出的高岩（成二）先生對吧？

石田：是啊。高岩的努力又是不同的級別呢。不過，也因為他都是默默努力，才會讓人覺得很帥，所以高岩的確功不可沒，都可以為他立一尊雕像了，雖然他還活著啦（笑）

—跟替身演員的互動部分呢？

石田：要飛身跳的動作部分我都交給渡邊（淳）動作指導去主導，但台詞的部分是他根本就覺得很帥，所以高岩的確功不可沒，都可以為他立一尊雕像了，雖然他還活著啦（笑）

——（笑）。第20集神代玲花感覺變得愈來愈恐怖，您是怎麼要求安潔拉芽衣詮釋角色的呢？

石田：我看過她前幾集的演出，坦白說，原本對她的演技沒有信心，但實際拍攝後覺得很順利。她是聰明的孩子，完全理解我在說什麼以及掌握我的需求。我對她很嚴格，但她也對自己很認真且虛心受教。當她表現好時我會誇獎，她就會直接表達她的開心。

——這時也有進行「TV君 超戰鬥DVD 假面騎士聖刃 集結！英雄！爆誕」的DVD拍攝對吧。

石田：那個拍攝沒有特定劇本內容，我就盡情發揮。一般來說我的劇本都很乾淨，只有那空白處寫了很多想做的內容。製作人說我想怎麼做都可以，所以執導得很點亂來。當時是跟電視本篇那2集劇情很沉重，所以DVD版正好是個喘息。共拍3集，電視本篇2集劇情很沉重，總不錯的。

——您說很沉重的2集是指第30、31集的貓梅基多嗎？

石田：沒錯。因為劇情很沉重，其實對演員來說也很難受，而且不能加入搞笑的橋段，所以過程中能有個調劑不錯的。

——貓梅基多的那幾集，川津的確演得很嚴肅呢。

石田：那確實是過去沒見過的一面，沒人能整天都維持笑臉，人一定有沒被看過的部分。若一直搞笑演員自己也會覺得無趣吧，她應該也想要有不同的表現，我等於是推她一把，讓她能展現出來。

扮演為戲收尾劃上句點的導演

——第40、41集在講述與真理之主做了斷。這幾集的佈景上，似乎相當講究燈光照明。

石田：比起外景我更喜歡能燈光布置，雖然拍攝上比較受限，燈光應該是繼演員演技之後第二重要的，會呈現給觀眾完全不同的感受。但因這次布景拍攝方式有很多俯視鏡頭，這也是我在劇裡用很多俯視鏡頭的原因。

——在41集達賽爾回想中出現奇蹟世界的過去，對那幕拍攝的感想是？

石田：那是用外景拍攝比較受限，雖然呈現比演技重要，對我來說也是較不熟悉的範疇。若是喜歡科幻題材的導演，應該會有更多想法。若見出現流水麵線，那幕只是我把所有能想到的點子集結後的結果，若是田崎（龍太）來拍相信畫面會更豐富。

——第46集講述了角色們在戰鬥倒下後所獲得的啟發，我相信觀眾們也都有相當的認同。

石田：那都是演員們自己詮釋出來的。畢竟不是一個指令一個動作而是他們思考過，所以觀眾也會認同。

——尾上和大秦寺在劇中耗盡體力的演出，這樣演員可能會無法自我思考，但我會盡量減少指示讓大家去思考怎麼做。

——最後一戰又搭配上主題曲，真的會讓人很感動呢。

石田：那是英雄片一定要有的啊，觀眾都會期待所以不能省。

——飛羽真回歸後，無人機空拍鏡頭第一個與飛羽真緊握雙手的是賢人，請問那邊您有特別排順序嗎？

石田：沒有耶，不過既然《假面騎士聖刃》是在說飛羽真、賢人和露娜的故事，有些導演對這方面可能會無法自我思考，但我自己不會，所以我會盡量減少指示讓大家去思考怎麼做。

——《假面騎士聖刃》是講飛羽真、賢人和露娜的故事，第一個當然要排賢人啦，無論是其他演員應該都沒有異議。

——回顧《假面騎士聖刃》過去1年有怎樣的感觸呢？

石田：他們在劇中維持了1年的夥伴關係，所以才能呈現出那樣的感覺，觀眾的確能感受到兩人又回歸到最初的基礎。

——第46集和最後一集都由您負責，為電視系列收尾，當時的心情如何呢？

石田：按以往經驗，誰拍第1、2集就會負責最後一集，不過這次作品的方向性感覺與最初預期不相同，說不定是我覺得安潔拉芽衣作品有了改變。也因柴崎要接續負責這個系列（《假面騎士REVICE》）高橋和渡邊，說：「抱歉，能不能改讓安潔拉上陣？」

——玲花和凌牙那幕也讓人印象深刻呢。

石田：劇本設定是在變身狀態下死去，拍攝時也打算照著劇本走，但開拍後突然覺得Sabela怎麼會愈看愈像安潔拉，雖然Sabela是JAE的宮澤（雪）負責，但我覺得安潔拉更合適，於是拍攝中找來宮澤ZERO-ONE。原本預期未來應該也會是這樣的模式。

——玲花那幕表現得真的很棒。

石田：是吧！並不是宮澤演技不好，而是換成安潔拉更直接把感受傳達給觀眾，所以才會想哥哥除變身，讓兩人在未變身狀態下演出。安潔拉雖沒說什麼，但我信她是想演的。結果真如預期她出現在電視時，就像著著自己小成長一樣，很高興的呢，所以對我來說，過去的1年非常有意義。

——坦白說，我在接完《假面騎士Amazons》之後原本打算不幹了，所以才會搬到大分呢。不過，期間還是有稍微參與了《加油令和!!小露寶》（がんばれいわ!!ロボコン）以及《假面騎士ZERO-ONE》，原本預期未來應該也會是這樣的模式。

石田：我在執導《聖刃》時，覺得很棒的部分。我很慶幸自己沒有離開！因為真的還是很開心，對於能為年輕孩子們的成長給予一些幫助感到充實。看見《聖刃》的畢業生出現在電視時，就像著著自己小成長一樣出現在電視時，很高興的呢，所以對我來說，過去的1年非常有意義。

Hidenori ISHIDA

石田秀範：1962年生。累積助理導演經驗後，於《特救指令：智勇特攻隊》第19集首次擔任導演掌鏡。2000年於《假面騎士空我》首度擔任主導演。其後連續參與16部平成假面騎士系列作品製作（～《假面騎士Drive》），並於《假面騎士劍》、《假面騎士響鬼》、《假面騎士KABUTO》系列執導最初幾集（pilot director）。其後，於《假面騎士Amazons》系列擔任主導演。以《假面騎士ZERO-ONE》睽違五年重返朝日電視台週日晨間動漫時段，並繼續參與《假面騎士聖刃》製作。

【導演】上堀內佳壽也

Q01 對於《假面騎士聖刃》此作品與企劃的第一印象是？

A01 感覺到會有很多「挑戰」。拍攝要持續進行1年，如何呈現「書中世界」其的重點以及搭配CG跟外景，我對於能製作到什麼程度感到非常期待。

Q02 以導演的角度來看，您是如何詮釋這齣作品的重點呢？

A02 因為登場人物為數眾多，所以在處理譬如說「這個人對那個人的想法是怎樣？」、「這個人行動的同時，那個人也會那樣行動」，這類每集中非主要登場人物的情感和行動表現的時候，會投注更多的心力。

Q03 請針對您負責集數，逐一聊聊每集的重點以及講究的環節。

A03
- 第5集「我的朋友，是雷之劍士。」
- 第6集「有如疾風，登場。」
- 騎車動作橋段和Espada的戰鬥場面要夠帥。
- 建構起蓮的人物形象。
- 第25集「煙霧繚繞，深紅的刺客。」
- 第26集「黑暗深淵，與劍同行。」
 - 玲花感覺要夠美。
 - 傳遞出賢人身上的沉重背負。
- 第42集「開始，美妙的結局。」
- 第43集「衝突，存在的價值。」
 - 紅薑。
- V-CINEXT《深罪的三重奏》

以作品來說，是以「新挑戰」和「聖刃獨立作品的一個完結篇」為目標。

有種面對困境時，只要不因此停住，就能誕生出新靈感及表現方式的念頭。

Q04 受到疫情影響，以及即時合成、遊戲引擎等技術的導入，您對於影像呈現上的新方法有什麼想法？

A04 因為無法出外景戲的關係，所以才會有第25集北方基地的那場打鬥戲。當時不完，舉一個例子好了，那就是後半段負的非常非常精彩。

Q05 對於主要演員的看法？

A05 老實說，到一半的時候我都還在擔心：「這樣下去會不會有問題？」不過，大家從後半階段開始有顯著的成長，表現真的很棒。我認為，如果演員沒有成長，就無法延伸出V-CINEXT的故事。

Q06 對於本作品替身演員群的感想是？

A06 由主角淺井（宏輔）和動作指導（渡邊）淳哥帶領的團隊真的是每年都能責飾演迪札斯特的榮（男樹）先生。他的進步速度真讓人驚艷。與劍斬的對決戲真的非常非常精彩。

Kazuya KAMIHORIUCHI

上堀內佳壽也：1986年10月21日生。2008年起開始擔任平成假面騎士系列助理導演。以導演身分參與《假面騎士Ghost亞蘭英雄傳》、《Ghost RE:BIRTH》、《假面戰隊五騎士》等多部外傳製作，並於《假面騎士EX-AID》首度執導電視劇系列作品，其後更負責《假面騎士Build》的兩部劇場版作品，在2019年的《騎士龍戰隊龍裝者》中，第一次擔任最初幾集的導演（pilot director）。

KAMEN RIDER SABER　DIRECTOR WRITER

Q&A

《假面騎士聖刃》
導演／編劇 Q&A

在面對拍攝環境比以往更加困難的情況下，仍願意挑戰嶄新呈現方式的導演與編劇群。
讓我們透過Q&A了解《聖刃》主要劇組人員的想法，一探每位導演與編劇講究的重點！

坂本浩一

[導演]

Q07 你認為什麼是《假面騎士聖刃》這部作品才有的魅力?

A07 人物及世界觀非常有魅力,即便電視系列已經演完了,還會讓人想看某個角色的番外篇。又因為故事是由人們交織並串連而成的,所以聖刃的故事還會繼續下去。

Q01 對於《假面騎士聖刃》此作品與企劃的第一印象是?

A01 因為完全禁止赤手空拳打鬥,所以當初真的很煩惱該如何詮釋以劍為主軸的多人騎士。裡頭還包含了「書」的要素,許多機關以及錯綜複雜的過去,印象中就是非常多的(笑)。玲花則是從第一次就很上手。這也是假面騎士第一個正式採用即時合成(※先在綠幕拍攝,接著直接合成上背景的拍攝手法)的影像呈現,所以我認為《聖刃》不僅嘗試了全新的影像呈現,更是朝新時代跨出一大步的特攝作品。

Q02 以導演的角度來看,您是如何詮釋這齣作品的重點呢?

A02 這部幾乎每集都會出現新形態或是像在拍最後一集,感覺就很投入,當初拍攝時真的相當投入,感覺就像在拍最後一集。不過,如果只有打鬥場面,沒有描述劇情部分的話,就無法講所有內容放入片內,所以當初對於怎麼讓有內容放入片內,所以當初對於怎麼讓打鬥場面看起來也很有戲劇效果其實花費了很多心思。另外,還要補拍第1集的內容還必須消化的一集。另外還有角色們自己要求的必須消化的一集。另外還有角色們自己要求的設定、新形態登場時的動作戲等等,當然會希望其他劍士也多拍這類別外傳作品。當然會希望其他劍士也多拍這類別外傳作品。

Q03 請針對您負責的集數,逐一聊聊每集的重點以及講究的環節。

A03

● 第9集「交響,劍士的音色。」

生和長谷川先生的緣分始於《假面騎士W》和第1號先生合作,很久沒跟長谷川(圭一)先等各部外傳,所以當初對於《聖刃》定還算滿清楚的(笑)。不過,既然是總整編輯,接著再插入需要的影像,進行重新調整編輯。我在負責《金剛戰士》(Power

● 第10集「相交的劍,與交錯的想法。」

梅基多,所以我提議,與其只有一隻變裝梅基多,倒不如直接設定多隻梅基多。先以最終會進化為前提,再往前推,於是就有了合體前的鴨梅基多。這一集也提到了Caliur其實就是上條,算是跟過去的內容有高度相關的集數,所以也是很努力地把故事前後串連起來。另外還有Slash的很多想法,事後能串連起來。

● 第15集「跨越覺悟,在這前方。」
● 第16集「拯救世界的,一縷光芒。」

第15集其實可以說是第一部的完結篇,梅基多的全體動員,與Caliur/上條的一斷、龍之騎士的表現等等,算是有很多內容放入的一集。飾演大秦寺的岡(宏明)先生之前在《宇宙戰隊九連者》和《假面騎士Ghost》有合作過,很高興這次能再一起共事。

● 第27集「將悲傷,變成微笑。」
● 第28集「記述過去,描繪未來。」
● 第29集「就在那刻,劍士行動了。」

第27集元素戰龍首次登場,也是對整體故事走向影響很大的橋段,如何整握過去的設定、新形態登場時的動作戲等等,都是挑戰(笑)。每個環節對《聖刃》而言都是挑戰(笑)。

● 外傳《假面騎士聖刃外傳 劍士列傳》

在拍攝第9、10集時,也同時進行《劍士列傳》。因為內容是在深入描述每位劍士,對於掌握故事和人物來說,算是非常有幫助。甚至可以說是要看過這部作品,才能理解故事和人物的世界觀。因為這次負責了多部電視系列作品,所以能透過外傳做些故事的補充,對於把高橋製作人交給自己的任務,我也是非常努力地去拍這類別外傳作品。當然會希望其他劍士也多拍這類別外傳作品,當然會希望飾演蓮的富樫出道作品就是《聖刃》,所以為表現得非常努力。不僅個性認真,做什麼事都用盡全力,令人印象深刻。另外,Espada篇跟Blades篇有很多部分是在拍攝故事基礎前就先進行的,所以拍攝時,還必須去想像該如何跟其他導演拍攝的部分做連結。我先編輯了自己拍攝的部分,於是,編輯作業也不同於以往。我先編輯了自己拍攝的部分,接著等其他導演負責的集數編輯完成,再插入需要的影像,進行重新調整編輯。我在負責《金剛戰士》(Power Rangers)時也會用到類似方法,所以覺得很懷念。《金剛戰士》同樣是取用日本導演們的拍攝畫面,再拍攝新影像並加以編輯而成。另外,賢人的拍立得照片是編劇金子(香緒里)的點子,對於此細膩的魅力非常感動。很高興能在有限的片長充分注入故事性。

● 外傳《假面騎士聖刃×Ghost》

我雖然參與了《Ghost》、《聖刃》兩部作品的製作,不過這次跟負責主演劇的福澤(卓郎)先生就是第一次合作呢(笑)。當初拍完之後,我自己就有其他作品的拍攝工作,所以片長長度來說,總共是6集的電視幾次挑戰同時拍攝4集的電視系列有《真理之劍傳奇》(笑)。我過去曾經有《聖刃×Ghost》、《Specter×Blades》,還有《真理之劍傳奇》(笑)。我過去曾經次以片長長度來說,總共是6集的電視版。也因為是過去沒有的經驗,這次以片長長度來說,總共是6集的電視版。當初接到《聖刃》的拍攝任務以片長長度來說,算是非常投入呢。當初接到《聖刃》的拍攝任務,就跟高橋製作人表示非常希望能拍攝與《Ghost》的合作作品,所以能在拍攝《聖刃》、《真理之劍傳奇》實現願望,久違地再次與《Ghost》演員們合作也相當愉快。我跟(工藤)美櫻、真摯讓人開心。

W》。第一次正式會議時,也互相分享了很多點子。不過,因這部需要交代過去的故事內容以及今後的展開,所以會讓一直對高橋先生狂發問(笑)。第16集可以說是邁入第二部的新篇章,非常充滿挑戰性的橋段,尤其是Durendal的戰鬥能力跟使用武器的效果很複雜,當時真的很頭疼呢。運用時間的效果也都變得熱血。運用時間當成武器不斷出招。

要讓真的很頭疼呢,還要把時間當成武器不斷出招。但老實說,那集並沒有說明得很清楚,所以觀眾可能也會覺得:究竟是怎麼回事?因為沒辦法讓觀眾看見所有的過程,說明和描繪也就更加有難度。這一集中,飛羽真跟倫太郎的友情再次修復,能看著他兩人炙熱的因為第16集關係決裂是我拍的,能看著他們再次和好真的很高興。看著兩人炙熱的演技,我在現場看了也都變得熱血。

第9、10集在故事結構上需要出現多隻梅基多,所以我提議,與其只有一隻變裝梅基多,倒不如直接設定多隻梅基多。先以最終會進化為前提,再往前推,於是先有了合體前的鴨梅基多。要讓好不容易成為夥伴的劍士們感情出現裂痕,其實在程度詮釋上真的滿有難度的呢。要讓打鬥場景看起來帥,但又不是要把對方殺死的戰役,當時就在跟渡邊(淳)動作指導討論究竟要做到什麼程度。高橋製作人這次還有個特別的安排,尤里就是來自我兒子的名字,所以我認為對能負責尤里的初次變身感到非常開心。不過,倒是沒預料到尤里竟然變身成劍(笑)。另外,也很開心能用跟導演們有淵源的人物姓名為登場角色命名,尤里就是來自我兒子的名字,那就是能用跟導演們有淵源的人物姓名為然總編輯的岩田榮慶一家人等,這些與自己作品都有過緣分的人物都能入鏡。

然也會很多,因此安排了能讓觀眾有新發現及享受的劇情結構。第29集提到入侵南方基地、真理之主流的戰鬥場面,Durendal首次登場,也是非常充滿挑戰性的橋段。尤其是Durendal非常充滿挑戰性的橋段,運用武器的招式原本就分注入故事性。

Koichi SAKAMOTO

坂本浩一:1970年,生於東京都。高中畢業後赴美,累積了特技演員的經歷後,長年擔任《金剛戰士》(Power Rangers)的主要劇組人員,相當活躍。2009年於《怪獸大戰爭超銀河傳說 The Movie》初次嘗試擔任導演,在日本同樣積極參與活動。東映作品部分則是先參與了《假面騎士W》,接著於《假面騎士Fourze》擔任主導演,在《獸電戰隊強龍者》亦擔任主導演職務。其後便參與此兩系列多部作品直至今日。

之前在《魔進戰隊煌輝者》就有合作過，所以很高興能和能拍攝長大後的花音。片中也很努力重現出《Ghost》時的打鬥動作，接著再與聖刃一起戰鬥，讓整個情境更加熱血。我自己非常喜歡共同戰鬥的劇情，小時候如果看見有其他騎士特別演出時，印象都會特別深刻。

●外傳《假面騎士Specter×Blades》
這部作品的亮點應該在於2號騎士們的共同戰鬥，以及花音的變身吧？當初完全沒有預期會讓花音變身，所以開心又驚喜。倫太郎和芽依組合的歡樂特質也很能渲染給其他角色，再加上兩部作品的主要製作人跟主編劇分別是高橋先生和福田先生，所以合作起來也感覺相當自然。為了重現Specter當時的動作，更由動作指導渡邊自飾演身。美櫻自己也非常期待變身，雖然對於「好花音啊～！」感到很不好意思，但還是非常正確的決定（笑）。

Q05 對於主要演員群的看法？
A05 因為這次角色的年齡層較廣，我相信大家有取得非常好的相處模式。成員中既有老手也有新人，感覺彼此都能認真對戲，卻還是非常愉快。

Q06 對於本作品替身演員群的感想是？
A06 跟渡邊在《假面騎士W》的時候就有很緊密的合作，尤其是針對《假面騎士Eternal》交換了很多意見，他也很積極地嘗試一些想挑戰的動作。在現場相處起來非常愉快（笑）。我跟渡邊雖然是不同團隊，但我同樣是替身演員出身，所以跟替身演員一起工作時最安穩（笑）。替身演員其實也在世代交替，我在現場竟然也見到最年長的前輩，雖然年輕世代能站上第一線，又感到非常開心，我也會變得更加投入呢。

Q07 你認為什麼是《假面騎士聖刃》這部作品才有的魅力？
A07 機關很有吸引力的道具就算是非常耳目一新。插入三本書、拔劍後就能變身的道具算是非常耳目一新。

●外傳《真理之劍傳奇》（前篇）
這部以上條和富加宮隼人兩位年長組為主角，算是比較少見的外傳。除了聚焦主理之劍，也算是一部總彙整，看完後能更深入理解過去發生了什麼事。對我自己來說，的確能透過這部作品更理解《聖刃》的世界觀。我跟編劇的內田（裕基）之前也曾合作過，他不僅能掌握《聖刃》複雜的設定和過去的故事，還能加以彙整，是非常有實力的年輕編劇。相當期待他今後的表現！飾演真理之主的相馬（圭祐）之前在《俺たち賞金稼ぎ団》（我們是賞金獵人團）有稍微合作過，這次對於他能記住龐大的台詞，完美且正確地詮釋出來目一新。

DIRECTOR_03
諸田 敏
[導演]

Q01 對於《假面騎士聖刃》此作品與企劃的第一印象是？
A01 好多人啊，騎士的人數真多呢……

Q02 以導演的角度來看，您是如何詮釋這齣作品的重點呢？
A02 除了書店以外的設定雖然都是非現實，卻是比想像中更自然率真的群像劇。不過，因為我比較晚加入，所以可能都只有一些印象而已……

Q03 請針對您負責集數，逐一聊聊每集的重點以及講究的環節。

●第17集「古代使者，是光還是影。」
尤里巴哈特初次登場，要定位角色，還要著重在劍與影如何呈現。

●第18集「執著烈炎，討伐梅基多。」
隨著巴哈特的登場，要表現出加速進入下個篇章的緊張感。

●第34集「覺醒的，不死劍士。」
●第35集「然後，我將成為神。」
全員在同一個外景地集合，內容包含了每個人的打鬥場面，以及不同形式的了斷，還要考量怎樣協調地呈現出劇情的壯大程度。

●電影公開紀念合體特別篇「劍士與界賊，兄長的誓約。」

●《機界戰隊全界者》開紀念合體特別篇 第20集！電影公開紀念合體特別篇「界賊到來，交錯的世界。」
為了避免失去兩部作品的世界觀，用不著痕跡的方式加入共通的故事，讓作品看起來既正向又愉快。

Q04 受到疫情影響，以及即時合成、遊戲引擎等技術的導入，您對於影像呈現上的新方法有什麼想法？
A04 其實20年前，超級戰隊和假面騎士就比其他電視劇走在更前端，等於是拍攝進電視劇中。劇組雖然會很糾結，想說怎樣才能不被觀眾看出呈現上的侷限。

Q05 對於主要演員的看法？
A05 無論表現好壞，大家都很自然率真，也期待他們能隨時間繼續成長。

Q06 對於本作品替身演員群的感想是什麼呢？
A06 對於不斷思所全員如何用劍戰鬥，真的辛苦他了。對於休假日也現身的替身演員們也給予鼓掌。

Q07 您認為什麼是《假面騎士聖刃》這部作品才有的魅力？
A07 集結了奇幻與年輕人的群像劇。

Q08 有什麼話是您特別想告訴大家的？
A08 因為疫情和預算使劇組人員們負擔增加。除了感謝，也要說各位辛苦了。

Q09 最後再請簡短跟我們說說回顧《假面騎士聖刃》這段日子的感想。
A09 對於參與集數不多感到可惜。

Satoshi MOROTA

諸田敏：1959年5月15日，生於東京都。1985年於《電擊戰隊變化人》開始擔任超級戰隊系列的助理導演，並於1996年《超光戰士山齊喜奧》第19集躍升導演。於1998年的《星獸戰隊銀河人》開始參與超級戰隊系列拍攝，並在《未來戰隊時間連者》和《轟轟戰隊冒險者》擔任最初集數的導演。自《假面騎士W》起便開始聚焦於平成假面騎士系列製作，另也負責《假面騎士Ghost》最初集數。

DIRECTOR_04

[導演]

杉原輝昭

Q01 對於《假面騎士聖刃》此作品與企劃的第一印象是？

A01 真的很奇幻！是高橋（一浩）製作人跟我聯絡的。直到跟劇組會合前我都還在拍《假面騎士ZERO-ONE》，所以思考了接下來要去怎麼適應。加入時拍攝差不多進行到第20集，演員對角色情緒掌握得比我清楚，所以我會在拍攝中看他們怎麼演並從中補足。這部是柴崎（貴郎）導演首次擔任最初集數的假面騎士作品，所以我也著重表現出柴崎先生想傳遞的內容，以不改變《假面騎士聖刃》世界觀為前提將故事發揮。

Q02 以導演的角度來看，您是如何詮釋這齣作品的重點呢？

A02 這是我自己的解讀，但就我看來《假面騎士聖刃》登場人物都像是「束縛」一樣。飛羽真是「無法實現的約定」，倫太郎是「家族（上一輩）」，賢人則是「一定會發生的未來」。所有人都被不同事物因禁著。他們透過學習、成長與其他劍士互動，來解開自身上的「束縛」，這也是我執導的靈感來源。

Q03 請針對您負責集數，逐一聊聊每集的重點以及講究的環節。

● 第21集「最亮光輝，五光十色。」
● 第22集「即使如此，也想救人。」

A03 21集是聖刃和Slash與X劍客的首次變身，我特別要求成員們演出劍戟的首次變身的沉重感。動作戲我針對男騎士演員互鬥，我還特別請淺井（宏輔）避免動作太漂亮，用很粗糙笨拙的劍，效果真的很帥。X劍客則是打造出X劍客這位特別的騎士呢，就打造出X劍客這位特別的騎士。動作內容是小淳幫忙想，接著把彼此的想法結合後，就打造出X劍客這位特別的騎士。無論是特效還是必殺技，著重呈現出Buster盔甲硬度和Buster之戰，著重呈現水泥破、吊掛、水泥灰噴濺等。22集是講述盔甲硬度和Buster之戰，著重呈現出水泥爆破、吊掛與水泥灰噴濺等，是一場戲，Buster就是這樣的規模！我也非常感謝淺井和（岡元）他們聽到揮劍後會爆破，所以才能拍出那麼帥氣的畫面。

● 第32集「我的想法，化為結晶。」
● 第33集「即使如此，未來也能改變。」

A03 這集要在北極對戰。這集內容包含Durendal能力影像化、飛羽真能力覺醒還有Blades的強化，總之非常精彩。我在片場特別緊盯著山口（貴也）的表演，尤其是變身鬃毛冰歐戰記形態前殘弱不堪的低潮模樣，做了可斷後與師父告別的那場戲。多虧有他，才能拍出那麼好的片段。至於動作戲的部分，我對Blades斬擊很用心，在揮劍時加了一名叫mylar film的閃亮薄膜粒子，還有另一種名叫Eco Snow的人工雪作為點綴。變身鬃毛形態時更大手筆地用了分鏡，集結特攝組、合成組、本篇組各方的協助，才能拍出這麼有趣的動作戲。

● 第44集「翻開，最後的篇章。」
● 第45集「十劍士，賭上世界的命運。」

A04 44集我特別專注在假面騎士斯特琉斯首次變身、飛羽真跟賢人演了一齣小短劇希望獲得露娜的原諒，還有劍士們在日出照耀下跨步迎向最後之戰了。製作分鏡時，要呈現斯特琉斯變身後充滿邪惡卻又帶有美感的氛圍，當他說出對世界抱持的印象時，影子在地面不斷擴散，從影子噴出黑墨將斯特琉斯纏繞包覆，看起來像是有著黑翅膀的天使。我跟古屋（呂敏）說明時，他說這可是非常開心呢（笑）。飛羽真和賢人的小短劇是我請高橋製作人幫忙寫的，在片場讓兩人說明怎麼互動後，就是讓他們自由發揮。兩人表現得很好，對戲的岡本（望來）和橫田（真悠）也接得很好。

Q04 受到疫情影響，以及即時合成技術的導入，您對於影像呈現上，遊戲引擎等技術的導入的新方法有什麼想法？

A04 新導入現場的即時合成技術員備很多可能性。如果沒有實際參與拍攝的人員，以及其他實務與拍攝不熟悉的部分，那就更有趣的理解（像是該怎麼用黑幕擷取影像），應該會是部更有趣的作品。期待不只是這次，未來也能適時地接受這類挑戰。

Q05 對於主要演員的看法？

A05 從現場就可以看出所有演員都充分理解自己的角色，也仔細思考過該如何詮釋自己的角色。這或許所當然，卻是最有難度的部分。我加入劇組時，《假面騎士聖刃》其實已經拍攝了相當的進度，所以我會希望該如何維持住他們在螢幕前的角色形象，再想想該如何稍微加入其他元素。只要達到現場，他們一直演出來卻很難度。不過，我相信這個努力吸收，這部分真的很棒，所以拍攝相處起來非常愉快，也能感受到成員們在過

Q06 對於本作品替身演員群的感想是？

A06 我跟小淳在前一部作品《假面騎士ZERO-ONE》就有合作，還滿有默契的，所以多半會用聊天的方式來討論想要有怎樣的呈現或想怎麼做。再加上我們看的影片類型很相似，所以只要跟他說「像是哪部電影的感覺」、「像是哪齣

Q07 你認為什麼是《假面騎士聖刃》這部作品才有的魅力？

A07 能看到超多騎士！！

Q08 最後再請簡短跟我們說說回顧《假面騎士聖刃》這段日子的感想。

A08 這是我第一次執導如此充滿奇幻色彩的假面騎士作品，所以也學到很多。無論是騎士人數眾多、疫情影響下的拍攝方式，以及該如何因應當今時代等等，其實這部作品除了故事內容本身，還有其他非常多的挑戰與嘗試。很高興自己能參與這部作品。

（右側主文）

演員互鬥，我還特別請淺井（宏輔）避免動作太漂亮，用很粗糙笨拙的劍，效果真的很帥。X劍客則是打造出X劍客這位特別的騎士。只能目送賢人遠去，這也是我非常喜歡的一幕。

忙指揮現場。那次動作戲精彩之處，就是藤田飾演的劍斬和Slash的打鬥片段。撰寫劇本時，高橋製作人跟我說：「這部分的喔。」我還記得自己寫得很投入，因為面對之後的最終回，我要負責交由導演負責寫。特別慶幸這次能跟次郎先生、今井（靖彥）先生和荒川（真）先生一起共事。

動漫的感覺」，他就會回：「啊～好的好的！」（笑）。基本上我到現場氣氛都還和樂的！這次還有其他幾位替身演員，這次雖然多達10名騎士，但每位替身演員都很徹底地掌握角色詮釋，所以我獲益良多。

Teruaki SUGIHARA

杉原輝昭：1980年10月18日，生於岡山縣。2003年擔任《假面騎士555》助理導演，另也參與過其他電視劇系列現場拍攝，2008年再次以《假面騎士KIVA》第二助理導演之姿參與假面騎士系列製作。其後，終於在2016年《動物戰隊獸王者》擔任電視劇系列劇導演。並以《快盜戰隊魯邦連者VS警察戰隊巡邏連者》（18年）及《假面騎士ZERO-ONE》（19年）擔任主導演。

DIRECTOR_05　柏木宏紀　[導演]

Q01　對於《假面騎士聖刃》此作品與企劃的第一印象是？

A01　充滿奇幻的元素，是猶如繪本（雖然作品本身就在繪本）的作品。還有許多充滿人情味的登場人物，以及感覺到近期的假面騎士系列，都是很適合小孩觀看的作品。

Q02　以導演的角度來看，您是如何詮釋這齣作品的重點呢？

A02　會特別去思考該如何在幻想世界中描繪真實。舉例而言，表現與人情連結的部分時，還有在描繪CG的時候，怎樣避免讓觀眾有自己被硬生生丟在奇幻世界的感覺。

Q03　請針對您負責集數，逐一聊聊每集的重點以及講究的環節。

●第36集「被開啟的，全知全能之力。」

這集是真理之主第一次變身，所以比較著重在如何呈現出可怕魔王的感覺。無論是動作、畫面銜接、CG還是音樂，我記了什麼，但有印象的是我先了解大家過去所拍出的成果，並掌握每個人的眼神表現，當然也做了很多溝通。過程中，跟飾演真理之主的相馬（圭祐）也做了許多對談。其實現場包含很多自己的想法，對於拍攝至今都覺得不安，但我認為，光有信心是無法拍出好作品的。

●第37集「能改變未來的，是誰。」

這集的所有焦點，都在於飛羽真阻止賢人捨命拯救世界的那一幕。當時我非常細膩刻地思考如何讓劇情順暢，不會有停頓感。兩位演員的表情也都很棒，所以只放入了「飛羽真伸出手、賢人卻沒有回握」這樣非常簡單的畫面，這也是我自己滿喜歡的一幕。

●外傳《真理之劍傳奇》（後篇）

這部是以光、影為主題來敘述賢人比較恐怖的一面、搞笑演出的蓮和迪斯特，以及凌牙和玲花，還有冷靜訴說這一切又露出喜悅表情的真理之主。劇本最後原本是要以真理之主做結尾，不過我發現從陰暗隧道走出來的賢人感覺很棒，所以特別把那幕挪到最後。

Q04　受到疫情影響、以及即時合成、遊戲引擎等技術的導入，您對於影像呈現上的新方法有什麼想法？

A04　其實，最大課題就在於如何不讓畫面看起來像是合成的……的確是非常難的挑戰。進入後半階段時有解決掉一些難題，也呈現出外景拍不出的規模感。

Q05　對於主要演員的看法？

A05　我算是片子開拍了好一段時間之後才加入的，所以是很記得當初跟演員們聊聊的請求。我不是很記得當初跟大家說了什麼，但有印象的是我先了解大家過去所拍出的成果，並掌握每個人的眼神表現。

Q06　對於本作品替身演員群以動作指導（渡邊）的感想是什麼呢？

A06　替身演員團隊以動作指導（渡邊）淳哥為首，真的是承蒙大家的關照。我只要大概描述想要做什麼，他們都能化為實際動作（笑）。有天拍攝因為必須自己去做關照的機會，未來還希望有被關照的機會（笑）。非常感謝淳哥充滿熱忱的演出，是為實際動作。有天拍攝因為必須自己去做某些狀況，使得動作指導淳哥必須去演聖刃替身，是非常棒的回憶。

Q07　您認為什麼是《假面騎士聖刃》這部作品才有的魅力？

A07　當然是秉持著以書為焦點主軸的堅持囉。

Q08　有什麼話是您特別想告訴大家的？

A08　非常非常想知道《聖刃》角色接下來的發展，期待未來還有機會在下個片場相遇。

Q09　最後再請簡短跟我們說說回顧《假面騎士聖刃》這段日子的感想。

A09　雖然我參與的部分不多，但這段期間卻感覺過得相當充實。無論是演員、劇組，還是各位片場人員，都想在此對大家說聲謝謝。

Hiroki KASHIWAGI

柏木宏紀：於東映京都攝影所擔任助理導演，在舊識丸山真哉製作人統籌的《騎士龍戰隊龍裝者》中，從第一集就開始擔任助理導演。第9、10集更晉身為導演。主要執導作品有電視劇《科搜研之女（第19〜21季）》、《IP〜網路搜查班》等。

WRITER_01　長谷川圭一　[編劇]

Q01　當初為何會參與本作品？

A01　當初就聽聞高橋P想做一部奇幻世界（劍與書）的假面騎士系列，沒想到導演總能信任他。在聽說這次會有超過10位騎士時，真的嚇了很大一跳。

Q02　對於《假面騎士聖刃》此作品與企劃的第一印象是？

A02　福田先生的初稿有提到，舞台是書都市的城市，主角則是一位小說家。很有力，所以我很期待究竟會是怎樣的故事。很可惜的是受到疫情的影響，劇裡許多元素都必須變更，但其實這也意味著多了很多新的挑戰。

Q03　聊聊您負責集數的每集重點。

●第15集「跨越覺悟，在這前方。」

第15集在講述Calibur（上條）退場，撰寫劇本時，又是非常勞心。不過這集搭配的是坂本導演，撰寫劇本時相當放心。

●第16集「拯救世界的，一縷光芒。」

16集算是另一個新開始，寫起來很愉快。但原本感情很好的X劍客們突然出現嫌隙的發展，在撰寫上還挺痛苦的。

●第21集「最亮光輝，五光十色。」

●第22集「即使如此，也想救人。」

這裡把焦點放在Slash（刀匠）的魅力。

●第27集「將悲傷，變成微笑。」

●第28集「記述過去，描繪未來。」

●第29集「就在那刻，劍士行動了。」

突然被告知要連續負責三集時真的是嚇了一跳。而且，第27集還是在講述元Durendal首次登場，也是描述倫太郎退場。第29集除了專心地把飛羽真寫得很帥就好。另外騎士人數與道具數多到超出預期，就像四集內容濃縮成兩集一樣，很辛苦（笑）。原本想說第28集作為總彙整，應該沒什麼問題，沒想到第28集反而最困難（笑）。

●第7集「王之劍，就在阿瓦隆。」

被告知要連續負責戰時，我還挺疑惑怎麼回事，但我決定專心地把飛羽真寫得很帥就好。

●第8集「被封印的，亞瑟王。」

●第11集「暗雷湧動，烏雲擴散。」

●第12集「在那個，約定之地。」

這裡講的是市Spada（賢人）退場，算是難度很高，卻又很重要的展開，所以針對飛羽真和倫太郎的對話橋段做了很多討論。不過，因為這不是很習慣線上會議，有時無法充分掌握到導演的需求，所以作業上相當辛苦。

●第40集「光輝的友情，三劍士。」

●第41集「兩千年，寫出的願望。」

另外，寫到許久未合體的聖刃、Blades、Espada共同戰鬥時，真的是熱血沸騰。該如何讓他們憤恨、滑稽又悲慘地退場，心想初撰寫時可是抱著很興奮的心情，當第40集最重要的就是真理之主的願望，在撰寫上，心想……

還有，寫到等很久的神代兄妹間的羈絆

時，我也哭了呢。第41集的主角是達賽爾。終於揭開二千

年前的祕密。這集還有另一個重點，也是

我認為很棒的部分，那就是用流水麵線來

描繪劍士們放鬆時的日常。

Keiichi
HASEGAWA

長谷川圭一：1962年2月1日，生於靜岡縣。日大藝術學院電影系畢業。曾任裝飾佈置人員。於《超人力霸王卡》第22集躍升成為編劇。在《超人力霸王帝納》、《超人力霸王納克斯》擔任主編劇。另也參與過東映特攝的《假面騎士W》、《Fourze》、《Drive》、《Ghost》數個系列的編劇。累積多部動漫作品經驗，2018年更獨挑大梁，負責《SSSS.GRIDMAN》整部作品。

●第44集「翻開，最後的篇章。」

●第45集「十劍士，賭上世界的命運。」

終於進入決戰前夕的第45集，這集的打鬥場面不多，主要著重在每位劍士的想法，以及全員集結前往破滅之塔那幕。杉原導演呈現出的畫面比想像的更出色，我非常有感觸。接著是賭上世界命運，開始最終決戰的第45集。面對強大的敵人，劍士們一個使盡全力奮戰，其中最有看頭的，當然是蓮與迪札斯特的戰鬥段落了。熱血的動作戲該如何具體呈現我則是交給導演去發揮。

●第46集「再見了，我的英雄。」

●結局「終結的世界，誕生的故事。」

在撰寫46集時，我把斯特留斯當作主角。看到成品時，對於劍士們在絕望中還終於進入決戰前夕的第45集，這集的打鬥場面不多，主要著重在每位劍士的想法，以及全員集結前往破滅之塔那幕。

Q06 有什麼話是您特別想告訴大家的？

A06 最後橋段突然響起的插曲，為演員迪札斯特斷增添色彩的芽依歌聲，還有為劍士們破曉出陣獻上歌聲的蘇菲亞。這些橋段都非常棒。

Q07 最後再請簡短跟我們說說回顧《假面騎士聖刃》這段日子的感想。

A07 這次其實是我參與過的假面騎士系列中，撰寫集數最多的作品。能描繪出許多重要面向可說既辛勞，又開心。交織出故事的劍士們啊，永遠存在。

●第9集「交響，劍士的音色。」

●第10集「相交的劍，與交錯的想法。」

這裡是Slash的首次登場，我也是思考為特別合作篇。

●電影公開紀念合體特別篇「界賊到來。」

交錯的世界。」

為特別合作篇，許久沒接手這類特別

●第41集的主角是達賽爾。終於揭開二千

不肯放棄戰鬥，被賢神二打倒的悲壯模樣很感動，不自覺地流下眼淚，是我最喜歡的一集。

接下來我必須在最後一集完整描述身為劍士、小說家的飛羽真。芽依剛開始登場雖然有點煩人，但最後有展現出女主角應有的感覺，很漂亮。接著是飛羽真在新奇蹟世界與露娜、達賽爾、斯特琉斯等人相互微笑那幕，與回到珍貴夥伴身邊的橋段，以及最後的立體繪本我都很喜歡。另外，生成就了一部每位演員都很有自我風格，讓人印象深刻的作品，我尤其喜歡真理之主的笑容（笑）。

Q04 對於主要演員、聲優、替身演員們的看法？

A04 即便這次的主要演員人數龐大，仍題材，無論是舞台劇或其他範疇作品，我都能以各種形式加入這些元素，所以自認還算擅長。這部分也有大量發揮在夏季電影的內容中。

Q05 你認為為什麼是《假面騎士聖刃》這部作品才有的魅力？

A05 對於看完1年故事的觀眾來說，應該會有自己讀完一本書（長篇小說）的感覺，這是我認為本作品才有的魅力。

●第3集「既是父親，也是劍士。」

●第4集「翻開了書，因此。」

Q03 聊聊您負責集數的每集重點。

A03

第1集戴彩色隱形眼鏡與參與外景也都謹慎。

Q02 對於《假面騎士聖刃》此作品與企劃的第一印象是？

A02 我很喜歡「小說家」、「故事」這類題材，無論是舞台劇或其他範疇作品，我都能以各種形式加入這些元素，所以自認還算擅長。

Nobuhiro
MOURI

毛利亘宏：1975年6月24日，生於愛知縣。在以自己為首的劇團「少年社中」裡，包辦所有內容的編導。於《假面騎士OOO》開始首度擔任東映特攝英雄作品的編劇，其後更參與多部假面騎士、超級戰隊系列作品。於2017年的《宇宙戰隊九連者》首度躍升主編劇，其後也陸續接續參與了《假面騎士ZI-O》、《聖刃》、《REVICE》、《機界戰隊全開者》等作品。

時這看不到第1、2集的影片，只能靠腳本和設定邊想像邊撰寫。我讀了好多次他首次登場的集數後，這裡又負責首次變身的內容。我跟飾演真理之主的相馬圭祐先生算認識滿久的，我第一次在為《侍戰隊真劍者》的英雄秀，就是他扮演真劍金的《侍戰隊真劍者》，後來也曾一起合作過舞台劇，期待今後還有機會跟相馬先生共事。

●第36集「被開啟的，全知全能之力。」

●第37集「能改變未來的，是誰。」

感覺我跟真理之主很有緣，前面負責他首次登場的集數，這裡又負責他首次變身的內容。

WRITER_02

[編劇]

毛利亘宏

Q01 當初為何會參與本作品？

A01 剛開始接到聯絡的時候，其實時間上還滿急迫的。按照我以往擔任副編劇的經驗，多半會從第6集加入，但這次第3集就由我接手，的確使我有點驚訝。我想這是劇組在測試我的實力，所以心態上也更加謹慎。

●第17集「古代使者，是光還是影。」

●第18集「執著烈炎，討伐梅基多。」

這裡是最光的首次登場。最光雖然在前一集也有現身，但這集必須決定最光的角色方向，所以是他正式登場的集數。另外，這時真理之主雖然只是南方基地衛兵般的角色，卻也是他正式登場的集數。

Q02

A02

●第23集「狂暴的，破壞之手。」

●第24集「父親的背上，背負著未來。」

這集真理之主究竟還只是南方基地衛兵害了！

●第20集「！電影公開紀念合體特別篇「劍士與界賊，兄長的誓約。」

《機界戰隊全界者》第20集

接到聯絡時，我正好在寫《假面騎士聖刃》。因為當時田崎（龍太）導演剛說完，「要拍夏季電影的緣故，OOO的部分會先暫停」所以聽到時我很驚訝。不過，白倉（伸一郎）先生跟我說：「沒關係，可以把

《假面騎士聖刃＋機界戰隊全界者 超級英雄戰記》

了很多，心想：「要用怎樣的形式，讓原本扮演刀匠的大秦寺有所發揮。」另外，在關智一先生的配音下，也讓鴨梅基多大量現身那段變得非常熱鬧，合作起來相當愉快。

篇。我第一次負責的特別篇應該是鎧武·烈車戰隊特急者，然後是這次的聖刃跟全界者。不過，全界者真的很難應付，不能和在一起會很危險。全界腦會立刻侵蝕掉聖刃，一定要維持住聖刃該有的風格。當初寫的時候滿腦子都這麼想。

（承上）……重心擺在《聖刃》上。」再加上是我很擅長的後設小說，所以撰寫起來也非常愉快。能被交付紀念電影任務真的相當光榮，也要對改變我人生的石森章太郎老師致上敬意。

Q04 對於主要演員、聲優、替身演員們的看法是什麼？

A04 其實我很多想分享的，但對於淺井宏輔先生的印象最深刻。他在我第一次踏入特攝界，也就是參與G. GROSSO英雄秀製作時，負責飾演真劍紅一角。當時他就有跟我說過，自己的夢想是扮演假面騎士，所以在外景現場看見他時，彼此都很欣慰，很高興能走到這一步。

Q05 你認為什麼是《假面騎士聖刃》這部作品才有的魅力？

A05 當然是多人數騎士對於不同想法、信念所碰撞出的結果。原本隸屬同個組織，過程中分道揚鑣，各自發展，卻又能在最後團結一心，對抗強敵。最後的打鬥戲真會讓人熱血沸騰。

Q06 有什麼話是您特別想告訴大家的？

A06 身為《聖刃》劇組的一員，非常高興能被交付冬季電影的工作。雖然電影決……各位請一定要觀看DVD，了解一下這些動作的精髓！

●《假面騎士對決！超越新世代》

Q07 最後再請簡短跟我們說說回顧《假面騎士聖刃》這段日子的感想。

A07 這段時間，跟著故事劇情和角色們一度過了一段至今不曾有過、每天都像在激戰的日子。對於劇中騎士們來說，應該也是充滿試煉的1年吧。我會謹記在《聖刃》中學到的經驗，繼續投入於《假面騎士REVICE》。……有騎士前輩交棒給後輩的感覺。劍士聖刃也在REVICE串連起來，一度消失的刃王重新現身，我個人在撰寫這幕時可說熱血沸騰呢。

無論是實際製作好的影像，還是串聯起書本和奇蹟世界的影像呈現都非常有吸引力。雖然當時發生了很多狀況，但劇組還是充分掌握住主題和該表現的元素，真的是部真誠、溫柔的作品。

WRITER_03 內田裕基

[編劇]

Q01 當初是在怎樣的因緣際會下參與本作品？

A01 起先是我的老友湊（陽祐）P把我介紹給高橋（一浩）P。當初說好由我負責第一季就會發布的「總彙整」，我甚至連概要內容都寫好了，結果發現根本不需要。二〇二〇年我不過就是個稍微知道一點後續展開的觀眾。接著，過完年後，我被叫去寫《真理之劍傳奇》（前篇），當時表現還不錯，再加上對《聖刃》作品製作理解，於是有幸參與本篇製作。我並沒有特別積極說要參與，當然我父母親想要參與作品，但因為是主編劇都相當於我介紹給高橋（一浩）P，或許製作團隊想要追求年輕編劇有的新鮮感，或（自己也猜想）……

Q02 對於《假面騎士聖刃》此作品與企劃的第一印象是？

A02 我記得自己很期待，心想著究竟該怎麼把奇幻世界觀透過假面騎士影像化。

Q03 聊聊您負責集數的每集重點。

A03 ……

●外傳《真理之劍傳奇》（前篇）

前篇的影像主軸是要講述本篇15年前發生的事件，當初花了很多心思去銜接起本篇的影像和新拍攝的部分，避免兩者間有違和的感覺。再加上預算有限，當初上面要求不要放入兩位上一代劍士的變身畫面，不過我看了完成影片後，發現不只變身，還加入了動作戲，不由得感嘆真不愧是坂本導演。原本就已經是具有潛力的作品，在坂本浩一先生的執導下，更成為我個人的特攝出道作品就是坂本導演的《超人力霸王X》，所以非常開心第一部假面騎士劇本能與他一起共事。飾演尾上的生島勇輝先生，榮幸有機會合作。飾演15年前的自己時表現非常優異，是這部作品相當值得關注的部分。

●外傳《真理之劍傳奇》（後篇）

不同於描繪過去的前篇，後篇將主軸放在現在的劍士們身上。另外也補足了電視版著墨較少的部分，像是賢人的心境敘述、蓮與迪札斯特，神代兄妹本篇之外的部份則適用比較可愛的手法描述。劇本上並沒有迪札斯特流淚的部分，所以當時我並沒想到飾演蓮的富樫身高竟然高過迪札斯特呢。

●第32集「我的想法，化為結晶。」

沒想到我第一次執導本篇就是騎士強化，當時超緊張的。角色大量交錯，打鬥戲也很多，所以我盡可能地減少切換場景，用快速、有效率的節奏進行拍攝。鬃毛冰獸戰記的打鬥橋段其實在最初討論劇本時，就已經存在於導演的腦中，所以能具體揣摩出導演想要的感覺。看見完成的影像時，真的感到非常開心。這集最關鍵能讓我體會到導演想要守護重要之人，飾演倫太郎的山口貴也了。我有去探班拍攝，當時看見他自己一人努力培養情緒，讓我印象滿深刻的。

●第33集「即使如此，未來也能改變。」

不同於第32集，第33集是啟動今後故事展開的關鍵，所以才會針對最初提到的「青梅竹馬」具體說明為何三人會分崩離散。但是，我又覺得蓮和迪札斯特這條線交代得不清不楚實在很可惜，於是提出了「可以動這兩人嗎？」的想法，才會跟青梅竹馬並肩描述。這集的劇情很嚴肅，另外，我還很驚訝，飾演賢人爸爸的青木瞭在詮釋表情轉換時非常厲害，讓我印象深刻，另外，我還很驚訝，沒想到飾演蓮的富樫身高竟然高過迪札斯特面，對此真的覺得很抱歉（官網上寫到「有點可愛的賢人」就是在說那一幕）。飾演賢人的青木瞭在詮釋表情轉換時非常厲害，讓我印象深刻，另外，我還很驚訝，沒想到飾演蓮的富樫身高竟然高過迪札斯特呢。看完拍好的影片後，我真的直接地說出了：「總覺得按照……」

●第38集「集結聖劍，銀河之劍。」

這又是形態強化的一集，不過，畫面要分配給很多角色，所以必須盡可能地藉由最少的描述來展現每個人物。但是，無論……這部作品獨特的地方。我去現場探班時看……

●第39集「劍士，走自己相信的道路。」

我寫演幾集，其實還沒有決定《聖刃》要演幾集，所以當時一直討論劇情要進展到什麼程度。賢人終於回到飛羽真等劍士們身邊，神代兄妹與飛羽真等劍士們的關係變好，隨著故事慢慢發展，對每位角色的著墨也更明確。很開心能呈現出這麼關係變好，桃太郎那段既感動又有趣，是這部作品獨特的地方。我去現場探班時看……

Hiroki UCHIDA

內田裕基：1991年，生於東京都。於《超人力霸王X》一圓編劇夢。主要參與作品有電視連續劇《超人力霸王歐布》、《年下彼氏》、《我們的戀愛太過笨拙》（僕らは がれないワケない男子の14の事情）、動漫《GAMERS電玩咖！》（ゲーマーズ！）、《梅爾克斯托利亞 - 無力少年與瓶中少女》（メルクストーリア - 無力少年と瓶の中の少女）、《失格紋的最強賢者》（失格紋の最強賢者）、《薔薇王的葬列》（薔薇王の葬列）（以上皆負責劇本統籌），以及舞台劇《Falchion朝飛羽真斬一刀》，以及小說《DRAMAtical Murder》、《sweet pool》、《ぼくは彼女のふりをする》等。

見飛羽真、倫太郎、賢人、芽依營造出的氛圍真的很棒。飾演真理之主的相馬圭祐先生在演《真劍者》時我就超喜歡他，每次寫劇本時我想到相馬先生絕對能詮釋好，就會很興奮！

●增刊號（特別篇）「新的故事，翻開新的一頁。」

WRITER_04 金子香緒里

[編劇]

Q01 當初是在怎樣的因緣際會下參與本作品的？

A01 當初是高橋（一浩）P跟我聯絡的。我離開東映後就是自由編劇人，心想著寫完《魔進戰隊煌輝者》之後應該就不會被找去寫特攝作品了，不過執筆時《REVICE》根本還沒開拍，既沒有詳細設定，也沒有完成影像，我印象中說：「這又沒關係。」著實感受到高橋先生的好為人。

Q02 對於《假面騎士聖刃》此作品與企劃的第一印象是？

A02 聽聞會有很多騎士時，我就心想「一定很有趣」。我主要負責外傳部分，但每位劍士（就連敵方也是）都充滿魅力，所以寫起來非常愉快。由東京斯卡樂園管絃樂團演出的片頭和片尾曲真是深深觸動我的心呢。

Q03 聊聊您負責集數的每集重點。

●外傳《假面騎士聖刃外傳 劍士列傳》

《第1集》
外傳整體走向像補充本篇故事內容，所以不看其實沒關係，但看了更能了解本篇劇情。尾上與大秦寺在我心中都已是建立好形象的人物，所以是以兩人的關係繼續做描述。

《第2集》
這集以動作戲為主，加上高橋先生請我針對蓮和迪札斯特對戰橋段來撰寫，我很喜歡忍者，若時間允許，真的會多寫些打鬥戲呢。

《第3集》
本篇沒機會描述賢人消失，於是我想可以在外傳故事繼續發展，所以在第3、4把倫太郎拉進來，加入相關要素（相機等）。也因是劇情轉折處，加入芽依的元素，讓劇情連貫的感覺，私心希望他能繼續。賢人一直給人沉重的感覺，私心希望他能得到幸福。

《第4集》
很高興由淺井先生扮演1號騎士，之前就有聽聞他的夢想。至於我個人的話，對於尾上一家算是比較有感覺的。飾演小空的番家（天嵩）小朋友跟生島（勇輝）先生感情真的很好。番家在我負責的《煌輝者》中也有演出，他真的有辦法把角色充分詮釋出來，讓人打從心底獲得療癒。不過還是有個遺憾，那就是我負責劇本的聖刃＆全界舞台劇取消一事，當時甚至有安排演員們的脫口秀，實在很可惜呢。不過，所有成員都非常有魅力，期待他們今後的發展。

●網路漫畫《別冊 假面騎士聖刃 萬畫假面騎士Buster》
從以前就想製作少年漫畫類作品，所以參與這部時真的很愉快，由本篇中擔任輔助製作的土井（健生）先生和湊（陽祐）先生負責製作，兩位都是今後值得期待的年輕特攝人才。湊先生不僅是假面騎士鐵粉更是特攝製作人，只要是騎士粉應該都會喜歡的作品。

●「TV君 超戰鬥DVD 假面騎士聖刃 集結！英雄！爆誕戰龍TV君」
繼《快盜戰隊VS警察戰隊》後再次負責TV君，撰寫起來非常愉快。石田（秀範）導演的很厲害，有趣中又帶有深度刻畫。劇本中很照理說不能演的胡鬧橋段，沒想到導演也能詮釋得很棒，演員們也都奮力搞笑，才能完成這個「TV君」。我說，他最多可以接受兩次女裝，這次用完還剩下一次，希望未來有機會再兌現（笑）。

Q04 對於主要演員、聲優、替身演員們的看法？

A04 劍士們雖然交織著不同的想法，卻還是能為了守護世界齊聚同一陣線，展現出神山飛羽真以劍代筆的意象。另外，北方基地的夏威夷風情、拜斯放屁飛走、性格強勢的青梅竹馬女孩等，都是石田（秀範）導演才有辦法呈現出的神奇效果，是很愉快的一集。

Q05 你認為什麼是《假面騎士聖刃》這部作品才有的魅力？

A05 當然是集結很多騎士的時候。偶爾會在社群媒體看見「把這放進本篇啦！」這類留言，但執行起來相當有難度──不過還是能想像，就算只有騎士間的打鬥橋段就算了，光是全員說話，可能很快就會寫完一百篇幅，真的很難掌控。若只有一個團隊又有很多道具，製作上真的很有難度。即便如此，每位騎士還是很忠心、真誠，再次感受到這真的是部很棒的作品。

Q06 有什麼話是您特別想告訴大家的？

A06 繼《假面騎士SHINOBI》之後，我再次參與此系列作品，過程中非常愉快。我很喜歡撰寫使用武器的打鬥戲，所以很喜歡能再次參與以打鬥為主的騎士故事。這段期間我也負責撰寫《煌輝者》和《光之美少女》的劇本，所以每個禮拜都很認真觀看朝日電視台週日的晨間動漫，不僅非常佩服晨間動漫動漫迷們。特別關注。本篇裡小空能拿起土豪劍真的嚇我一跳，那把劍很重沒想到他竟然拿得起來（笑），關於這點漫畫讀者應該可以解開裡頭的謎團。尾上先生的特訓是學生時期的舊習，進入本篇後到出現了大秦寺先生，這究竟是怎麼回事？我覺得能繼續創作！晴香能在本篇出現也很適合她（圭一）先生的安排（淚）！

Q07 最後再請簡短跟我們說說回顧《假面騎士聖刃》這段日子的感想。

A07 這段時間，我們都是用線上會議的方式討論劇本，製作人、導演及相關人員真的都很好，讓我覺得很開心。也請各位今後也要給予支持，讓《聖刃》的故事能夠繼續下去。能參與和高橋P的作品真的很棒。期待未來能與《聖刃》的成員們再相會！

Kaori KANEKO

金子香緒里：就讀日腳連學校，曾參與廣播劇腳本，並於《快盜戰隊魯邦連者VS警察戰隊巡邏連者》首度擔任影像作品編劇。另參與東映特攝的《騎士龍戰隊龍裝者》、《假面騎士ZI-O 外傳RIDER TIME 假面騎士SHINOBI》、《魔進戰隊煌輝者》、《假面騎士聖刃外傳 劍士列傳》等作品。其他作品還包含了特攝片《シリーズ怪 ギャラス ネゴー》、漫畫原作《萬畫 假面騎士Buster》、動漫《ヒーリングっど プリキュア》等。

山下康介

[音樂]

參與過4部超級戰隊作品，第二次負責假面騎士作品的山下康介是如何詮釋《假面騎士聖刃》的音樂世界？透過音樂引領作品的世界觀，讓我們一起探究內幕，了解他究竟是如何呈現？

提問◎トヨタトモヒサ　撰文◎編輯部

關於音樂概念

—這是繼《假面騎士鎧武》後，您第二次負責假面騎士系列配樂，是非常有幹勁呢？

山下：跟上次相隔了六年，心想，原來已經隔那麼久了，對於這次會是怎樣的主題的系列雖然同為特攝作品，風格卻完全不同，對於能負責騎士系列的配樂感到非常期待。

—聽聊您對作品內容的印象。

山下：聽到主角是個文豪，還會寫故事。劇組提供的CG參考資料是個非常奇幻的世界，當時心想應該很適合搭配管弦樂或民族樂。故事會以怎樣的背景展開，都將改變音樂調性。即便用非常棒的影像來呈現故事，一旦兩者不一致，最終效果還是會跟著改變。

—這是部奇幻世界觀的作品，您是以怎樣的方式在音樂上詮釋出作品概念呢？

山下：管弦樂很適合詮釋出奇幻世界，我認為這很棒的作品。最後再加入歌詞，相信有讓……

是自己大展長才的機會。過去雖然也很常把奇幻音色、和聲和樂句呈現在各種作品中，但面對假面騎士作品時，卻有著另一種使命感，因為劇中還包含了打鬥戲，所以會加入一些更加強調的部分。另外，劇中《鎧武》有加入一些哈卡舞音樂元素，所以會想說《聖刃》也來加點特色。不過，於是這次選擇了民族風格的配樂，要說的話，應該就是聖刃這個世界的音樂。

—請針對以下幾首主要樂曲說明一下您作曲時的重點。

關於各首樂曲

—接著要向您請教各首樂曲的部分。首先是主要曲目「假面騎士聖刃」主題。

山下：這是我第一首製作的曲子，有在製作法表會上播放。作曲時，因為能取得的資訊有限，所以我必須自己去想像聖刃的模樣，感覺應該是充滿命運情懷的旋律。初期作曲階段雖然沒有很具體的方向，但我認為還是有做出樂曲氣勢和感覺很棒的作品。最後再加入歌詞，相信有讓主題曲。

「奇蹟世界」（D1-06）

山下：不同於現實世界，非常不可思議的空間。也因為是相當廣闊的CG世界，我用了充滿期待感的曲調，來詮釋今後這個故事將會如何發展下去。

「書之守護者，蘇菲亞」（D1-08）

山下：感覺有些神祕的曲調，又能感受到其中的使命感。作曲時，我是以使命感為主題去撰寫。最後這首也成了蘇菲亞的主題曲。

—最初先交50首，中途再在追錄30首似乎很常見，請問您前半語後半階段的想法有變化嗎？另外，後半段是否有哪首曲子是您特別花心思的呢？

山下：老實說，播放前所寫的作品與播放後的追加錄音，最大差別在於後者能對作品有更具體的詮釋，還能感受到故事整體

Bonne lecture（＝祝您讀書愉快）（D1-02）

山下：這是達賽爾的主題音樂，他相當於說書人的存在，所以我是用帶點奇幻氛圍的音樂來吸引大家進入故事。其實還有其他幾個版本，每個版本的氛圍都很棒，我都很喜歡。

「梅基多現身」（D2-04）等敵方主題

山下：這部作品並不存在明確的敵人主題，所以我是依情境來套用樂曲。稍微離題一下，其實作曲時還滿常出現原本的預期跟實際運用方式不同的情況。有時還可能出現選用的音樂不知不覺地變成了那一幕的主題曲，我是還算習以為常的。

「聖劍・火炎劍烈火」（D1-17）

山下：這是戰鬥曲之一。無論是超級戰隊系列還是假面騎士，都會有很多的戰鬥曲呢。要想出很多靈感其實不容易。另外，雖然近幾年的登場角色人數還滿多的，但我會避免針對特定角色去冠上主題。所以開始寫曲時，我不太會加入具體的意象。頂多就是以一種動作戲曲形態的方向作曲。其實，這首曲子拿掉節奏音軌（鼓聲等）後，還能轉換成很像管弦樂的另一種曲風使用。

「故事結局，由我來決定！」（D1-13）

山下：變身曲。以特攝作品來說，變身絕對是最重要的橋段。如果這裡的BGM不夠好，就無法讓情緒沸騰，所以這首也是我個人最喜歡的樂曲。當初可是絞盡腦汁才有想法，曲子本身沒有很長，但重點是必須在短曲中帶入節奏感。

假面騎士聖刃
電視原聲帶
AVCD-96784～5
2021年9月29日發行
價格：3850日圓（含稅）
收錄由山下康介作曲，為《假面騎士聖刃》電視劇本篇增添色彩的配樂！

假面騎士聖刃
CD-BOX
AVCD-96789～93/B
2021年9月29日發行
價格：11000日圓（含稅）
收錄了單片發行的三標題5片CD組、《假面騎士聖刃》片尾舞蹈教學DVD，採「Wonder Story」設計（硬殼書造型的Digipak包裝）的盒裝逸品。

意象，所以作起曲來的目標也會更明確。再加上故事從後半段朝尾聲邁進時，整個氣氛也會變得更高亢，那麼樂曲的曲風可能就要更嚴肅，或是更重視主題音樂的核心關鍵，才能提升作品的整體密度。

關於插曲

——插曲的部分您負責下面兩首曲子，請分別聊聊您創作時的重點及靈感。

「The story never ends」
（作詞：藤林聖子／唱：知念里奈）

山下：我自己應該滿久沒寫人聲歌曲了，所以過程非常享受。再加上演唱的是飾演蘇菲亞的知念里奈小姐，是我相當喜歡的同世代歌手喔。曲子產出比想像中還順利，另外，藤林的歌詞也寫得很棒，應該能成為我少數人聲歌曲中的代表作吧。

「Timeless story」
（作詞：瀧尾渉／唱：歌人三昧samady）

山下：我完全沒想到這首歌會填入歌詞作為唱曲，跟歌人三昧samady的強力和聲相當契合，能讓聖刃的世界更有深度。我最初作曲時就有預期應該可以加入和聲，能參與這樣的企劃還滿開心的。

關於劇場版樂曲

——也請跟我們聊聊電影的作曲經過，首先是《劇場短篇 假面騎士聖刃 不死鳥的劍士與破滅之書》。

山下：因為是片長非常短的作品，所以音樂的佔比不多。不過，以Falchion來說，劍士與破滅之書的主題音樂也跟電視版的不一樣，當中然曲子多半沒有很長，但主要都以好懂、簡短的主軸為出發點，呈現出多樣性。聖態性也不錯，總能留下超越世代的常態性節目，假面騎士是整年都會播放的作品，不僅參與節目，也會有背負責任的

——接著是最新作品V-CINEXT的《假面騎士聖刃 深罪的三重奏》，請問製作新曲時有什麼感想呢？

山下：不同於本篇風格，這部在詮釋上更偏成熟，感覺像是描繪人際關係的電視劇。在電視播放的特攝作品基本上從頭到尾都會有音樂，但這次為了讓觀眾更專注在劇情，所以少了很多音樂。另外，這次還寫了「Falchion的主題」等新曲，雖然很認同自己的成品呢……甚至會覺得表現不錯。假面騎士是整年都會播放的常態性節目，總能留下超越世代的作品，不僅參與節目，也會有背負責任的

——對於第二部假面騎士作品，您給自己幾分？另外，也請您聊聊這次的收穫、困難的部分以及今後可能會遇到的課題。

山下：分數啊……我想想，如果滿分100分，那我應該會給自己89分吧……會不是，可能過個幾年後再看一次作品時，又會很認同自己的成品呢……甚至會覺得念作，未來再相會。

——接著請說說與《機界戰隊全開者》的合作作品，《假面騎士聖刃＋機界戰隊全開者 超級英雄戰記》的部分。

山下：過去還滿多跟超級戰隊作品合作的經驗。一般來說，作曲家很少有一起作業的機會，所以能透過此次作品共事非常開心。另外，我在現場也跟大石先生聊得很開心。一起討論了曲子的主軸與內容。感覺這份作品不僅凸顯出彼此的風格和音樂性，也同時展現了兩人的特色。這次我是拿宙明老師做的「章太郎主題」來重新編製，不得不說，宙明老師的旋律真的很有存在感呢。

——請問跟大石先生（※大石憲一郎先生負責《全開者》的配樂）一起負責《假面騎士聖刃＋機界戰隊全界者 超級英雄戰記》（※其中也包含《全開者》的部分）。請問跟大石先生一起共事的感想，以及對完成作品的印象。

山下：其實每次參與製作時我都會思考這些問題，但是其實很難立刻有什麼想法耶。會這麼說，是因為都要等到看過電視播放後，才會知道音樂是如何被呈現在劇中。畢竟，作曲時都只能用想像的，所以看的時候會很留意這些音樂是否跟角色、影像契合，音樂節奏好不好等好好環節，也因此較難投入故事中（笑）。不過，我過去此較累積不少作品經驗，近幾年算是愈來愈有心得，所以不會出什麼大問題。音樂節奏其實非常重要，只要稍微快一點或慢一點，就會改變影像呈現，這部分要看了影片之後才會發現，並在下部作品作改善。

我是把同個主題做了許多變化應用。先做出一個主編曲，接著再依照不同場景調整曲子長度，會盡量使用同一個主編曲。

具備電影才有的元素，並結合了Falchion的部分，編曲上算是滿特別。

回顧《聖刃》的1年

——請聊聊看了作品後的感想，以及對於影像及音樂相關性的看法。

——二〇二一年底的演唱會上，您親自上陣，指揮自己編曲的《聖刃》樂曲呢。

山下：非常感謝有此機會，多虧了大家，才能有那麼棒的演出。聖刃的音樂帶交響樂調性，透過現場管弦樂團的演奏，更能展現其魅力。另外，配樂錄音也從原本預先錄製好的和聲變成現場和聲，尤其是在聽「Timeless story」這首歌時，更能充分感受到當中的魅力。非常高興這類演唱會能積極放進配樂曲目。

——結束《聖刃》作曲後的心境如何？

山下：總之大功告成，也鬆了口氣。這是歷時1年的大作，所以打算先休息一下充電，期待未來與新作品再相會。

感覺。困難的地方則在於不能只是製作帥氣的音樂，還必須思考如何透過音樂，於每個時代傳遞不同作品的主題及訊息。

——最後再請跟各位影迷們說句話。

山下：希望今後各位也能繼續透過音樂享受《假面騎士聖刃》的世界。過去1年非常感謝各位。期待10年後能出個10週年紀念作，未來再相會。

> 管弦樂很適合奇幻世界，我認為這是自己大展長才的機會。

Kosuke YAMASHITA

山下康介：1974年，生於靜岡縣。1996年東京音樂大學畢業。主要作品有電影《三色貓推理系列》（三毛貓ホームズの推理）、《海邊的映畫館－キネマの玉手箱》、《十二単衣を着た惡魔》、電視劇《流星花園》（花より男子）、《瞳》、動漫《花牌情緣》（ちはやふる）、《松本零士奧茲瑪OZMA戰紀》（松本零士「オズマ」）、《龍族拼圖X》（パズドラクロス）、遊戲《信長之野望》（信長の野望）等。目前除了在洗足學園音樂大學教授音樂設計課程，亦參與許多吹奏樂、合唱活動。

假面騎士聖刃
劇場版原聲帶
2020-2021
AVCD-96787～8
2021年9月29日發行
價格：3850日圓（含稅）
收錄《劇場短篇 假面騎士聖刃 不死鳥的劍士與破滅之書》與《假面騎士聖刃＋機界戰隊全界者 超級英雄戰記》配樂。

假面騎士聖刃
SONG BEST
AVCD-96786
2021年9月29日發行
價格：3520日圓（含稅）
收錄《假面騎士聖刃》電視主題曲、片尾曲、劇場版主題曲及插曲的「人聲歌曲」精選。

渡邊 淳

[動作指導]

於前一部作品《假面騎士ZERO·ONE》首次擔任電視系列動作指導渡邊淳，接著又繼續參與《假面騎士聖刃》，呈現出以「劍」為主體的動作演出。
帶我們回首他過去1年是如何在本作中邁向更高的目標。

採訪、撰文◎齋藤貴義

劍的呈現方式與多數成員的個性

——對於這次以「劍」為主題的看法是？

渡邊：聖刃、Blades、Espada……每人的劍都不同，所以我過去一整年都在煩惱該如何讓主要武器的劍更有象徵性、更有魅力。我意識到，這是我在《聖刃》作品中要解決的最大課題。近幾年的《騎士龍戰隊》是講述騎士、所以看了很多作品來研究騎士用劍時的動作。製作人高橋（一浩）先生也有提到：「想要《臥武藏龍》裡那樣的打鬥」，這部分我就有特別花心思。如果說到中國武術的劍，又可以分成幾種「類型」。比方說，開場拿劍繞圈旋轉就屬於中國武術的動作，這我就有讓動作部的成員們練習。

（二）先生還讓動作部的成員們練習。高橋（一浩）先生從一開始就有安排要讓藤田（慧）先生飾演，再各自做練習。藤田（慧）飾演劍斬時，二刀流的耍劍方式就是以中國武術為基礎。另外，一個動作太大就會刺到臉部，真的很危險。所以除了劍之外，服裝造型在這次了做出差異，每次都必須想該加入怎樣的洋劍術，當然也少不了日本刀的劍術。

——拿劍的話，有些打鬥動作應該也會受限吧？

渡邊：這是拍攝時使用的劍真的很重，拿到手腕都會痛的程度。光是要拿劍就很辛苦了，重量重到很集中精神拍片。另外，從實際面來說，這部跟上一部的《假面騎士ZERO·ONE》相比，服裝的尖銳造型也比較多，整體相對不平整。所以動作上的確有些受限。尤其是淺井（宏輔）飾演的聖刃，因為右肩上有個龍頭，那些動作，所以才會加進剣斬的部分。還有，藤田那些動作，所以才會加進那些動作。關於劍斬的部分，製作人高橋（一浩）先生從一開始就有安排要讓藤田（慧）先生飾演。劍斬必須要具備一些特技底子，所以打從最初應該就決定好要讓藤田飾演了。

——對於奇蹟駕馭書的操作方式，您有什麼感想呢？

渡邊：放進腰帶後拔刀，打開時還會打開的機關設定其實還滿新奇的，書本就會打開時還會打開的。不過，等音效的時間其實還滿長的。再加上還要思考孩子們對於這樣的（笑）。再加上還要思考孩子們對於這樣的詮釋可以理解到什麼程度，剛開始都比較著重在音效的部分，但又考量到動作上的流暢度，所以以一直很煩惱該怎樣讓整體變得更精簡。

——劍士中，飾演劍斬的藤田（慧）做了很多特技效果的動作呢。

渡邊：的確做得滿徹底的，大概是在《ZERO·ONE》快結束的時候，導演還有相關人員給我看：「可行的話，希望能執行。」後來聽了大家很多意見，再以慢慢嘗試的方式獲得大家的認可。也多虧這樣，動作部終於有一個更容易拍攝動作戲的環境。所以跟《ZERO·ONE》相比，拍攝休息日基本上也都會拿來進行打鬥戲影像分鏡。

——這次第一次嘗試以CG還是合成技術的「即時合成」技術。以第1集在其中呢。

渡邊：這次第一次嘗試以CG還是合成的「即時合成」技術。以第1集來說，首先是製作分鏡，接著再請淺井先生來做出岩石不斷飛來，從岩石上墜落那幕來說，首先是製作分鏡，接著再請淺井先生來做出岩石不斷飛來。

——另外，女性騎士Sabela一角則是由首次在騎士系列擔任主要替身演員的宮澤本人也都會拿來進行打鬥戲影像分鏡。

（雪）小姐負責。

渡邊：我認為今後女性騎士登場的機會不斷增加，想說要找一些適合的人選，所以這次才會請她飾演。宮澤不喜歡認輸，總是全力以赴。不過也是有柔軟的一面，首次登場時，她在很狹窄的佈景中搭配鋼索做了很多打鬥動作，當時就有發現一些她動作具備的特徵。現在拍攝中鏡，接著再請淺井先生做出岩石不斷飛來。

——假面騎士最光是由荒川真先生負責。

渡邊：荒川先生活躍於許多現場的自由演員，除了具備鋼索動作戲的知識、還有參加職業摔角（蒙面人K 666）呢。因為跟最光X劍客的形象很相近，所以還加入了一些摔角特技，他也提供了很多想法。這次是跟荒川先生第一次合作，在演出詮釋上可說獲益良多。

——那麼，請談談飾演Buster的岡元次郎先生。

渡邊：這個角色也是由高橋先生最初提供人選的。當初他跟我說：「想要角色呈現上有厚實的感覺，是否能麻煩次郎先生呢？」我擔任動作指導才1年資歷，其實這是第一次跟次郎先生合作，於是跟他說：「這樣啊，我知道了。既然您這麼說，就這麼安排吧。」而且，次郎先生還經常提供一些意見，真的是受到他很多幫助。大家看了次郎先生的動作之後，我相信也學到非常多，這次真的相當謝謝他。

——今年是否會延續去年開始的打鬥、戲影像分鏡？

渡邊：《聖刃》的確做得滿徹底的，大概是在《ZERO·ONE》快結束的時候，導演還有相關人員給我看：「可行的話，希望能執行。」

——請問這次個性表現上最難詮釋的是哪個角色？

渡邊：騎士成員每個人都很有自己的特色，但壞人角色，像是雷傑爾、茲歐斯，甚至是斯特琉斯的部分，我都還算希望能讓他們更有自己的特色。劍士們隨著故事展開，各自都有吸引人的部分，但壞人被觀眾注意到時，都是已經準備要退場的時候，頂多就是最後的斯特琉斯有描述得比較深入。壞人的登場畫面雖然不多，但我自己還是滿希望能讓他們在動作戲中，更加展現出自己的特色。

——假面騎士REVICE》是由她飾演JEANNE，也要請她繼續加油。

拍動作戲就是一種「演出」

——請問這次個性表現上最難詮釋的是哪個角色？

先生。

那麼，請談談飾演Buster的岡元次郎先生。

（靖彦）先生，兩位替身界的大前輩能在年輕成員中分享那麼多經驗，我自身也是加展現出自己的特色。

（成輔）飾演的聖刃，龍頭就會碰到臉。每次動身體時，龍頭的尖角就會碰到。

——剣士、飾演剣斬的藤田（慧）做了很多特技效果的動作呢。

70

我認為，拍動作戲就是一種「演出」。

時的動作。最後再依照動作捕捉的結果，概是用自己想像時的CG。拍攝騎車戲也大來製作出角色們的CG。在綠幕前拍攝時，演員必須自己想像完成時的影像，所以很有難度。第6集由上堀內（佳壽也）劇組負責，裡頭迪札斯特和劍斬的首次對決等於是這集的關鍵，同時也想展現出《聖刃》是一部這樣的作品。如何在不移動攝影機的限制條件下完成。最後是拿先拍好的影像分鏡跟導演討論後進行拍攝的。

——第32集茲歐斯跟Blades的雪中對戰，也是用了滿多上面的手法。

渡邊：沒錯。那段也是請杉原（輝昭）導演該怎麼呈現想要怎樣的動作，非常重要。幸好有在實際佈景裡拍影像分鏡，才能產出最後的成品。那真的是必須人員親自上陣動作，才有辦法掌握到整體的感覺。如果只是在腦中想像，根本就很難達成。

——說到富樫，第43集跟迪札斯特最後的實際佈景，「我們不會弄壞，可不可以稍微借用一下呢？」這樣的感覺（笑）。畢竟，有些動作和吊掛如果沒在實際的場景拍攝根本無法掌握。即便空間非常狹窄，該怎麼呈現出激烈，卻又有趣的打鬥就非常難得，私底下其實也有練習。另外，富樫（慧士）和藤田最後石田（秀範）劇組中，Buster、Slash、Durendal和Sabela分別與四賢神共同的橋段，還有被打到時的那幕……雖然我動作戲的說明，但高橋先生基本上都是「後續就交給你」的感覺，所以我也會很盡情地發揮。另外，就是三劍士跟斯特琉斯在室內的打鬥戲了吧。我有先讓石田先生看過影像分鏡，看完之後也說：「很不錯耶！」能得到他的認可，我自己也會很開心，對於參與影像分鏡的成員們來說，也會覺得很值得，這部分也讓我留下很深的印象。

渡邊：真的是這樣呢。我覺得這集有展現出杉原導演的風格呢。因為運用了合成技術，所以可以做的動作也變多了，不過，當然也是有受侷限的部分。我認為，今後的影像呈現上一定會更常遇見這樣的情況。其實，目前進行中的《全開者》就有這樣的感受，所以《聖刃》算是一個新嘗試的開始。

——杉原導演在《ZERO-ONE》的時候就曾說過：「這是很像動漫的打鬥戲。」

渡邊：真的是這樣呢。我覺得這集有展現出杉原導演的風格呢。

與過去的自己戰鬥的難度

——有哪一幕是您自己覺得很有難度的？

渡邊：除了蓮和迪札斯特打鬥的那幕，最後石田（秀範）劇組中，Buster、Slash、Durendal和Sabela分別與四賢神共同的橋段，還有被打到時的那幕……雖然我動作戲的說明，但高橋先生基本上都是「後續就交給你」的感覺，所以我也會很盡情地發揮。

——您還滿積極提出一些想法的呢。

渡邊：是啊。我認為，拍動作戲就是一種「演出」。所以對我來說，製作影像分鏡就像是對導演下戰帖的感覺。所以我常常會對自己的演出有「如果是這樣的話，感覺會是怎樣呢？」的思考與假設。《ZERO-ONE》是我第一次當動作指導，也代表已經第二年了但只是這種程度吧，使我認知到若比較對象變成自己是很恐怖的事。我會希望讓觀眾感受到由渡邊淳負責的成果會是這樣的呈現。就像是坂本劇組跟我劇組一樣，每位導演風格都不同，動作戲也是，自己參與的作品必須是能夠讓人說出「這一幕很讚耶」「這是淳哥負責的對吧」很多年後變成自己了這種有正確答案，也沒有終點，是一條無止境的路。

以都會被拿來跟宮崎比較。若說這次是跟誰比，應該是跟上一部作品的我。在《ZERO-ONE》的時候，就有被說不太一樣耶，呈現出來當然也會不一樣（笑）。若這次說今年不像去年那麼有趣，就表示去年真的有趣，今年只因參與的人不一樣才讓人覺得耳目一新，也希望到今年又有不多恐怖的事。

渡邊：我不知道是否因為疫情影響，但當初討論時，就有說必須增加變身的部分。我也覺得，變身後的動作戲似乎有比以往有事先練習動作，後來還有商借佈景，讓兩人練習。他們也都說希望能有更多變身前的打鬥戲。另外，富樫（慧士）和藤田私底下其實也有練習，所以才想說：「機會難得，還是讓本人親自上陣吧！」

淺井宏輔 × 永德 × 中田裕士

[飾演 假面騎士聖刃]

[飾演 假面騎士Blades]

[飾演 假面騎士Espada]

建立起每位劍士之路

現出賢人認真嚴肅的一面。

──首先，請各位談談是如何詮釋各自角色的吧？

永德：我們三人除了劍顎上的浮雕造型不同，基本上劍的設計都是一樣的，最初動作指導渡邊（淳）先生是有找我們討論打鬥模式要如何搭配。然後，我們去找高岩（成二）先生談如何詮釋各自角色，接著從中得到一些啟發，再搭配上自己的動作，我自己是有加入醉劍的詮釋。

中田：我是學了怎麼耍軟劍。不過，因為盔甲會影響活動，再加上現場很多情況，所以只能在對的時機盡發揮，注入一些英雄節目要有的精髓。

淺井：中田在飾演Espada時的一些特技動作很棒呢。

永德：不管是跑翻還是轉翻動作，都做得很棒呢。

淺井：剛開始真的是這樣耶。不過，實際上學了很多也得到啟發，這是我感觸還滿深的部分。

永德：淺井你對這塊真的很在意耶（笑）。

──淺井先生的看法呢？

淺井：其實，我原本是跟淳哥說：「我不想去高岩的指導教室。」會這麼說，是因為這是我第一次擔任主角騎士替身，必須去挑戰高岩先生建立起的成果。我擔心如果去高岩先生的教室學，就表示走的方向可能會一樣。淳哥聽了之後跟我說：「只是去學比較專門的劍法表現而已。」我才說：「抱歉我誤會了！去學沒問題！」

> 這是我第一次擔任主角騎士替身，所以會覺得必須去挑戰高岩先生建立起的成果。（淺井）

中田：開場時的那個轉翻是開拍30分鐘前，淳問問我「做得到嗎？」並不是說辦不到！只是覺得，但當時根本還沒決定打鬥模式耶（笑）。

──另外，您們還必須分別掌握到變身前每位演員的精髓對吧？

永德：沒錯。像我就跟山口（貴也）聊了很多。初期還真討論這一幕我打算怎麼做之類的，但後來愈來愈熟悉，基本上都能猜到對方會有什麼反應，所以拍攝時不需再多說什麼。

中田：青木（瞭）的身形實在太棒，看看變身後的自己，我真覺得超對不起他的。

淺井：真的是這樣耶（笑）。

永德：其實《聖刃》所有演員的身形都一樣好啦！

中田：變身之後，就會感覺身高矮了一截呢（笑）。青木本身對於這方面就很有意識，所以只要導演稍微跟他說：「這麼做。」他就會發揮自己具備的身形來詮釋打鬥或戲劇的部分，所以我頂多就是稍微給一下變身動作的意見，其他都是由他自己發揮。

淺井：山口對永德先生有濃濃的愛意！

永德：後來跟他的距離甚至近到根本就是我學弟的感覺呢（笑）。也因為這樣，他還記者我們所有人的期別跟姓名呢（笑）。

中田：可能沒有討論過耶。彼此似乎都會還有另一個小說家的身分，當他刻意做太

讓對方的表現方式成立。在雙方的詮釋下，打造出賢人這個角色。青木也說印象中沒有討論過。總而言之，他都會先誇獎我說：「真的是太帥了呢！」我每次都覺得他其實很會說話（笑）。

淺井：聽你們這麼說，感覺永德先生跟貴也，還有青木跟中田彼此都朝同個方向邁進耶。我總認為跟內藤（秀一郎）剛開始自己目標的方向不太一樣。我自己有時會在人物設定上，對飛羽真過去經歷滿執著於「騎士就是該這樣」，所以看了導演跟內藤認為的飛羽真之後，就覺得跟自己的認知有些落差。

> 多騎士會有的動作時，看起來反而會不像騎士。所以會覺得不能完全模仿他的習慣，這是讓我比較頭疼的部分。

──這樣會變成假面騎士聖刃

淺井：沒錯。因為第一季有很多重在強化道具的部分，與其深入挖掘人物的形象，反而更需要單純呈現帥氣的聖刃，飛羽真即便沒有經歷修行，卻也能舉劍揮舞，故事本身是這樣安排的沒有錯，但我自己是覺得從一開始更多一對一的互動之後，我覺得他這個人物是非常有難度的。等到第二季開始才逐漸展現出身為演出的飛羽真形象。

──主要是指那個部分呢？

淺井：其實主要都是劍士，但因為飛羽真時才逐漸展現出身為演員必須演出的飛羽真形象。

永德：你們也沒有討論變身動作的部分，所以我頂多就是稍微導演跟內藤認為的飛羽真之後，就覺得跟自己的認知有些落差。

中田：可能沒有討論過耶。彼此似乎都會

永德：因為已經拍完了才可以這麼說，我自己是覺得，可以加入更多用劍的動作。當然，也是可以選擇透過更扎實的打鬥來展現更加親近了，我在角色的詮釋上也更容易

中田：因為已經拍完了才可以這麼說，我自己是覺得，可以加入更多用劍的動作。

永德：感覺像是被牽著走（笑）。我跟淺井沒有做那麼多動作，所以就能劃分出人物的個性差異。

淺井：山口對永德先生有濃濃的愛意！

Kosuke ASAI

淺井宏輔：1983年12月12日，生於愛知縣。曾在《海賊戰隊豪快者》飾演巴斯哥完全體、《海賊戰隊豪快者 VS 宇宙刑事卡邦 THE MOVIE》飾演卡邦等角色，終於在《歐電戰隊強龍者》中，首次以強龍綠一角躍升主要英雄角色。並在《手裏劍戰隊忍忍者》、《宇宙戰隊九連者》、《快盜戰隊魯邦連者 VS 警察戰隊巡邏連者》飾演期盼已久的紅角色。在《假面騎士聖刃》飾演聖刃，首度接下主角騎士任務。

人數眾多的假面騎士全員以劍為武器的劍鬥畫面已經算成了《假面騎士聖刃》的特色。
這裡就請分別飾演聖刃、Blades、Espada的三名替身演員聊聊，
他們各自是抱持著怎樣的堅持挑戰劍戟，以及過去1年動作戲的幕後心得！

採訪、撰文◎山田幸彥

—今年的服裝整體來說有許多尖銳設計，各位的感覺如何呢？

淺井：視線多少還是會受到影響，再加上我右肩上有隻龍，沒帶面罩試演時就曾插到臉，還滿可怕的。

中田：因為會直接插到臉，試演沒帶面罩的話，就會直接劃傷。還有，Espada的眼睛根本就已經是嘴巴的位置，演起來真的很有難度（笑）。

永德：聖刃肩膀的龍超誇張的。

淺井：說到這個，電影裡《劇場短篇假面騎士聖刃 不死鳥的劍士與破滅之書》我變身奇蹟聯組，擊向永德先生飾演的Falchion時，其實還被鎖在面罩裡耶。

我在翻身的瞬間，面罩左邊的突起造型突然插進肩膀的縫隙裡，結果啪地一聲折斷了。導致拆卸用的插銷變形，打不開面罩了。坦白說，我那個時候第一次有「要死了……」的感覺。

中田：鎖住會沒辦法呼吸耶。

淺井：動作停下來的話，空氣就進不去面罩裡，所以只能一直踏步，等工作人員拿尖嘴鉗幫我打破面罩。如果再慢個五秒，我應該會打破面罩。

永德：騎士基本上無法自己卸下面罩。如果打鬥個2、3次後，就會覺得自己快不行了。都會心想：「是只有我想趕快拿下來嗎？」

永德：不過，如果真的不行的話，我還是會卸下來啦！並沒有逞強啦！可能是習慣了吧？

淺井：說到這個，試裝也還滿有趣的。設計組的人員會拿設計畫跟我們討論，像比較，等待的時候會聽見他們討論，電影的夜間拍攝時，的確有某個瞬間因

淺井：說到這個，剛開始跟永德先生進行比較，等待的時候會聽見他們討論，像電影的夜間拍攝時，的確有某個瞬間因

永德：是因為經驗累積後，比較不會覺得可怕嗎？

中田：回答也太簡單了吧！（笑）

淺井：那個……的確很帥呢。

—聖刃實際拿著火的劍打鬥那幕非常精彩，您的感想是？

淺井：畢竟是用真火，帥氣程度當然不一樣。不過，當初是希望能再多點被攻擊的畫面。

中田：我雖然沒被鎖過，但打鬥個2、3次後，就會覺得自己快不行了。

是「這裡的顏色應該怎樣」「畫是這樣沒錯，但感覺造型上可以再更細緻一點」，然後所有的討論結束後，還會問我：「有沒有什麼需要修改的部分？」我自己也是假面騎士的堅持，我其實也很難說出「要不然這裡可以切掉嗎？」之類的要求。

中田：真的說不出口呢！！

永德：而且一定要有這些造型，最後只能說：「好，沒關係，就這樣拍。」

中田：不過，設計人員並非一直都在我們身邊，所以在實際拍攝後，都會發現一些試裝時不知道的事。例如燈光照射過來完全看不見，動的時候會發出喀喀喀的聲音之類的（笑）。

淺井：的確，如果這些回饋能反映在未來的作品，那麼動作戲的呈現應該會變得更多元。

回首劍戟

—各位參與了1年的《假面騎士聖刃》後，是否有印象特別深刻的動作戲？

淺井：我的話是第44集，被斯特琉斯從空中攻擊的瞬間，我必須很快地操作刃王劍十聖刃，我自己非常喜歡這段。操作刃王劍十聖刃的時候，負責掌鏡的植竹（篤史）先生更以全景方式，完美配合我的動作進行拍攝。那真的是讓我印象深刻的動作戲，會覺得《聖刃》能拍出那一幕真的太好了（篤定）。

—因為是被追殺的橋段才能有那種呈現方式對吧？

淺井：剛開始必須讓觀眾仔細看見刃王劍（笑）。

中田：不過，那是剛開始的時候吧？正常人都會覺得很危險耶（笑）。說到這裡，永德先生在《Build》片中也曾在火焰中做踢的動作對吧？

永德：那場戲與其說危險，反而是身上的耐火凝膠讓我覺得超冷的，只想拜託劇組趕快拍攝。

淺井：這次的火炎劍不只是我自己本身，還有現場特效人員的協助、攝影師的本事和合成的成功，讓成果看起來很帥。透過這次經驗，我再次感受到這真的需要靠大家的力量。

永德：我還滿喜歡第32集強化成髮冬冰獸，是否有印象特別深刻的動作戲？

永德：我還滿喜歡第32集強化成髮冬冰獸後，是否有印象特別深刻的動作戲？我的話是第44集，被斯特琉斯和賢戰記後在雪中的演出。當時雖然只是站著揮劍，但那幕讓我印象深，覺得自己看起來很帥。還有就是片尾的舞蹈了，我也很喜歡那樣的呈現方式。

神包圍奮戰的那一幕，我也覺得很帥。斯特琉斯從空中攻擊的瞬間，我自己非常喜歡操作刃王劍十聖刃，從影片中看見大家的CG模型，就會覺得自己好想下去拍喔！對了，說到永德先生，第31集聖刃和Blades從梅基多手上救出芽依那幕也很棒。看了完成影片後，我會想起《電擊戰隊》變化人第52集中，布巴倒下時的片段，感覺就像是「變化龍！」一樣（笑）。

淺井：片尾只有我的部分是採用動作捕捉的作品，那麼動作戲的呈現應該會變得更多元。

—十聖刃的操作方式，但那幕已經算是進入最後階段，所以會想試試看用操作道具的方式來詮釋出感情。透過動作呈現出「每次都要好好使用道具，但遇到危機瞬間可以這麼運用」，那麼我相信購買聖刃玩具的孩子們也會有更多的玩法。

—永德先生呢？

永德：哪有人的感想是很像變化龍啦！

其經驗對我影響非常大，甚至大到讓我奠定了今後的動作風格。

飾演Blades的1年期間，我相當專注於用劍的技巧，

Eitoku

永德：1978年1月16日，生於千葉縣。曾於《特搜戰隊刑事連者》飾演刑事Break、《假面騎士電王》飾演浦塔羅斯，終在《假面騎士Decade》中，以Diend一角首度躍升2號騎士。其後，更飾演了《假面騎士EX-AID》的假面騎士Snipe、《假面騎士Build》的假面騎士Cross-Z、《假面騎士ZI-O》等，許多平成假面騎士系列的配角騎士角色。在《假面騎士REVICE》更以拜斯／假面騎士拜斯一角活躍劇中。

中田：咦，是什麼感覺啊……？
淺井：你回家之後可以看看（笑）！

當今世代才有的假面騎士

——Espada跟Calibur都是由中田先生您負責的對吧？

中田：我在演Calibur的時候動作上算是比較流暢，所以演最光的荒川（真）先生在第26集在地下停車場跟演最帥的一幕，是我自己認為表現最好最帥的一幕。

淺井：其實還有錄變身前的配音呢！我記得三人一起走向Solomon結果被吹走的那一幕，試完後對石田（秀範）先生就說：「這樣配音根本沒有意義啊！」於是就加入了翻身的動作。坦白說，剛開始的確效果太普通了。

——Calibur再次登場後變成邪惡勢力，在詮釋上是否跟初期的有不同呢？

中田：這部分嘛……的確有稍微稍微流露出一些粗暴的氛圍。

淺井：中田先生的個性本來就有一點小混混的感覺，所以那方面的詮釋很棒喔！（笑）

中田：真的有嗎……的感覺。

淺井：我可沒在唬爛喔，他是真的演得很好啦！

中田：跟那個應該沒關係啦（笑）。不過，感覺得出你很認真思考。

永德：那一幕也是我被Solomon操控，朝淺井襲擊的重要時刻，還記得當初有時可能只要稍微一個角度不對，就會被石田導演罵了。所以我單純就是很怕現場的氛圍。

中田：我單純是怕石田導演而已啦。

——最終決戰也是由三人迎戰，針對這部分的有法呢？

淺井：我被永德先生剛好擊中時，真的只有受指正，讓外表看起來很平靜。

中田：情緒低落就無法拍攝，只能一直接受指正，讓外表看起來很平靜。

永德：既然你這麼在意，不然就在書中註記，請對中田溫柔一點（笑）。

中田：不用啦！不需要寫這樣啦（笑）！

——我會寫在書裡（笑）。話說，中田先生飾演的Espada在V-CINEXT《深罪的三重奏》中有變成新形態的阿拉比亞納之夜呢？

中田：是啊，不只加入特技、達陣等動作，再加上面罩視線也不錯，比平常有更好的發揮。Falchion也是我飾演的，戲裡的印象。

> **即便沒有討論過，彼此似乎都會讓對方的表現方式成立。在雙方詮釋下，打造出賢人這個角色。**

——說到聖刃，您也有被要求要演出很容易暴走的始源戰龍形態對吧？

淺井：我被永德先生剛好擊中時，真的只有鬆口氣的感覺，因為搭配得很好，還有好啦！

中田：我有充分演出窒礙的感覺。

淺井：那個應該沒關係啦（笑）。

中田：我真的只覺得很恐怖耶（笑）。當狗Lucky真的好可愛，要讓Lucky受驚嚇，我揮劍時，她整個縮成一團，真的覺得很對不起！

——最後再次回顧《假面騎士聖刃》的現場，各位有什麼感想？

中田：這是我第一次飾演從最初到最後都有登場的3號騎士，我自認全力投入了，但當然還是有遺憾之處。這也讓我重新了解到前輩的厲害，認知要將經驗運用到今後戲劇中。

永德：參與《假面騎士》BLACK RX後，覺得假面騎士就像自己的人生，沒想過自己能飾演。但正因自己很喜愛，會不斷自問做這些事的意義。即使如此多虧其他騎士的支持，今時代的假面騎士能跟過去自己喜歡形象不大同，但我不後悔，也會將經驗運用到今後戲劇中。5歲時我很嚮往假面騎士，想要藉由這個機會，特別感謝岡元先生！

淺井：這是什麼感覺啦（笑）。

永德：飾演Blades的1年間我專注於對劍技巧，這也讓飾演Blades的經驗對我影響很大，讓我奠定今後的動作風格。今年44歲的我，這次飾演22歲的倫太郎，隨著拍片的進行，我有種變身前自己似乎也年輕的感覺，感受到《聖刃》帶來的變化，是部讓我演員之路更往上邁進的作品。

淺井：中田對石田劇組只有恐怖回憶嗎？

中田：是啊，不只加入面罩視線也不錯，比平常有更好的發揮。Falchion也是我飾演的，戲裡的印象。

——那時就是想這麼拿嗎？

中田：那時就是想這麼拿。《OOO》的PuToTyrat不是也有暴走嗎？我並不是要手持Medagabryu槍斧操作嗎？我定高岩先生，但就是想用不同的方式來呈現。所以當聖刃暴走成始源戰龍形態的時候，我會覺得書中少年的始源戰龍到讓聖刃完全忘記身體的痛……於是手握刀飛羽真其實是靠大家支持才能走到這步，於是自己一直被喜歡孤獨的假面騎士形象來戰鬥。留下「原來始源戰龍形態就是這樣啊」的印象。

永德：中田對石田劇組只有恐怖回憶嗎？

中田：……

淺井：我簡單說的話，應該就是「假面騎士，謝謝讓我有夢」的感覺。

謝謝岡元先生！

Yuji NAKATA

中田裕次：1985年7月22日，生於大阪府。曾飾演《烈車戰隊特急者》的暗黑皇帝Z怪人形態，並於《手裏劍戰隊忍忍者》以青忍者一角，首度飾演主要英雄角色。自從在《假面騎士EX-AID》飾演假面騎士Genm後，參與的作品就開始以假面騎士系列為主，在《假面騎士Build》飾演假面騎士Mad Rogue、《假面騎士ZI-O》飾演傳說騎士和未來騎士。在《假面騎士REVICE》中扮演假面騎士Evil／假面騎士Live角色。

岡元次郎
[飾演 假面騎士Buster]

Jiro OKAMOTO

岡元次郎：1965年1月5日，於宮崎縣出生。隸屬JAE。連續兩年擔任《假面騎士BLACK》、《假面騎士BLACK RX》主角英雄角色，其後更於《真・假面騎士序章》、《假面騎士ZO》、《假面騎士J》三部作品中單讓主角騎士。也曾飾演《假面騎士龍騎》假面騎士王蛇、《假面騎士電王》金塔羅斯以及《天裝戰隊護星者》護星騎士等角色，代表作可說不勝枚舉。

Q01 請問對於假面騎士Buster的設定及視覺呈現的最初印象如何？

A01 Buster是一刀流，而非二刀流，所以角色詮釋上，有特別朝講究一刀流的劍士去發揮，我認為也是很符合目前自我形象的角色。

Q02 服裝造型呢？

A02 龜殼般的堅硬盔甲、背裝、鐵製鎧甲還有下半身等，我認為是非常適合防禦的裝扮，但問題在於該如何與角色去搭配運用。

Q03 詮釋時的重點以及講究的環節？

A03 為了呈現出背部甲殼的厲害，我有刻意做出拱背姿勢。並以抓扣的方式握刀，揮刀時也會展現出強有力的感覺。

Q04 是否有特別喜歡，或演起來特別有感覺的橋段（戲劇）？

A04 應該是登場時直接打倒聖刃那幕吧。還有最後一集，大家邁向最終戰役時尾上的打鬥畫面，以及傳遞對家人思緒的那幕。

Q05 是否有特別喜歡，或演起來特別有感覺的橋段（打鬥）？

A05 當然還是直接打倒聖刃那幕以及最後戰役。

Q06 拍攝時印象最深刻的事。

A06 老實說，用刀真的還滿辛苦的。我必須一直握著，還不能用雙手，無論是動作戲、演技還是其他層面上，都覺得非常有難度。

Q07 關於飾演變身前的演員生島勇輝先生，有什麼想法嗎？

A07 對我來說，其實很容易跟生島勇輝先生飾演的尾上亮產生共鳴，詮釋上還滿順利的。即便沒有拍攝時，他跟飾演兒子的番家天嵩小朋友相處起來也跟真的父子一樣呢，給人很好的感覺。能充分運用平常的互動讓演戲時更自然，是很棒的。

劍士替身演員一問一答

本作堪稱集結多名騎士的極限之作，這裡將以Q&A的形式，讓擔任假面騎士的替身演員們回顧《假面騎士聖刃》的拍攝。

SUIT ACTOR
Q&A
KAMEN RIDER SABER

藤田 慧
[飾演 假面騎士劍斬]

Q01 請問對於假面騎士劍斬的設定及視覺呈現的最初印象如何？

A01 聽聞角色設定是二刀流忍者，而且會追求變得更強大時，就覺得是個很有自我特色的人物。

Q02 服裝造型呢？

A02 以視線來說沒有很好，但跟其他聖刃騎士相比的話，算是不錯的，活動度也滿靈敏順暢。因為我沒什麼肌肉，所以很感謝造型師把服裝特別輕量化。這次的服裝有衣領，所以衣領必須脖子固定住，在做一些特技動作時就很不舒服，情況就跟假面騎士鎧武《假面騎士鎧武》一樣。反觀，忍丸（《手裏劍戰隊忍忍者》）身體雖然很重，頸部的活動度卻很高，視線也超棒的，所以會更好發揮。

Q03 詮釋時的重點以及講究的環節？

A03 一開始跟我談角色詮釋的人是高橋（一浩）製作人，他說：「這次是演忍者，總之盡情地動就對了。」然後又說：「所以才會決定由藤田來飾演。」這類不明所以的話，很謝謝動作指導渡邊淳先生也會詢問我的意見，我自己也有把最好的一面呈現出來。

Q04 是否有特別喜歡，或演起來特別有感覺的橋段（戲劇）？

A04 第43集，劍斬跟札斯特那場打鬥戲雖然拍了一天半，但情緒一直處於很緊崩的狀態，那時也有感受到富樫（慧士

Q08 關於負責其他角色的替身演員群，有什麼想法嗎？

A08 每個人都發揮出自己的性格，嘗試進行不同的挑戰，無論是面對整體劇情還是一鏡到底的拍攝，大家對於打鬥和戲劇詮釋都相當講究。這雖然很理所當然，卻出奇重要。

Q09 回顧《假面騎士聖刃》期間的簡單感想。

A09 即便是在疫情肆虐的期間，我還是投注了所有心力，再次參與了一部假面騎士作品。

Satoshi FUJITA

藤田慧：1987年11月24日，生於大阪府。隸屬JAE。自從在《假面騎士W》飾演Claydoll Dopant後，便經常扮演女性怪人角色，在《假面騎士鎧武》中飾演女性假面騎士瑪莉卡。另也活用自己嬌小的體格，飾演《手裏劍戰隊忍忍者》忍丸、《假面騎士EX-AID》假面騎士EX-AID Level 1等角色的同時，亦展現出角色特性。

兩人還滿常一起練習的，是很棒的回憶。對於這些練習的成果能反映在第28集和43集的動作戲中我也覺得很高興。會想要看富樫演更多的戲呢，他是一位很有魅力的演員。另外，跟青木瞭說話的次數雖然不多，卻很好聊，在現場也多次給予協助，像是在劇場版《對決！超越新世代》的時候。

的想法。眼前飾演迪斯特的（榮）男樹先生表現真的很棒。現場既充滿緊張感，卻又不會讓人不舒服，非常感謝上堀內（佳壽也）導演營造出那麼好的氛圍。我也更加體認到，動作片就是一種戲劇呈現。劍斬的故事等於是在第43集劃下句點。

Q05 是否有特別喜歡，或演起來特別有感覺的橋段（打鬥）？
A05 第33集，雖然很努力詮釋打鬥，但總覺得徒勞無功，有種心有餘而力不足的感覺。
第37集，跟聖刃一對一的打鬥，能夠淺井（宏輔）先生一對一感覺還滿新鮮的。
第43集，感覺有讓打鬥賦予另一層意義，而且是在事前的打鬥練習時就掌握了，也讓我體認到，每次都必須以此為目標。當時自己還不夠純熟，現在回應該可以表現得更好。坂本（浩一）導演刻意安排了那麼多動作橋段，回想起來覺得很懊悔。
第30、31集，跟貓梅基那段是讓我自由發揮，當然石田（秀範）導演也給了很多協助，所以相當愉快。

Q06 拍攝時印象最深刻的事。
A06 這1年來，我自己覺得都還滿跟在渡邊淳先生身邊行動的，無論是拍攝空擋等等，真的是獲益良多的1年。

Q07 關於飾演變身前的演員富樫慧士先生，有什麼想法嗎？
A07 富樫人真的很好，很努力思考如何詮釋角色，他也非常主動找我聊天。對於動作戲的練習也很積極，只要有空擋我們…

Q08 關於負責其他角色的替身演員群，有什麼想法嗎？
A08 淺井先生肯定是很辛苦的呢，一定有些當事人才知道的辛勞。永德先生則是假面騎士之實。中田（裕士）的話，不僅個性認真努力，特技動作也比我厲害，很佩服他。說到岡元次郎先生的「畫面之力」，就讓人覺得非常棒，我也得到很多啟發。小森（拓真）則…

Q09 回顧《假面騎士聖刃》期間的簡單感想。
A09 很高興能認識富樫。

森 博嗣
[飾演 假面騎士Slash]

Hirotsugu MORI

森博嗣：1991年10月20日，生於宮城縣。隸屬 RED ENTERTAINMENT DELIVER。主要作品包含《炎神戰隊轟音者10 YEARS GRANDPRIX》轟音藍、《特攝GAGAGA》獅子雷歐、《騎士龍戰隊龍裝者》蓋奇里斯與翼龍王、《魔進戰隊煌輝者》王者特急、《機界戰隊全界者》雙子王與破壞凱撒等。

Q01 請問對於假面騎士Slash的設定及視覺呈現的最初印象如何？
A01 第一次看到Slash時，只覺得是造型非常華麗的騎士。

Q02 服裝造型呢？
A02 穿上服裝後的活動度算滿不錯的，但我有一個其他成員沒有，尺寸滿大的衣領，所以視線經常被衣領擋到，這部分就是機會。

Q04 是否有特別喜歡，或演起來特別有感覺的橋段（戲劇）？
A04 第46集的賢神之戰中，即便Slash和Buster已經被打到落花流水，仍不斷迎戰賢神那幕讓我印象很深。

Q05 是否有特別喜歡，或演起來特別有感覺的橋段（打鬥）？
A05 第19集跟21集與聖刃一對一的打鬥戲！尤其是21集，那天從早到晚都是動作戲，所以非常累，不過我還是非常高興。

Q07 關於飾演變身前的演員岡宏明先生。
A07 我們都很喜歡假面騎士Slash的角色設定，所以無論是大秦寺還是Slash的登場，其實透過作紗布網目較大，打鬥戲專用的面罩…

Q08 關於負責其他角色的替身演員群。
A08 只要有Slash、基本上Buster也會登場，所以我幾乎都是跟（岡元）次郎先生一起拍片。這1年在打鬥和戲劇上都獲益良多，我之前應該也說過：「次郎先生教了我所有重要的事呢。」

Q09 有什麼話是您特別想告訴大家的？
A09 想跟山口（貴也）說，不要在最終舞台劇上突然叫我的名字（笑）。我超不好意思的。要叫也應該是叫永德先生吧！

Q10 回顧《假面騎士聖刃》期間的簡單感想。
A10 這是我第一次演出假面騎士，在打鬥部分獲得了很多經驗，對我自己來說是成長很多的1年。另外，這1年我還遇到了很多人，建立起很多羈絆。若未來還有假面騎士Slash登場的機會，請務必讓我來演！

富永研司
[飾演 假面騎士Calibur]

Q01 請問對於假面騎士Calibur的設定及視覺呈現的最初印象如何？
A01 因為得知了究極世界的模樣，所以Calibur身上總帶著些許悲傷，感覺就像隻噴出一縷縷藍白火焰的龍。

Q02 服裝造型呢？
A02 這次的面罩是打鬥戲、劇情戲共用，遮住視線的紗布很細，製作發表會時因為舞台燈光的關係根本看不見，所以得在特別請燈光部幫我打紅光。本篇因為打鬥戲專用的面罩…是另外製…

Q03 詮釋時的重點以及講究的環節？
A03 因為角色設定還充滿謎團，所以最初詮釋戲劇部分時，我有盡量放慢步調。

Q04 是否有特別喜歡，或演起來特別有感覺的橋段（戲劇）？
A04 與三劍士對戰，被發現真面目那段印象滿深刻的。

Q05 是否有特別喜歡，或演起來特別有感覺的橋段（打鬥）？
A05 在橋下河邊的動作戲，當時還要躲雨拍攝，所以印象很深。

Q06 拍攝時印象最深刻的事。
A06 前面也有提到，第21集的打鬥戲只有聖刃和Slash登場，所以那天很冷，一直拍打鬥戲呢（笑）。現場非常冷，而且還拍到很晚，耗費了相當大的體力（笑）。我記得那天很像是初雪…

富永研司　Kenji TOMINAGA ［飾演　假面騎士Calibur］

富永研司：1970年5月9日，生於福岡縣。隸屬JAE。於《假面騎士空我》中飾演主角騎士空我一角，其後多半以男演員身分從事演藝活動。其後在《假面騎士鎧武》中，久違地飾演主要角色，假面騎士杜古的替身演員，7年後再度於本作《假面騎士聖刃》中飾演假面騎士Calibur。

Q06 拍攝時印象最深刻的事。
A06 能在《假面騎士聖刃》與多位騎士成員、怪人幹部共戲非常愉快。感謝所有演員、工作人員以及螢幕前的觀眾們。

Q07 關於飾演變身前的演員平山浩行先生及唐橋充先生。
A07 在拍攝一對一殺陣橋段的時候，我有親自到場觀摩，兩人資歷都很完整，也很有自己的品味。私底下，我跟平山先生偶爾還會一起去吃個飯。

Q08 關於負責其他角色的替身演員群。
A08 Espada一直以Calibur就是叛徒父親，每次面對Calibur都咬牙切齒，而我跟Espada又很多打鬥戲，結果中田（裕士）平常對我就是這種感覺。另外，也非常開心能跟同為騎士的（岡元）次郎先生一起拍打鬥戲。

Q09 有什麼話是您特別想告訴大家的？
A09 第36集裡，我負責飾演蓮的師父。我自己是不太能接受這種類似刺客或間諜的偏剖思維，會希望這個角色留在山裡做做陶藝就好。

Q10 回顧《假面騎士聖刃》期間的簡單感想。
A10 每天早晚騎腳踏車往返攝影所的日子雖然辛苦，卻非常開心。

荒川　真　Makoto ARAKAWA ［飾演　假面騎士最光］

荒川真：8月31日，生於愛知縣。活躍於《金剛戰士》、《牙狼-GARO-》等系列，東映作品則飾演過《假面騎士THE FIRST》裡的蝙蝠怪人、《電腦奇俠Reboot》的電腦奇俠、《假面騎士Amazons》裡的假面騎士Amazon Sigma、蝙蝠Amazon、蟻后Amazon等角色。另外，更以面具人K666的藝名身分，活躍於職業摔角界。

Q01 請問對於假面騎士最光的設定及視覺呈現的最初印象如何？
A01 劍本身就有意識的設定很特別，也很有趣，詮釋上雖然很有難度，卻相當愉快，很高興自己能在戲中飾演最光陰影和X劍客。

Q02 服裝造型呢？
A02 最光陰影還滿好活動的。至於X劍客的話，如果照到陽光或光線時就會完全看不見，所以很辛苦。

Q03 詮釋時的重點以及講究的環節？
A03 最光陰影主要是詮釋意念，既然是……

Q04 是否有特別喜歡，或演起來特別有感覺的橋段（戲劇）？
A04 以光剛劍和闇黑劍二刀流打到真理之那幕。原本還在想說接下來可以都是二刀流的形態，結果立刻被打倒，實在很可惜。

Q05 是否有特別喜歡，或演起來特別有感覺的橋段（打鬥）？
A05 第45集的Six Clutch（シックスクラッチ）動作，還有《假面騎士對決！超越新世代》與Buster的共鬥橋段。

Q06 拍攝時印象最深刻的事。
A06 因為拍攝的時候天氣冷，跟淺井（宏輔）討論後，得知他會在服裝裡穿發熱衣，於是我也買了。結果等到的時候，天氣已經稍微變暖，所以還沒機會穿上發熱衣。

光剛劍，就不會有任何情緒。看了市川（知宏）的演技，會覺得X劍客其實還比假面騎士更有人的感覺。

Q07 關於飾演變身前的演員市川知宏先生，有什麼想法嗎？
A07 我跟市川會討論最光在尤里戰鬥時的狀態下，和變身後與敵人戰鬥的狀態時，情緒詮釋上的差異，我很喜歡尤里戰鬥時神采飛揚的模樣。

Q08 關於負責其他角色的替身演員群。
A08 很喜歡最近都會來看我比賽職業摔角，為我加油的中田（裕士）！

Q09 有什麼話是您特別想告訴大家的？
A09 因為疫情的關係，不能跟演員、替身演員和劇組人員一起去吃飯喝酒，我感到非常可惜。

Q10 回顧《假面騎士聖刃》期間的簡單感想。
A10 雖然我是一名自由替身演員，卻能有機會進入假面騎士片場，與憧憬的前輩、新加入的夥伴們相遇，一起打造《假面騎士聖刃》這部作品非常幸福，很謝謝渡邊淳先生給了我這樣的機會，感謝。

宮澤　雪 ［飾演　假面騎士Sabela］

Q01 請問對假面騎士Sabela的設定及視覺呈現的最初印象如何？
A01 《聖刃》的每位假面騎士都有自己的主題，我聽到飾演的騎士主題是昆蟲時非常開心。因為以前的假面騎士幾乎都是以昆蟲為主題，所以會覺得很榮幸能用同一個主題。至於Sabela的視覺呈現，因為是神代玲花的變身，雖然感覺比較可愛，但我詮釋時有進項延續玲花的角色特質，還要注意雙腳不能內八。

Q02 服裝造型呢？
A02 這次的服裝零件不多，盔甲也不大，跟其他騎士比起來，腿部、手臂的可動範圍感覺也更廣。因為我是戴上面罩後，在後腦杓用魔術膠帶將面罩固定，所以能自己脫下面罩幾乎看不見，再加上第一次飾演假面騎士，所以很難掌握演戲時的目光要看向哪裡，前輩們有跟我說只能憑感覺。

Q03 詮釋時的重點以及講究的環節？
A03 我自己有很明顯的駝背跟拱腰，所以在姿勢上會特別留意。安潔拉是位模特兒，站姿很漂亮，這方面我真的還滿努力表現的。

Q04 是否有特別喜歡，或演起來特別有感覺的橋段（戲劇）？
A04 第40集必須跟兄長對戰的那場戲。

Q05 是否有特別喜歡，或演起來特別有感覺的橋段（打鬥）？
A05 第33集與劍斬&迪札斯特還有髭毛……

Yuki MIYAZAWA

宮澤雪：5月5日，生於長野縣。隸屬JAE。從《假面騎士EX-AID》開始擔任動作演員，參與過非常多假面騎士與超級戰隊系列作品。這次以假面騎士Sabela一角，首度躍升成為假面騎士主要角色。另也在《假面騎士REVICE》中飾演假面騎士JEANNE。

今井靖彦

[飾演 假面騎士Durendal]

Q01 請問對於假面騎士Durendal的設定及視覺呈現的最初印象如何？

A01 變身前的神代凌牙是侍奉真理之主的劍士，不聽令其他人，完全服從真理之主，還非常能打，所以在姿勢動作上也會特別小心嚴謹。

Q02 服裝造型呢？

A02 一開始剛看到造型時會覺得很漂亮，但也感覺比較剛硬，不過，並沒有想像中那麼剛硬。視線的話，雖然其他騎士都有相同問題，但視線真的沒有很好，實際上面罩就跟設計圖一樣，只能從縫隙看見外面。冬天時，自己的呼吸很容易在面罩內側形成水滴，尤其是在暗處打鬥時，對方看起來就會有點變形，只要有一點水滴，對方看起來就會有距離遠近，這時只能跟對方說，如果他看得見，再麻煩他配合我的動作。

Q03 詮釋時的重點以及講究的環節？

A03 講究的部分跟第一題的答案一樣，導演基本上都不會對第一題有什麼要求，我會先自己思考，然後在現場演給導演確認。我自己可能有20～30個呈現方式（笑），不過導演沒有時間在現場看完全部，所以我會從中挑出幾個呈現方式請導演看，再由導演特別選出，印象中演戲的部分沒有被導演特別說過什麼耶。

Q04 是否有特別喜歡，或演起來特別有感覺的橋段（戲劇）？

A04 有個滿後面的片段（第40集），應該是由石田（秀範）劇組負責，Durendal被操控那段。那是一場要殺掉妹妹的室內打鬥戲，因為Durendal被操控，所以要主動攻擊，但又必須表現出想制止自己的感覺，是我很喜歡的一場戲。既然石田導演……

Q05 是否有特別喜歡，或演起來特別有感覺的橋段（打鬥）？

A05 只要是我演的橋段，全部都很喜歡！自己特別有印象的是柴崎（貴行）……

Q06 拍攝時印象最深刻的事。

A06 跟第四題一樣，都是在拍石田劇組的時候，其實當天拍完後，我還有其他戲要演出（正式舞台劇），導演非常讓我集中拍攝，感覺那段時間非常非常充實，讓我印象很深刻。

Q07 關於飾演變身前的演員庄野崎謙先生，有什麼想法嗎？

A07 其實不只是第一個想法是「能動到什麼程度呢」。以兄妹關係和角色來看，我們兩個的實際年齡差距很大，可能也是因為這個緣故，就很自然形成了上下關係，演技也變得更好發揮。動作戲的部分，我們會彼此討論，他在現場也經常給我意見，跟我說怎麼做會更好。我在飾演變身後的Durendal時，則會隨時模仿庄野崎身後的Durendal動作，加入他一些平常自己OK鏡頭的動作。

Q08 關於負責其他角色的替身演員群，有什麼想法嗎？

A08 若無法更像劇中角色就失去意義，研究自己的角色！看到大家把角色詮釋得很好，非常感動。另外，也覺得其他演員們都非常認真，從開始到結束的過程（包含停止前、動作前），我都有去模仿動作前後的每個特徵。像是揮劍時……也沒注意到的習慣動作。

Yasuhiko IMAI

今井靖彦：1965年11月22日，生於東京都。隸屬JAE。在《未來戰隊時間連者》中飾演時間火焰等，負責過許多正反派角色。假面騎士系列的主要演出包含了假面騎士喝采、魔進追擊者等。另外，亦以演員身分參與過許多舞台劇，在《音樂劇 忍者亂太郎》中不僅擔綱演出，更兼任動作指導。

Q06 拍攝時印象最深刻的事。

A06 Sabela初次登場那幕我印象很深。因為有很多跟騎士們的打鬥戲，我是第一次飾演假面騎士時我超級緊張。我還很感謝前輩們毫不保留地與我對戰。Blades的打鬥戲，也是Sabela的第一場動作戲。

Q07 關於飾演變身前的演員安潔拉芽衣小姐。

A07 剛開始跟她說話會很緊張，不過她基本上也是一般人，之後感情就變得很好。安潔拉雖然說自己的打戲不算是初次登場的打戲，打鬥得到經驗，累積假面騎士的拍攝基礎。

Q08 關於負責其他角色的替身演員群，今井（靖彦）先生。

A08 飾演兄長大人的今井（靖彦）先生是相當忙碌的1年，讓我獲益良多。能跟很多騎士、前輩共事。安潔，愛妳喔！

Q09 有什麼話是您特別想告訴大家的？

A09 我在片中也飾演了Calibur，真的沒想到知念（里奈）小姐飾演的蘇菲亞也會變身，更沒想過1年中能飾演兩位假面騎士，真的很開心。本篇雖然只有一集變身，但我在劇場版等其他影片中演得很盡興，真的很幸福。另外，負責扮演美杜莎梅基多三姐妹雖然非常辛苦，卻能透過演戲、打鬥得到經驗，累積假面騎士的拍攝基礎。

Q10 回顧《假面騎士聖刃》期間的簡單感想。

A10 我雖然是後半段才開始加入，卻也沒有事後配音的經驗，但初次登場的打戲讓我超級緊張，很感謝前輩們毫不保留地與我對戰。……很棒啦，其實我們兩人原本就不算是冰山美人（笑），所以都很努力詮釋冰山美人。

Q08 關於負責其他角色的替身演員群，今井（靖彦）先生。

A08 給了很多幫助，我們會一起進行變身前的作戲。討論、鏡頭走位等，他每次都給我很多建議。我還在經紀公司養成部的時候，就已經接受到今井先生很多照顧，他對我而言就是兄長般的存在，所以我也直接把那份感情投注在對兄長大人抱持的尊敬和忠誠上。

所以大家跟變身前的演員群一樣，很努力地詮釋角色。我是覺得後輩們可以更不加掩飾地呈現出自己的性格啦！敢勇於嘗試的話，就有機會被說：「要稍微收斂一點。」雖然也可能被說：「不錯喔！」但

身為演員，應該致力於不要被說「能不能再多投入一點？」在戲中就是受到情緒驅使才會想變身打倒對方！次郎前輩的動作就很銳利，打鬥前後的入戲方式也非常精湛，真不愧是前輩，都充分思考過，很大家值得學習。

[飾演 假面騎士Solomon、斯特琉斯]

小森拓真

Q01 請問對於這次飾演的假面騎士設定及視覺呈現的最初印象如何？

A01 斯特琉斯的部分，最初的設定資料寫戰鬥要有百分之百呈現不舒服的感覺。另外，Solomon是我演的第一個假面騎士，是壞騎士角色但並沒有刻意表現出帥氣的感覺，而是著重在沉穩強有力的呈現。看見相馬（圭祐）飾演真理之主非常有震撼力，演的時候反而會有不能輸他的念頭。

Q04 是否有特別喜歡，感覺的橋段（戲劇）？

A04 第39集變身Solomon後，說了「區區一群劍士，我會讓你們知道，反抗神會有什麼下場」的台詞，當時雖然戴著面罩，但應該有流露出憤怒的情緒。

Q05 是否有特別喜歡，或演起來特別有感覺的橋段（打鬥）？

A05 應該是斯特琉斯的怪人形態吧！還有騎士和Solomon所有的打鬥橋段吧！……這是我第一次飾演主要怪人及假面騎士，所以什麼事情都感到很新奇，雖然對拍片現場人員造成很多困擾，但整體來說真的很愉快。

Q09 有什麼話是您特別想告訴大家的？

A09 因為知道是部還會長久播放的作品，會認為自己必須說變身變得更了。讓人感覺不舒服，我還滿刻意活動脖子的。看過設計圖之後，騎士臉上是本書的造型真的很令我感到衝擊（笑）。演戲部分則沒有改變，會模仿呂敏的語調。打鬥戲部分，因為斯特琉斯對聖刃的意念很強烈，戰鬥的時候會抱持著絕對不能輸聖刃的心情。第一眼看到Solomon的設計時，我就覺得超級喜歡！真理之主和斯特琉斯的角色設定上有些相似，為了做出對比，我反而不太活動脖子，就算是多對一的打鬥也是刻意不動，強調最簡單的強大表現。

Q10 回顧《假面騎士聖刃》期間的簡單感想。

A10 實在非常感謝能參與假面騎士誕生即將邁入50週年之際的作品。未來還有機會的話，也期待能再次參與演出！我會隨時做好能上陣的準備（笑）。希望未來還能繼續抱持著努力，讓期待本作品的粉絲能持續抱持著夢想。

Q02 服裝造型呢？

A02 斯特琉斯怪人形態（面罩）的眼睛會發光，視線範圍很窄，難以面朝向對手。製作服裝時不知道由誰飾演斯特琉斯，我穿上後大腿跟手臂很不舒服，製作人員修改了5～6次。騎士的書本面罩可以看見外面，視線和呼吸也都很舒服。面罩設計若比較立體的話，臉看起來會往前凸，我刻意將頸部後縮就會比較自然。Solomon的造型很舒適，沒什麼好抱怨的！

Q06 拍攝時印象最深刻的事。

A06 第40集拍攝Solomon最後一場戰鬥戲時，一直達不到石田導演的要求，雖然說出的台詞，但身體表現卻不連貫，嘴巴非常痛苦，像是「不過，這樣一來光劍和暗劍就都是我的了！」、「就先讓我拿到這個傳說的聖劍吧！」這幾句台詞完全說不好，讓我印象很深刻。

Q07 關於飾演變身前的演員古屋呂敏先生。

Q03 詮釋時的重點以及講究的環節？

A03 斯特琉斯就是讓每個動作、說話都要有百分之百呈現不舒服的感覺。另外，Solomon是我演的第一個假面騎士，41集劇本寫戰鬥要有跳舞的感覺，我讓石田（秀演演斯特琉斯時的演技，當時就已建立起斯特琉斯這個角色，所以我是在呂敏的引導下詮釋斯特琉斯……最初的感覺完全不同，一開始Solomon、假面騎士斯特琉斯……假面騎士斯特琉斯怪人形態、假面騎士斯特琉斯，最後都能與淺井（宏輔）先生飾演的聖刃對戰，我真的感到非常幸福。因為是第一百地投入戲劇中。離開鏡頭之後，他的態度就會變得非常溫和，像有趣的哥哥，很好相處。

生和相馬圭祐先生。

A07 第1、2集開拍前，在上堀內（佳壽也）劇組拍攝的PR影片中看見呂敏飾演戰鬥的動作了，很俏皮。非常感謝動作指導渡邊淳淳先生！多虧淳先生，我才有機會像現在這樣站在攝影機前飾演角色！今後也請多多關照！

Q09 有什麼話是您特別想告訴大家的？

A09 從最初幾集（第1、2集）柴崎（貴行）劇組的斯特琉斯怪人形態開始，接著是主要角色的斯特琉斯、假面騎士斯特琉斯、假面騎士斯特琉斯怪人形態、假面騎士Solomon、假面騎士斯特琉斯，最後都能與淺井（宏輔）先生飾演的聖刃對戰，我真的感到非常幸福。因為是第一次經驗，真的得到許多人的支持，讓我能努力一整年！謝謝讓我完成飾演假面騎士的夢想！

Q10 回顧《假面騎士聖刃》期間的簡單感想。

A10 謝謝master！

Q08 關於負責其他角色的替身演員群。

A08 我長時間跟飾演梅基多幹部的寺本翔悟先生和榮男樹先生共事，建立起很好的感情！另外這次在《聖刃》中，近距離地看見飾演Buster的（岡元）次郎先生，真的是位非常值得尊敬的前輩。他有著超乎年齡想像的敏銳度，充分投入情緒的演技很有魅力，我希望自己也能跟他一樣。另外，我最喜歡他喝可口可樂zero時的感情！

Takuma KOMORI

小森拓真：1993年8月25日，生於櫪木縣。隸屬RED ENTERTAINMENT DELIVER。從《假面騎士Drive》、《烈車戰隊特急者》開始參與假面騎士和超級戰隊系列的演出。扮演過許多戰鬥員、怪人角色，並在本作首次擔綱主演壞人幹部斯特琉斯一角，同時也是第一次飾演假面騎士角色。

SABER VFX TALK_01

佛田 洋 × 足立 亨

採訪・撰文◎鷺谷五郎

受疫情影響無法順利進行外景拍攝的情況下，特攝研究所決定導入新方法論讓拍攝得以進行，在奇幻色彩全開的世界觀中，挑戰CG特攝呈現的可能性。就由其中2名最關鍵的人物，來回顧《假面騎士聖刃》過去1年所具備的意義和精彩之處。

佛田 洋 [特攝導演]

足立 亨（特攝研究所）[特攝監修]

創造奇蹟世界

——這次的特攝，合成呈現上，導入了跟以往截然不同的手法和技術，跟往年相比，感覺很多是在開始階段就已經在進行的了呢。

佛田：因為疫情的關係，其實從最初階段就已經在說，必須盡量減少外景，思考能讓拍攝在攝影所內完成的合成方法。特別是主演導柴崎（貴行）也在說：「必須摸索出一些新方法。」當時他就提到「Unreal Engine」這套主要用在遊戲製作的即時3D製作系統平台。柴崎很喜歡遊戲，所以對這方面很熟悉。我自己雖然不是很懂（笑），但心想：有了這套Unreal Engine就能讓CG計算速度更快，應該還滿適合跟電視合成的。

——另外，這套技術應該也很適合此一作品的基本世界觀，也就是奇幻的視覺建構。

佛田：沒錯，製作人高橋（一浩）和柴崎的腦中其實已經有一個奇蹟世界的世界觀，一個講述劍和魔法的世界。當時他們

主動提議，不如先做出這樣的世界觀，接著往後1年只需透過CG克服問題即可。接話雖如此，但實在事出突然，再加上過去從沒使用過Unreal Engine的經驗，只能透過各種管道，尋找能應對的公司。接著，有人介紹了SAFEHOUSE這間遊戲公司，然後實際跟公司的人見面。其實《聖刃》最初的工作就是這些（笑）。

——實際進行後的情況如何呢？

佛田：因為必須製作出一個有山、有河、還要有雪原，集結各種元素的框架來展現世界的視覺呈現，這時只好趕緊把CG業者一起叫來開企劃會議呢。因為事前已經聽過柴崎他們的想法，所以我還記得會議上大致畫出圖後，就立刻發包了。總之，當時的情況就是必須趕快進行，否則進度真的跟以往差很多呢。所以，進行流程就是會先大致畫好分鏡後，再去外景拍攝，接著由足立用拍的影片來進行合成，但其實前半階段會需要很多作業。

足立：其實跟變身相關的部分基本上都是全部一起作業。比較棘手的是，最初有在討論變身是不是要直接套上襯片尾，變身空間是不是都要全部用CG來製作。雖然說最後還是沒有這麼做（笑）。如果當初真的就立刻發包了。

——再加上這次登場的假面騎士人數眾多，光是變身效果，應該就很耗勞力了吧。如果再包含形態變化，作業量應該很可觀？

足立：其實跟變身相關的部分基本上都是全部一起作業。比較棘手的是，最初有在討論變身是不是要直接套上襯片尾，還有提到套框架空間、變身空間是不是都要全部用CG來製作。雖然說最後還是沒有這麼做（笑）。

佛田：算是那個CG版。

——那是回歸原點呢！

佛田：沒有回歸原點啦！（笑）說到機車、片尾不是有兩台機車馳騁在荒野的片段嗎？我很喜歡那幕，猶如孤獨騎士……不對，因為有兩台機車（笑）。總之，那幕真的很有假面騎士的氛圍。因為平常很難有機會出那樣的外景，但這次搭配上CG空間，只要用空拍來拍攝兩台機車奔馳的畫面，效果真的很不錯。

足立：很棒的CG應用呢！

佛田：沒錯。那應該是導入Unreal Engine的氛圍呢。

——這次變身想呈現的重點是什麼？

足立：當然還是剛剛提到的，像書櫃般大小的變身空間，以及每位騎士間些許的差異吧。這次每位騎士的元素都不一樣，時候，任何環節的呈現都必須跟書本有的了呢。

足立：劇中雖然沒有很常騎車，但既然每

佛田：的確，那場華麗的CG合成打鬥很值得一看。按照以往所有的經驗，機車打鬥戲必須先請動作指導拍攝合成用的草圖，再由足立用CG套上即可。不過這次全部都必須在CG空間完成，機車要製作CG，機車也要做成CG，從

後轉彎準備進入隧道。接著，進入隧道後立刻遭遇（螞蟻）梅基多，並在隧道內迎擊螞蟻，出隧道後橋已經毀壞，所以只能……之類的有好幾公尺的橋，轉彎後有棟大樓，這裡要下幾公尺……淳三人還有一起見面，由我畫圖，畫出大樓街景，然後有個斜坡，機車飛躍下來，以、柴崎、我，還有動作指導（渡邊）小

人（聖刃和Blades）最後吱的一聲停下來，然後兩能跳躍，最後吱的一聲停下來，然後兩SAFEHOUSE開會後，大家再依此切出分鏡，跟設計圖。大家再依此切出分鏡，跟淳三人還有一起見面，再講他們用式，因為特攝跟遊戲產業平常會說的用語不一樣，剛開始只要有一點小狀況就必須釐清彼此的意思。另外，說到作業進行方拍攝就好（笑）。以往拍攝機車動作時，都不需要思考的那麼細，想說只要在外景繞拍攝兩台機車奔馳的畫面，效果真的很

佛田：沒錯。雖然是特攝鏡頭，但作業方式幾乎跟動漫一樣呢。

新時代的騎士動作戲

——即時合成也是這次特攝呈現上非常重要的環節呢。

佛田：剛開始的話，是在現場擺放背景，讓騎士們跳片尾去做合成拍攝。

足立：沒錯。還準備了幾個背景，甚至做了一些要拿來搭配背景的圖像，想說這樣看起來會更像是騎著機車奔馳。

——那個靈感是來自舊假面騎士1號的變身兼用卡嗎？

足立：沒錯沒錯。

佛田：算是那個CG版。

像是水之騎士（Blades）就是水溢出來……然後大家接著開始討論，溢出水的書吧（笑）。

——第2集高潮的機車打鬥戲非常激烈，應該就沒什麼好抱怨的週的片尾都會騎，

櫃會怎樣（笑）。反正就是做出區隔變化。另外，因為無論怎樣都要加入騎士的主題，龍、獅子這些都還算輕鬆，但接著又有昆蟲啊、魚之類的，總之當時真的很煩惱啦（笑）。

實說根本來不及作業，所以幾乎沒有使用。當時就真的是回歸平常的足立模式。

足立：迅速進行。

佛田：接著，第5、6集又再次使用Unreal Engine，就是忍者（假面騎士劍斬）的打鬥戲。負責那集的上堀內（佳壽也）導演也是很努力呢。

足立：我不知道他有沒有聽聞第3、4集幾乎沒有使用Unreal Engine，不過是導演自己主動表示：「第5、6集會好好運用。」確實也投注了很大的心力呢。

——跟以往比較不一樣的，應該是Blades果真非常偉大呢。

足立：那部分原本想更加著墨呢，因為製作上還滿愉快的（笑）。

佛田：他是自己變身成獅子（笑）。

足立：是啊。龍星王真的很偉大喔（眼神堅定）。

——自己變身成機車的假面騎士Accel《假面騎士W》已經很不簡單了，自己變身成獅子的騎士也很有震撼力呢。

足立：與只能正面攻擊的聖刃相比，北極的CG建築物（北方基地）周圍有一場打鬥戲，那個作業上就還滿辛苦的。

佛田：那個也有畫分鏡。那一集也是石田（秀範）導演執導《聖刃》的第一集。其實導演本身對CG並沒有很執著。那一集先生執導《聖刃》的第一集。那一集也有很多奇怪的東西。

——另外，按照往年足立先生慣例，時光機《假面騎士ZI-O》、破壞猛瑪象《假面騎士ZERO-ONE》的登場已成系列慣例，也是算是巨大變形機器人的場打鬥戲。

足立：沒錯。這次是劍變形成機器人。那個設定石田（秀範）導演也很滿意，真是很棒（笑）。

——是否有您自身最喜歡的片段呢？

足立：應該是在奇蹟世界飛翔的勇猛戰龍吧。當時正好是耶誕節期間拍攝的坂本（浩一）劇組，不是有一幕是騎乘戰龍的片段做得很華麗。當時派上用場的戰龍CG其實原本是要給上堀內導演負責的PV（主題曲「ALMIGHTY～假面的約定」歌詞影片）去使用的呢。那時接到的指示就是感覺要像佛田先生的「龍星王《五星戰隊大連者》」導演看了之後還說：「真的是龍星王的感覺耶！」聽到這句話我個人非常開心（笑）。

——第15集時，龍之騎士跟Calibur對決的戰鬥嗎？

足立：那裡的鏡頭數其實沒有很多，不過因為導演是坂本先生，所以讓我們把那個片段做得很華麗。

——您自身最喜歡的片段呢？我記得的確有提到：「哇，感覺滿有趣的。」

佛田：我們自己製作時也很開心。那一集也是石田導演。其實導演本身對CG並沒有很執著。

「書本」題材的有趣之處

——自己變身成機車的假面騎士Accel消耗高熱量的作業呢？

足立：在這1年當中，假面騎士一個個地追加。老實說，比較有壓力的應該是變身的部分。還有，負責最終形態（十聖刃）的柴崎劇組（第38、39集）拍攝時，導演還突然提出「想讓聖刃進到奇蹟世界」的要求，我還心想「咦～現在嗎？」（笑）。所幸，當時已經能輕鬆重現出奇蹟世界，所以不用再勞煩SAFEHOUSE，只要我們自己就能作業處理。

——能輕鬆重現，請問具體來說是怎麼樣處理？

足立：簡單來說，就是除了用Unreal Engine製作的奇蹟世界，有另外準備一個環繞360度的背景，接著使用拍攝好的影像，模擬攝影機角度來製作。雖然說過去1年因為這些知識的累積，後來也得以投入運用在《機界戰隊全開者》中，就這個部分來說是還滿有意義的。即便形態方式不同，還是能持續運用下去，自然就有它的存在意義。

——能輕鬆重現，請問具體來說是怎麼樣想法呢。

足立：只要是跟奇蹟駕馭書有關的呈現，無論是導演還是所有人員，都提供了很多想法呢。

佛田：彼得潘的故事中（彼得幻想曲奇蹟駕馭書）出現了肌肉女般的小仙子叮噹（強壯妖精）」就是因為奇蹟駕馭書這個道具，才能誕生出如此異想天開的靈感，所以製作起來很開心，感覺像是換點不一樣的新花樣。

——三隻小豬的奇蹟駕馭書應該是「描寫某三兄弟為了守護家園展開戰鬥的故事」。

佛田：動漫可能會有用，但實拍角色的電視劇系列作品很像是第一次，我記得有聽誰說過……所以這真的是非常充滿挑戰的1年。

足立：的確。不過，還是希望假面騎士能繼續挑戰下去呢。

——您應該是在說，勇猛戰龍的「很久以前有之神獸，曾得到足以毀滅世界的強大力量」吧（笑）。

佛田：對，就是那個（笑）。以導演的立場來看，照理說會想要趕快進入下一幕，因為會想要進入打鬥或劇情橋段。

佛田：嗯，不過呢，那樣的靈感就算是很有趣呢。雖然不是有聲音，但翻開書頁就會說三隻小豬怎樣怎樣之類的。

——某層面來說像是返回初衷嗎？

佛田：對，的確是這樣呢！（笑）可以從某個點切入，可以搭配某種方法。再加上這次應該是電視劇首度使用Unreal Engine，讓我們找出新的方法論。

足立：喔……是喔。

佛田：動漫可能會有用，但實拍角色的電視劇系列作品很像是第一次。

——某層面來說像是返回初衷嗎？

佛田：對，的確是這樣呢！

足立：的確。不過，還是希望假面騎士能繼續挑戰下去呢。

——三隻小豬的奇蹟駕馭書應該是為了守護家園展開戰鬥的故事。

足立：上堀內（佳壽也）負責集數（第6集）的三隻小豬使出必殺技（火炎舞飛斬）就很有趣呢。

佛田：彼得潘的故事中（彼得幻想曲奇蹟駕馭書）。

——那的確會稍微用掉片子長吧。

——某層面來說像是返回初衷嗎？

佛田：對，的確是這樣呢！（笑）可以從某個點切入。

——三隻小豬的奇蹟駕馭書應該是「描寫某三兄弟為了守護家園展開戰鬥的故事」。

佛田：動漫可能會有用，但實拍角色的電視劇系列作品很像是第一次。

——們特效組若不學習的話，也無法想出那麼多元的呈現，必須做很多嘗試，今後才能持續下去。這次的確有被要求嘗試比以往更多奇特、新穎的呈現。

佛田：挑戰遊戲引擎、即時合成這些新事物，除會對成果感到驚訝，也因還有一部分運用反而不順手。在疫情影響下，究竟該怎麼製作這些作品？大家在過去1年多方嘗試。過去有些東西我們以為「必須這麼做」、「只能這樣」，這次多虧他們的提案，讓我們找出新的方法論。

足立：的確，PV的勇猛戰龍真的會讓人感到非常開心（笑）。

——的確，PV的勇猛戰龍真的會讓人感心。

——這麼說來，回顧《假面騎士聖刃》過去1年，您的感想是？

佛田：我個人覺得奇蹟駕馭書的部分很有趣。小仙子叮噹是出現在中澤（祥次郎）導演的集數（第4集）中澤導演願意率先做點奇怪的嘗試，所以過程非常愉快（笑）。不過，我……

——過去，有個怎樣怎樣的英雄」之類的台詞嗎？

佛田：有一幕不是打開書頁後，騎士說了「過去，有個怎樣怎樣的英雄」之類的台詞嗎？

足立：沒錯。這次是劍變形成機器人。那個設定石田（秀範）導演也很滿意，真是很棒（笑）。

——我們自己製作時也很開心。那一集也是石田導演執導《聖刃》的第一集。

足立：我們自己製作時也很開心。那一集投入了非常大的心力在機器人拿著聖刃以變成劍迎戰敵人那段。有很大的隕石墜落，非常危險必須斬破，內容非常淺顯易懂，很高興能把這很單純的過程製作得如此有趣。既然都要做CG了，當然會希望可以製作更多的內容呢。不過，這次的狀況跟《ZERO-ONE》《破壞猛瑪象↓Giger》一樣，想說也以是很多敵人（Solomon之王者）登場，所以也是很棒啦（笑）。

——的確，PV的勇猛戰龍真的會讓人感心。

Hiroshi BUTSUDA

佛田洋：1961年10月10日生。株式會社特攝研究所負責人。以84年的《超電子生化人》首次參與特攝現場。90年代以《地球戰隊五人組》躍升為特攝導演。其後開始擔任多部東映特攝英雄作品的特攝導演至今。目前也以特攝導演身分參與多部一般電影。

Toru ADACHI

足立亨：1970年10月20日生。93年在Malin Post任職時，開始參與平成哥吉拉、超級戰隊的合成作業，並於2000年的《未來戰隊時間連者》開始在特攝研究所負責數位合成。自《假面騎士龍騎》開始參與假面騎士系列，並於《假面騎士電王》開始接任特攝監製，全心投入假面騎士系列作品的製作。

長部恭平 （日本映像Creative）

【視覺特效】

《假面騎士聖刃》中，合成作業在作品的影響呈現、世界觀建構上扮演著比過去更重要的功能。持續負責系列作品合成作業的日本映像Creative，是如何一改前作《假面騎士ZERO-ONE》的科幻路線，改以壯闊的奇幻世界來呈現作品？接下來文中將搭配眾多合成片段和負責人員的解說，透過騎士組組長的對談一探究竟。

採訪、撰文◎鶯谷五郎　撰文協助◎齋藤貴義

Kyohei OSABE

長部恭平：1962年6月22日生。85年進入日本映像Creative的前身，也就是あたみ（株）チャンネル16（其中的電影工房）。8?年時參與《假面騎士BLACK》之後，便開始負責所有假面騎士系列的視覺特效，直至今日。

大手筆使用3DCG的1年

—首先，請跟我們聊聊本作品合成作業的重點？

長部：前一部作品《假面騎士ZERO-ONE》的世界觀算是比較接近真實的近未來科幻作品。但這次為了做出明顯區別，改以正統的奇幻主題為目標。「書本」這個元素雖然有點棘手，但焦點基本上還止於這個呈現不管怎麼看都會覺得是瞬間移動……我們也是實際製作後才發現，要透過影響做時間的效果竟然這麼難。定放在「劍」和「魔法」的世界。這次要呈現，全新導入了很關鍵的Unreal Engine和即時合成技術。不過，以我們這透的作業來說，必須思考如何將充滿奇幻頻率其實不高。另外，Sabela & Durendal兄妹之後不是也登場了嗎？

—街道不是會出現巨大的書本嗎？

長部：街道不是會出現巨大的書本嗎？這個CG順暢地套用近戲劇或打鬥戲中其實很不簡單呢。第1集開頭出現的時，攝影機用過去很難達成的旋轉方式環繞拍攝。雖然不是我們公司負責的，但對於本作來說，能拍出那一幕絕對是收穫之一。

這種挑戰集結而成的成果

—這次作品挑戰了全新的合成呈現方式，您覺得成果如何？

長部：第1集有一幕是聖刃進入奇蹟世界，用CG製作泡泡再合成。導演看了之後說：「做得很好！」所以，製作假面騎士時，有時必須採取棄真寫實路線、改投入非真實的呈現方式，效果才會更好呢。這也是透過本作品有的新發現。雖然很辛苦，卻也累積成我們公司的技術經驗，對於一間公司來說並非壞事。

—有沒有讓您覺得最辛苦的事呢？

長部：Blades在北方基地使出鬃毛冰壽寶記那場打鬥戲，Blades用力揮斬結果冰柱湧出形成冰山，那段直做很多超辛苦的，雪人梅基多把街道結凍那集也真的很棘手所以。雖然集結了很多要素，但冰是最難處理的（笑）。

—主角明明是火之騎士，卻花了很多心力在冰的合成上呢（笑）。

長部：沒錯。冰竟然比火更花心思……

—以貴公司的合成製作來說，CG的佔比應該有愈來愈高的趨勢，這次是否特別明顯？

長部：這個嘛……這的確是一部需要運用3DCG的作品。產出愈來愈多的好結果之後，導演跟我們就會想怎麼寫，更導致找這的確愈來愈多的好的新要素。

—電影《假面騎士聖戰記》的部分如何呢？

長部：製作過程非常非常辛苦，但以劇情呈現來兌現氣力的民奉，裡頭子王意很多心的

—《假面騎士聖刃》+機界戰隊全界者 超級英雄戰記》的部分如何呢？

長部：電影《假面騎士聖戰記》的部分如何呢？

首先，劇組的卡律布狄斯胸前的嘴巴還會大張開吃掉人，那個其實也只能用CG來製作。怪物這類特異能力、現象呈現，再加上打鬥部分其實多半都只能用3DCG來製作。不只3D，其實有些上2D合成也很棘手，像是聖刃使出（戰龍獵鷹小豬3）必殺技時會跑出三隻小豬，那個是搭配過去沒嘗試過的2D處理手法，先準備繪有小豬奔跑的平面畫，再放入劇情，我們公司負責的人算是花了很多心力，才合成出那一幕。

—《假面騎士聖刃》的合成作業當中，哪個部分讓你最有成就感？

長部：當然還是要提到最初提到的火、水，還有其他不同元素的呈現了。具體來說就是每位劍士的招式，尤其是Blades的冰之招式。後來的《假面騎士REVICE》就有延續前面提到的技巧，凍結敵人的能力呈現當時只掌握到非常非常棒。這都是導演不斷蹦我們家的年輕成員，辛苦努力後才得到的成果。達賽爾變成泡沫死去那幕也是重做了很多次。原本是想說要嵌入實際拍攝的泡泡來合成，但成果一直沒有改善……

—除了上面提到的元素，本作品最核心的主題「書本」也呈現得相當多元的呈現呢。

長部：書本一也是透過每午多午合成加火至的主題。

部：Durendal的特效是以頁面結合3D技術呈現。

—其他元素也很也多元的呈現呢。

心俱疲。把最棘手的部分最棘手呢。Blades的水勢劍氣剣水特效可奈何呢（笑）。又以水的部分繁地使用3DCG技術……又以水的

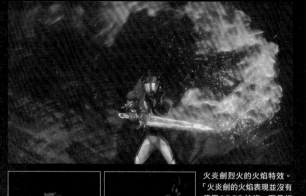

火炎劍烈火的火焰特效。「火炎劍的火焰表現並沒有使用3DCG技術，而是把真實的火焰素材（左）以2D進行加工合成。同時再以AfterEffect plugins的Particular製作出衍產生的火星。不僅能搭配人物的動作，還能交織出誇張效果。」（越智裕司）

聖刃的必殺空間。「從初期就已經投入使用，聖刃和其他騎士們使出必殺技時的合成空間。會先在左邊做出帶有特效的動作，接著再逐一貼進古書質感的捲軸頁面CG中。」（今井昭克）

第2集聖刃（戰龍傑克）使出的必殺技‧火龍蹴擊破。「出現在第2集的聖刃衍生招式，技術部分的呈現多半由我們主導，但在進行這一幕的作業前，導演就已經大致提供了想要的感覺，像是『立體繪本出現踹踢姿勢的聖刃，接著變成真人』『好幾本書的書頁出現被踹走的怪人，聖刃的飛踢與聖劍相疊，將書頁一頁頁刺穿』，所以作業非常順暢。立體繪本的部分則是像書中畫一樣，將騎士和特效加工放入，再以3D層疊的方式，配置出立體繪本的效果。」（今井）

戰龍獵鷹小豬3必殺技 火炎舞飛斬。「大家應該還滿常在漫畫、卡片遊戲CM中看見插圖像動漫一樣會動，這主要是用一套名為Live2D的軟體，把插畫變得會動。這套軟體在業界非常有名，甚至可以把會動的插畫跟Live2D劃上等號。如果想讓布料、頭髮像3D動畫一樣地有動感，那我會推薦〈Live2D〉，但其實Adobe Character Animator同樣也能即時製作動畫。這次就是先把東映動畫繪製的Photoshop資料跟照每隻小豬的部位去做切割，接著以能放進Character Animator使用的方式進行資料夾分類，變更圖層名稱後，再於Character Animator跟Photoshop連結，最後透過web攝像機加入動畫。如果是用AfterEffect做出每一隻小豬的動畫，會相當耗時費力。每個鏡頭要花一天作業的話，根本來不及交貨，部位切割跟連結設定雖然也需要花點時間，但Adobe Character Animator的作業真的省很多。有了Adobe Character Animator，還能表現出呼吸時的肩動和微妙的臉部變化。如果是AfterEffect，動起來會很像是機器人，所以小豬厚紙的質感、手腳是與攝像機連結加入動感，茅草小屋的變化則是用AfterEffect處理。至於小豬奔跑時腳像漩渦的呈現，是因為上堀內（佳壽也）導演具體指定要有《金魚注意報》的感覺，由我們這邊按需求作畫。我自己認為感覺比較像《赤塚不二夫跑法》，難道這就是所謂的世代隔閡、世代差異嗎？」（鈴木嘉大）

Blades 聖劍・水勢劍流水的特效。「第2集介紹初次登場的假面騎士 Blades 時的其中一個鏡頭。導演要求，流水感覺要像是纏繞住 Blades 的劍。對此，我們先用一套名叫 Phoenix FD for 3ds Max 的流體模擬軟體，順著水流路徑模擬出水。接著再把扭曲的水流數據做成幾個纏繞版本（❶），合成在劍上（❷），然後加入光暈特效讓劍發光（❸），最後再合成背景就大功告成（上圖）。當初就是想說，如果要製作這種充滿立體感的水流特效，用流體模擬軟體會是最好的，再加上是順著水流路徑改變模擬形態，好處是能呈現出各種水的模樣。」（磯田功介）

Buster 解除變身。「聖刃等人是打開書本變身，當初開會決定，解除時只要身體一直飛散出書頁就能變回人形。所以是先在身體貼上一張張的紙，再另外加入於空中飛舞的紙張。Buster 的解除變身其實是最剛開始就做好了，雖然全部48集中大概只用了3次左右，但本篇裡的解除變身鏡頭還是比我預期的多，所以是還滿驚訝的。」（前田尚宏）

Buster 必殺技──大斷斷。「無比巨大的劍是把現場拍攝的影像用 AfterEffect 的焦散（Caustics）和光暈進行加工合成。如果是事後再來合成這類巨大道具，那麼替身演員的手一定會動，想要追求完美的同時，就會完全感受不到劍的沉重感，所以如何含糊帶過其中的違和感就成了眼前的課題。」（今井）

劍斬必殺技・疾風劍舞迴轉。「剛開始會先飛出幾個手裡劍，最後劍斬自己會像手裡劍一樣，邊旋轉邊砍向敵人，最後畫面會出現捲狀物，捲狀物裡頭的畫面像手翻書般翻動，這也是劍斬對迪札斯特使出的必殺技，算是非常有意義的展開橋段。可惜只出現一次，不然還滿希望除了繪本外，可以出現更多這種只有在聖刃片中才看得到的捲狀物特效。」（前田）

劍斬變身。「這個變身是由我們這邊先做一個不用顧及書本 CG 的簡易版，接著再把資料提供給特攝研究所。集結斬擊後會形成手裡劍，手裡劍飛出後就會變身，內容雖然較為簡單，但周圍有加入一些風的特效做補強，避免跟其他騎士並列時，無法讓觀眾留下印象。」（今井）

第9、10集開始出現的Slash（韓賓爾不萊梅）音符特效。「必殺時，左肩的大口徑喇叭會發出聲波，五線譜和音符會飛繞身體和敵人周圍，我還記得坂本（浩一）導演提到：『能多華麗，就多華麗。』所以集結了很多特效。音符和五線譜跟火焰、水不一樣，實際上看不見，無論是律動、形狀還是色調，都能以非常高的自由度展現招式的熱鬧氛圍。」（前田）

始源戰龍變身。「第27集從龍之騎士強制變身成始源戰龍的片段，變身時出現的戰龍不是CG，而是切下始源戰龍的服裝零件來使用，這時戰龍的心情比平常差，所以環抱聖刃的動作有更用力些。」（千田）

上：劍斬必殺技・Calamity Strike前半段。「第45集劍斬使出Calamity Strike的前半片段。這算是劍斬和迪札斯特集大成的招式，所以有特別展現出華麗和速度感。因為是劍斬特有的Calamity Strike，所以有加入如風消失般的殘影氣場。」（千田壱成）

左：Calamity Strike後半段。「當初為了透過整體追求速度和動漫才有的美感，對於素材、特效速度和時間點做了非常多的嘗試。譬如說錯身的部分就運用了在《ZERO-ONE》所累積的作業經驗。杉原（輝昭）導演看了拍攝的素材和內容後非常喜歡，還自己舉手說：『交給我處理。』所以這一幕是由導演親手作業的。」（今井）

結束時劍斬的練劍片段。「當初的指示設定為竹林中，但為了與其他劍士做區隔，我乾脆改成夜晚設定。周圍再加入一些螢火蟲，強調『日式』氛圍。」（今井）

進入節目時的「前情提要」片頭畫面。「這是在實拍的書本素材立體貼上平面插圖。如果要配合書本翻頁做出像立體繪本的感覺需要很細微的調整，以成果來看算是很成功。」（千田）

Shimmy 的生成片段。「在第 2 集裡生成的 Shimmy，靈感來自於腐爛的紙張逆向恢復成原狀的模樣，這個狀態的 Shimmy 生成片段只出現在這一集，會覺得有點難過。」（千田）

聖劍封印各個片段。「加入纏繞鎖鏈的效果，讓人一看就知道是封印。因為聖劍封印特效後來也會繼續出現，所以希望視覺上很賞心悅目。」（千田）

第 1 集開頭街道崩毀的畫面。「街道會像紙一樣地腐爛掉，為了呈現出老舊的真實感，我們還把紙張揉爛，用顏料不斷把紙畫髒，嘗試做出各種不同的質地效果，接著把這些素材作為打底用，最後再加以合成。」（小松）

第 15 集被迪札斯特刺中的上條。「因為是禮拜天早上播放的作品，為了避免畫面太過血腥殘酷，刻意讓胸口和刀身發光，營造出奇幻感。」（千田）

始源戰龍使出胸前龍爪．Void Talon 的攻擊特效。「第 32 集開始始源戰龍的必殺斬擊，三隻爪子的造型讓人印象深刻，斬擊時也會在地面留下三條爪痕，希望藉此展現出不同於過往，感覺有點詭譎，卻很強大的聖刃。」（前田）

用鯊魚的齒狀冰塊擊潰敵人，鬃毛冰獸戰記的 Leo・Blizzard・Sea。「這裡只用了在綠幕前拍攝的角色就完成整個作業，背景呈現出在水中移動的感覺，但因為凍結的關係，最後的畫面結構就像是鯊魚頸部，鯊魚的齒顎狀冰塊是用 CG 塑形而成。」（小松祐規）

鬃毛冰獸戰記使出的 Leo・Blizzard・Sky。「纏繞著冰翅膀的踢擊動作，但因是用冰作為必殺技，內容都是虛構，所以嘗試做出在巨大冰塊結晶中突圍前進的感覺。衝撞地面時，地面沒有碎裂，反而是出現兩塊巨大的碎冰，這裡不用 CG 呈現雖然難度很高，卻能帶有速度感，所以效果還不錯。」（今井）

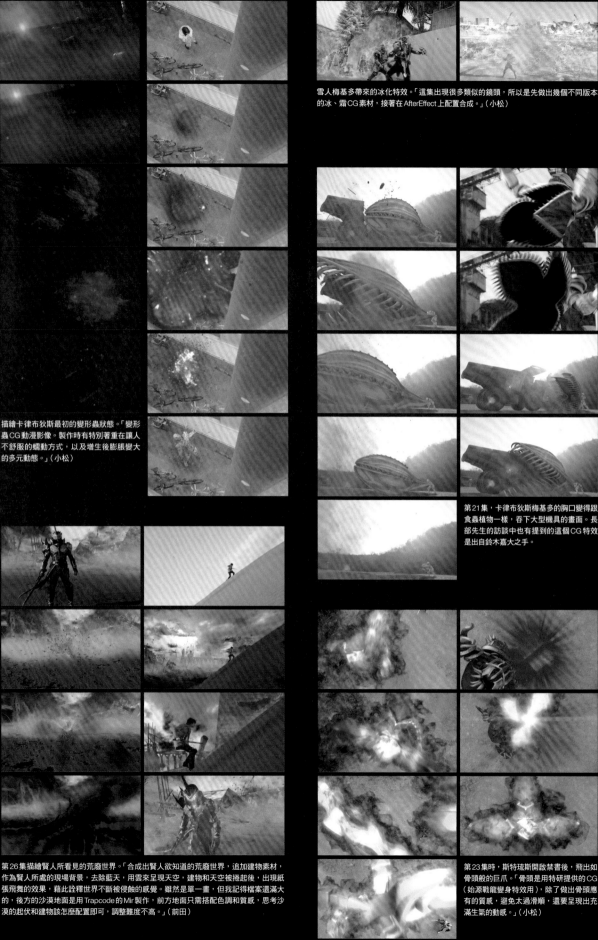

雪人梅基多帶來的冰化特效。「這集出現很多類似的鏡頭，所以是先做出幾個不同版本的冰、霜CG素材，接著在AfterEffect上配置合成。」（小松）

描繪卡律布狄斯最初的變形蟲狀態。「變形蟲CG動漫影像。製作時有特別著重在讓人不舒服的蠕動方式，以及增生後膨脹變大的多元動態。」（小松）

第21集，卡律布狄斯梅基多的胸口變得跟食蟲植物一樣，吞下大型機具的畫面。長部先生的訪談中也有提到的這個CG特效是出自鈴木嘉大之手。

第26集描繪賢人所看見的荒廢世界。「合成出賢人欲知道的荒廢世界，追加建物素材，作為賢人所處的現場背景，去除藍天，用雲來呈現天空，建物和天空被捲起後，出現紙張飛舞的效果，藉此詮釋世界不斷被侵蝕的感覺。雖然是單一畫，但我記得檔案還滿大的，後方的沙漠地面是用Trapcode的Mir製作，前方地面只需搭配色調和質感，思考沙漠的起伏和建物該怎麼配置即可，調整難度不高。」（前田）

第23集時，斯特琉斯開啟禁書後，飛出如骨頭般的巨爪。「骨頭是用特研提供的CG（始源戰龍變身特效用），除了做出骨頭應有的質感，避免太過滑順，還要呈現出充滿生氣的動感。」（小松）

DESIGNER TALK

井上光隆 × 山下貴斗

井上光隆
（萬代）［玩具開發製作人］

山下貴斗
（PLEX）［角色設計］

負責開發東映英雄作品角色玩具與商品行銷的萬代，以及身為設計團隊，兩位負責窗口帶我們回顧多幅射計畫的同時，也一起聊聊繼《假面騎士ZERO-ONE》後，令和第二部作品過去1年所經歷的挑戰。

採訪、撰文◎鶯谷五郎

以「劍」與「書」為主題

——這次是如何決定以「劍」和「書」作為本次作品的核心與設計主題呢？

山下：製作人高橋（一浩）先生剛開始就有說：「這次要走多人騎士路線。」我記得那時似乎就有提到「劍士」了。

井上：沒錯。在討論商品銷售時，因為提到前一部（《假面騎士ZERO-ONE》）有非常多擁有腰帶的騎士登場，成了假面騎士系列中，第一部在耶誕檔期前就推出三組腰帶玩具的作品，所以希望再積極推動這個部分，高橋先生就是在這時提到「劍士」。譬如說圓桌武士，也是很多持劍者的故事。

井上：全員劍士之類的想法。

山下：我還記得當時高橋先生表示，應該有機會把想法具體化，於是決定嘗試存在多名劍士的世界觀。

——所以，這次才會以劍為主要道具，假面騎士＝劍士為主題來進行設計作業囉？

山下：沒錯。再加上《ZERO-ONE》的短槍驅動器和斬擊驅動器結合。如果拔刀之後就能變身，以動作娛樂度來說，應該會滿有看頭的。後來又決定以書本作為連動道具，拔刀後機關就會開啟，翻開封印的書頁。

——奇蹟駕馭書是象徵作品的關鍵道具，以玩具來說，當中的機關也非常好玩，很有吸引力。

山下：翻開封面會先看到共通的序頁，旁邊則是騎士形態的貼紙，然後才會決定因為有這些不同的變身。單玩奇蹟駕馭書的貼紙，都算是很順利地確定出方向，結果都能聽見音效。

高橋先生又說：「希望能像雙重驅動器（假面騎士W）一樣，可以在左右一頁的設計就沒辦法單品翻開，它的設計是必須插入腰帶，拔刀後才能打開頁面變身。變身頁面畫有英雄圖樣，還能插入多本奇蹟駕馭書搭配遊玩。《ZERO-ONE》時，連動道具是一對一的設定，但這次最多可以插入三個插槽，算是非常有玩樂價值的商品。

——根據不同的奇蹟駕馭書故事，騎士的變身形態也會不一樣，這對主題設定來說也是非常關鍵的要素呢。

山下：對於書本這個主題其實還滿頭疼的。如果是動物的話很好懂，但又不能單純只有生物。這次既然以書本為元素，當然會想結合一些故事，不過大多數的故事都不能直接採用，所以只能透過受敬的方式來結合，卻又會擔心觀眾是否真的能懂。

我記得當初因為有這些不同的聲音，才會決定把兩種方式結合，到這裡都算是很順利地確定出方向，結果才算是很順利地確定出方向。

井上：奇蹟駕馭書是以生物為元素，但又不能單純只有生物。這次既然以書本為元素，當然會想結合一些系統，但又要得出差異化，所以設定時決定分成神獸之人、生物之人，剛開始只使用一本，且插槽位置還會分成右、中、左，依照不同位置和屬性，來展現出每個人物的個性。

——接著，再請教兩位關於英雄設計的部分。

決定登場的十劍士

——有多位騎士都有自己固有的元素，這在設計上應該也是非常重要的部分對吧？

山下：有多位騎士可以靠三本書之力變身，這就像是有很多假面騎士OOO的感覺。遇到這種情況時，就要思考該如何呈現1號、2號騎士的差異？所以才會決定除了書本外，還要為每個騎士加入不同要素。再加上高橋先生表示：「希望設定更偏向上高橋先生表示：「希望設定更偏向劍的騎士，而不是書的騎士。」所以又必須思考怎樣才能變成劍騎士，於是有了用眼部呈現斬擊效果的想法。當然，最初就有想到騎士手裡已經有把劍的點子，不過身上還要加入劍了，如果身上還要加入劍的設計就會變得多餘，那麼，接著就要思考怎樣才能避免卻又充分呈現。如此一來，

井上：另外，當時已經決定三名騎士（聖刃、Blades、Espada）會使用SWORD驅動器，雖然是同一套系統，但又要得出差異化，所以設定時決定分成神獸之人、生物之人、故事之人，剛開始只使用一本，且插槽位置還會分成右、中、左，依照不同位置和屬性，來展現出每個人物的個性。

——另外，每位騎士都有自己固有的元素主題，這在設計上應該也是非常重要的部分對吧？

山下：有多位騎士可以靠三本書之力變身，這就像是有很多假面騎士OOO的感覺。遇到這種情況時，就要思考該如何呈現1號、2號騎士的差異？所以才會決定除了書本外，還要為每個騎士加入不同要素。再加上高橋先生表示：「希望設定更偏向劍的騎士，而不是書的騎士。」

——接著，再請教兩位關於英雄設計的部分。

山下：沒錯。必須連同這些設定一起決定，設計作業感覺就像是一場設計風暴呢（笑）以規格來說，三本當然是比較強，但是所有人員都認為，一本才是比較常見的狀態，當然不會有看起來兩光的狀態，反而會讓人看不懂。所以才會決定具體置入元素，會變得有點像怪人。最後花了很多時間，思考如何簡化元素、確保整體協調性的同時，還要讓角色看起來更像英雄。

另外，《ZERO-ONE》的時候有把主題元素朝比較抽象的方向設計，當初有想說應該可以變成令和系列的模式。但這次配合書本的數量、身體會被分成三個部分，就表示每個元素只能改變身體的三分之一，如果太抽象的話，反而會讓人看不懂。

山下：沒錯。必須連同這些設定一起決定，設計作業感覺就像是一場設計風暴呢（笑）以規格來說，三本當然是比較強，但是希望看起來很兩光。

——有多位騎士可以靠三本書之力變身，這就像是有很多假面騎士OOO的感覺。

井上：另外，當時已經決定……所以才會繼續朝這個方向討論。

但是他回說：「就是要好好運用這個複雜設定。」所以才會繼續朝這個方向討論。

井上：另外，當時已經決定三名騎士會使用三本書之力變身。

山下：對於書本這個主題其實還滿複雜設定。

但是他回說：「這樣可能會變得很複雜耶。」

還滿不協調的，於是我們還跟高橋先生說：「這樣可能會變得很複雜耶。」

井上：該說英雄設計的部分還滿棘手的嗎？總之有印象花了很長的時間。奇蹟駕馭書可以一本、兩本、三本的時候又會變成怎樣，我記得這個部分花了很多心思。

所以，英雄本身看起來仍很完整，兩本、三本的時候又會變成怎樣，我記得這個部分花了很多心思。

類別。不過，這些類別排在一起實在怪怪的，我記得這個部分花了很多心思。

井上：該說英雄設計的部分還滿棘手的嗎？總之有印象花了很長的時間。奇蹟駕馭書可以一本、兩本、三本增加使用，所以當初還設計了許多不同的蓋亞記憶體，做不同形態的變身。一元素混搭的應用玩。《ZERO-ONE》時，連動道具是一對一的設定，但這次最多可以插入三個插槽，都設計了多個插槽，最多可以插入三類別。不過，這些類別排在一起實在一樣，我記得這個部分花了很多心思。

井上：奇蹟駕馭書是一本、兩本、三本的狀態下，雖然腰帶插槽是空的，但英雄本身看起來仍很完整，兩本、三本的時候又會變成怎樣才能讓一本的狀態下，怎樣才能讓一本的狀態下，所以必須同時思考，怎本增加使用，所以當初還設計出「神獸」、「生物」、「故事」這幾個整，兩本、三本的時候又會變成怎樣，我記得這個部分花了很多心思。

知道是怎樣的形態。

井上：是沒錯。不過，負責騎士服裝造型的Blend Master公司應該是很辛苦。Blades、Espada和Calibur使用的裝飾也必須直接讓聖刃使用，彼得幻想曲和尖針刺蝟雖然是可以共用的道具，但因為飾演每位騎士的替身演員身形不同元素主題，這些裝飾零件在組成上也很細緻。

山下：另外，每個騎士的臉部都加入跟形態有連結的設計，就有了。不過當時還沒決定是要做成隨時都能搭乘的時光機，還是比照《ZERO-ONE》的破壞猛瑪象，後來高橋先生說：「感覺跟形態做連結會比較好。」所以選擇了後者。

——您是指最光陰影對吧？這應該是最耗時的部分吧。

山下：剛開始有想說用合成方式描繪，但發現應該很快就會遇到瓶頸，所以決定以「當劍發光時，人體形狀的影子就會緩緩站起，手中還握著劍」的概念來製作服裝，增加活動度。強化的同時又會變裝，成為X劍客，以劍士來說，外型色彩算是很繽紛呢。

井上：從影子分身的最光陰影搖身一變，成為X劍客，以劍士來說，外型色彩是很繽紛呢。

山下：是啊。我自己一直很想設計帶有漫畫元素的假面騎士，就在決定《聖刃》企劃要以書為主題的時候，我還曾提出「不如全部都走漫畫風」的想法，但是高橋先生認為，這樣會跟預期的世界觀背道而馳，執行上會相當困難。不過，就在大致上呈現出作品的世界觀後，終於有機會以不太一樣的形態呈現，所以才會有X劍客登場。

——接著登場的新騎士就是排序9、10號的Sabela和Durendal兄妹了。

山下：到這裡終於湊齊10人，當初的設定是這兩人跟主角們不同陣線，其中一人是女性，還設套用的元素主題為「煙」和「時間」。聖刃、Calibur的奇蹟駕書基本形態是神獸，Buster、Espada、劍斬、Slash、最光則是故事，只有Blades是使用生物，所以想說剩下的兩人可以搭配生物類型的奇蹟駕書，來進行變身。

形態的設計作業（邪王魔龍），就在Calibur強化形態差不多底定的時候，又繼續依序設計Buster、劍斬和Slash。

井上：設計走向的話，Buster、劍斬和Slash三人沒有腰帶，只會用劍。剛開始是有聽說，要分成三個陣營，分別是SWORD驅動器組、不用SWORD驅動器的劍士組，還有Calibur，所有的劍士都是真理之劍組織的一份子。

山下：我記得是高橋先生在中途聯繫，說：「想一想還是讓大家站在同個陣線好了。」

——那麼，下個階段是處理兩本、三本狀態駕書狀態的衍生形態嗎？

山下：兩本、三本的衍生形態差不多是跟4、5、6號的騎士（Buster、劍型呢（笑）。

井上：這麼說，真的變得很像人偶模型呢（笑）。

山下：我想說，既然聖刃的上半身都要變成劍了（笑）。

井上：後來聖刃變成了手執利劍的巨人，等於是翻轉了主從關係呢（笑）。

——說到騎士的細節部分，真的做得很精緻呢。

山下：照理說，英雄設計要盡量精簡，這樣小孩才會喜歡，但如果要一眼就能掌握騎士元素的話，又必須放入這麼多的細節，真的是很難抉擇的。

——聖刃自己變成劍，最後登場的假面騎士最光，真的很具有衝擊效果呢。

山下：最光的部分其實煩惱很久。如果是說年前已經深植小孩心中的角色，要在年後搭配道具進化，那麼像是CROSS-Z Charge擠壓驅動器進化，求表現就很強。可是這次是全新的角色，再加上前面已經有那麼多劍士登場，考量到必須做一些很跳脫常規的改變，所以才會有假面騎士本身就是一把劍的點子。

井上：完成影子分身的設計其實歷時許久，這應該是最光陰影對吧。

——這次聖刃，以設計作業來說，第一階段是先決定三個以SWORD驅動器變身的形態，與騎士使用的道具嗎？

井上：是這樣沒錯。

山下：這次初期就已經設定好至少會有10名騎士，一開始就是先設計聖刃、Blades、Espada，接著是Calibur。然後也決定出會有三名騎士。不過，有些劇中登場的角色，另外還有一位剛開始就會登場的敵對角色，也就是使用1、2、3號的腰帶，所以才會先設計這位7號騎士。因為已經確定Calibur會強化，設計基本形態（邪惡魔龍）的同時，也一起進行強化Calibur。

——原來如此。這麼說來，兩本、三本的狀態是接連進行設計的呢？不過，有些劇中登場的聯組並沒有出現在設計圖中。先是深紅戰龍，然後中間配上暴風獵鷹，其實從深紅戰龍也可以反推出戰記，左邊則是西遊旅龍獵鷹和西遊戰龍獵鷹，同樣沒有設計圖的戰龍獵鷹小豬3，也可以用戰龍小豬3的設計跟獵鷹小豬3來搭配，就能

山下：沒錯，差不是同時進行。

雖然沒有具體劍的形狀，卻又帶有劍的元素，透過眼部設計展現每種斬擊，還能注入騎士的元素。大家雖然都覺得，仿照斬擊作為設計元素的騎士眼部很棒，但又考量到必須讓小孩看得懂，所以最後還是決定把劍放回設計中。

——關於聖刃的視覺設計，頭部有一把劍，初次看見的時候還很震撼的呢。

山下：原本是想說沒放劍應該沒關係，既然決定要放了，當然就要夠顯眼，所以才會嘗試放大尺寸。大家剛看到的時候驚呼連連，但看久了似乎就慢慢習慣了（笑）。

——不過，頭上冒出一把劍，右肩還有龍頭，外觀設計真的很有衝擊呢。

井上：不同於《ZERO-ONE》，這次增加了很多細節，感覺就像從一個很樸素的人變得很華麗呢。

山下：按順序來說，剛開始是先設計聖刃、Blades、Espada，接著是Calibur。然後也決定出會有三名騎士。

井上：因為聖刃、Blades、Espada會站在一起，所以還要考量到三本的狀態時，每個人的外型必須有差異，我印象中應該是同時設定三人分別在三本狀態時的造型。

山下：兩本、三本的衍生形態差不多是跟4、5、6號的騎士（Buster、劍斬和Slash）同步進行的喔。

井上：對啊（笑）。這次能夠實現出很多虧Blend Master的精湛功力呢。

山下：面罩的結構很厲害喔。裡頭是用螺絲鎖附固定，所以能做替換。

井上：《假面騎士Build》其實也有處理過面罩要裝上各種不同主題零件的情況，但這次是第一次要把零件裝在其他騎士身上。

進化的劍士們

——另外，劍會變成人形狀的王者聖劍和亞瑟王者應該也是這部作品才有的特色。

山下：從《假面騎士ZI-O》的時候光機開始，大型機器人納入了騎士許久，這應該是最耗時的部分吧。

——剛開始有想說用合成方式描繪？

山下：討論到這次的大型機器人應該是什麼的時候？大家都說：「當然必須是劍啊！」所以才會衍生出如果劍本身在動的感覺，但發現應該很快就會遇到瓶頸，所以決定以「當劍發光時，人體形狀的影子就會緩緩站起，手中還握著劍」的概念來製作服裝，增加活動度。強化的同時又會變裝，這就是最光陰影的設計概念。

井上：完成影子分身的設計其實歷時物類型的奇蹟駕書，來進行變身。

SABER CHARACTER DESIGN

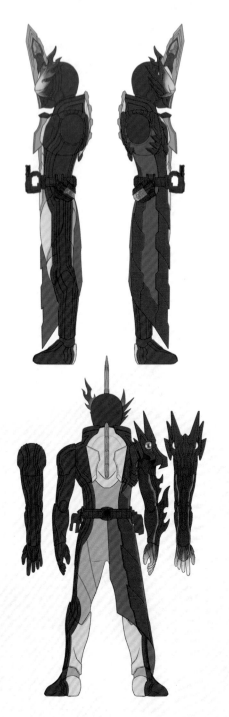

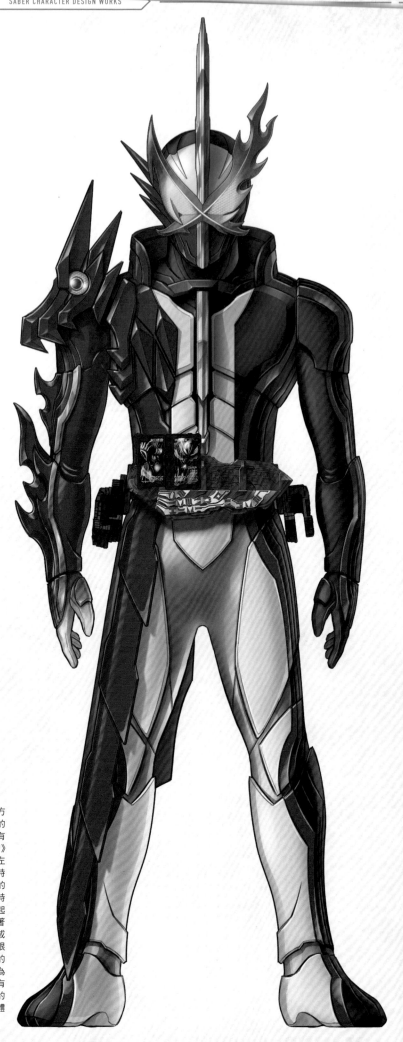

勇猛戰龍

（設計：山下貴斗）

假面騎士聖刃的基本形態。「上半身加入一把巨劍，接近腹部的地方是劍柄，頭上尖角就是劍尖，細節基本上都聖劍一樣，所以騎士的背脊看起來就像是劍背。複眼能釋放兩發火炎斬擊，雖然看起來有點重疊，但其實〈聖劍作為裝飾，複眼發出斬擊效果〉是《聖刃》作品中，所有假面騎士的基本形態。面罩可以分成右頰、額頭、左頰三部分，會依照使用的連動道具出現變化。《ZERO-ONE》的時候，有嘗試把這個設計作為令和騎士的共通形態，於是把後腦勺的部分改為布料，結果出乎意料地變成了《ZERO-ONE》很明顯的特徵，在設計《聖刃》的時候發現，如果這次也做一樣的設計，看起來就會很像《ZERO-ONE》的騎士。於是只有透過細節，延續戴著面罩的感覺，製作的部分最後仍回歸成頭套形式。身體則是縱分成三塊，並依照對應的裝飾道具上色，無道具的部分留白，讓人一眼就能看出主題元素的擺放位置。但是，為了避免這套要用一整年的基本形態讓人覺得不夠完整，沒有主題元素的部分有放入紅色作為點綴。身體、手臂側面出現的多條縱線感覺就像是重疊的書頁，有刻意避免這些縱線太過喧賓奪主。右肩延伸至整隻手臂是一條龍的造型，右胸相當龍手，右臂則像是龍嘴噴出的火焰，放入頗為具體的主題元素是這次聖刃設計上的特徵。」（山下）

聖劍SWORD驅動器（右）／火炎劍烈火（左）（設計：山下貴斗、喜多統潤）

「聖劍設計上有特別講究透明處的發光方式以及劍顎的特效感。這次的道具設計概念為〈層疊〉，特徵在於用紙張重疊的感覺加入細節，以及遍布騎士文字。這次的機關很有趣，我雖然很有自信，但因為必須留下連動道具才能拔刀，所以會讓人有點疑惑究竟劍比較重要還是帶扣比較重要，也算是這次的反省點。我其實現在都還是認為，只要玩具擺在眼前就會讓人想伸手觸碰，可惜這次受到疫情影響，無法在店鋪擺放試玩品，雖然無可奈何，卻也很不甘心。」（山下）

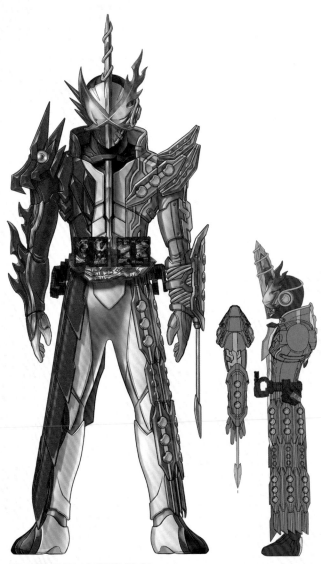

假面騎士聖刃 戰龍傑克（設計：伊東剛）

「整體加入了豆子和藤蔓元素。特徵在於豆子看起來像是導彈發射器，以及在雙臂攀附著藤蔓的人身上加入圖標元素。」（山下）

奇蹟駕馭書（設計：外型＝喜多統潤、圖案＝伊東剛）

「雖然說主題元素是書本，但無論是用實際的書，還是集結大量單薄書頁製作都有其難度，所以決定朝以書為概念的小玩具進行設計。原本當然會希望這個玩具能被視為本作品的原創小玩具，不過後來發現應該可以做得更像書本，這部分會加以反省。」（山下）

帝亞戈疾速者（設計：山下貴斗）

「老實說，近幾年因為許多事情的影響，無法在戲裡出動大量實體機車。在一連串的變身橋段中，當然一定要有機車登場，無論是透過CG還是合成也好，其實當初想了很多方案，一直希望找出能讓機車登場次數更多的做法。但也有工作人員認為，這樣會侷限住劇中走向變身的情況，最後決定按照往年的方式，設定為透過連動道具變成載具。這次是以帶有附錄的書本為概念，藉此加入一些趣味元素。設計上還有一個講究的重點，那就是有點像是贈品，會放在附錄頁泡殼內的機車零件在變形後固定於機車的另一側。」（山下）

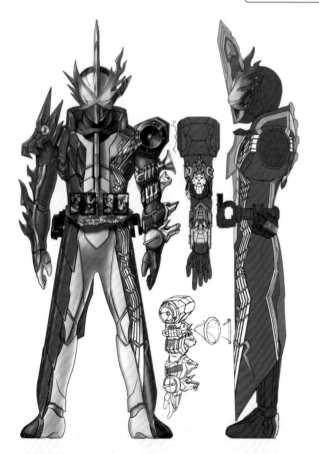

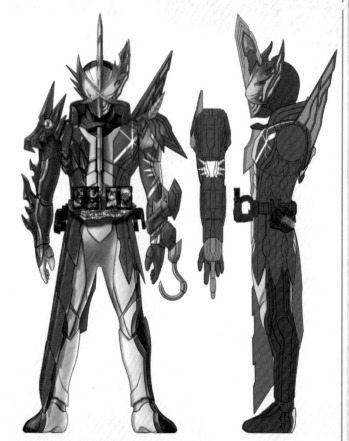

假面騎士聖刃 戰龍不萊梅（設計：田中宗二郎）

「肩膀是喇叭設計，下面的雞、貓、狗、驢也都變成樂器造型，面罩和長袍也加入了越普及音符設計。」（山下）

假面騎士聖刃 戰龍彼得

（設計：伊東剛）

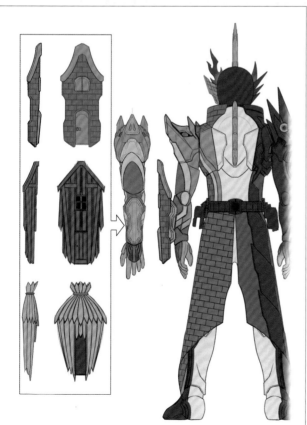

假面騎士聖刃 戰龍小豬3（設計：山下貴斗）

「在胸口和肩膀配置了三隻小豬，面罩和長袍則加入了磚瓦風的細節。護盾一共有稻草、木頭、磚瓦三個種類，只要遭到破壞，就會變成更強的護盾。」（山下）

※戲中是以中間加入獵鷹的戰龍獵鷹小豬3形態登場。

王者聖劍（上）／亞瑟王者（下）（設計：伊東剛）

「從ZI-O的時光機開始，都會出現在系列作品中的機器人型載具道具種類。時光機和破壞猛瑪象都需要加連動道具啟動機關，這次更是強調可以直接變身，從劍變成機器人，作為形態變化。過去在戰隊系列也有劍變成機器人的橋段，不過這次比較特別的是，劍尖會直接變成頭部，透過簡單的變形，就能變出姿勢威嚴，下半身是劍造型的機器人。」（山下）

假面騎士聖刃 戰龍亞瑟（設計：伊東剛）

「長袍和額頭的劍採用相同細節設計，視覺上會有種聖刃頭部聖劍巨大化的感覺，就像機器人（亞瑟王者）直接持劍，算是效果滿出乎意料的戰鬥形態。」（山下）

假面騎士聖刃 深紅戰龍（設計：山下貴斗）

「因為必須在腰帶放滿三本奇蹟駕馭書，所以設計概念著重在放入同色系的三本書後，全身顏色必須一致。在靴子側面加入噴射機噴嘴，營造出獵鷹高速飛行的感覺。西遊記元素則放在左半身，肩膀是三藏法師手持的錫杖、前臂則加入了孫悟空拿著如意金箍棒的視覺呈現。」（山下）

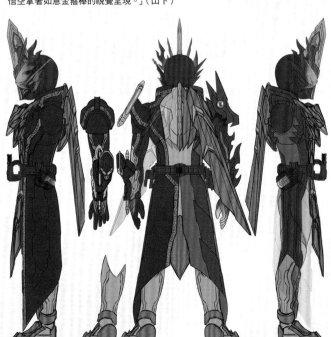

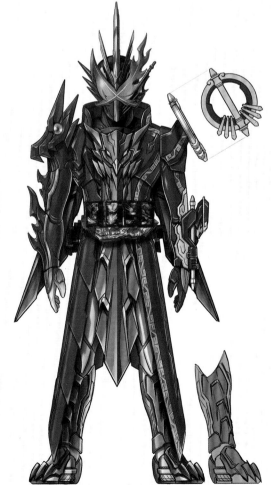

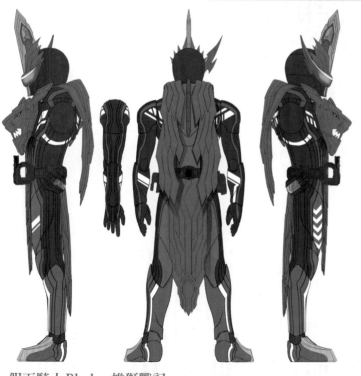

假面騎士Blades 雄獅戰記（設計：喜多統潤）

「基本形態雖然比照聖刃的設計，但為了呼應奇蹟駕馭書，特別把主題元素放在身體正中間。面罩則是以√符號加入上揮的斬擊效果，藉此跟聖刃的臉部做出區隔。身體特徵在於胸口的獅子和背部的披風，做了跟聖刃一樣的層疊設計處理，在手腳加入白色圖案，營造出清爽、充滿運動感的氛圍。」（山下）

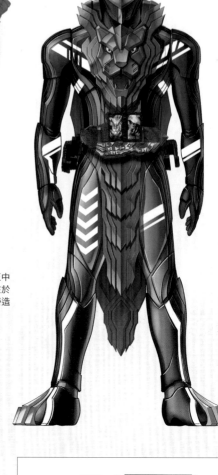

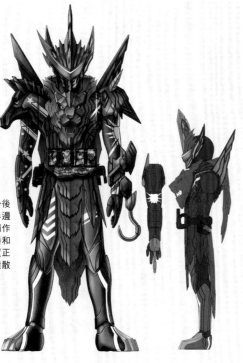

假面騎士Blades 雄獅幻想曲

（設計：喜多統潤）

「Blades以三本同色奇蹟駕馭書變身後的模樣。右半邊飛馬的翅膀和左半邊妖精的翅膀搭配成對，只有形狀稍作改變。左肩和左下臂加入了彼得潘和虎克船長的設計，目光注視的位置正好落在上臂，於是特別做出火花噴散開來的效果。」（山下）

水勢劍流水（設計：喜多統潤）

「換掉火炎劍烈火顎部和刀身發亮時的顏色，設計成另一把聖劍。劍顎的水流效果會延伸至下方，變成劍柄護罩。」（山下）

加特林手機

（設計：鈴木和也）

「因為高橋先生有提到這次說不定會有三輪機車登場，於是想出了這樣道具。通訊設備一定會出現在每年的故事中，於是這次做了智慧型手機加上三輪機車的搭配設計。手機狀態時，車輪就像是巨大的三鏡頭，變形時只要做出輕鬆合起書本的動作，手機就能立刻變成三輪機車。」（山下）

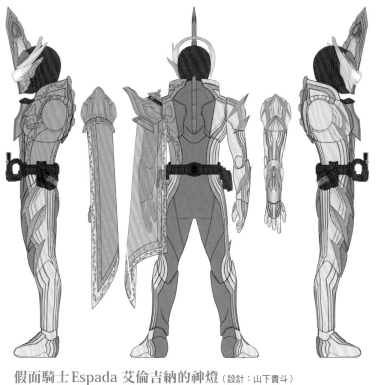

假面騎士Espada 艾倫吉納的神燈（設計：山下貴斗）

「基本形態的主軸會與聖刃、Blades一致，但為了呼應奇蹟駕馭書，特別把主題元素放在身體左側。面罩加入了圓形的雷斬擊效果，與聖刃區隔。身體特徵在於左肩的神燈、以魔毯為元素的披風。神燈的蓋子與握把以鏈條相接，看起來就像是高級服裝的裝飾，右半邊則是加入了以雷為概念的黃金造型，特別講究整體必須營造出高貴的氛圍。」（山下）

假面騎士Espada 黃金艾倫吉納

（設計：喜多統潤）

「Espada以三本同色奇蹟駕馭書變身後的模樣。右半邊追加的披風與左半邊的披風成對呼應，改變了既有的外型。頭部刺蝟（尖針刺蝟）的尖刺造型與右臂的（三首）地獄犬都在高貴中注入粗野元素。」（山下）

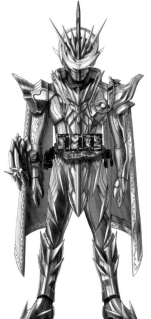

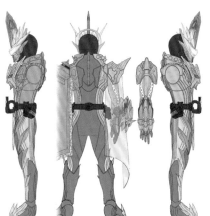

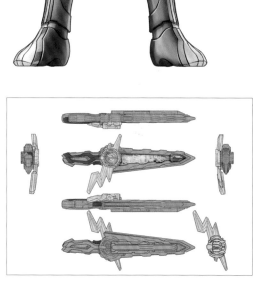

雷鳴劍黃雷（設計：喜多統潤）

「除了顎部和刀身發亮時的顏色不同，劍顎的閃雷也換成直線設計，與烈火跟流水做出區隔。」（山下）

波濤洶湧的強化攻勢

——1號到10號騎士登場的順序雖然有些變動，但這期間以聖刃為中心，包含Blades都出現了強化形態。想請教一下這方面的細節。

山下：以設計順序來說，8號騎士（最光）登場前，也就是年底的時候先有強化形態，分別是銀色的聖刃和變身成機甲雄獅的Blades。

井上：龍之騎士王者雄獅大戰記對吧，1號跟2號騎士算是同個時間點出現強化形態，部分形狀跟顏色不同的龍之推進器和王者雄獅推進器也是

商品。

應該是喜歡暗黑騎士的大人會追求的認為，與其以小孩子為主要客群，這架，而不是一般的通路商品，因此我PREMIUM BANDAI上更是其賣點，再加上這個周邊會在機關設計，細節和外型帥氣度反而井上：針對商品行銷的部分，比起打造出暗黑騎士的氛圍。主題，於是在設計中加入這些意象，著，10號騎士要以時間和海洋生物為強，但絕對會讓騎士變得很帥氣。接說，煙和蒸氣就很不同，雖然有些許來氣」，改以蒸氣龐克為元素。嚴格來帥氣，所以設計時切換成「煙→蒸覺來構成全身的氛圍。會變得一點也不題的需求，但考量到時間和海洋生物為主的需求，於是以蟲類和煙為主先提出了9號騎士要以蟲類和煙為主的書本來變身。基於上述考量，劇組圖鑑，分別透過網羅昆蟲和海洋生物虛，最後決定剩下兩人的元素設定成用單一生物作為元素，感覺似乎會很但又考量到劇情已進入中末段，如果

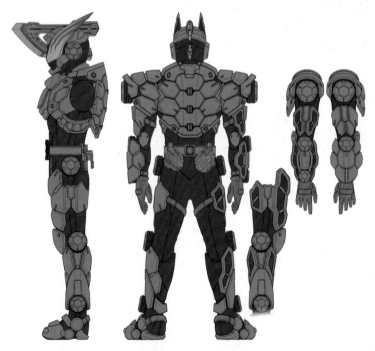

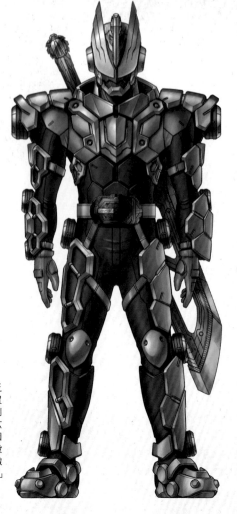

假面騎士 Buster 玄武神話（設計：山下貴斗）

「故事初期就必須讓多位以聖劍作為變身專用道具的劍士現身，Buster 算是第一位形態不同於聖刃、Blades、Espada 的騎士。當初劇組提出元素必須是土的訴求，直接用土來設計的話，對小孩來說會缺乏訴求效果，所以決定透過土→土木→建築機械的轉換，做出很有機械感、加入大量細節的設計。面罩配置了一把往前突出的聖劍，接著把聖劍揮下時兩側揚起的飛土效果當成複眼。既然已經知道會有至少十名劍士登場，想說有個感覺較老成的劍士在其中應該也不錯，所以搭配上相當穩的色調。因為主題元素是玄武，所以在胸口配置龜臉、背部配置龜殼，手腳的結構看起來也像是龜殼。考量必須用雙手揮舞大劍，因此肩膀區域沒有配置零件，但若要給人孔武有力的印象，肩膀就必須夠寬，於是決定將肩膀零件的前方設計成大開口，盡量減少多餘的東西。當初依照高橋先生的要求，做成能把大劍背在背上的設計，但實際做成服裝後發現要背劍相當困難，終於在 Blend Master 人員的多方嘗試下，找到了穩穩固定住大劍的方法。」（山下）

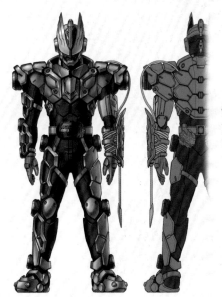

假面騎士 Buster
玄武傑克

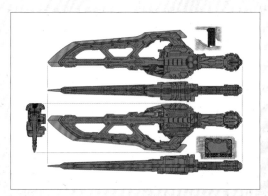

土豪劍激土（設計：山下貴斗）

「當初已經決定這次的作品會推出很多劍，所以決定挑戰平常很難用玩具重現的大劍。於是想到可以讓刀身搭配連續鏤空設計，不僅能拉長劍身，還能輕量化。最初是設計成雙刃劍，但 Blend Master 表示，如果劍柄到劍尖沒有軸心穿透的話，道具會變得很脆弱，屆時將承受不住拍攝，於是改成了現在單刃的形狀。」（山下）

山下：這兩個形態應該說是有串連性嗎？用書來比喻的話，就像是上卷下卷的關係，先登場的暴走模式，也就是始源戰龍在強化成元素始源戰龍後，等於邁入了完成階段。

——後來，再下個階段登場的強化形態，就是劇情中段出現的聖刃始源戰龍和元素始源戰龍了。無論是騎士還是奇蹟駕馭書，都有象徵性地加入骨骼狀的手掌設計，在劇中發揮了極大的效果呢。

井上：自己變身成獅子的意思（笑）。既然都是機甲了，照理說也要會變成生物（笑）。所以出現了操控生物和變成生物的對比角色。

井上：既然都是機甲了，照理說也要會變成生物（笑）。所以出現了操控生物和變成生物的對比角色。

龍使者，於是將角色設計成穿上盔甲的劍士、騎士造型。當初是先決定龍之騎士的設計後，繼續設計劍王者雄獅大戰記，剛開始檢討設計案時，雖然已經有討論到機甲雄獅形態，但大家又會覺得，既然1號是龍使者，那麼2號是不是要變成獅使者？

——號是要變成獅使者？

之騎士從原本帶有龍的設計變成了戰之力量。至於騎士本身的部分，龍本身就是奇蹟駕馭書的一部分，為了讓作品的世界觀充滿奇幻感，於是將角色設計成穿上盔甲的劍士、騎士造型。

所以龍之騎士跟劍王者雄獅大戰記等於是1號、2號騎士用來正常翻開的模式，變成了滑動橫向展開，感覺像是雜誌折頁設計，讓一本書具備了三本書的設計。

——現特別版本的奇蹟駕馭書。因為在這之前，Calibur剛以立體繪本記書。

山下：過去基本上都是書一本慢慢增加強化的等級形態，但這裡首次出現特別版本的奇蹟駕馭書。

在這時登場，於是推出了更換零件後就能重現兩種推進器的周邊商品。

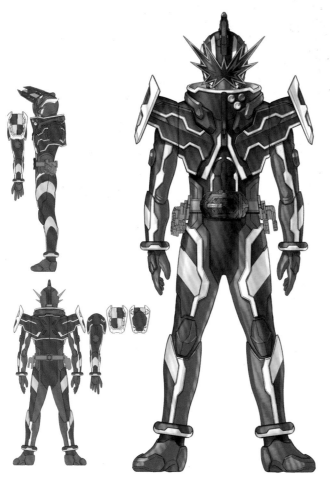

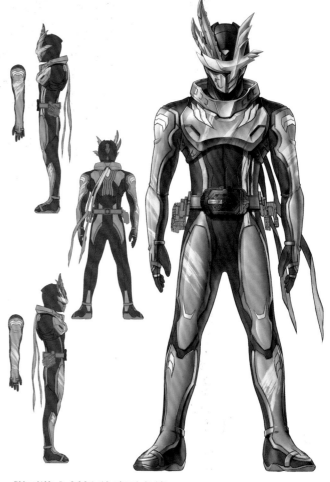

假面騎士Slash 韓賽爾納茲與格蕾特爾（設計：山下貴斗）

「以聲音和糖果屋為主題元素。面罩是把槍模式的聖劍做成飛機頭設計，接著加入槍擊＆音爆特效，設計成仿照派對墨鏡的複眼，試圖營造出華麗感。身體上半部看起來像是糖果屋，腹肌是窗戶、胸口是屋頂，屋頂的白色線條則是仿照聲波設計。另外，肩膀也配置了餅乾、手腕腳腕有甜甜圈、脖子則是類似胸章的馬卡龍設計，全身都可見糕點元素。接著加高頸部的造型高度遮住嘴巴，試圖營造出知識份子的感覺。」（山下）

假面騎士劍斬 猿飛忍者傳（設計：山下貴斗）

「以忍者為主題元素，為了跟Buster做出區別，視覺走輕盈裝備路線，複眼則是將十字斬擊效果設計成手裡劍的模樣。頭部裝飾了兩把錯位的聖劍，希望營造出有點裝模作樣的感覺。肩膀等身體部位沒有零件，看起來更俐落，在全身加入像是用筆描繪的黃色圖樣，藉此呈現出和風與流行感。遍布各處的白色細節則是仿照推進器設計，推進器噴出的風能幫助加速，也能控制姿勢。」（山下）

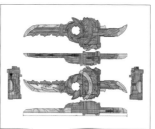

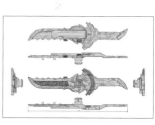

假面騎士劍斬 忍者小豬3

音銃劍錫音
（設計：山下貴斗、伊東剛）

「可以從劍變成槍形態的變身道具。槍形態的造型俐落，講究打開刀身後，就能變出槍口和圖案的機關設計。加入喇叭和樂譜線條作為細節，玩具背後的喇叭孔也刻意放入了應有的細節。劍形態時，刀身的兩個喇叭設計在變成槍形態後會從中間分開，露出聲波造型圖案，也是這個道具的重點設計。」（山下）

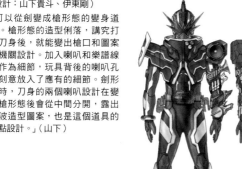

假面騎士Slash 韓賽爾不萊梅

風雙劍翠風
（設計：山下貴斗、伊東剛）

「設計概念是讓一把聖劍可以切割變成二刀流，十字交錯則能變成手裡劍。為了讓手裡劍形態更有視覺效果，劍柄和劍尖採相同形狀設計，劍顎則是圓弧造型。刀身上的騎士文字則有稍作調整，使其看起來更像漢字。」（山下）

假面騎士 Calibur 邪惡魔龍

（設計：山下貴斗）

「當初設計是以〈有著囚具武裝的騎士強化後，會卸除外裝，變成一個擁有凶惡之力的騎士〉為概念，所以是以螺絲釘鎖附銀製盔甲作為視覺呈現。面罩上的複眼看起來也像是被遮板封印住的感覺，給人的印象不同於《聖刃》的其他騎士。身體部分，右肩是龍、右腰是長袍設計，除了能強調與聖刃的敵對關係，還加入大量金色元素，不僅看起來更華麗，地位上也更有優越感。」（山下）

闇黑劍月闇（上）
邪劍CALIBUR驅動器（下）

（設計：山下貴斗、柴田洋輝）

「這是劍搭配帶扣的變身道具，但不同於SWORD驅動器，只要將聖劍擺在胸前就能變身，無需拔劍。刀身設計成鋸齒狀，藉此呈現出邪惡、不祥的感覺。」（山下）

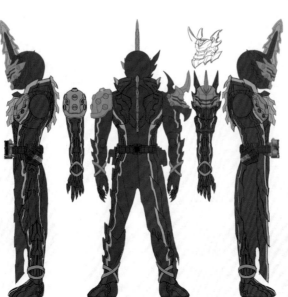

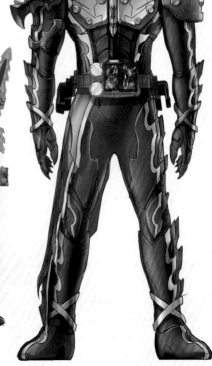

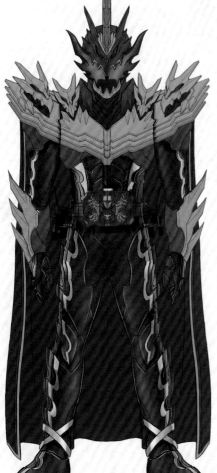

假面騎士 Calibur 邪王魔龍

（設計：山下貴斗）

「從胸口到肩膀的細節設計就像是一本打開的立體繪本，從中飛出五隻龍的感覺。其中四隻龍變成胸口與肩膀的裝飾，中間那條大龍則成了騎士的面罩。複眼彷彿是大龍開口吐出的火焰。身體部分則是以披風取代長袍，帶給人魔王的印象。」（山下）

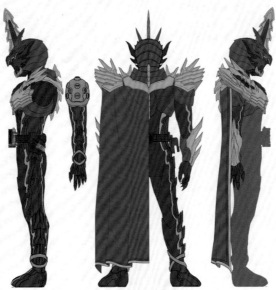

邪王魔龍奇蹟駕馭書

（設計：菊地和浩）

「以立體繪本為元素，變身後會飛出五隻龍。這裡的重點是以造型物，而非平面紙張來呈現立體繪本的機關。」（山下）

假面騎士聖刃 龍之騎士
（設計：山下貴斗）

「這裡的設計概念不是集戰龍之力於一身，而是化身成與戰龍一起戰鬥的龍騎士。裝扮會跟變身道具滑開時一樣，重疊的盔甲就像是滑動展開，包覆住全身，但影片中呈現出來的感覺又不太一樣呢。直接展現出騎士元素的同時，還加入了聖刃的紅色形象色作為點綴。」（山下）

龍之騎士 奇蹟駕馭書
（設計：喜多統潤）

「仿照雜誌折頁海報的橫向展開設計，透過滑軌構造來呈現。翻開封面後，會先是三層圖樣重疊的狀態，呈現出聖刃佇立在火焰中的感覺，重點是拉開後，會變成跨坐在龍身上的姿勢。序夜的紅色造型是龍尾設計，由四頁的橫向圖片構成一本書。」（山下）

龍之推進器（上）
王者雄獅推進器（下）
（設計：喜多統潤）

「出現在聖刃・龍之騎士與 Blades 王者雄獅大戰記左臂上的裝備，設計概念是仿照龍頭，嘴部張開讀取連動道具之後，就能使出各種招式，甚至能操控戰龍，這個道具有個機關，那就是插拔書本時嘴巴也會跟著連動。周邊販售時，則提供了龍頭和獅子頭可做替換，選擇是要扮演聖刃還是 Blades。」（山下）

王者雄獅大戰記 奇蹟駕馭書
（設計：喜多統潤）

「此道具是以翻倒、立起上方突起尖刺的方式，切換成騎士形態及雄獅形態。尖刺立起是騎士頭部的聖劍、翻倒則會變成雄獅嘴裡叼著聖劍。」（山下）

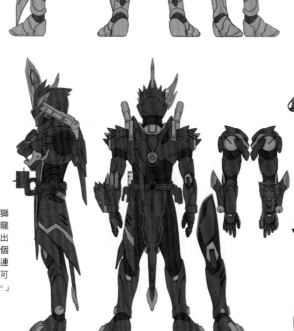

假面騎士Blades 王者雄獅大戰記
（設計：山下貴斗）

「設計概念出自機甲Blades，既然是機甲結構，照理說就要能夠變形，所以會變成雄獅形態。這裡講究透過簡單的變形，就能展現出佔比均勻的騎士和雄獅雙形態，複眼不走水造型特效，而是改成掃描線設計，帶出機甲氛圍。」（山下）

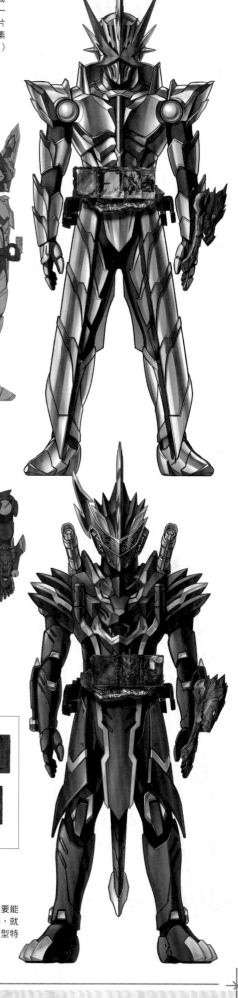

金之武器 銀之武器
奇蹟駕馭書
（設計：伊東剛）

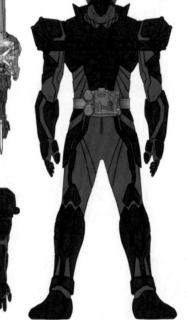

假面騎士最光 金之武器 銀之武器
（設計：山下貴斗、伊東剛、喜多統潤）

「設計概念為〈劍即騎士〉，把玩具跟騎士元素全部結合為一。因為是光之劍士，臉部做了閃耀光輝的感覺，但他同時也是一名劍士，所以複眼設計上又比《聖刃》登場的其他劍士更浮誇。身體（握把部分）造型則像是雙腳併攏的站姿。」（山下）

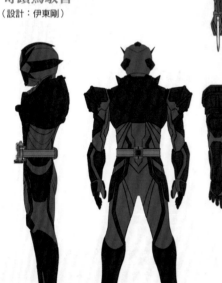

最光陰影（設計：山下貴斗、伊東剛、喜多統潤）

「設計概念為強烈發光所產生的影子實體化，於是設計了全黑的騎士身體，但主要還是希望展現出手上握劍的影子。形狀則沿襲最光（金之武器 銀之武器）的造型，同時去除掉太過外凸誇張的部分，呈現出這只是個影子，給人沉穩的感覺。」（山下）

聖劍 最光驅動器

「以漫畫為設計元素的強化道具。對話框和分格設計較為外凸，讓外觀線條看起來非常明顯。變身頁面則描繪了握劍著地的英雄，這裡還有個機關，那就是用劍敲一下腰帶上方的話，英雄會像是從劍進入腰帶的感覺。與其他奇蹟駕馭書相比，這本的特徵在於頁數較多，並描繪了很多充滿強大、奇幻元素，著重在手腳部位的漫畫風插圖。」（山下）

X劍客 奇蹟駕馭書
（設計：伊東剛）

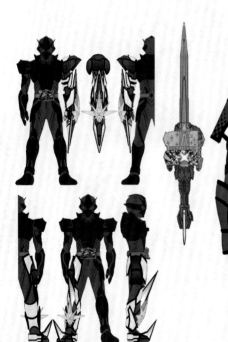

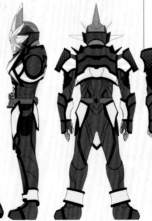

假面騎士最光
X劍客 強大（上）
假面騎士最光
X劍客 精彩（下）
（設計：山下貴斗）

「X劍客基本上就是換掉最光陰影身體的部分，所以身體做成可移動設計的同時，在形態呈現也把重點跟武裝擺在手腳四肢上。胸口的X造型還能放到手部或腿部，變成刀刃使用。」（山下）

假面騎士最光 X劍客（設計：山下貴斗）

「透過武者外型，呈現出強化形態的氛圍。因為X劍客的設計概念是以最光陰影的身體強化而成，所以這裡是用最光陰影作為素體，並在盔甲黑色邊緣加入漫畫的分格效果。為了避免這個黑色框格跟素體的顏色混在一起，還刻意先把最光陰影的內裝調成槍鐵色，藉此增加亮澤度。另外還有一個講究的重點，就是全身充滿網點的點狀圖樣。」（山下）

假面騎士聖刃 始源戰龍

（設計：山下貴斗）

「設計概念在於能夠支配其他書本的凶惡形態。用骨頭元素呈現出詭異的感覺，並採用青白色調，像是會吸光的骨骸鑰匙圈。胸口配上戰龍手臂，猶如骨骸抓住左肩的奇蹟駕馭書，藉此呈現出戰龍被支配的狀態。如果把不同的連動道具插入始源戰龍的奇蹟駕馭書，左肩的圖樣也會跟著改變。」（山下）

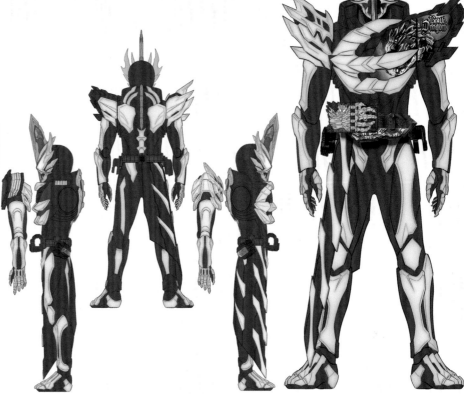

始源戰龍 奇蹟駕馭書

（設計：伊東剛）

「當初設計時考量到必須能跟其他道具連動，所以感覺比較像是書的封面。另外還加入了變身時把手放在書本上，用力抓握著書本的意象。」（山下）

元素戰龍 奇蹟駕馭書

（設計：伊東剛）

「放入始源戰龍奇蹟駕馭書之後，會出現兩隻龍像是在握手的圖樣。接著，英雄面罩還會像立體繪本一樣彈出來，進化成浮雕造型的英雄面罩。」（山下）

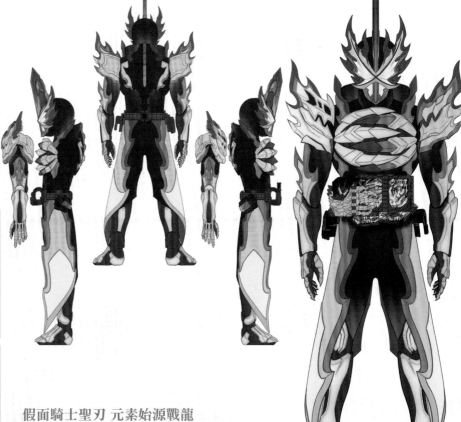

假面騎士聖刃 元素始源戰龍

（設計：山下貴斗）

「加入新的戰龍意象，一改原本始源戰龍支配著手臂的感覺，變成就像是在握手一樣。雖然全身像是被火焰包覆，但還是保留了始源戰龍的顏色，給人更高溫的感覺。」（山下）

煙叡劍狼煙（設計：山下貴斗）

「採用西洋劍等刀身較細的設計，並在細節加入大量蒸氣龐克風。劍頸到劍尖就像是煙管，刀刃末端則像是有煙飄出來一樣。這裡特別講究象徵圖騰周圍的設計，劍頸和劍柄都有飄出蒸氣並在圖騰處相遇，形成劍柄護罩。」（山下）

昆蟲大百科 奇蹟駕馭書

（設計：山下貴斗）

「為了講究與劍的搭配性，有改變奇蹟駕馭書的形狀。連同圖樣的部分都是走古董基調。」（山下）

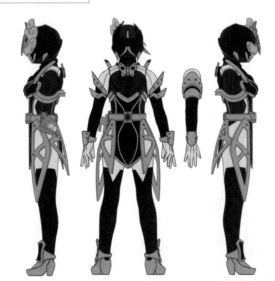

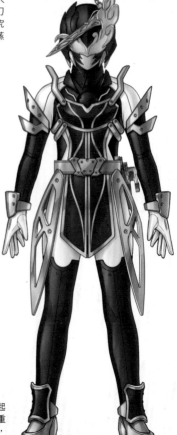

假面騎士 Sabela 昆蟲大百科（設計：山下貴斗）

「面罩上聖劍朝下外凸的模樣看起來很像瀏海，藉此呈現出冷酷的感覺。複眼附近則是把突出的劍尖設計成螺旋狀，看起來就像煙，感覺像是威尼斯面具。接著把昆蟲腳和翅膀元素抽象化，做成煙管、金屬工藝設計放入全身。另外還有一個重點，就是後頸部有個蝴蝶造型，看起來很像古董鐘的發條鑰匙。為了呈現出蒸氣龐克風，這裡以深紅色和金色作為主色，又刻意把手套、部分衣裝換成白色來展現高雅的氛圍。」（山下）

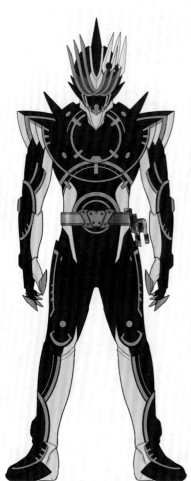

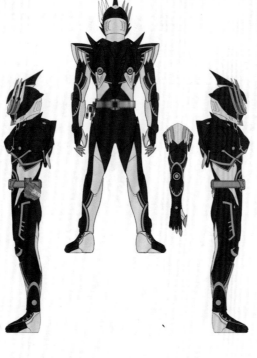

假面騎士 Durendal
海洋歷史（設計：山下貴斗）

「全身消光黑的部分靈感出自殺人鯨和潛水衣兩者結合而來。青綠色的圓形線條結合了〈時空〉、〈潛水艦聲納〉、〈水面波紋〉三種意象。面罩上的複眼則像是三叉戟畫過後留下的痕跡，身上多個圓弧設計則意味著〈時空交疊〉。」（山下）

時國劍界時（上）
海洋歷史 奇蹟駕馭書（下）

（設計：喜多統潤）

「時國劍界時的設計元素，出自神話中海神持有的三叉戟。既然是聖劍，當然也要設計成能變成劍的武器。再加上是時間之劍，劍刃拔出後，兩端會像是時鐘指針，從中心繞轉劍刃代表時間切換的意思。這把聖劍是以此點為中心加入了許多同心圓的線條細節，所以奇蹟駕馭書也置入了一樣的專屬細節設計。」（山下）

井上：上卷還處於無法控制的狀態，但到了下卷趨向收斂的走向是最讓人淺顯易懂的故事展開，於是能讓新形態的視覺衝擊度超越之前的形態，我甚至還提議乾脆直接黏上獅子的毛，想說如果能變得跟連獅子（譯註：日本歌舞伎中的表演項目之一）一樣，肯定會很帥。接著，又考量到倫太郎非常重視北方基地，於是讓他成為一名冰之戰士。

──元素始源戰龍變身的時候，的確有出現骨骼造型的始源戰龍跟元素戰龍握手的特效呢。元素戰龍奇蹟駁書翻開後就出現了龍爪，變身時就像是抓握住元素戰龍奇蹟駁書一樣，自己化身成龍手的印象訴求非常強烈。

山下：以構圖來說，就像是元素戰龍朝「抓著書本想掌控一切」的始源戰龍變成了左肩的火焰龍爪朝向右肩的骨骼龍爪一樣呢。所以，騎士的設計也是元素始源戰龍龍握手的感覺，而倫太郎非常重視北方基地，於是讓他成為一名冰之戰士。

──那麼，十聖刃的部分呢？

山下：劇組提出希望集結宇宙之力讓聖刃強化成最終形態，對此我們提出了許多方案。當中高橋先生最喜歡「全身中滿宇宙特效」、「模樣跟基本形態完全一樣」這兩個方案，於是我們將兩個方案整合進行設計，外型跟基本形態一樣，所以討論時有提到也要配上零件。簡單來說，十聖刃就是最終形態的基本形態。接著再從中衍生出幾個不同樣貌，另外還設計了深紅聖刃和特典聖刃。

井上：原本想說造型沒什麼改變，基本上應該不會有太大問題，沒想到卻讓Blend Master很頭大。應該是說塗裝面罩和盔甲的時候，必須呈現出宇宙元素，所以很有難度，就連我們的內部成員也是抱怨聲連連，要變成周邊真的難度很高（笑）。

山下：沒錯，我也聽說有很多這類抱怨（笑）。

井上：姑且不說這個，其實最終形態差不多等於基本形態可以說是令和時代的發明。

──斯特琉斯的部分呢？

山下：斯特琉斯跟前面提到的全知全能一樣，因為他繼承了真理之主的全知全能邏輯的拔刀機關，1、2、3本奇蹟駁書的聲音組合，在電子功能的玩樂之書，所以是用換上不同顏色的之書，所以是用換上不同顏色的...

──接著，終於輪到最後的假面騎士十聖刃登場。

山下：來談談先登場的鬃毛冰獸戰記，這個形態最大的特徵就是鬃毛了呢。中間的強化形態（王者雄獅大戰記）是變身成機甲雄獅的造型，為了...

──來談談先登場的鬃毛冰獸戰記和假面騎士十聖刃登場。

──斯特琉斯的部分呢？

山下：斯特琉斯跟前面提到的全知全能一樣，因為他繼承了真理之主的全知全能，所以是用換上不同顏色的。

──從《ZERO-ONE》裡的假面騎士ZERO-TWO開始，差不多等於基本形態可以說是令和時代的發明。

山下：從《ZERO-ONE》開始，就逐漸成為令和系列的基本模式了呢，雖然目前還不知道接下來的《REVICE》會不會也一樣。

山下：本上應該不會有太大問題，沒想到卻讓Blend Master很頭大。應該是說塗裝面罩和盔甲的時候，必須呈現出宇宙元素，所以很有難度，就連我們的內部成員也是抱怨聲連連，要變成周邊真的難度很高（笑）。

結束《聖刃》的挑戰

──接著，是尾聲出現的敵人假面騎士Solomon，還有，斯特琉斯變身成的假面騎士也成為了最後大魔王，這部劍的元素。

井上：不過，這真的是耗時1年才畫出來的呢（笑）。

山下：《聖刃》的確畫了很多的設計書呢。

──針對最終形態和最後大魔王之間的關係，高橋先生有一些自己的想法，所以當初跟設計團隊彙整內容方向。首先，有個由真理之主變身成的騎士，雖然是用全知全能之書變身，但因為還不完全，所以主角以最終形態打倒了真理之主。不過，斯特琉斯撿走了真理之主下的道具，運用邪惡之力，讓原本不完整的全知全能之書進化，斯特琉斯隨之變身。接著，主角在面對此情況時，也拿著完成版的全知全能之書變身，最終得以打倒斯特琉斯，當初就是按照這個順序進行設計。總之，Solomon被打倒後，斯特琉斯繼承了Solomon的道具，於是設計上決定改色並稍微修改部分造型，所以順序上是先書Solomon開始設計。再加上劇組有說Solomon是由真理之主變身而來的，以形象來說，就會是劍士隊長＝聖劍士走上邪途，所以視覺設計上也有加入本的邪王魔龍一樣，但如果容貌部分到，雖然面罩的外型基本上跟參考範本的邪王魔龍一樣，但如果容貌部分能有些改變會更好，於是也設計了許多版本。

──斯特琉斯的部分呢？

──電視系列算是了解的差不多了，但其實有些角色是劇場版才會登場的情感，無論在後產出的設計，所以注入了很多許久後產出的設計，所以花了很多時間著重在細節設計。尤其是Buster的框架型盔甲和Sabela的蒸氣龐克都是我一直很想嘗試的元素，所以提案順利通過時真的好開心呢。回顧過去種種，非常忙碌充實，真的是設計數量膨大，非常忙碌充實的日子，當然也學到了很多教訓，是相當有意義的1年。

井上：感覺已經是很久以前的事了呢（笑），這算是疫情對世界影響最嚴重時所誕生的作品，又是個英雄角色，所以每個環節都很辛苦。首先，現場拍片製作上就必須面對很多難關，但最初階段就已經設定好此作品會有多名假面騎士，周邊商品數量也很可觀，所以對商品開發和通路人員而言，真的非常辛苦。回頭看看，其實我從《假面騎士Drive》尾聲開始，一路參與假面騎士作品至今，這應該是讓我最有感的作品。原本以為的理所當然全部瓦解，必須靠大家的智慧，思考這樣是否可行？真的是投入更多創意所打造而成的作品。其中，這次的腰帶更是我認為非常棒的周邊玩具。操作上很直覺，造型又很華麗，搭配合乎物理邏輯的拔刀機關，1、2、3本奇蹟駁書的聲音組合，在電子功能的玩樂之書。

井上：感覺這算是很久以前的事了呢，──回顧《假面騎士聖刃》的設計之路，請問分別有什麼感想呢？

井上：Solomon身體，然後繼續沿用怪人斯特琉斯的臉部，加上假面，變成騎士了到了重現機關，更首次在電子功能部分導入了一項祕密技術。雖然因為受到疫情影響，無法實際前往中國工廠確認產品製作狀況，還是做出了很棒的東西。

山下：至於主角騎士的設計，由於太過專注於整體的架構，導致較缺乏訴求重點，是這次要反省的部分，不過這並不是因為疫情的關係啦。是頭疼許久後產出的設計，所以注入了很多情感，無論在形狀還是配色，也花了很多時間著重在細節設計。除了主角，這次的騎士人數和形態也非常多元，所以在設計路線上也非常多，作業過程相當愉快。

井上：Solomon身體，然後繼續沿用怪人斯特琉斯的臉部趣味性也非常高。其實，這次萬代為了重現機關，更首次在電子功能部分導入了一項祕密技術。

Takato YAMASHITA

山下貴斗：1992年9月14日生。2015年進入PLEX。從《假面騎士Ghost》開始參與假面騎士設計，在《假面騎士Build》、《假面騎士ZI-O》、《假面騎士ZERO-ONE》、《假面騎士聖刃》負責主設計。

Mitsutaka INOUE

井上光隆：1981年3月1日生。2008年進入萬代，隸屬服裝事業部。2015年調至Boys Toy部門（現在的品牌設計部），負責的假面騎士作品包含了《假面騎士EX-AID》、《假面騎士Build》、《假面騎士ZI-O》、《假面騎士ZERO-ONE》、《假面騎士聖刃》。

假面騎士 Blades 鬃毛冰獸戰記

（設計：山下貴斗）

「以白色禦寒衣為意象，使用大量透明零件來追求英雄氣圍，我自己非常喜歡這樣的設計。Blades 在這之前的強化形態胸口都有個獅臉，但這個形態的獅臉則出現在面罩上，頸部零件相當於獅子的下頦。雙肩是獅子的手臂，感覺像是抓住胸口的冰塊。胸前仿照海陸空動物設計成的圖案就像被凍結一樣，先是手腕開始，只要手所及之處感覺都會凍結。」（山下）

鬃毛冰獸戰記
奇蹟駕馭書

（設計：喜多統潤）

「變身時有個很浮誇的機關，那就是獅子的鬃毛也會高速旋轉展開。每按一次按鈕，鬃毛部分的海陸空動物圖案就能轉動，選中的圖案會從鬃毛的位置換到獅嘴下面。」（山下）

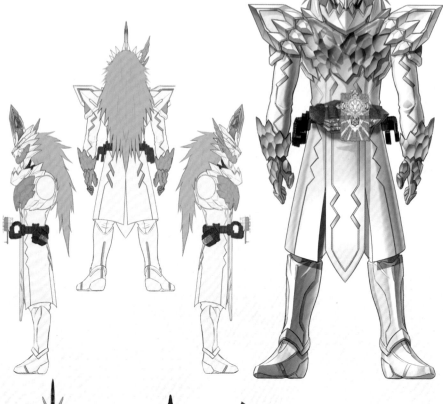

全能之力 奇蹟駕馭書

（設計：伊東剛）

「當初劇組要求這是還不完整的全知全能之書，因此所有圖案邊緣都有缺損。封面形狀則像是厚重的古書。」（山下）

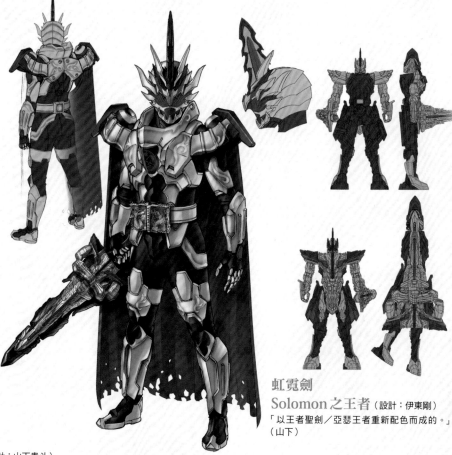

虹霓劍
Solomon 之王者（設計：伊東剛）

「以王者聖劍／亞瑟王者重新配色而成的。」（山下）

假面騎士 Solomon 全能之力（設計：山下貴斗）

「面罩是以邪王魔龍重新配色，身體與盔甲則延用既有的騎士服。因為這時的形象是〈曾經的聖劍士走上邪途〉，所以配色和圖案講究皇室風的同時，還要用表情及破損的披風呈現凶惡氣圍。Solomon 沒有變身用的聖劍，只靠奇蹟駕馭書和腰帶就能變身，所以設計時有盡量把書的要素加入面罩裡，讓複眼看起來像是書頁重疊的圖案。頭部聖劍的配色靈感則來自變身後所使用的虹霓劍。」（山下）

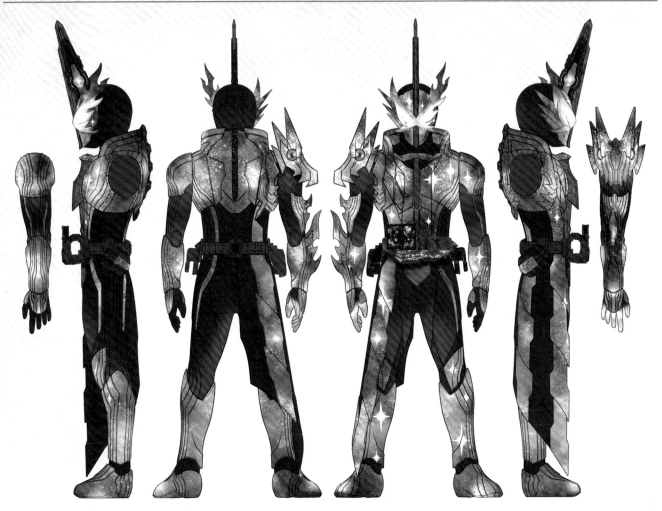

假面騎士十聖刃（設計：山下貴斗）

「除了頭部的聖劍，造型都跟基本形態一樣。為了呈現出過去沒有的顏色，這裡嘗試使用宇宙空間、銀河等複雜元素。變身使用的奇蹟駕馭書因為跟基本形態一樣，所以想說再追加書本，把重點放在〈能夠改變形態的最終形態〉。聖劍也採用一樣色調，為了讓手中聖劍更明顯，特別只把右手手指變成跟基本形態一樣的黃色。」（山下）

刃王劍十聖刃（設計：伊東剛）

「最終強化形態不是透過書，而是聖劍本身自行強化而成，所以設計是以擁有10把聖劍力量的宇宙之劍為概念。玩具的劍顎會有個紅色透明板（刀盤），滑動至刀身不同的圖案位置後，又會從文字中浮出各把聖劍的圖騰。希望玩過這個玩具的孩子們在未來準備考試用到紅色墊板的時候，也能聯想到是十聖刃（笑）。」（山下）

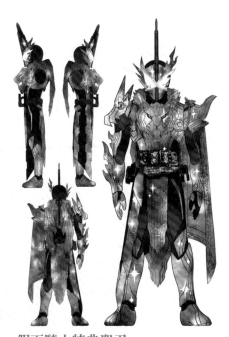

假面騎士特典聖刃
（設計：山下貴斗、喜多統潤）

「十聖刃搭配Blades和Espada的奇蹟駕馭書後變身的形態，重點在於獅子眼睛，並加入了星星光輝效果。」（山下）

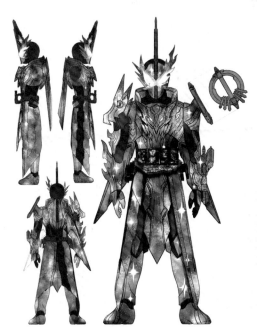

假面騎士深紅聖刃
（設計：山下貴斗、喜多統潤）

「十聖刃使用三本同色奇蹟駕馭書的變身形態，雖然取名為深紅，但走的是十聖刃色調，所以沒有紅色。」（山下）

魔導之書 奇蹟駕馭書
（設計：伊東剛）

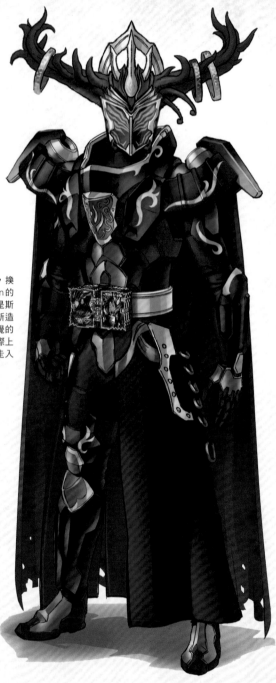

假面騎士斯特琉斯
魔導之書
（設計：山下貴斗）

「拿掉前聖劍士Solomon的元素，換成充滿邪惡感的配色。以Solomon的身體重新配色，面罩和長袍雖然是斯特琉斯的造型，但面具部分換成新造型（感覺像是打開書本蓋著臉睡覺的人）。原本以為投身書中世界，實際上卻看不見書也看不見世界，而是走入只有自己的世界。」（山下）

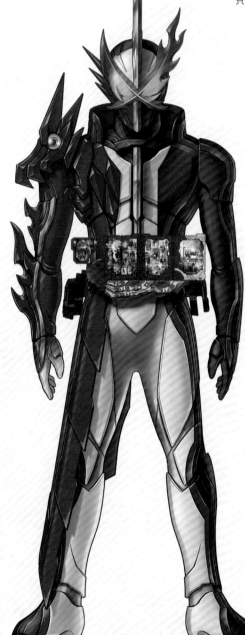

奇蹟萬能
奇蹟駕馭書
（設計：伊東剛）

集結連結世界的存在以及六把聖劍，交織出全新的全知全能之書。

假面騎士 萬能聖刃 （設計：山下貴斗）

「聖刃以奇蹟萬能奇蹟駕馭書變身成的最終形態，與勇猛戰龍外型上的差異只在於奇蹟駕馭書的部分。就跟《ZERO-ONE》最後一集裡，假面騎士ZERO-ONE變身成實現蝗蟲所代表的意義一樣。」（山下）

激情戰龍 奇蹟駕馭書
（設計：伊東剛）

「邪王魔龍奇蹟駕馭書的重新修改版本，變成會飛出三隻龍。」（山下）

假面騎士聖刃
激情戰龍
（設計：山下貴斗）

《劇場短篇・假面騎士聖刃・不死鳥的劍士與破滅之書》和電視系列第35集登場的形態。「除了勇猛戰龍，又加入兩隻戰龍的力量，但配色跟基本形態一樣，走紅白黑色調，營造出劇場版形態才有的特別氛圍。複眼則加入藍色圖樣，更顯豪華，左手臂的盾牌則是在既有的道具加入細節，營造出城牆磚瓦的感覺。」（山下）

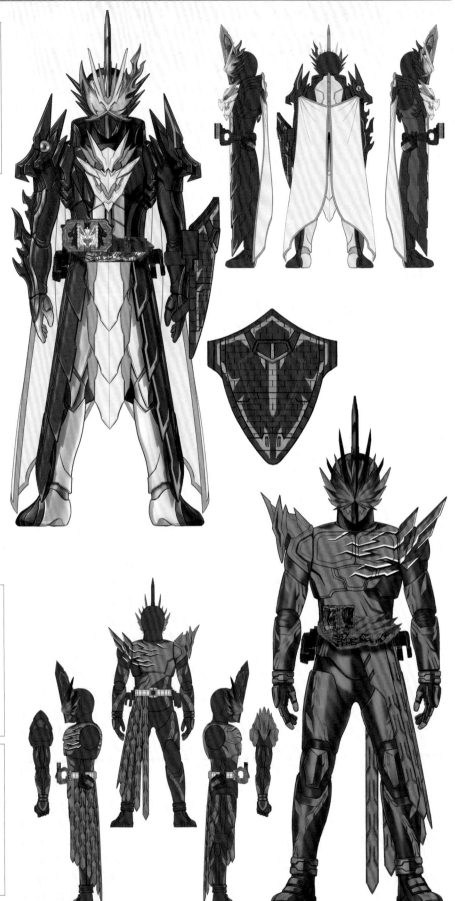

霸劍 BLADE 驅動器（上）
無銘劍虛無（下）（設計：山下貴斗）

「以 SWORD 驅動器重新修改而成，原本有三個滑槽，其中兩個以新零件封住，變成以單冊奇蹟駕馭書作為完結的腰帶。新零件加入了不死鳥翅膀的意象，為腰帶整個外型帶來區別化。聖劍（無銘劍虛無）的劍刃為黑色，呈現出異物感，圖騰部分則加入點對稱圖形，營造出被吸入的感覺。」（山下）

假面騎士Falchion 永恆不死鳥（設計：山下貴斗）

於《劇場短篇・假面騎士聖刃・不死鳥的劍士與破滅之書》和電視系列第34集登場。「當初劇組要求是要靠虛無之劍和不死鳥之書變身的電影版敵人騎士。身體雖然延用既有的騎士服，但有用圖案改變給人的印象。因為假面騎士Falchion不同於其他使用SWORD驅動器的騎士，整體模樣不會改變，所以有透過〈右肩和臉部〉、〈胸部延伸至左肩的翅膀〉、〈腹部延伸至長袍的尾巴〉幾個部分，讓不死鳥的意象遍布全身。形象色則是意指不死鳥燃燒的橘色，藉此與聖刃做出區別。面罩的打底形狀雖然與聖刃的相同，但為了讓聖劍的意象與BLADE驅動器相呼應，所以換成黑色。複眼要展現〈虛無〉，因此必須呈現出被吸走回歸虛無的效果。」（山下）

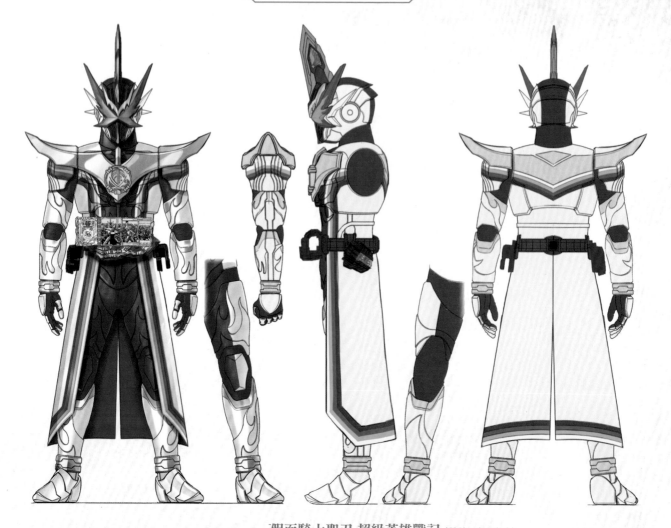

假面騎士聖刃 超級英雄戰記（設計：山下貴斗）

於電影《假面騎士聖刃＋機界戰隊全界者・超級英雄戰記》登場。「當初接到的需求是要設計成與全界者合體的聖刃，整身都要加入全界者的配色，刻意強調出英勇的感覺。面罩則是以龍之騎士重新配色。身體基本上是延用既有騎士服，但為了呈現出聖刃的炎屬性，有保留下火焰圖樣。胸口及肩膀裝飾則透過新設計的零件，讓整體形象更接近全界者，但有加入一些線條修飾，讓兩者結合時看起來不會太顯突兀，胸前圖騰也做成騎士徽章。全界者雖有披風，但為了做出區隔，加入聖刃的風格，於是這裡把披風換成了長袍。」（山下）

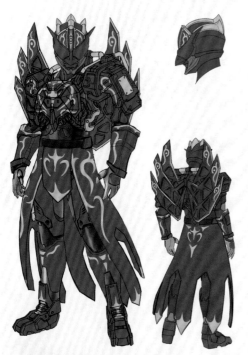

超級英雄戰記 奇蹟駕馭書（設計：伊東剛）

「基本上是以龍之騎士奇蹟駕馭書重新配色，展開後可以看到所有超級戰隊和假面騎士主角英雄群的圖案，非常有震撼力。」（山下）

賢神庫昂（設計：有澤英飛）

「當初接到的需求是要設計一個在假面騎士斯特琉斯身旁，以古印度神話的神鳥迦樓羅 Garuda 為元素的角色。額頭是書本翻開後的書背，下顎結構扎實，可看出是非常強而有力的鳥臉。身體是以既有的騎士服修改製作，面罩和背部翅膀為新零件。透過黑與金的配色加上全身曲線圖樣，呈現出與假面騎士斯特琉斯的關聯性。四尊賢神的差異是在試裝現場與杉原（輝昭）導演討論後製成，所以沒有其他三尊的設計畫。」（山下）

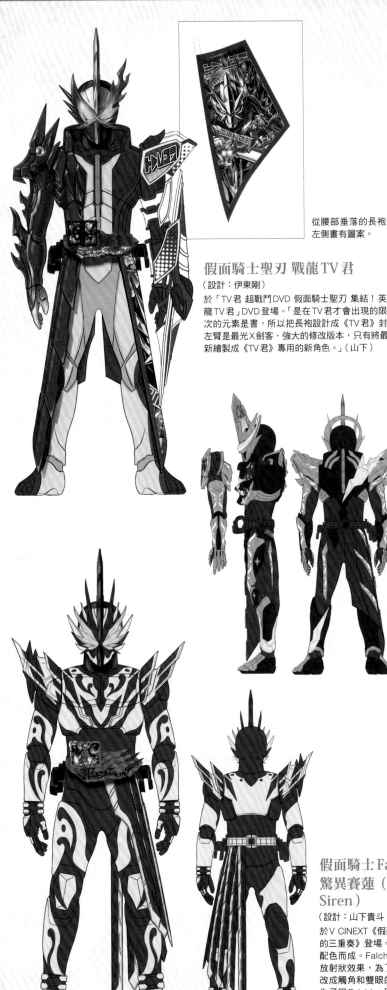

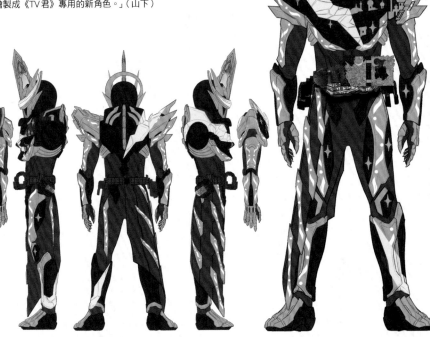

假面騎士Espada 阿拉比亞納之夜

（設計：山下貴斗、喜多統潤）

於V CINEXT《假面騎士聖刃‧深罪的三重奏》登場。「面罩是將Espada既有的圓形複眼修改成月亮的感覺，額頭和臉頰則加入了閃電裝飾。身體部分是以始源戰龍重新配色，左肩的書本意象中加入了阿拉伯氛圍的夜景圖，手腳則是加入了跟艾倫吉納神燈披風一樣的設計，呈現出Espada的風格。當初劇組雖然是希望以「白和金」作為整體主配色，但這樣會與艾倫吉納神燈重複，於是我們提議換成海軍藍＆金色搭配，劇組也採納了此方案。」（山下）

從腰部垂落的長袍左側畫有圖案。

假面騎士聖刃 戰龍TV君

（設計：伊東剛）

於「TV君 超戰鬥DVD 假面騎士聖刃 集結！英雄！爆誕戰龍TV君」DVD登場。「是在TV君才會出現的限定形態。這次的元素是書，所以把長袍設計成《TV君》封面的感覺。左臂是最光X劍客‧強大的修改版本，只有將最光的臉部重新繪製成《TV君》專用的新角色。」（山下）

假面騎士Falchion 驚異賽蓮（Amazing Siren）

（設計：山下貴斗、喜多統潤）

於V CINEXT《假面騎士聖刃‧深罪的三重奏》登場。「以Falchion重新配色而成。Falchion的複眼原本是放射狀效果，為了做出區別，這裡改成觸角和雙眼的分開設計。身體為了跟Falchion區別，刻意透過充滿曲線的自然圖樣，描繪出浪花濺起的感覺。」（山下）

月光雷鳴劍黃雷（設計：喜多統潤）

「因劇組提到希望劍也能強化，所以在Espada圖騰周圍加入了月亮和閃電做裝飾。並搭配海軍藍＆金色配色，展現英雄特質與包容性。」（山下）

酉澤安施

以東映特攝作品來說，設計師酉澤安施過去都是在超級戰隊系列展現自我特色，這次做好萬全準備，迎戰假面騎士系列！基於他對騎士怪人的愛，以及自身對於設計作業的執著，才能打造出梅基多。接著就讓我們探究設計作業的魅力，看他是如何透過視覺層面，為《假面騎士聖刃》的世界觀建構帶來貢獻。

採訪、撰文◎鷺谷五郎

為自己設下的設計束縛

——以東映英雄作品來說，您至目前為止負責過《炎神戰隊轟音者》、《天裝戰隊護星者》的怪人設計。請問您這次是在怎麼樣的因緣際會之下，首度負責假面騎士的怪人設計呢？

酉澤：以前石森PRO那邊因為需要懂得繪製印象板（Image board）的人，在「宇宙船」野口（智和）總編輯的介紹之下，才跟我牽上線。那次業務合作之後，石森PRO就提到：「如果可以的話，接下來想請你設計怪人。」當時的確有想請你設計，最初先畫了幾尊簡報用的設計畫，但後來決定由其他人負責，所以合案也就跟著中止了。之後也有幾次的對話，但很可惜遲遲無法實現呢。接著，在《假面騎士Build」的時候，我雖然只有負責天空之壁的美術設計，但後來石森PRO的人聯繫，「這是終於要委請酉澤先生您負責了。」所以有了這次的合作機會。

——由此看來，真的是期盼已久的合作案呢。實際上開始參與《假面騎士聖刃》的怪人設計後，您是以什麼方式決定設計方向和概念內容呢？

酉澤：我開始設計時，得到的資訊基本上就是主題是「書」，騎士會用劍戰鬥。還要搭配上奇幻世界觀，有三名怪人幹部，分別的屬性為「故事」、「神獸」、「生物」。另外，劇組還提到怪人會使用共通的素體，因為前個系列《假面騎士ZERO·ONE》的敵人屬機甲形態，這次既然希望改走鎧甲路線，於是請先提供素體提案，除了試畫第1集的怪人，當時是在這樣的狀態下開始設計。

——算是很特殊的情況呢。一般來說會先從戰鬥員或幹部周圍的角色開始設計。

酉澤：是啊，這次是先設計怪人要使用的素體和首批登場的魔像梅基多之後，就直接開始處理幹部人物。戰鬥員反而比較慢現身呢，應該是等到第最終定稿。

1、2集怪人結束後才登場吧。

——三位幹部的元素分別是「故事」、「神獸」、「生物」，分配到與這次假面騎士共用的三個屬性，您設計時的概念是？

酉澤：分別決定每個幹部的主題後再開始描繪。斯特琉斯的主題是「故事」。年代設定為近代，且具有超能力，同時加入了書本、植物、鋼鐵元素。「生物」主題的茲歐斯年代設定為古代，非常強大有力，還加入了獅子、威脅元素。「神獸」的雷傑爾那年代設定為中世紀，屬敏捷有技巧的類型，當中還加入了鎧甲、頭盔與龍的元素。另外，幹部的共通設計是會在額頭放上屬性標誌，臉部則是以隨意加入紋樣、哥德龐克風要素、纏繞布條的方式，在印象呈現上展現出一致性。不過，劇組也提出像是希望每個角色的一致性不要太過明顯，騎士已經使用獅子的所以改換老虎去了，故事怪人的主題跟書背都放進去。」所以圖就有其中之一。另外，書封不僅加入了三名幹部各自的屬性標誌，我更要是小丑等需求，修改後便是這次的最終定稿。

——說到這次設計上的「束縛」，應該就是每集怪人身上都必須放入書的封面對吧？

酉澤：沒錯，當初在草稿階段就放進去了。結果導演提議：「乾脆把書封跟書背都放進去。」所以我記得草稿圖就有其中之一。另外，書封不僅加入了三名幹部各自的屬性標誌，我更......

——這次所有怪人的背部，甚至是側身也都有經過設計呢。

酉澤：石森PRO還指定「請畫出三面圖」呢。雖然我真的不太會畫三面圖。因為正面都是憑感覺畫，所以跟......

用片假名創造出古代文字的五十音表，用獨創文字幫每本書加入書名。

日文五十音表

ア	カ	サ	タ	ナ	ハ	マ	ヤ	ラ	ワ
イ	キ	シ	チ	ニ	ヒ	ミ		リ	ヲ
ウ	ク	ス	ツ	ヌ	フ	ム	ユ	ル	ン
エ	ケ	セ	テ	ネ	ヘ	メ		レ	、
オ	コ	ソ	ト	ノ	ホ	モ	ヨ	ロ	。
゛									ー

酉澤把片假名轉換成古代文字製成的五十音表，如此細微的講究對於作品世界觀、角色設計的一致性都帶來很大的貢獻。

WORKS

《假面騎士聖刃》怪人設計

屬性標誌

「故事」屬性標誌 主題：花
幹部：額頭刺青／帶扣（浮雕）
怪人：書封浮雕

「生物」屬性標誌 主題：爪子
幹部：額頭刺青
怪人：書封浮雕

「神獸」屬性標誌 主題：角
幹部：額頭刺青
怪人：書封浮雕

每個幹部及代表各自屬性的「故事」、「神獸」、「生物」圖騰設計。

側面會缺乏整合性（笑）。還必須慢慢讓角色表面更有顆粒感，藉此提高真實度，但劇組表示希望體表更滑順，所以我減少細部設計，大概都是像這樣一來一回的討論。

——這麼說來，每一集的設計主題基本上都是按照劇本內容來決定的囉？

西澤：是這麼說沒錯，但其實我自己在設計時，完全沒讀過劇本呢。就連設定和騎士設計大概也是等到第3、4集的時候才拿到資料，所以每次都是按照劇組給的題材來設計。譬如第2集的時候劇組跟我說：「請畫螞蟻和蟲斯。」第3、4集則說：「題材是山椒魚，然後要有強化形態。」我會畫出了草稿後，劇組可能會反饋希望哪裡怎麼修改，用這樣往來聯繫的方式修改出定稿。螞蟻和蟲斯基本上是一次就過，山椒魚的話，我最初是

雷傑爾和茲奧斯分別進化成傑爾·禁斷與茲歐斯。掠食者形態。這是現場自行修改的嗎？

西澤：沒錯，我沒有參與這兩個改色的版本。我其實不知道會改色，去參觀拍攝時，替身演員們跟我說：「因為會改色，看要不要拍個照。」我當下的反應是「咦？有要改色喔？」（笑）有要改色。我只好要求：「請不要改成金色。」因為我那時候不

僅承接了《牙狼GARO》的設計工作，也同時進行《GARO-Versus Road》的分鏡製作，心想如果太像吉桑的臉（笑）。

——您是指魔像梅基多嗎？

西澤：的確是跟滿機獸有點像，很歐

對騎士怪人的講究

——這次經手的設計中，有哪幾集的怪人是您自己認為最有挑戰性、或是最喜歡的呢？

西澤：魔像是我最喜歡的怪人。

——這是您自己認為最有挑戰性、或是最喜歡的呢？

西澤：不過，幸好素體是黑底（笑）。

——結果還是改成金色呢（笑）。給人第一眼的印象不太一樣。

的話，一定會被雨宮（慶太）先生責罵（笑）。

再參與更多設計外，也有些我自己覺得還沒有極限呢。但如果假面騎士也這麼做，就會失去自己的風格，所以在設計的時候，基本上都以恐怖元素為基礎。我認為假面騎士的怪人可以搞笑，但假面騎士的怪人不能。雖然像是國王梅基多和大山椒魚梅基多都落在及格邊緣（笑）

——我很喜歡這兩個角色，不僅外表有趣且一看就知道是哪種怪人。

西澤：我也最在意是否能讓大家立刻掌握到角色主題。最近設計似乎都讓人不太好懂，所以這次非常重視孩子們看到怪人時，能否立刻看出是哪種怪人。

怪人我自己是目標透過簡單、可怕。初期的騎士中帶點西澤先生以前參與過的《炎神戰隊轟音者》滿機獸的元素，是視覺極具震撼力的怪人角色。

——這是魔像梅基多嗎？一看就會知道這絕對是西澤設計的！設計具備共通性，或許可以不用這麼在意這些元素，但還是希望這些怪人有共通的素體，讓觀眾一看就知道這是假面騎士聖刃的怪人，不會讓人覺得形象不一致。

西澤：超級戰隊怪人的浮誇程度完全沒有極限呢。

怪人的形象。像是自己這次提出的設計主題是否符合騎士設計的時候，當然還會希望聽取更多意見，確認自己提出的設計主題是否符合騎士的形象。像自己這次特別講究白色面罩，希望呈現出恐怖電影的感覺，也不知道成效如何。哥德式恐怖這幾個目標透過元素來呈現。當然實際效果取決於觀眾，我是不太知道評論如何啦（笑）。老實說，因為使用共通的素體，或許可以不用這麼在

——那麼，您的感想如何呢？首次負責假面騎士怪人的設計。

西澤：我是完全沒有設下限制，偏限出框架，基本上都還是有延續騎士怪人的傳統形態，再加上自己上半身的設計和造型，雖然改變了身體多變豐富的表情，我認為是非常有魅力的怪人。

——我覺得是有達到這個目標呢。使用共通素體的同時，有設下限制，希望這次的設計都能延續符合這個框架。所以設計上不會太過浮誇，當然還是會希望跟其他設計師的風格做出區隔啦。

——這等於是您必須在自己設下的束縛中，與自我交戰，思考該如何展現騎士怪人應有的特質和個人風格呢。

西澤：感覺像是在決定好的框架中可以玩到什麼程度。

——這麼說來，超級戰隊的怪人會比較浮誇囉？

——負責騎士怪人後，西澤先生等於制霸《超人力霸王》、《哥吉拉》、《假面騎士》、《牙狼-GARO-》所有特攝作品的怪獸怪人設計，是否覺得感慨呢？

西澤：覺得自己很受老天爺眷顧。

——那麼，算是已經很滿足囉？

西澤：還沒，完全還沒，我還想嘗試更多設計，請多多跟我聯繫（笑）！

心，那是我自己很喜歡的設計，我是說斯特琉斯。劇中也有充分描繪迪斯特跟其中一名騎士間的關係，很高興能有這樣正向的劇情安排。不過，對於每集的怪人數量偏少會覺得有點可惜，除了會希望能

——這麼說來，超級戰隊的怪人會比較浮誇囉？

——那麼，您的感想如何呢？首次負責面騎士怪人的設計。

西澤：我是完全沒有設下限制，偏限出框架，基本上都還是有延續騎士怪人的傳統形態，再加上自己上半身的設計和造型，雖然改變了身體多變豐富的表情，我認為是非常有魅力的怪人。

Yasushi TORISAWA

西澤安施：1962年10月14日生。曾任遊戲企劃、CM導演，1999年以《摩斯拉3》躍升成為設計師。曾參與《哥吉拉2000》、《超人力霸王納克斯》、《超人力霸王梅比斯》、《炎神戰隊轟音者》、《天裝戰隊護星者》、《牙狼-GARO- -GOLD STORM- 翔》等作品的怪獸、怪人設計。

SABER
CREATURE DESIGN

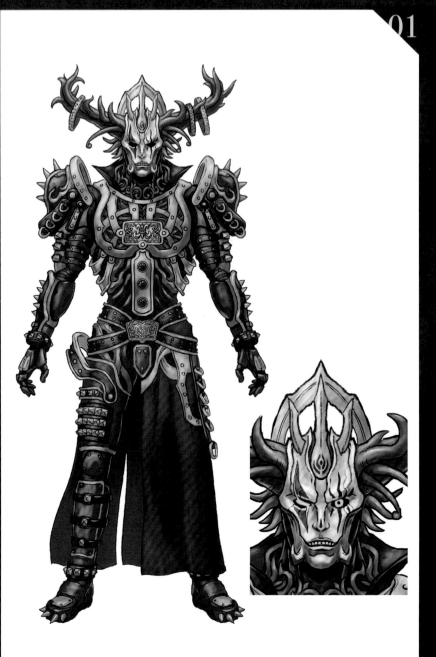

01 「斯特琉斯的題材是〈小丑〉、〈植物〉、〈鋼鐵（死亡金屬風）〉，為〈故事〉幹部。因為故事裡多半會出現植物，所以這裡選擇以植物為主軸，並在面罩加入初期修卡怪人會有的恐怖感覺，另也刻意設計得很像人臉，增加驚悚感。不過，當時的超級戰隊（魔進戰隊煌輝者）其實是假面（邪面）的敵人，所以刻意設計成類似《月光光心慌慌》殺人魔的全白面罩，而不是古典戲劇中會出現的面具（Persona）。原本其實頭上的角插著書，肩墊上也放了書，但導演要求『把頭上的書拿掉』、『改成小丑臉』，所以小丑是指定主題。另外，我想說整體呈現出哥德式恐怖的氛圍應該就沒什麼大問題，於是在符合風格的服裝裝飾上金屬配件，營造出反烏托邦的意象。以三名幹部來說，斯特琉斯算是哥德龐克風最明顯，形象最接近近代的角色了。」（酉澤）

02 「雷傑爾是〈神獸〉幹部，題材包含了〈龍〉、〈鳳凰〉、〈哥德風〉。最出的神獸元素只有龍，全身就像穿上中世紀盔甲的感覺。然後，茲歐斯我原本是用獅子為主題來描繪，結果被告知作品中有獅子騎士，所以『不可以用獅子』。反而是雷傑爾沒被要求『不能使用龍』，但劇組有說『希望感覺更莊嚴』，於是我加入了更強烈的鳳凰意象在裡面，肩膀和腿部細節靈感來自鳳凰的翅膀。面罩看起來像是從上俯瞰龍臉的感覺，下巴是龍的鼻尖，下巴兩側感覺像是龍的鬍子。顏色部分則是盡量避免使用金色，因為會變得很像牙狼，但考量到劇組要求看起來要『很華麗』，所以只能盡量小心使用，結果還是很像對吧（笑）。」（酉澤）

03 「茲歐斯是〈生物〉幹部，因此題材包含了〈白虎〉、〈爪子〉、〈肌肉〉、〈皮革製品〉。因為斯特琉斯是近代、雷傑爾是中世紀，所以設計茲歐斯時，想說加入一點古代元素。全身佈滿肌肉，還在手臂、腿部、腰部加入了象徵古代戰士的矯正輔具。另外，還在幾個重點部位配置了象徵白虎的腳爪，營造出強悍感。三位幹部在興奮時眼睛都會發亮，實際模樣也描繪在設計畫的右下方。原本想說發亮應該是合成效果，萬萬沒想到竟然會裝上真的燈飾（笑）。順帶一提，三位幹部原本都是設計成人眼的形狀，但後來全部修改，看成完全不一樣的形狀。」（酉澤）

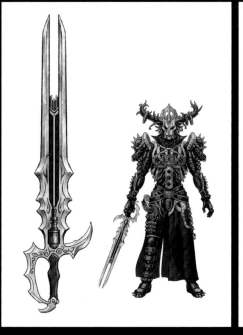

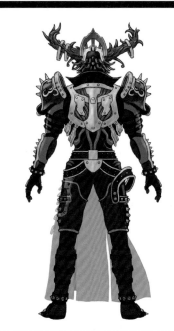

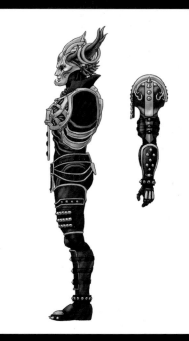

斯特琉斯【第1集初登場】

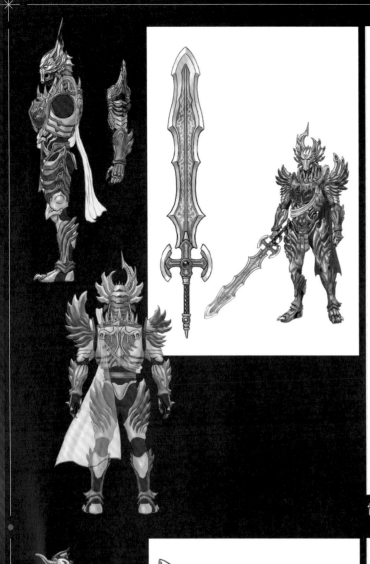

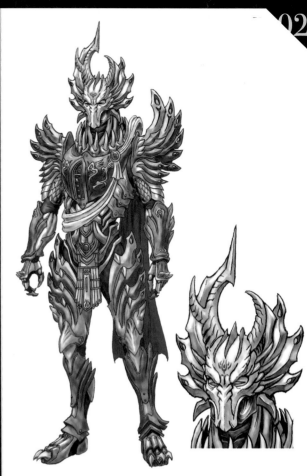

雷傑爾【第1集初登場】

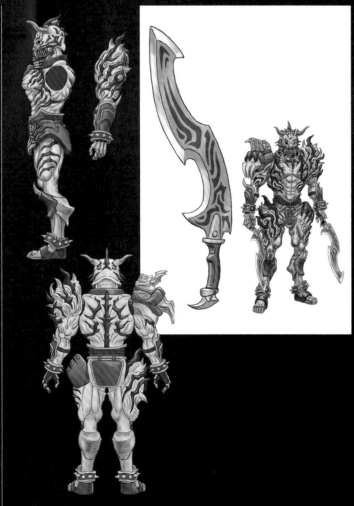

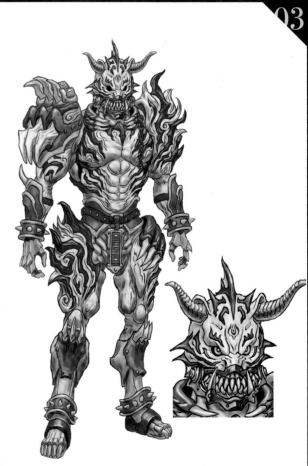

茲奧斯【第1集初登場】

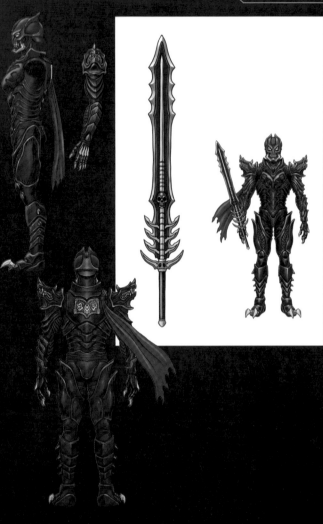

04

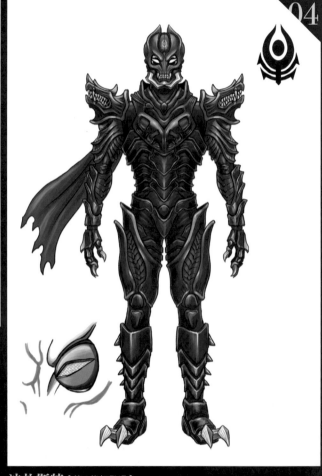

迪札斯特【第4集初登場】

05

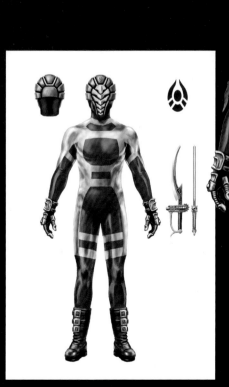

04 「當初這個角色的需求是『嵌合體的怪人，要放進生物、神獸、故事三個題材』、『粗暴角色，有打鬥戲，所以必須是好活動的俐落設計』，我想說既然如此，鬼面騎士應該會是很好的元素。三個題材的部分，劇組有特別指定神獸芬里爾（Fenrir）。至於生物的部分，我當初是想說可以用鍬形蟲，但又擔心之後說不定也會出現在劇情中，於是放棄，最後換成日本虎甲蟲，雖然說細節幾乎沒什麼改變（笑）。接著，既然設計上要跟鬼面騎士致敬，那就少不了骨頭造型，於是參考格林童話《會唱歌的骨頭（Der singende Knochen）》，作為故事題材的元素。另外，角色中還加入一些初代騎士的意象，原本左右間各有一條圍巾。但劇組希望把臉改成紅色，身體加入紫色，原本只有右肩才有的芬里爾改剩下嘴巴，不要其他臉部元素，接著左右肩要對稱，圍巾則是改成單邊，才是最後的定稿設計。」（酉澤）

05 「以繪製量來說，戰鬥員應該是最多的，總之數量真的很可觀。當初劇組表示，身體會用既有的服裝，只要重畫面罩和手部就好，於是我搜集了一些哥德龐克風的服裝資料，然後提交幾個加入面罩、手套的設計方案。我自己有做了些修改、調整還加入手部，結果劇組又說，緊身襪的感覺滿不錯的，最後變成全身都要設計。劇組有指定身上要纏繞破布，臉的部分我則是提交了好幾個版本，造型也以不能過度遮擋面罩視線為前提設計，最後定稿的臉就是這個版本。我參考了昆蟲的衣魚，所以將臉部設計成蛇腹狀，我猜應該是因為書的主題，劇組才會決定使用衣魚。另外，三位幹部的額頭分別有著代表〈生物〉、〈神獸〉、〈故事〉的標誌，於是我加以模仿，在Shimmy額頭同樣放入階級感覺較低的標誌。當初有聽劇組說，受到疫情影響，應該沒辦法多人上陣演出，只是沒想到Shimmy最後基本上都沒有登場，會覺得非常可惜。」（酉澤）

Shimmy【第1集初登場】

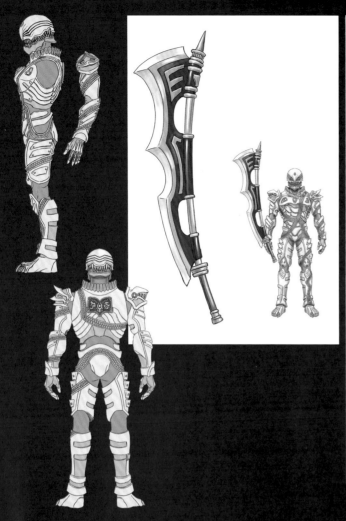

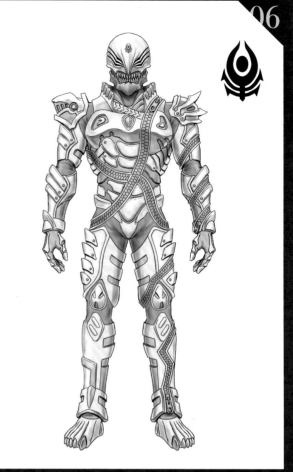

卡律布狄斯形態【第21、22集等諸多集數登場】

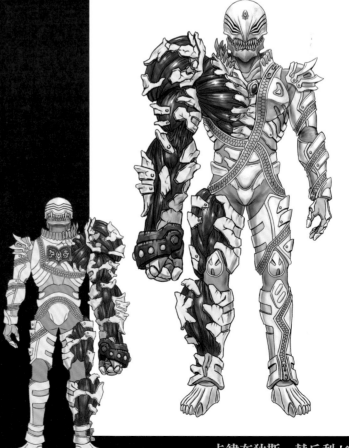

06「剛開始，劇組除了提到臉部要光滑、全身要有拉鍊造型外，怪人還要加入大山椒魚、魔像、鴨梅基多的特色，另外又說會有非常態和強化形態，於是我設計時，將各個梅基多的元素放進不同部位，最後劇組沒有採用，變更成白色嘴怪。後來，強化形態只決定變動半身，臉部則是要維持簡單，當時我畫了幾個不同臉部的版本，最後定稿就是書中的版本。」（西澤）

07「針對強化形態的部分，因為劇組希望只強化半身，我最初是延續非常態的意象來設計，但後來劇組又提到希望強化是『帶有真實肌肉的感覺』，於是我想說可以將兩者結合，讓身體中的肌肉膨脹到把盔甲撐破。順帶一提，卡律布狄斯的嘴巴會繞一圈延伸到後腦勺，我原本還以為上半部可以拿起來，結果是不行的啦，如果能拿起來的話，就會變得太搞笑（笑）。」（西澤）

卡律布狄斯・赫丘利【第41集登場】

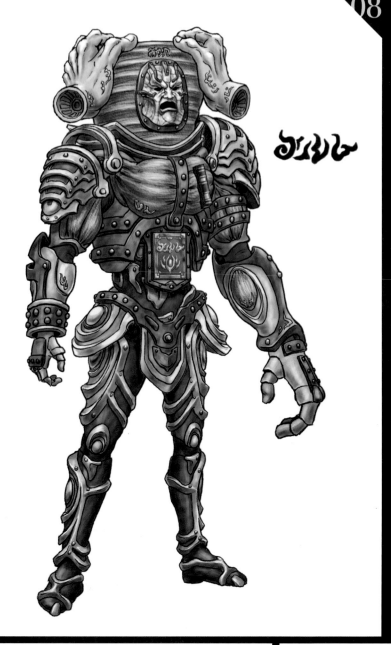

08

08「我記得最剛開始是設定成，書跑進人類身體，結果變成梅基多，於是我畫了幾個看不出情緒的表情。劇組從中選了巨漢造型，然後還希望把臉改成岩石質地，我除了提出岩石版本，還給了泥臉等許多版本，讓劇組去選擇。在《勇者鬥惡龍》裡，魔像雖然是岩石堆砌而成，但原本應該是泥土人偶才對。所以我從泥土又聯想到拉胚機，設計成臉部雖然是岩石，但整顆頭是泥土組成，又想到如果變成泥團放在拉胚機上，再放上手做出捏陶的動作應該會很有趣（笑），所以才會把大手靠在頭上。原本導演還說會讓頭轉，結果是不了了之啦。造型巨大化之後還滿震撼的。」（酉澤）

09「螞蟻的話，劇組說尺寸不用大，簡單造型即可。胸部則設計成像是螞蟻的腹部。孟斯其實也一樣，我把下顎設計成驚悚白色面罩的模樣，作為梅基多的共通元素。不過，我事後有反省一下，因為發現頭部設計其實可以再多加一點面罩要素，讓作品整體印象更一致。」（酉澤）

10「劇組表示孟斯按照一般嘲位設計就好，於是我用孟斯的腹部、產卵管、翅膀末端、腳來設計肩膀、胸部、手臂等部位。為了讓孟斯梅基多更像假面騎士BLACK變身過程中會出現的蝗蟲男以及原著裡的BLACK，從後腦勺到脖子這個範圍刻意設計得很像孟斯的胸部。另外，因為還是要跟蝗蟲男做出區隔，所以把臉設計成同屬孟斯科，頭部較細長的日本擬茅孟。接著，我還在相當於人眼的位置畫出獠牙，給人有不舒服的感覺。劇組說劇中孟斯的地位比螞蟻高，於是我想說讓嘴巴緊閉，呈現出孟斯自己的風格，結果驚悚白色面罩的面積似乎變得有點太小呢。」（酉澤）

魔像梅基多【第1集等諸多集數登場】

11，12

「初稿我是依照真實的大山椒魚，在體表描繪出很多顆粒狀細節，但劇組表示希望身體是光滑的，於是改成了現在的模樣。最初就知道這隻梅基多會有強化形態，劇組希望可透過變換零件的方式進行強化，差異最大的部分應該就是肩膀了。另外，劇組還說『可以在頭上加個角之類的東西』，於是我也依照需求加上了角。還有，劇組最初也有提到『雖然不必像魔像梅基多一樣，但希望還是能稍微有點嘴位』。頭的部分則是設計成山椒魚嘴裡有個類似人臉的恐怖面具，這個面具只看得見上面，現在會覺得裡頭的人臉應該要描繪得更具體些。另外，造型的部分也有點難懂，當初應該要設計得更立體些。武器則是電鋸形狀，我把鋸齒換成緊密排列的細牙，看起來就像是大山椒魚的牙齒。」（西澤）

螞蟻梅基多【第2集登場】

山椒魚梅基多（大山椒魚梅基多）【第3集等諸多集數登場】

蝨斯梅基多【第2集登場】

山椒魚梅基多（大山椒魚梅基多）強化形態【第4集登場】

13

13 「大家應該都沒有發現，但其實這個怪人是以假面騎士Amazons為設計元素的呢，照理來說，如果是Amazons，應該要設計成蜥蜴，但我小時候怎麼看都覺得很像食人魚。心想說如果外型太像Amazons的話，等於是直接複製貼上，所以稍微改了一下，結果竟然都沒有人察覺到（笑）。這個設計基本上初稿就過關，只有被要求將一隻手改成鋸齒刀，還有修改顏色。最初我是以藍色打底，但劇很具體要求顏色要改成『以橘色打底，鰭的部分則是從綠色漸層變成紅色』，後來問了劇組才知道，因為這次拍攝有用到即時合成技術，所以必須挑選適合現場拍攝的顏色。雖然整體來說修改了很多的顏色，但每次都非常具體指定要改成什麼顏色。」（酉澤）

14 「剛開始劇組要求美杜莎梅基多『不要是女版造型』，結果看了影片後，發現竟然變成女版，所以有嚇了一跳（笑），因為當初還要求我『設計成男版造型』呢。另外，因為我很喜歡騎士怪人眼鏡蛇男，所以描繪時有想說要把頭畫得像是眼鏡蛇男。又想說如果臉像眼鏡蛇男，然後又可以加入白色面罩會更好。接著，為了向眼鏡蛇男致敬，除了頭的形狀，我也把胸口設計成眼鏡蛇橫向展開的肋骨形狀。從手臂、背部延伸出來的管狀零件設計靈感，則是出自同為石森章太郎原著，《人造人009》（越南篇）裡的眼鏡蛇手臂（笑）。這個只有改顏色，原本跟眼鏡蛇男一樣都是藍黃配色，但劇組要求改成金色跟螢光黃。」（酉澤）

15,16 「最初劇組就有告知鴨梅基多會出現強化形態，原本要求正常狀態〈看得出是鴨子〉，強化後〈看不出是鴨子〉，所以我設計了簡單正常以及強化後臉上和背部長出翅膀（天鵝梅基多）的兩個版本。不過，過程中正常版本換成了〈看不出是鴨子〉的版本，為了強化形態繪製的零件則是放進最初的正常版本，分成五尊梅基多，所以我畫了分別在右手、左手、右肩、左肩、臉部裝上翅膀的五個版本，以及卸除所有零件的素體版本跟裝上所有零件的造型作業用版本。照理說，素體版本跟全配版本不會出現在劇中，但後來發現全配版本是以天鵝梅基多之姿登場，所以有嚇了一跳。畢竟當初也會希望全配版本能夠登場，所以看到時很開心，甚至會覺得，不讓全配版本登場才是很奇怪的呢。」（酉澤）

食人魚梅基多【第5、6集登場】

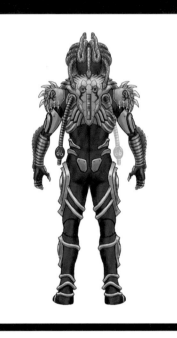
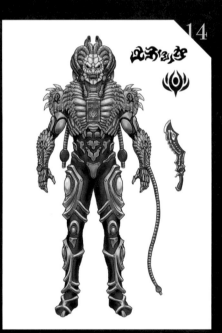

14

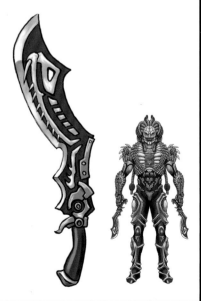
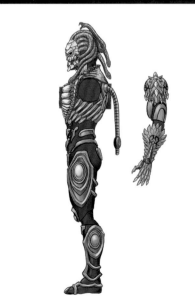

美杜莎梅基多【第7、8集等諸多集數登場】

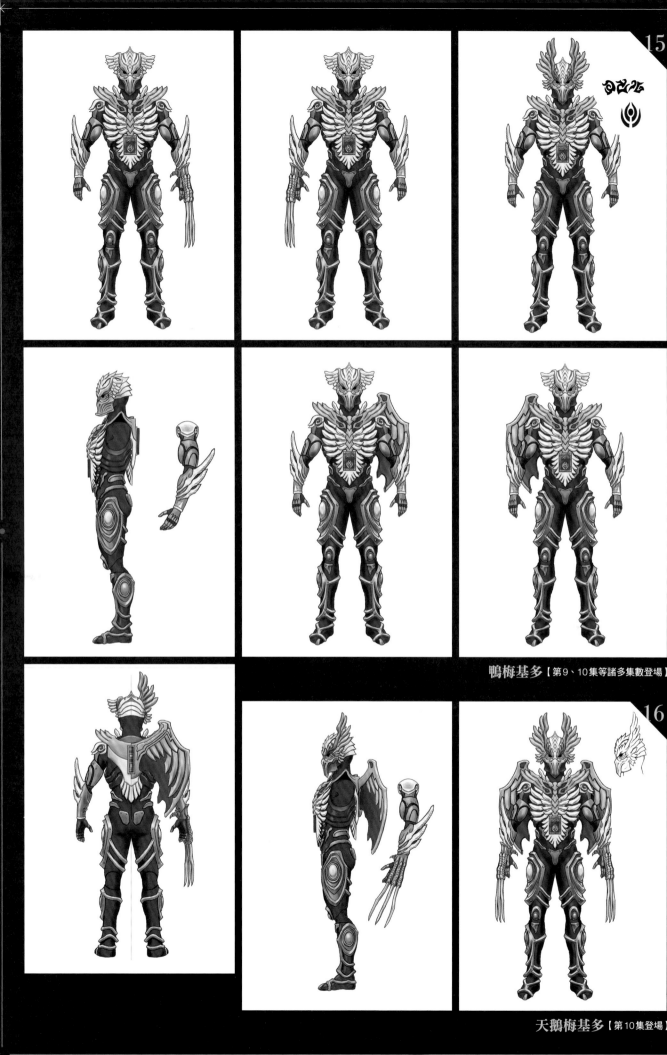

鴞梅基多【第9、10集等諸多集數登場】

天鵝梅基多【第10集登場】

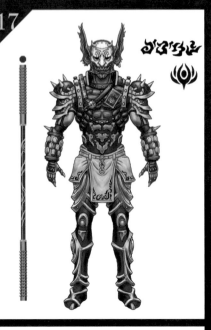

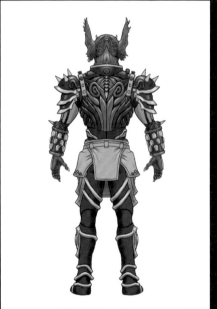

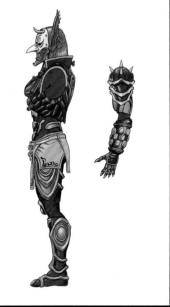

哥布林梅基多【第11-13集等諸多集數登場】

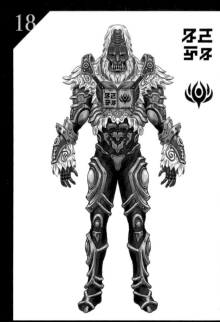

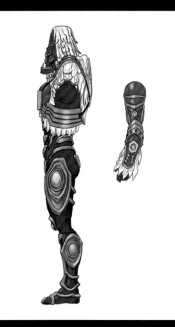

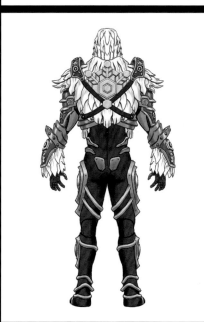

雪人梅基多【第17、18集登場】

17「當初其實沒想到這個角色也會以團體方式登場，這次其實還滿多以團體方式登場的人物（笑）。既然是哥布林，我初稿當然是設計成綠色。結果劇組要求『改成紅色』，所以我只好重畫。可能劇組希望做成赤鬼的感覺吧？我自己不是很清楚啦。另外，劇組要求拿掉原本放在右肩的骷髏，改成左右對稱。臉的設計靈感則來自般若面具。大概從這時候開始，就比較不用在意把臉做成面具造型，畢竟『輝煌者』差不多播完了，應該不會被說怎麼跟假面騎士一樣吧？」（西澤）

18「這角色算是對假面騎士2號系列登場的雪人致敬。這裡是設定成人類被埋進奇蹟駕馭書後變成梅基多，劇組希望名字的文字能夠改成比較直線型的幾何字體，於是我又創了新的字型。但因為接下來登場的怪人角色所剩不多，所以我沒有做成五十音表。既然設定是雪怪，我就先提交了雪男和雪人兩個版本。結果雪男身上的毛看起來很像絨毛，被劇組說：「雪男的設定OK，但絨毛必須拿掉。」所以又換成了比較像羽毛的造型。應該也是那個時候被要求『臉要換成黑色』的吧？我原本想說皮毛的顏色應該要帶點藍，或是有點髒髒的黃色，就像野生白熊身體髒髒時的顏色，結果劇組反而要求『換成白色』呢。還有，因為眼睛是黑洞造型，我想說臉畫成黑的應該沒關係，後來劇組也要求眼睛上面要加入亮部，列出了很多指示，後來看到影片，發現基本上沒什麼問題。」（西澤）

19「劇組最初提出的主題是〈國王的新衣〉，所以我提交了兩個設計案，第一個是半邊裸身、半邊神殿，肩膀和手腕是古城造型，以國王為主體的設計，另一個是古城為主體，古城裡有張臉的設計。後來是前者的國王設計被選上，但劇組要求看是要拿掉肩膀上的古城還是把古城縮小讓造型看起來單純些，同時要把披風截短至腰部，修改後就是大家看到的定稿。我設計完之後，被告知主軸改成了〈赤腳的國王〉，所以有修改字型。但如果剛開始就決定是《赤腳的國王》，而非〈國王的新衣〉，設計上或許也會加入一些不同的訴求，這是我覺得有點可惜的部分。跟其他的梅基多相比，國王梅基多算是比較偏向超級戰隊的設計，如果直接按照主題描繪的話，可能就會變成超級戰隊的怪人，所以設計時有特別注意不能太浮誇，否則一定會被罵呢。」（西澤）

20「貓梅基多以裝飾品為元素，原先設計時身上叮叮咚咚地掛了很多東西。但劇組表示，被抓到的人會變成姓名牌掛在胸前，於是希望把胸前統一改成圓環，而且數量要多。另外，劇組要求要加點粉紅色。因為貓梅基多跟茲歐斯同樣採用貓科元素，所以我有刻意改變主軸，避免兩者太像。這是最後一尊登場的梅基多，而且還是女主角變成的，想說可以設計成有點傷心、悲苦的表情，於是在右眼下面加入線條，畫成黑色眼淚。」（西澤）

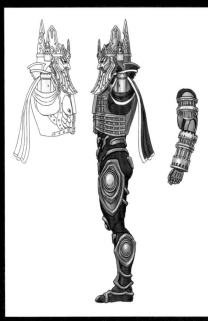

國王梅基多【第19、20集登場】

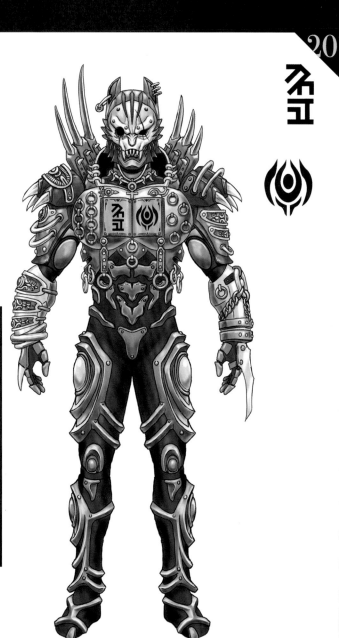

貓梅基多【第19、20集登場】

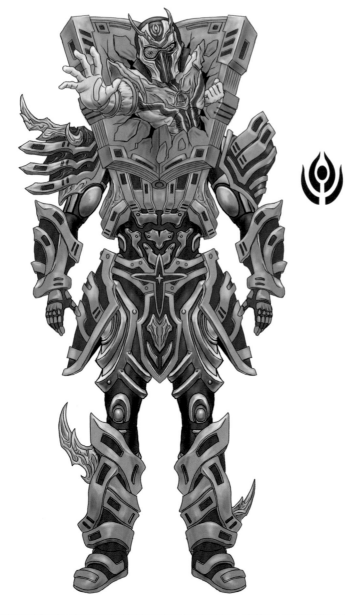

21

21 「這個角色當初歷經了一波三折，最後終於聚焦在〈立體繪本〉、〈噁心的機界戰隊全界者〉兩個主軸進行設計。身體則是配置了戰隊齒輪的元素意象。我想說既然是電影版，應該可以放進比較大量的裝飾，像是肚臍部位的帶扣就藏有黑十字標誌（笑）。」（酉澤）

22,23 「作畫時，劇組要求要有人偶形態跟戰龍形態。不過，考量到預算上無法製作戰龍形態，於是改口說要以人偶形態加上翅膀的方式做成戰龍形態，我想說，既然都要加翅膀，便提議乾脆加上尾巴，最後在劇中真的變成戰龍了呢（笑）。巨大化時的形態雖然比較不像這裡的設計畫，但最終的設計定稿如圖所示。劇中的CG戰龍應該是現場自己製作的。」（酉澤）

24 「這是外傳漫畫中出現的梅基多。我期盼已久的蜘蛛男終於現身（笑）。既然是漫畫，如果太複雜畫起來會很有難度，於是我刻意降低立體感，減少細節，讓角色看起來更簡單。不過，也因為造型上不受制約，所以有把手的部分加大。另外，為了設計出新的蜘蛛男臉，我將八個眼睛縱排成兩列，做成全新樣貌。總之，能設計蜘蛛男我就很滿足了（笑）。」（酉澤）

戰隊梅基多【《假面騎士聖刃＋機界戰隊全界者 超級英雄戰記》登場】

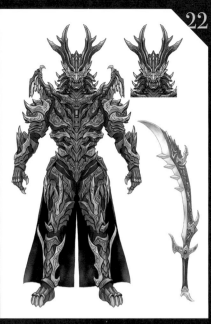

Asmodeus【《假面騎士聖刃＋機界戰隊全界者 超級英雄戰記》登場】

22

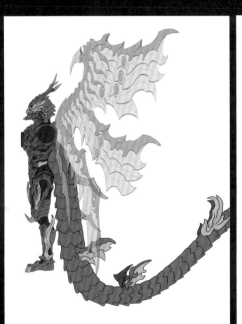

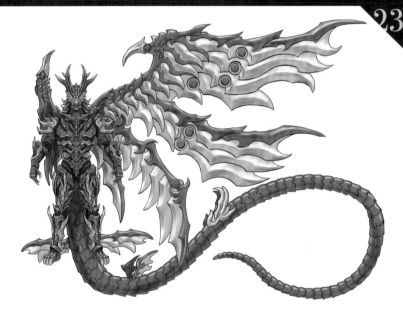

23

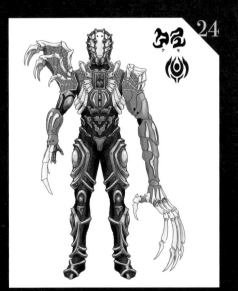

蜘蛛梅基多
【網路漫畫《別冊 假面騎士聖刃 萬畫 假面騎士Buster》登場】

24

Asmodeus（巨大化時）【《假面騎士聖刃＋機界戰隊全界者 超級英雄戰記》登場】

SABER WORLD VIEW DESIGN WORKS

DESIGNER TALK

田嶋秀樹
（石森PRO）

長年參與假面騎士系列設計工作，經手戲中大大小小各種物品的石森PRO・田嶋秀樹。田嶋不僅在這方面徹底發揮實力，更以挑戰之心迎向未知的合成技術，這裡就請他總結《假面騎士聖刃》所經歷的1年！

採訪、撰文◎ガイガン山崎

再次統包朝日週日晨間動漫時段

——以前《假面騎士ZERO-ONE公式完全讀本》訪談時，您有提到負責設計《圓桌武士物語》。北方基地的據點和達賽爾之家等場景。

田嶋：《聖刃》的所有建物都是由我負責，這次田嶋組建設終於出差前往地球盡頭，投身建設工程（笑）。北方基地的整體場景設計雖然滿簡單的，但其實也是迂迴折花了很大功夫才產出的結果。《聖刃》的所有建物都是由我負責，這面牆塞滿書本。一樓其實在我的設定成個小閣樓的二樓結構，劇組則允許我在這面牆塞滿書本。一樓其實在我無法再塞，還能明顯節省預算和時間。

——最上層的書架是用合成的嗎？

田嶋：對。那是特攝研究所足立（亨）小弟負責的。我記得這邊並沒有特別提出委託，所以應該是導演要求的吧？不過看起來真的很帥、很壯觀，畢竟實際的佈景沒有做天花板。至於南方基地如果真的要設定上跟北方基地算是兄弟級建築的話，因為設然佈景沒有採用，感覺像是要突破大氣層伸向宇宙。雖那個也是虛擬背景嗎？

——關於中央主塔的設計？

田嶋：中央主塔加入佈景沒有採用的螺旋書塔設計。大量堆疊的書本不斷往上延伸，但很開心能以其他方式呈現。

——南方基地的地下室也有禁書庫對吧？

無論怎樣，「劍與書」的主題是絕對不能改變的呢。

田嶋：於是，我跟劇組建議可以參考《圓桌武士物語》燃燒吧！亞瑟》中，成員們聚集討論的圓桌。在中間擺一張六角形的桌子維護聖劍，等於是一台保養用的設備。至於整面藏聖劍牆的部分，最後決定成築物的元素。北方基地座落在北極的基地，於是又加進了中世紀巴洛克建築的螺旋堆疊成高塔狀。原本想設要嘗試這樣的設計，於是向劇組提出設計案，但考量到美術預算和時程，發現要製作一整面書是排出很多書架。看起來就會跟圖書館想到擺放超大本書的嶄新點子。擺放幾本想到擺放超大本書的空間。

我提出了用劍形狀的膨脹螺絲，於是該怎麼辦呢。不過，如果我在這面牆塞劇組討論原本要放書架的空間能固定在冰原上的設計。杉原（輝昭）導演突然劇組還討巧妙地運用了這個劍型膨脹螺絲的設定，讓茲奧斯把螺絲拔起並拿來打鬥，效果不僅相當震撼，也非常有創意呢。反觀，因為南極有南極大陸，南方基地不需要固定用的螺絲，所以做成了副塔環繞主塔的設計。副塔最上層放了守護天使像，全部面朝中央的主塔，就像架設起結界一樣。

——這次是內賊怪人搞的啊（笑）？

田嶋：原來是內賊搞的鬼（笑），所以未能啟動您說的防禦系統，禁書庫就被搞到亂七八糟（笑）。

——原本是內賊搞的啊（笑）。至於阿加斯蒂亞基地的部分，故事舞台的禁書台、用鏈條環繞的禁書架，還有從上而降的斷頭台，裡頭不只有大型書，還是看到就覺得很賞心悅目。拍攝基本上是採用CG技術的虛擬背景，但演員們演戲時會採用我提出的設計案製作而成。

——竟然有這麼細膩的小道具啊？

田嶋：各位應該都可以感受到各人物性格的書籍，光是看到就覺得很賞心悅目。達賽爾之家還有設計外觀，有幾幕是從窗外看見裡頭人物的演出。另外，放在達賽爾房間裡的水晶球也我負責設計，這些全部都是由美術人員負責設計。書架裡的禁書雖然是由美術人員負責印做出稍微簡化的達賽爾之家呢，當初是用3D列印做出稍微簡化的專用模型。

實現。書本延伸的盡頭則是一個名叫阿加斯蒂亞基地的禁書庫，也就是《假面騎士聖刃》機界戰隊全員開者・超級英雄戰記》開頭出現的圓形房間喔，我記得這應該是出自毛利（亘宏）導演的點子。

——請問這個設計的概念是？

田嶋：因為這個禁書庫位在宇宙，概念上形狀必須是最能承受壓力的球體。還需要透過書門這類特殊手段才能進出，總之就是對外完全隔絕，不得其門而入的空間。至於為何周會有圍繞主小行星帶的設計，是因為預想萬一遭到外敵攻擊時，主小行星帶就能展開變成屏障，保護阿加斯蒂亞基地，雖然戲中最後沒有出現。

——那麼，達賽爾之家呢？

田嶋：（Les Romanesques）TOBI先生的裝扮不是都很浮誇嗎？所以我想說他的家應該要整個都是粉紅色、很童話的感覺，結果劇卻跟我說，設計成鄉村風的一般小木屋就好。於是我設計了有個暖爐、感覺帶點山中小屋，本篇劇中鏡頭雖然沒有帶到其實達賽爾之家為兩層建築，而且還有樓梯呢。達賽爾之家還有設計外觀，簡單而且不是很大的山中小屋，本篇劇中鏡頭雖然沒有帶到。

——竟然有這麼細膩的小道具啊？

實現。書本延伸的盡頭則是一個名叫阿加放禁書的「倉庫」，但我覺得既然都要用藏書，於是做個倉庫會無聊，於是由紫柴崎導演提議，不如做個個超恐怖謎樣空間，其實後來出現的阿加斯蒂亞基地一樣呢。不過，禁書庫是設計成寬闊空間裡漂浮著幾個圓盤，每個圓盤都有禁書台，禁書台是請美術部製作道具，最後再合成進CG的圓盤上。

田嶋：當初劇組發包時給的資訊是用來藏書。書本延伸的盡頭是一個名叫阿加斯蒂亞基地的禁書庫，也就是《假面騎士聖刃＋機界戰隊全員開者・超級英雄戰記》出現的圓形房間喔，我記得這應該是出自毛利（亘宏）導演的點子。

真理之劍組織的聖劍設計。

北方基地標誌。可以從圖中
看出代表北極的地圖。

北方基地

1. 外觀全景設計。2. 從入口處所看見的內部全景。3. 二樓中間
的書櫃中央有個可開閉的機關門。4. 二樓中間的扶手配置了真
理之劍的圖騰。5. 從二樓中間朝入口處往下看的內景。6. 配置
在一樓中央的分析桌,設計書是從天花板全像投影時的模樣。
7. 分析桌的四面圖。

達賽爾之家

1. 外觀。2. 從入口朝室內看的正面圖。3. 入
口的門(左圖)和從入口看向裡面時,設有暖
爐的左側牆面。4. 從入口向內看的右側牆面。
可以看見訪談中有提到的樓梯。

田嶋:《聖刃》開拍正值疫情擴散期間,

—— 《聖刃》開始的嘗試項目中,包含了
大量應用虛擬背景吧。

壯闊的即時合成

田嶋:坦白說,我跟杉原導演都很喜歡
FromSoftware推出的遊戲,那種很悶濕、讓
人感到極度不舒服的建築物。概念上比較
像是變成巴別塔造型的巨大怪物,為了阻
止這個怪物,數百名劍士把劍插進塔裡,
再以鎖鏈綑綁,甚至還召喚出木靈,做了
許多嘗試仍無法將其遏止。這座塔感覺就
像是朝天空不斷延伸,拍攝時會依照外景
地準備的佈景,把最上層的形狀與外景做
搭配。

—— 雖然不能說是出現在《權力遊戲》裡
的鐵王座,不過插滿劍的設計的確很有特
色呢。

田嶋:我算是統包朝日電視台週日晨間動
漫時段的建物負責人啦(笑)。聖刃世界
的各種建物大概就是像這樣建構而成的,
最後著手的是斯特琉斯的最終決戰地點。當
初是杉原導演提出委託,我們還一起討論
很多,想怎樣呈現會比較好。斯特琉斯
這個人不只理想崇高,就連自尊心也很
強,不過,身為騎士作品裡的敵人,當然
不可能讓他的理想實現。考量到斯特琉斯
的角色特性,於是設計出雖然想要延伸至
宇宙,結果卻無法實現、徒勞無功,充滿
空虛的虛構之塔。大家從設計上應該也可
以察覺到,破滅之塔其實就是怪物化的巴
別塔。

—— 聽起來怎麼沒幾棟建物。

田嶋:連同達賽爾之家的微型模型,是我跟
負責裝置的嶋村(亮昂)一起製作的。

—— 連同達賽爾之家的微型模型是由田嶋先生
負責設計(笑)。

基本上都無法出外景。在這樣的情況下，怎樣才能架構起一個新的節目？《聖刃》剛開始投入製作時，遇到這個必須突破的大難題，所以才會誕生奇蹟世界的設定。

——一般的設計師的確不會需要做到3D模型呢（笑）。不過，您從《假面騎士W》的風都塔開始算起，這樣的合作模式已經長達十多年之久呢。

田嶋：我原本就會承接用CG設計或合成的工作，所以要完全沒有問題。不過，自從接了這次的工作後，也必須接觸到很多自己熟悉項目以外的事物、內容真猶如鏡世界般的戰場，把故事背景設定為異世界，那個設定同樣能套用在創與書的世界，我們甚至認為，說不定會更好發揮呢，劇組也希望我可以把能力投注在CG上，我才有機會參與這次的作品。

不過，柴崎導演卻是提出要導入一套名為「Unreal Engine」遊戲引擎的想法。我當然有聽說過這套常用於FPS、RPG遊戲中廣大世界架構的生成軟體。

——相當於「Unreal Engine」遊戲引擎的想法，就是一套能夠規劃、建立出攝影手法。現在回顧仍會覺得自己當初是在綠幕前演戲，所以在合成以前很難想像自己所處的環境長怎樣，但如果換成即時合成，就可以當場從螢幕看見合成後的影像，無論是演員還是劇組人員都能立刻看到合成後的成果。例如：達賽爾的房間、真理之主接見成員的部分。不過，雖然《聖刃》開始導入所謂的即時合成技術、拍攝規模當然不及之前，這應該是最辛苦的部分。製作《聖刃》時，我可是沒日沒夜不斷學習Unreal的基礎，才嘗試完成了以攝影機走訪奇幻世界，最後來到聳立著巨大聖殿訪山丘的試拍。

——感覺跟以前的合成作業內容差不多，還是應該說即時合成反而要提前進行所有作業呢？

田嶋：其實，即時合成的部分必須趕在拍攝前一天之前準備好完成的分鏡，所以每次都要先繪製那一幕的分鏡。以動漫來說，等於是沒有背景原圖的話，就無法生出配合的感覺。再加上當時的情況，基本上都只能線上討論，但是因為很多事情沒辦法當面跟導演一起看著畫面討論，所以還是有極限，光是Rendering就不知道修改了幾次。上堀內（加壽也）導演覺得，這樣下去破頭，自己做一些tangle或frame的調整，並不是所有的導演都會做這些，以播放解析度的兩倍、4K大小寫說：「真理之劍的房間CG也太讓人傻眼了吧！」之類的留言（笑）。我就問到底是要去哪裡找到那麼空曠的室內拍攝風格真的比較特殊有趣。劇組所有人一起想破頭，希望呈現出具有說服力的畫面不過很像在社群媒體還是有看見網友然後我也非常喜歡奇幻事物，但僅限於身為一個遊戲玩家、一個電影觀眾，如果自己必須自己投入設計就完全不一樣了，奇幻世界的建築物必須要有非常龐大的裝飾、設計，而如何在交期內順利、有效率地完成自己不太擅長的奇幻設計，且帶有說服力的同時，兼具自我風格，是我必須面對的最大課題。

——同樣是虛構建築物，能感到與風都塔、飛電Intelligence總公司及北方基地製作難

——感覺跟以前的合成作業內容差不多了呢！

——這次無庸置疑真的是做到即時合成了呢！

——這次無庸置疑真的是做到即時合成了呢！

田嶋：話雖如此，但我自己沒製作過這套LiveZ系統的背景用素材，所以接到委託時超級不安。這次同樣一直被劇組說：「可以的、可以的！你一定沒問題的！」整個就是不接不行的氛圍（笑）。後來，Zikun Lab的小林真吾，我跟他從ZOIDS開始算起大概認識20多年，所以向他請益很多，也請他幫忙確認，總算做出一個能正式拍攝的成品。

——在面對無法出外景拍攝的情況下，確實也想到了以前不曾有過的製作方式，還真有趣的呢。

田嶋：這該說是歪打正著嗎？我覺得《聖刃》就算拿來跟其他系列作品相比，又或者該說我自己沒什麼靈感。我自己是機械愛好派，在製作題材偏向近未來的《ZERO-ONE》時，因為跟自己的興趣相符，所以有時作業上還滿愉快的。當然接下工作，就不能有任何怨言，但奇幻題材就是我比較弱的項目，一定有自己比較厲害無論是哪種創作者，不過，既然接下工作就必須從必殺文字對大型建物包山包海，設計難度很高，但如果也把前面提到的即時合成技術，負責最後都使用虛擬背景，卻還能維持相當的水準。

——設計難度超出以往的《ZERO‧ONE》其實已經比起以往的《ZERO‧ONE》必須從必殺文字對大型建物包山包海，設計難度很高，但如果也把前《ZERO‧ONE》辛苦很多呢。無論是哪種範疇、有時作業上還滿愉快的。

田嶋：《聖刃》雖然不像《ZERO‧ONE》必須從必殺文字對大型建物包山包海，設計難度很高，但如果也把前面提到的即時合成技術，負責最後都使用虛擬背景，卻還能維持相當的水準。

——《聖刃》其實已經很不簡單了！那跟《聖刃》比較的話呢？

用的虛擬背景從頭到尾都是我一人包辦作業，真的是選滿辛苦的（笑）。以這次的配使用Zikun Lab（ツークン研究所）一套名叫「LiveZ」的CG連動拍攝系統，背景CG也會跟著簡單來說就是運鏡時，背景CG也會跟著產生的系統。需要準備的背景就是一張全景Rendering素材。老實說，所有的即時決定好色調、燈光這些基準，然後後提供Rendering好的素材給現場，負責最後的加工作人員功力其實還是非常關鍵的。所以，雖然沒個節目能像這樣使用虛擬背景，卻還能維持相當的水準。

主的晉見房間來說，編輯人員的功力真的很強大。大家剛開始摸索階段，但隨著拍攝集數的增加，技術水準也跟著純熟，拍攝素材CG素材也變得愈來愈不明顯，到了後半階段觀看時，真的會變得很感動呢。我這邊雖然會決定好色調、燈光這些基準，然後後提供景Rendering素材都該是這樣才對。

裡外外都是由我當初內部我提交用360度的全景Rendering素材，還搭但隨著拍攝集數的增加，技術水準也跟著純熟，拍攝素材間的落差也變得愈來愈不明顯，到了後半階段雖然會產生的系統。需要準備的背景就是一張全景Rendering都該是這樣才對。

家，還有第一、二集中變戰場的設計工作，像是達賽爾之的巨型真理之劍聖劍。

——還有第一、二集中變戰場的設計工作，等到我這邊負責回到自己原本的設計工作，再由我這邊負責奇蹟世界中特殊物件的設計，等到我這邊負責先架構好奇蹟世界，SAFEHOUSE會回到自己原本的設計工作，再由我這邊負責奇蹟世界中特殊物件的設計，等到

田嶋：成品效果的確很不錯呢，以真理之

——成品效果的確很不錯呢，以真理之劍的房間CG也太讓人傻眼了吧！

抽手。並由佛田（洋）先生的介紹下，後來決定是用SAFEHOUSE這間專門的遊戲公司。由SAFEHOUSE承接正式開拍後的工作。以奇蹟世界這個故事架構來說，SAFEHOUSE會先架構好奇蹟世界，再由我這邊負責。

的廉價感呢。

——說到底，怎麼想都知道一定是用CG做的。不過，畫面呈現上完全沒有CG給人格，是我必須面對的最大

田嶋：成品效果的確很不錯呢，以真理之

的斗澤（秀）先生獨一無二的燈光質感等相關資訊，當測試彩現成品出來後，再請劇場版的田崎團隊其實有找到更好的方法，來呈現出更符合合理想的即時合成效果。前面也有說到，阿加斯蒂亞基地的裡

——原來如此。不過，以負責工作來說，您已經不是單純的角色設計師了呢（笑）。

田嶋：根本就是第三合成組。特攝研究所、日本映像Creative，以及只有一人獨撐的田嶋工作室（笑）。不過，後來負責兩位田澤（秀）先生一些工作交給合成組就好。但這次即時合成使背景。設計師只負責繪製背景圖，後續

《曼達洛人》用了很多Unreal Engine技術呢，在LED牆投射即時彩現（Real-Time Rendering）並在前方演戲，真的是非常跨時代的拍攝手法呢？

田嶋：我們其實也是希望能仿照這樣的整，老實說，並不是所有的導演都會做這些，以播放解析度的兩倍、4K大小Rendering後，再於現場frame，最後決定要用在哪裡。

——《曼達洛人》用了很多Unreal Engine技術呢，在LED牆投射即時彩現（Real-Time Rendering）並在前方演戲，真的是非常跨時代的拍攝手法呢？

田嶋：我們其實也是希望能仿照這樣的感覺，但規模差異其實在太大，《聖刃》的即時Rendering，再於現場frame，最後決定要用在哪裡。

——影像，雖然成品看起來有些幼稚拙劣，但主要還是必須有個能讓劇組人員測試的實驗品出來。話雖如此，我對這方面真的完全沒有經驗，就算再怎麼努力鑽研，基本上還是很難達到拍片所需的水準，這已經不是光靠努力就能克服的難題（笑）。於是，我把這成品當成是用來承接正式開拍後的工作。以遠的距離以及轉頭的角度，攝影機能夠後拉的流程，我會先詢問負責實拍所使用的背景拍攝素材，按照以往說到拍攝時所使用的背景拍攝，按照以往要用在哪裡。

UnReal設計奇蹟世界的實驗品，後來決定抽手。並由佛田（洋）先生的介紹下，來承接正式開拍後的工作。以奇蹟世界這個故事架構來說，SAFEHOUSE會先架構好奇蹟世界，再由我這邊負責

——這次無庸置疑真的是做到即時合成了呢！

代表著南極的南方基地標誌。

南方基地

1.外觀全景。2.真理之劍組織和「晉見房間」全景。3.真理之主的王座。4.地底禁書庫全景。5.飄浮在地底禁書庫中央的舞台細部設計。

阿加斯蒂亞基地

1.漂浮於空中的外觀全景設計。
2.內部佈景設計。

破滅之塔

1.以巴別塔為設計元素的外觀全景。
2.俯瞰塔頂時的天井設計。

Hideki TAJIMA

田嶋秀樹
1968年生。從《燃燒吧!!小露寶》
（99年）開始參與石森作品。其後
參與了《人造人009 THE CYBORG
SOLDIER》（01年）、《吉爾伽美什》
（03年）、《人造人009 VS惡魔人》
（15年）等動漫作品製作，爾後開
始承接平成假面騎士系列之企劃、
設計業務直至今日。

——再請您簡單回顧《假面騎士聖刃》過去1年的想法。

田嶋：很開心能參與也很開心結束了。試播版第一集高橋（一浩）導演點名我：「Taji～說一下你的感想！」我回答：「竟然真的做出來了呢！」大家都笑出來，應該不少劇組人員都這麼想的。沒預期疫情來襲，在沒任何經驗下辛苦產出的作品，光看見真的能產出就很感動，卻也因遭遇這樣的情況才有機會學習。這個年紀還能有願意信任我的重要夥伴，把工作委託給我，並說：「你一定辦得到！」真的很感動，我未來也會努力的。

度的差異呢。

田嶋：特殊建築是方便的存在，擺在街上就可變成《W》或《ZERO-ONE》的世界，才有機會把場景設定在北極。想呈現北極只能靠CG，沒有介於現實與奇幻的比較對象也沒有實景。雖不用像過去要注意建築物放入樓群時跟地面的銜接處是否突兀，因北方基地蓋在冰原上，只能克服自己不擅長的奇幻設計。後來接到《假面騎士REVICE》的企劃，主要場景是澡堂，我篤定那是美術設計大嶋（修一）先生的工作，但劇組說：「這次主場景是空中戰艦，再麻煩田嶋先生！」

【企劃・編輯】……………高木晃彦［noNPolicy］

【編輯】……………野口智和（《宇宙船》編集部）

【封面&本文設計】……………加藤寛之

【執筆】……………鶯谷五郎
　　　　　　　　ガイガン山崎
　　　　　　　　齋藤貴義
　　　　　　　　山田幸彦

【攝影】……………加藤文哉
　　　　　　　　真下 裕（Studio WINDS）
　　　　　　　　吉場正和

【編輯協力】……………新里和朗
　　　　　　　　日向晃平
　　　　　　　　佐藤浩子（パラレルドライブ）
　　　　　　　　高木龍仁

【協力】……………東映テレビ・プロダクション
　　　　　　　　東映ビデオ
　　　　　　　　エイジアプロモーション
　　　　　　　　スターダストプロモーション
　　　　　　　　エイベックス・マネジメント
　　　　　　　　生島企画室
　　　　　　　　バーニングプロダクション
　　　　　　　　CAJ
　　　　　　　　鈍牛倶楽部
　　　　　　　　研音
　　　　　　　　ゼロイチファミリア
　　　　　　　　BLUE LABEL
　　　　　　　　アミューズ
　　　　　　　　ヴァンセット・プロモーション
　　　　　　　　アービング
　　　　　　　　キューブ
　　　　　　　　ライジングプロダクション
　　　　　　　　ピンナップスプラス
　　　　　　　　オフィス・モレ
　　　　　　　　Quick
　　　　　　　　ソサイエティオブスタイル
　　　　　　　　劇団ひまわり
　　　　　　　　アトミックモンキー
　　　　　　　　エイベックス・エンタテインメント
　　　　　　　　ジャパンアクションエンタープライズ
　　　　　　　　特撮研究所
　　　　　　　　日本映像クリエイティブ
　　　　　　　　バンダイ
　　　　　　　　PLEX

【監修】……………石森プロ
　　　　　　　　東映

出版　　　楓樹林出版事業有限公司
地址　　　新北市板橋區信義路163巷3號10樓
郵政劃撥　19907596 楓書坊文化出版社
網址　　　www.maplebook.com.tw
電話　　　02-2957-6096
傳真　　　02-2957-6435
翻譯　　　蔡婷朱
責任編輯　邱佳葳、邱凱蓉
內文排版　謝政龍
港澳經銷　泛華發行代理有限公司
定價　　　480 元
初版日期　2023年7月

國家圖書館出版品預行編目資料

假面騎士聖刃：官方訪談資料集 / HOBBY JAPAN
編輯部作；蔡婷朱譯. -- 初版. -- 新北市：楓樹林出
版事業有限公司, 2023.07　　面；　公分

ISBN 978-626-7218-78-5（平裝）

1. 電視劇

989.2　　　　　　　　　　　　112008339